V.

4290.

# TÉMOIGNAGE DE SYMPATHIE
## Offert à ses Abonnés par le Journal *le Siècle*

Un des plus beaux Produits de l'Exposition Universelle de 1855

## LES
# GALERIES PUBLIQUES
## DE L'EUROPE

PAR

### M. J.-G.-D. ARMENGAUD

Fondateur de l'Histoire des Peintres

## ROME

Ouvrage entièrement inédit, orné de plus de 450 Gravures sur acier, sur cuivre et sur bois, exécutées par l'élite des artistes français et étrangers.

Le plus bel ouvrage qu'ait mis en lumière l'Exposition Universelle de 1855 est, de l'avis de tout le monde, celui qui, sous le titre de *Galeries publiques de l'Europe*, est consacré à la description de Rome. Jamais rien d'aussi parfait n'était sorti des mains des graveurs et des presses de l'imprimerie française; jamais le bon goût et les soins du typographe ne furent adaptés à un texte plus instructif, plus curieux et mieux entendu.

Rome ! mot magique... ville unique dans l'univers... ville deux fois sainte, où l'antiquité payenne et la religion du Christ ont entassé tant de merveilles, et que le génie humain s'est épuisé à embellir depuis Tarquin le Superbe jusqu'à Clément XIV et Pie VII, en passant par César Auguste et Léon X.

Voir Rome, c'est le rêve de chacun... et cependant les délices d'un tel voyage ont été jusqu'à présent le privilége des heureux; mais ces sortes de priviléges répugnent à la civilisation moderne, dont l'inquiétude est précisément de faire partager les jouissances de la vie à toutes les nations et à tous les hommes.

Le lecteur, successivement transporté dans ce palais du Vatican qui renferme le nombre à peine croyable de onze mille chambres; dans le Capitole si plein de souvenirs; dans la nuit des Catacombes, en présence de ces figures naïves et savantes qui rappellent les premiers élans de l'art chrétien; au milieu du Forum; dans les délicieuses galeries des princes italiens; dans ces églises que la piété des fidèles ne cesse d'enrichir depuis bientôt deux mille ans; devant ces tableaux, ces statues, ces mosaïques, ces bas-reliefs, ces fresques, ces colonnes, ces temples, ces arcs de triomphe... le lecteur, disons-nous, pourra désormais jouir sans déplacement, au moyen d'un tel livre, du spectacle des plus belles choses du monde.

Et combien de notions diverses sont accumulées avec un ordre parfait dans cet ouvrage, résumé patient de mille in-folios inaccessibles, par leur prix excessif, aux fortunes modestes.

L'histoire de Rome, de ses consuls, de ses empereurs, de ses papes, de ses architectes illustres, de ses sculpteurs fameux, de ses grands peintres, ne sera qu'une faible partie des connaissances que le lecteur puisera dans ce livre précieux, qui, pour les uns, suppléera le pèlerinage de Rome et sera, pour les autres, un moyen de recomposer leurs souvenirs et de compléter une instruction superficiellement acquise, par une foule de renseignements bien présentés et bien choisis.

Tel est le livre que le SIÈCLE a jugé digne d'être offert en prime à ses Abonnés, et que l'opinion publique lui a désigné comme étant, dans son genre, un des plus beaux produits de notre Exposition Universelle.

L'ouvrage sur Rome a coûté à son auteur cinq années de recherches, d'études, de travaux préparatoires, de voyages, et une somme de plus de 230,000 francs a été dépensée pour son exécution. Le prix de l'exemplaire a été fixé à 120 francs (1).

Le *Siècle* eût vivement désiré pouvoir offrir à ses abonnés ce beau livre à titre entièrement gratuit, mais la modicité du prix de son abonnement ne lui ayant pas permis de prendre à sa charge la totalité d'un semblable sacrifice, il croit et veut donner à ses lecteurs habituels un témoignage de sa sympathie, en leur offrant, pour un prix extraordinairement réduit, un ouvrage de cette importance et de cette valeur.

## CONDITIONS

L'ouvrage sur Rome, orné de plus de 439 gravures, imprimé sur papier égal en beauté et en force à celui du présent prospectus et tiré avec le même luxe et les mêmes soins typographiques, sera délivré à tous les abonnés du *Siècle* (présents ou à venir) au prix de TRENTE FRANCS (30 francs) au lieu de CENT-VINGT FRANCS (120 francs), et pour en rendre la possession facile à tout le monde, il a été décidé :

Que les abonnés du *Siècle* (présents ou à venir) qui désireraient posséder cette prime devront adresser au journal, **par lettre affranchie**, la somme de 7 francs 50 centimes dans le courant de la présente année 1855.

Pareille somme de 7 francs 50 centimes dans le courant de l'année 1856.

Et 15 francs dans les trois premiers mois de l'année 1857.

Ce magnifique Ouvrage s'adresse à tout le monde. Il sera précieux pour les curieux, les touristes, les jeunes gens qui aiment à s'instruire, les amateurs de beaux et bons livres, et il sera l'occasion d'une bonification considérable dans le prix de l'abonnement, pour ceux qui aimeraient mieux le vendre que le conserver.

(1) Ce prix est extrêmement modéré si on se reporte au nombre considérable de gravures que renferme cet ouvrage, et si on considère, pour ne citer qu'un exemple entre mille, qu'un livre récemment publié sur les Catacombes de Rome se vend à lui seul 1,500 francs.

*VOIR A LA HUITIÈME PAGE*

LA CRÉATION DE LA FEMME

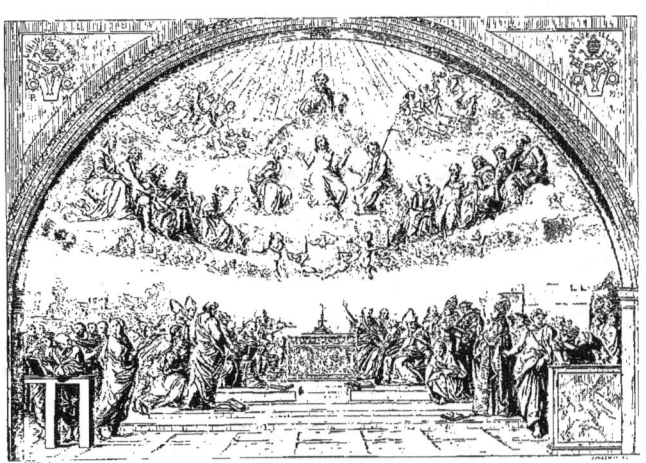

LA DISPUTE DU SAINT-SACREMENT

ROME. VATICAN.

Les musées de Rome!..... mais Rome n'est-elle pas elle-même le plus étonnant de tous les musées? Quel peuple, quel souverain pourraient faire ce qu'ont fait ici la succession des âges, les grandes alluvions du temps, et cette divinité obscure que nous appelons le hasard? Tout est musée dans la cité des Césars et de Léon X; l'art y est partout, dans les rues, sur le pavé, dans l'air, dans les souterrains. Avant même de mettre le pied dans la ville éternelle, on est averti de sa grandeur;

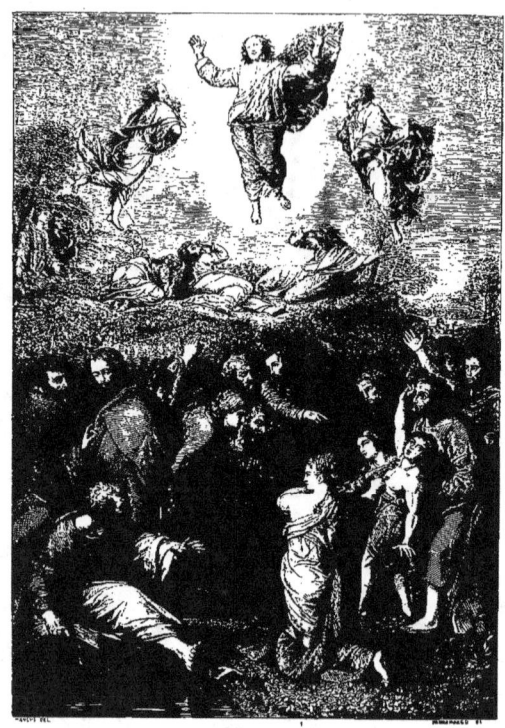

LA TRANSFIGURATION

on a traversé la plus sauvage des solitudes, ces champs du Latium où campèrent Porsenna l'Étrusque, Annibal l'Africain, Brennus, le Gaulois. Ainsi Rome, qui a pour musées les temples et les images de tous les dieux de l'Olympe et de tous les saints du Paradis, a pour ceinture la majesté du désert!

« J'ai veu ailleurs, dit Montaigne, des maisons ruinées et des statues, et du ciel et de la terre, et si cependant ne sçauroy revoir le tombeau de cette ville si grande et si puissante que je ne l'admire et révère. J'ai eu cognoissance des affaires de Rome longtemps avant que je l'aye eue de celles de ma maison; je sçavois le Capitole et son plan avant que je sceusse le Louvre, et le Tibre avant la Seine... »

## ROME. — VATICAN.

Depuis que Montaigne écrivait ainsi, Rome s'est maintenue debout et toujours la même. Elle a quelques chefs-d'œuvre de plus; elle n'a rien de moins. . . . . . . . . . .

INTÉRIEUR DE L'ÉGLISE SAINTE-MARIE-MAJEURE.

LA COMMUNION DE SAINT JÉROME.

SAINT SÉBASTIEN.

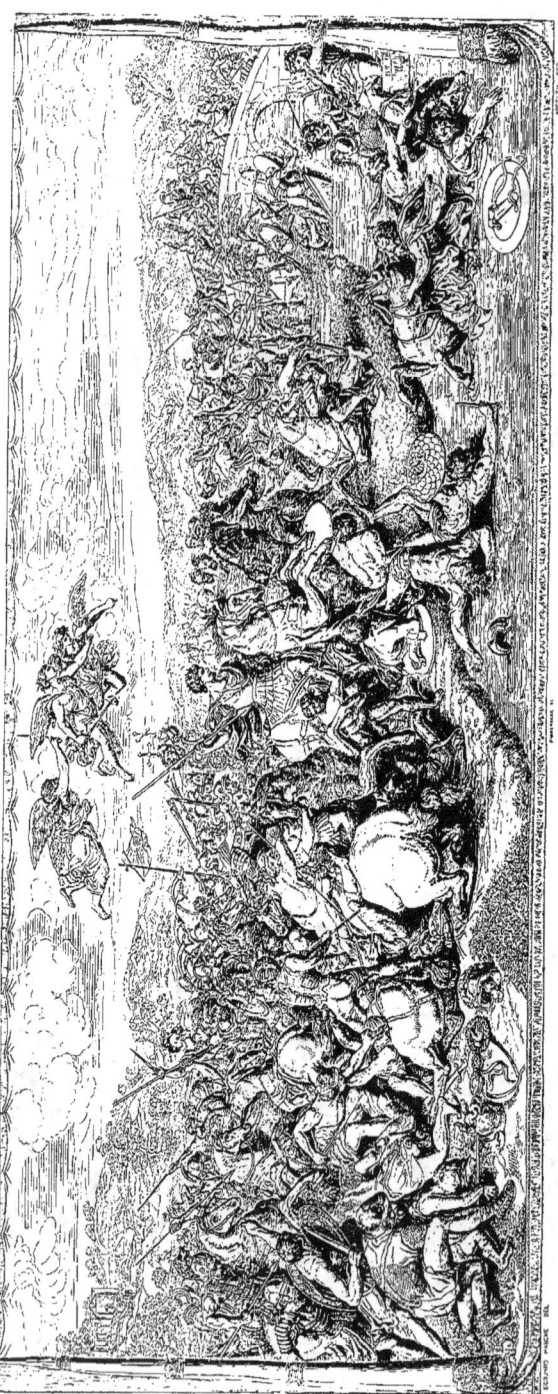

LA BATAILLE DE CONSTANTIN CONTRE MAXENCE

# LE COURRIER DE PARIS
## à ses Abonnés

# LES
# GALERIES PUBLIQUES
## DE L'EUROPE

PAR

## M. J.-G.-D. ARMENGAUD

CHEVALIER DE L'ORDRE DE SAINT-GRÉGOIRE LE GRAND

# ROME

Magnifique volume grand in-4 de 442 pages, splendidement relié, et orné de 470 admirables gravures sur acier, sur cuivre et sur bois exécutées par l'élite des artistes français et étrangers

Typographie de Ch. LAHURE et Cie, imprimeurs du Sénat, rue de Vaugirard, 9, à Paris.

### TITRES DE CET OUVRAGE A LA FAVEUR DU PUBLIC.

Ce livre a valu à son imprimeur la MÉDAILLE D'HONNEUR à l'Exposition universelle de 1855.
Il a été honoré de la Souscription de SA MAJESTÉ L'EMPEREUR DES FRANÇAIS, pour toutes ses bibliothèques;
De celle du MINISTÈRE D'ÉTAT, pour les Musées publics de France;
De celle du MINISTÈRE DE L'INSTRUCTION PUBLIQUE, pour les bibliothèques de l'Empire;
Il a été traduit en ANGLAIS ET EN ALLEMAND, honneur réservé à un très-petit nombre d'ouvrages.
Enfin cet ouvrage a été agréé par SA SAINTETÉ LE PAPE PIE IX, qui, pour témoigner sa satisfaction à l'auteur, a daigné lui conférer le titre de Chevalier de l'Ordre de Saint-Grégoire le Grand.

### CONDITIONS DE LA SOUSCRIPTION.

Un livre qui a été l'objet de tant de faveurs doit trouver sa place partout. Il doit enrichir toutes les bibliothèques, figurer sur la table de tous les salons, devenir la lecture de tout le monde, de ceux qui ont vu Rome et qui aimeront à évoquer ainsi leurs souvenirs, de ceux qui ne l'ont pas vue encore et pour lesquels il sera un guide sûr, instructif, amusant, et de ceux enfin qui doivent être privés de voir cette ville à jamais célèbre.

Aussi le Directeur du journal, jaloux de donner à ses Abonnés une marque de sa vive sympathie, s'est-il empressé de traiter de ce grand ouvrage dont l'établissement seul a coûté plus de 250 000 francs. On sait que le prix en librairie de l'exemplaire est de 150 francs; mais le journal, en s'imposant de notables sacrifices, peut l'offrir pour le cinquième environ de sa valeur vénale. En conséquence il a été décidé :

Que tout Abonné au journal, quelle que soit la durée de son abonnement, aura droit à ce splendide volume *magnifiquement relié* moyennant :

33 francs pour les Abonnés à la charge par eux de retirer le volume dans les bureaux du journal.

35 francs (franc de port) pour les Abonnés des départements (ces deux francs de différence ne sont pas la représentation du prix de port, que le journal prend à sa charge, mais le coût de la caisse en bois destinée à renfermer le volume afin qu'il arrive aux mains des Abonnés dans toute sa fraîcheur.)

*Envoyer un mandat sur la poste ou un mandat à vue, à l'ordre du Directeur du Journal, par lettre affranchie.*

Voir à la dernière page.

1859

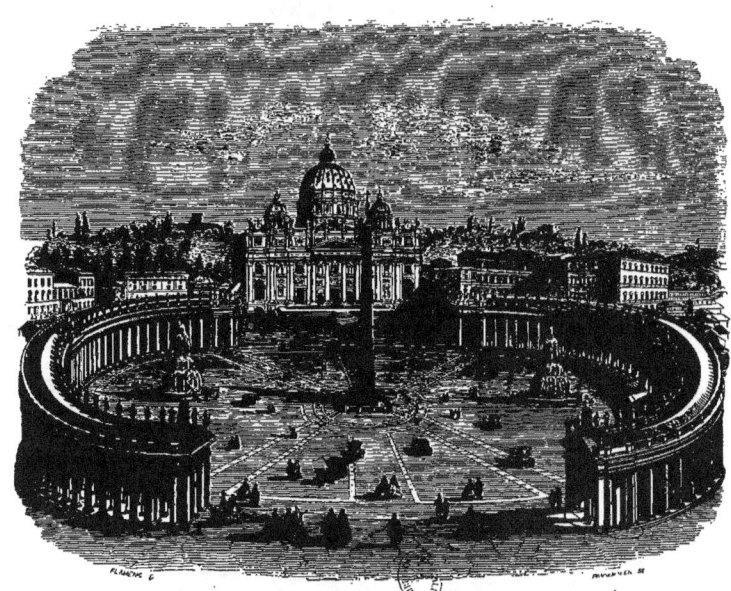

VUE EXTÉRIEURE DE LA BASILIQUE DE SAINT-PIERRE DE ROME

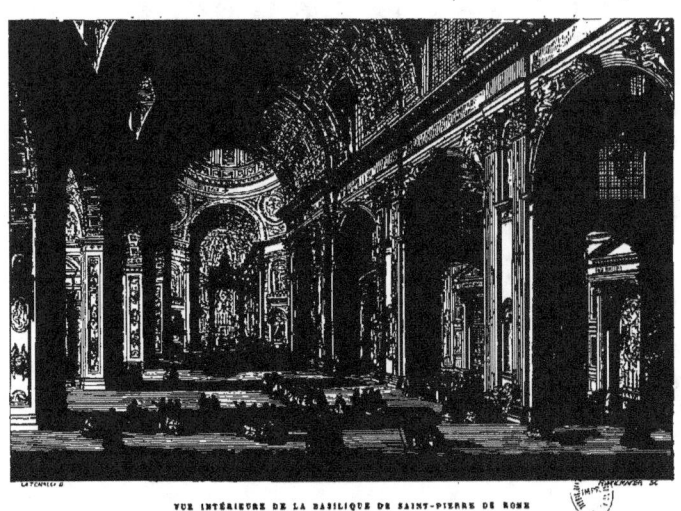

VUE INTÉRIEURE DE LA BASILIQUE DE SAINT-PIERRE DE ROME

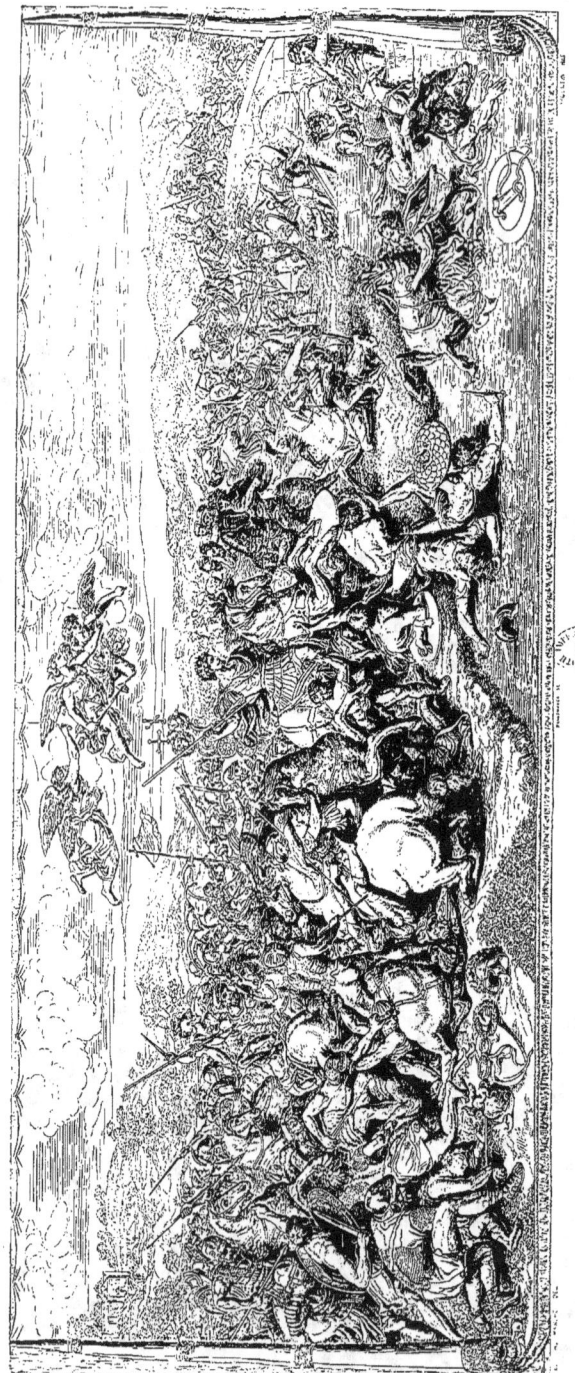

LA BATAILLE DE CONSTANTIN CONTRE MAXENCE, D'APRÈS RAPHAËL

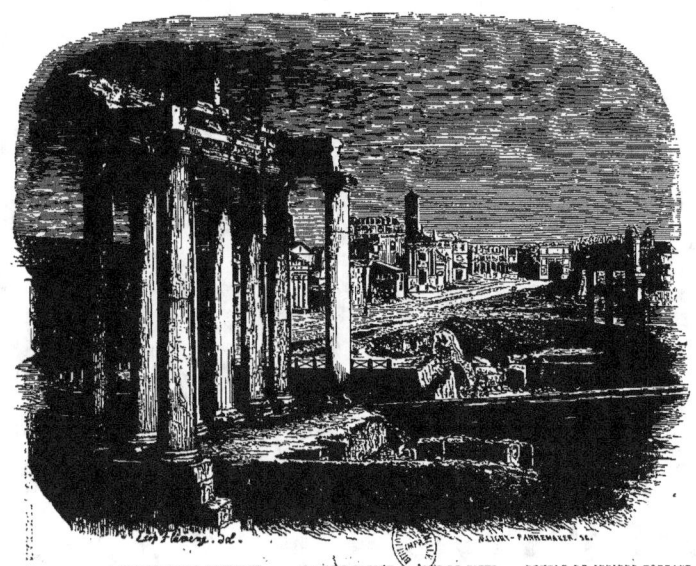

TEMPLE DE LA CONCORDE — LA VOIE SACRÉE — ARC DE TITUS — TEMPLE DE JUPITER TONNANT

VUE DU FORUM

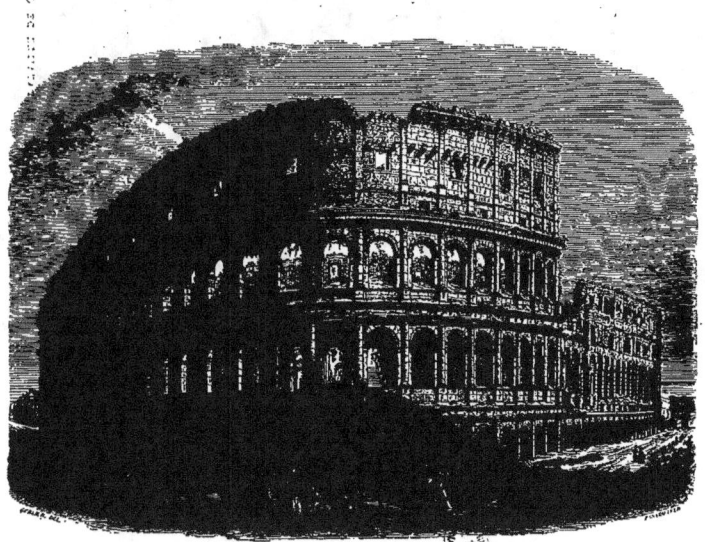

VUE DU COLISÉE, CÔTÉ DU NORD

LE CHRIST A LA COLONNE, D'APRÈS SÉBASTIEN DEL PIOMBO.

INTÉRIEUR DE L'ÉGLISE SAINTE-MARIE MAJEURE

LA COMMUNION DE SAINT JÉRÔME, D'APRÈS LE DOMINIQUIN

SAINT SÉBASTIEN, D'APRÈS LE TITIEN

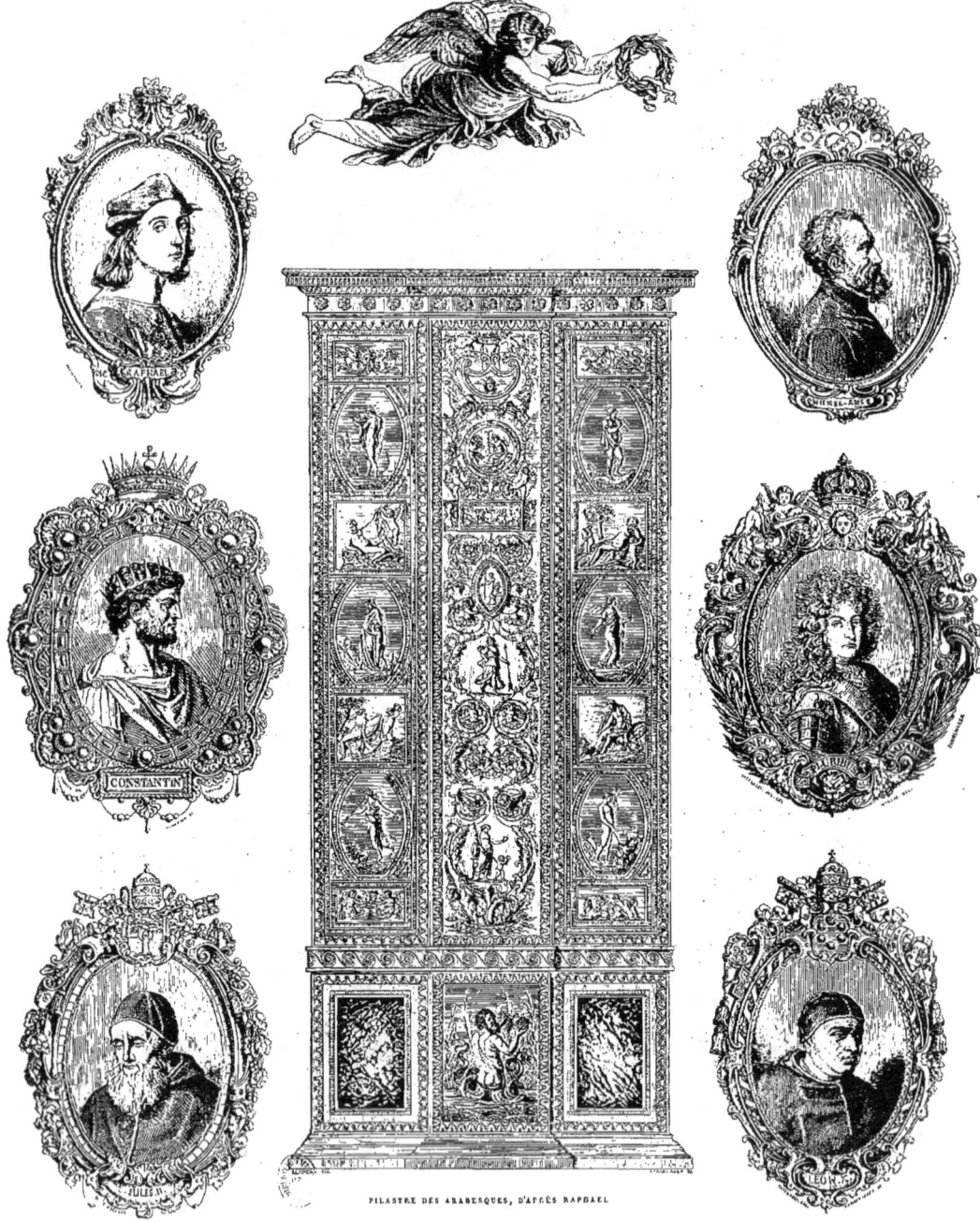

PILASTRE DES ARABESQUES, D'APRÈS RAPHAEL.

# PLAN ET DIVISION DE L'OUVRAGE.

## LE LIVRE DE ROME SE DIVISE EN SIX GRANDES PARTIES.

### PREMIÈRE PARTIE.

Elle est consacrée au *Vatican*, demeure des papes, palais immense qui renferme le nombre à peine croyable de onze mille chambres. Le lecteur est conduit d'abord dans la riche Galerie des Tableaux, puis dans la Galerie des Statues antiques, la plus célèbre qui soit au monde. On lui fait la description des Chambres, des Loges et des Arabesques de Raphaël; on le conduit ensuite dans la chapelle Sixtine où figure la terrible et sublime fresque de Michel-Ange, le plus étonnant des chefs-d'œuvre de l'art. On lui fait visiter après la chapelle Pauline, la Galerie des Tapisseries, la chapelle de Nicolas V sanctifiée par les merveilleuses peintures du bienheureux Angélique de Fiesole, et enfin la fameuse bibliothèque du Vatican remplie des plus précieux et des plus rares manuscrits de l'univers.

### DEUXIÈME PARTIE.

Elle est destinée à la description du *Capitole*, dont le nom seul réveille tant d'héroïques souvenirs et à celle de deux musées de peinture et de sculpture, musées où les souverains pontifes ont accumulé des trésors qui font l'admiration du monde entier.

### TROISIÈME PARTIE.

Elle traite des monuments antiques, c'est-à-dire de tout ce qui reste encore debout de l'ancienne Rome, de la Rome de Tarquin le Superbe, de César, d'Auguste, de Trajan. Là se trouvent décrits et gravés les monuments en ruine de l'art païen, les temples, les portiques, les mausolées, les colonnes, et ces arcs de triomphe où passèrent les plus grands hommes et leurs légions victorieuses, et ces cirques immenses où pouvaient tenir à l'aise cent mille spectateurs assistant à des combats de lions, de tigres et d'éléphants.

### QUATRIÈME PARTIE.

Le lecteur est introduit ici dans le dédale obscur des Catacombes de Rome, souterrains immenses qui ont été le cercueil de millions de morts et dont les rues innombrables, si elles étaient à la suite l'une de l'autre, formeraient une galerie de trois cents lieues, c'est-à-dire plus longue que l'Italie tout entière. C'est là où on lui montre, à la lueur des flambeaux, les ossements des premiers chrétiens, les chapelles secrètes où ils se réunissaient pour prier; les ustensiles dont ils faisaient usage; les peintures naïves et souvent sublimes dont ils ornaient leurs mystérieux autels; enfin les tombes des martyrs et les vases sacrés où l'on trouve encore leur sang.

### CINQUIÈME PARTIE.

L'auteur énumère et décrit dans ce chapitre intéressant les richesses inouïes contenues dans les palais des princes italiens, tableaux des plus grands maîtres, statues antiques, marbres précieux, bronzes rares, tout ce qu'enfin le régime des substitutions a rendu inaliénable dans des familles de millionnaires.

### SIXIÈME PARTIE.

Cette dernière partie fait connaître l'histoire et la beauté de chacune des églises de Rome enrichies depuis dix-huit cents ans par la généreuse piété des fidèles, et surtout cette incomparable basilique de Saint-Pierre dont la majesté éblouit les yeux, dont la grandeur accable l'imagination, où tant de papes ont épuisé leurs trésors et où tant de grands artistes ont épuisé leur génie;... merveille du monde qu'on a mis plus d'un siècle à élever, qui a coûté sept cents millions de notre monnaie et dont l'étendue est tellement colossale que toute la population de Rome y peut tenir à l'aise et que Notre-Dame de Paris, si on la dressait depuis sa base jusqu'à la cime de ses tours, ne s'élèverait pas encore à la moitié de la hauteur de ce gigantesque édifice.

## TEXTE DE L'OUVRAGE.

Élégant et précis, plein de clarté, de mouvement et de couleur, le texte de ce livre ne se borne pas seulement à la description des chefs-d'œuvre de la peinture et de la statuaire qui dans Rome sont innombrables, à rappeler les anecdotes les plus curieuses et les plus authentiques de la vie des artistes illustres, à raconter les vicissitudes par lesquelles ont passé ces chefs d'art qui font l'admiration des siècles, à rapporter les jugements des antiquaires les plus éclairés; mais à propos des rois, des consuls, des empereurs, des papes, dont le nom se rattache à quelque monument fameux, on trouve dans ce texte précieusement élaboré, les traits les plus saillants de la fable antique et des chroniques modernes, le souvenir des plus célèbres événements, la trace de tous les héros de la grande histoire.

C'est à la fois un livre d'art et un livre historique au moyen duquel on visite Rome pas à pas, monument par monument; c'est un itinéraire enchanteur qui jamais ne peut lasser même l'admiration, parce qu'il est divisé avec une méthode si rigoureuse que la moindre confusion n'y est pas possible. C'est enfin un voyage à Rome que chacun pourra faire à peu de frais, sans sortir de son cabinet, sans traverser les mers.

## GRAVURES.

Exécutées par les premiers artistes, les 470 gravures qui ornent cet ouvrage sont la reproduction la plus fidèle des merveilles en tout genre que renferme la métropole du monde chrétien; tout s'y trouve : depuis la fresque du *Jugement dernier* de Michel-Ange et la *Bataille de Constantin* de Raphaël, compositions qui ne comptent pas moins de quatre cents figures, jusqu'aux chefs-d'œuvre des artistes de notre siècle. Depuis le *Laocoon*, merveille du ciseau grec, jusqu'aux suaves compositions du grand statuaire Canova; depuis l'église de Saint-Pierre de Rome jusqu'à la basilique de Saint-Jean de Latran où sont les marches du palais de Pilate, marches sacrées que foulèrent les pieds du Christ; depuis le Forum où Cicéron prononçait ses harangues, jusqu'à ce monument merveilleux, le Panthéon d'Agrippa; depuis la colonne Trajane jusqu'au Colisée, en passant sous les arcs de triomphe de Septime Sévère, de Titus, de Constantin. Tout est représenté dans ce beau livre, statues grecques, statues modernes, peintures de la Renaissance, mosaïques, reliques trouvées dans les catacombes, ruines héroïques, édifices, églises, palais, portraits des rois, des empereurs, des papes, ornements sacrés, armoiries, lettres ornées, élégants frontispices.

## PAPIER ET RELIURE.

Fabriqué spécialement par la maison Lacroix frères d'Angoulême, le papier des *Galeries* est le même que celui de ce Prospectus.

La reliure, chef-d'œuvre du goût le plus parfait, ne laisse rien à désirer sous le rapport de la solidité et du luxe.

Au dos, qui est en maroquin du Levant, figurent les titres, un faisceau d'armes couronné et la Louve romaine, le tout doré en or fin.

Sur les plats sont des ornements en fers froids et les armes pontificales en or fin; toutes les tranches sont solidement dorées et les gardes en moire blanche.

IMPRIMÉ PAR ALPHONSE WINTERSINGER

Typographie de Ch. Lahure et Cie, imprimeurs du Sénat et de la Cour de Cassation, rue de Vaugirard, 9, près de l'Odéon.

PAPIER

DES FABRIQUES DE MM. LACROIX FRÈRES, A ANGOULÊME

---

IMPRIMÉ POUR LA PREMIÈRE FOIS EN 1856
CET OUVRAGE A ÉTÉ TIRÉ A ONZE MILLE EXEMPLAIRES PAR M. CLAYE
ET A SEIZE MILLE CINQ CENTS, PAR MM. CHARLES LAHURE ET C<sup>IE</sup>
NON COMPRIS LES ÉDITIONS EN LANGUES ÉTRANGÈRES

PARIS — TYPOGRAPHIE DE CH. LAHURE ET C<sup>IE</sup>
Imprimeurs du Sénat et de la Cour de Cassation
RUE DE VAUGIRARD, 9

| TIRAGE A LA PRESSE MÉCANIQUE | COMPOSITION TYPOGRAPHIQUE |
| PAR | PAR |
| ALPHONSE WINTERSINGER | LOUIS GILLET |

# LES
# GALERIES PUBLIQUES

## DE L'EUROPE

PAR

M. J.-G.-D. ARMENGAUD

CHEVALIER DE L'ORDRE DE SAINT-GRÉGOIRE LE GRAND
FONDATEUR DE L'HISTOIRE DES PEINTRES
AUTEUR DES CHEFS-D'OEUVRE DE L'ART CHRÉTIEN ET DES TRÉSORS DE L'ART

## ROME

PARIS

TYPOGRAPHIE DE CH. LAHURE ET Cⁱᵉ
IMPRIMEURS DU SÉNAT ET DE LA COUR DE CASSATION
RUE DE VAUGIRARD, 9, PRÈS DE L'ODÉON

1859

ous les peuples de l'Europe ont eu leur part de l'héritage légué par le génie des arts à la civilisation, et il n'est pas de souverain qui n'ait formé dans sa capitale une collection précieuse. Mais si les trésors de l'art sont réunis dans les musées, les musées sont épars, et combien peu d'amateurs ont eu à la fois le loisir et la fortune nécessaires pour visiter ces galeries dont la célébrité les tourmente!

Il y a loin du Vatican et de son peuple de statues au British-Museum où se retrouvent les augustes fragments des métopes et de la frise du Parthénon; de la galerie de Dresde où s'illumine la Nuit du Corrége, à la sacristie des Chartreux de Naples où l'on voit expirer le Christ de Ribera; il y a loin de Madrid à Saint-Pétersbourg, et de l'Ermitage à ce monument unique, à ce quart de lieue de chefs-d'œuvre qu'on nomme le Louvre. Beaucoup sont allés à Florence et ne connaissent pas Anvers; ceux-ci ont promené leurs pas dans Venise où triomphe le Titien, et n'ont pas vu cette Venise du Nord où éclate la Ronde de nuit de Rembrandt; peut-être même est-il bien restreint le nombre des

personnes qui, à défaut de tant de voyages, ont pu seulement réunir tous les catalogues des musées de l'Europe et se procurer ainsi la simple nomenclature des richesses qu'ils renferment.

Ce serait donc former un recueil déjà plein de valeur et d'intérêt, que de présenter en un même ouvrage et de publier dans la langue française, de toutes les langues la plus répandue, le majestueux inventaire des merveilles de l'art chez tous les peuples et dans tous les siècles.

Réduit cependant à ces limites, un semblable travail serait peut-être insuffisant pour captiver l'esprit du lecteur. Mais si à ce document précieux on ajoutait l'indication des influences exercées sur les artistes par leur climat natal, par les mœurs et les hommes de leur temps; si l'on faisait précéder l'énumération de leurs ouvrages d'un aperçu historique sur l'origine des diverses écoles de la peinture, sans s'engager dans tous les détails que comporte une biographie; si l'on signalait au lecteur les causes qui ont favorisé l'ascension des grands maîtres ou entraîné leurs disciples vers la décadence; si l'on demandait à une investigation nouvelle des renseignements utiles, inédits ou peu connus, sur les morceaux les plus considérables; si l'on rappelait les jugements dont ils furent l'objet, les vicissitudes qu'ils eurent à subir; si l'on mettait enfin en lumière tous les éléments de curiosité qui se rattachent à un pareil sujet, on serait parvenu, ce nous semble, à éclairer l'itinéraire du voyageur studieux et à consoler l'amateur fervent d'un déplacement impossible, en mettant sous ses yeux la reproduction des œuvres de la peinture et de la statuaire qui furent jugées dignes d'appartenir à la tradition du génie humain.

Tel est le programme des travaux que nous avons eu le courage d'entreprendre. Il ne nous appartient pas de décider si nous avons su le remplir.

UNE vaste plaine désolée par le souffle de la *mal' aria*, qui chaque jour y décime les rares habitants respectés par la misère, a remplacé le beau Latium de Virgile. Les buffles broutent les buissons dans cette solitude morne, paysage autrefois embelli par les villas épicuriennes où Lucullus, Horace, Pollion, venaient rêver de plaisir et de poésie à l'ombre des bosquets odorants et dans les jardins arrosés par les cascatelles. Le voyageur classique ne reconnaît même plus par le souvenir la Rome de la république et des empereurs. Le temps et la guerre ont encombré de ruines les vallées de la ville aux sept collines. Temples, palais, colonnes, arcs de triomphe, gisants çà et là sur le sol, y confondent leurs débris. A travers les enceintes et les tombeaux a passé la charrue, dispersant les ossements de tant de grands hommes dont l'histoire exaltait notre enthousiaste jeunesse.

La colonne rostrale de Duilius, vainqueur de Carthage, la colonne au sommet de laquelle la statue de Trajan a été remplacée par le bronze de saint Pierre, les arcs de Titus et de Sévère, le temple de la Paix, le Colisée, le Panthéon enfin, ont bravé les injures du temps, les ravages de l'invasion. Dédié par un empereur à tous les dieux, et par un pape à tous les saints, « le Panthéon qui concentrait toutes les

forces de l'idolâtrie, dit M. de Maistre, devait réunir toutes les lumières de la foi. Le Christ y est entré suivi de ses évangélistes, de ses apôtres, de ses martyrs, de ses confesseurs, comme un roi triomphant entre, suivi des grands de son empire, dans la capitale de son ennemi vaincu et détruit. »

En effet, le christianisme allait asseoir, au milieu de Rome déchue de sa grandeur, le principe d'une domination nouvelle dont n'avait jamais approché la puissance de Rome républicaine ou impériale. L'idée prêchée par un pauvre pêcheur, que Néron fit traîner au supplice, laissa dans la capitale du monde un gouvernement impérissable : celui de la foi....

Les arts devaient surtout subir les influences du christianisme, s'inspirer des pompes de son culte, de la poésie de ses mystères. C'est sa magnificence qui féconda tant de beaux génies et fit de Léon X le Périclès de son siècle. Aussi la puissance exercée par la métropole chrétienne est encore plus durable que ses monuments de marbre et de bronze. Rome est un des plus grands centres de l'intelligence humaine. « Il y a ici, écrivait l'ambassadeur de France à M. de Talleyrand, un écho qui répète les secrets du monde entier. »

## ORIGINE ET CARACTÈRE DE L'ÉCOLE ROMAINE

N reconnaît les premières traces de l'art moderne dans les catacombes de Rome. Sur les murs des chapelles et sous les voûtes des cryptes de ces immenses nécropoles souterraines où le christianisme abrita les premiers jours de son existence si tourmentée, les artistes chrétiens commencèrent à tracer leurs premières figures.
Imitées des peintures murales de l'antiquité, les compositions que l'on remarque dans les catacombes de Rome, empreintes de la pensée naïve du christianisme, ont conservé néanmoins des formes païennes : les monogrammes du Christ, les croix, les branches de palmier, le navire voguant en pleine mer, l'ancre, l'agneau, la colombe et autres symboles de la croyance nouvelle, sont enclavés dans la distribution de la fresque et mêlés aux rinceaux, aux enroulements, aux festons, aux entrelacs et à tous les motifs si connus de l'ornementation des anciens. L'allégorie même, cette création de la Grèce, règne

presque sans partage dans les catacombes. Le Christ, sous la figure d'Orphée jouant de la lyre pour adoucir et attirer les animaux féroces, y est conçu de diverses façons ; la symbolique parabole du bon pasteur ramenant sur ses épaules sa brebis égarée y fait l'objet de représentations variées : tantôt c'est celui que la statuaire nous fait connaître dans toute sa pureté ; tantôt c'est seulement le simple berger avec la flûte du dieu Pan ; mais sur le front du bon pasteur, dans ses yeux, dans sa pose, il y a je ne sais quelle douceur que l'art chrétien pouvait seul imaginer. La plupart de ces peintures appartiennent à l'époque la plus ancienne, c'est-à-dire au III° ou même au II° siècle.

Quand le christianisme, triomphant sous Constantin, fut libre enfin de vivre au grand jour, l'art conserva son style sans perfectionnement notable jusqu'à la fin du IV° siècle. Mais la destruction de l'empire d'Occident, l'invasion des Goths, l'établissement des Lombards en Italie, jetèrent ce malheureux pays, durant les V°, VI°, VII° et VIII° siècles, dans une longue anarchie, dans une extrême pauvreté, qui durent restreindre la pratique de l'art et en altérer le caractère.

A la fin du VIII° siècle, Charlemagne, Adrien I°", Léon III, s'entourèrent d'hommes éminents qui ne devaient pas avoir de successeurs : les incursions fréquentes des Sarrasins en Italie, à partir du IX° siècle, les désordres et l'inertie du pontificat au X°, furent des causes de nature à paralyser le génie des maîtres et à éteindre le flambeau civilisateur que Charlemagne avait allumé.

Si, à la fin du XII° siècle, l'art était tombé en Italie au dernier degré d'ignorance et de grossièreté, dans l'empire d'Orient, surtout à Byzance, où Constantin, en

quittant Rome, avait transporté le siége de l'empire, attiré les meilleurs artistes et rassemblé une quantité prodigieuse de leurs ouvrages, l'art se maintenait sans progrès, il est vrai, mais sans dégradation. Il continua quelque temps à reproduire avec une exacte fidélité les types et les images de la peinture chrétienne de Rome, et ce style, appelé depuis *byzantin*, ne tarda pas à se révéler comme le principe d'une manière nouvelle.

C'est à Constantinople que l'Italie demandait des artistes toutes les fois qu'il s'agissait d'exécuter d'importants travaux. Ces artistes laissèrent des imitateurs, et

tel fut le point de départ de toutes les écoles qui devaient se former à Venise, à Gênes, à Pise, à Florence, à Sienne, etc. A partir de cette époque, le style byzantin fut généralement suivi.

Une grande austérité dans la conception, une symétrie également sévère dans l'ordonnance, une immobilité ou du moins une roideur excessive dans les attitudes, une certaine sécheresse de contours, dans les formes une singulière maigreur, dans les proportions un allongement fantastique, un système de draperies à petits plis parallèles et serrés, un coloris morne, se détachant sur un fond d'or étincelant, et une grande finesse d'exécution, tels sont les traits caractéristiques de cette étrange école. Les images de Jésus et de la Vierge, les suaires de sainte Véronique, les Madones au teint noir, appelées les Vierges de saint Luc, tous les types, toutes les images, tous les symboles consacrés par la religion du Christ furent produits dans ce style.

Rome ne s'associa guère au mouvement qui, au xiiie siècle, ouvrait à l'art des voies nouvelles en Toscane. L'ère de la Renaissance, qui suivit immédiatement, fut presque sans effet sur la ville des pontifes; la translation du saint-siége à Avignon et le schisme de l'Église d'Orient, rendirent l'immense cité tellement déserte que les palais et les églises y tombaient en ruine. Giotto, à la vérité, exécuta, par les ordres du pape Benoît IX, quelques travaux pour l'ancien Saint-Pierre de Rome, notamment sa fameuse mosaïque appelée la Barque de Giotto, que l'on voit encore aujourd'hui sous le grand péristyle du monument moderne. Ce ne fut qu'au xve siècle, lorsque,

avec Martin V, la cour pontificale revint à Rome, que les arts reçurent une nouvelle et sérieuse impulsion. Mais alors il arriva ce que l'on avait déjà vu autrefois. Incapable d'en produire elle-même, Rome dut appeler des maîtres étrangers : Masaccio peignit à Saint-Clément, fra Angelico au Vatican, Gentile de Fabriano à Saint-Jean de Latran; après eux, les peintres de l'école florentine, Filippino Lippi, Domenico Ghirlandajo, Cosimo Rosselli, etc., travaillèrent à la chapelle Sixtine, ceux de l'école ombrienne, Pinturicchio, le Pérugin et autres, aux salles du Vatican et dans diverses églises.

Sous Jules II seulement, Rome eut son école particulière, et bientôt, sous Léon X, cette école brille de tout son éclat. C'est au milieu d'une foule d'artistes, appelés de tous les points de l'Italie pour exécuter les vastes projets du pontife, que se révèle le plus beau génie des temps modernes, Raphaël! — 1483-1520 — Raphaël, qui devait résumer toutes les idées, tous les moyens, tous les efforts tentés depuis deux

siècles en Toscane et en Ombrie, et unir au grand savoir technique de l'école florentine le sentiment profond et religieux de l'école ombrienne d'où il était sorti.

En effet, tous les principes de méthode, de convenance, de grandeur et de beauté, inhérents à l'art ancien, passèrent entièrement dans l'art régénéré de Rome, et contribuèrent puissamment à assurer à son école la supériorité sur ses rivales. Son caractère distinctif est un goût noble et sévère tempéré par la grâce, un dessin excellent, un grand choix d'attitudes, un bel ordre de plis, de l'ampleur et de

l'élégance dans les draperies. Dans ce style élevé, la richesse est sans prétention, la force sans bizarrerie, le modelé fondu, accentué avec sagesse, la touche simple, unie, peu empâtée et exempte de caprices; la nouveauté des vues, la justesse dans l'expression, le charme et la vivacité du sentiment, ce qu'on appelle enfin l'invention, sont des qualités départies au génie de l'école romaine.

La peinture voilée des passions, toutes les nuances des affections violentes ou sereines, amour, haine, tendresse maternelle, respect, dévotion, adoration, espérance, cruauté, douceur, terreur, pitié : voilà surtout la gloire et le triomphe de cette école.

Son dessin n'a pas la fierté et l'expression de force que l'on remarque dans les maîtres de Florence; mais il est flexible comme celui de l'antique et plein d'un adorable sentiment de naïveté qui n'exclut ni la grâce ni la noblesse.

Le coloris de l'école romaine n'a pas la vérité et l'éclat des peintures de

Venise; mais ce ton clair, ces teintes fraîches, ces ombres légères, ce fini précieux, ces fonds peu travaillés, s'unissent admirablement, nous allions dire semblent être indispensables aux sujets mystiques, aux compositions idéales que traitèrent avec une prédilection toute particulière les peintres romains.

De cette école fameuse sortit Jules Romain, grand dessinateur, artiste plein de savoir et d'invention, et qui eut l'honneur d'être, après la mort de Raphaël, proclamé le prince de l'école. Immédiatement après lui, vient :

Gian Francesco Penni, surnommé *il Fattore* pour avoir eu, dans sa jeunesse,

l'administration des affaires domestiques de Raphaël. Il devint un de ses plus habiles collaborateurs, et fut institué, avec Jules Romain, héritier de son maître. Se distinguent ensuite :

Lucca Penni, frère du Fattore, qui eut une part active dans les travaux de Raphaël, et acquit un véritable talent dans la gravure à l'eau-forte;

Perino del Vaga (son véritable nom est Perino Buonaccorsi), dont le souple talent embrassait tous les genres, et qui, indépendamment des arabesques, a traité un grand nombre de sujets dans la galerie des Loges, dite la Bible de Raphaël;

Jean d'Udine, qui passe pour avoir retrouvé le secret des *grotesques* et en avoir renouvelé le goût d'après les modèles des thermes de Titus : artiste habile à peindre toutes sortes d'animaux, d'oiseaux et de plantes, et l'aide principal de son maître dans les arabesques de la galerie des Loges;

Marc-Antoine Raimondi, célèbre graveur, auquel nous devons la propagation

des pensées de Raphaël; suivant Malvasia, il ne se contenta pas de graver, mais il peignit lui-même sur les dessins de cet illustre maître;

Polydore de Caravage, si célèbre par ses grisailles et par ses peintures en clair-obscur, imitant les bas-reliefs antiques;

Pellegrino de Modène, qui, de tous les élèves de Raphaël, fut celui qui l'approcha de plus près pour les airs de tête et une certaine grâce dans la pose ou le mouvement des figures. Il a exécuté d'après son maître plusieurs sujets de la galerie des Loges;

Bagna Cavallo; Vincenzo di San Geminiano; Rafaellino del Colle, qui aida

Raphaël et Jules Romain, l'un dans les fresques de la Farnésine, l'autre dans l'exécution de *la Bataille de Constantin;*

Timoteo della Vite, qui fut d'abord élève de Francia, et son frère Pietro;

Benvenuto Tisi, surnommé *le Garofalo* parce qu'il peignait assez souvent un œillet dans ses tableaux; il a poussé si loin l'imitation du dessin, de l'expression et du coloris de son maître, que, sans le ton un peu plus chaud qui les distingue, on pourrait quelquefois attribuer ses œuvres à Raphaël;

Gaudenzio Ferrari, qui a travaillé au Vatican, et particulièrement aux tableaux de la Chambre appelée *di Torre Borgia;* Jacomone da Faenza, Pistoia, Andrea da Salerno, Vincenzo Pagani, Scipione Sacco, Pietro da Bagnaria, Bernardino Luino, Peruzzi, Campana;

Enfin les Flamands Michel Coxis et Bernard van Orley, qui furent chargés spécialement de surveiller l'exécution en tapisserie des vingt-cinq cartons de Raphaël.

Après ces maîtres, l'école romaine perd son éclat et tombe, avec une incroyable rapidité, dans cette décadence dont nous voyons paraître d'abord les premiers symptômes chez les frères Zuccaro, Domenico Feti, Cristofano Roncalli, et le Florentin Antonio Tempesta. Ici l'élégance maniérée de la touche, l'habileté du pinceau, la richesse de la composition, font de vains efforts pour dissimuler la pauvreté du fonds, l'impuissance de la pensée. L'affaiblissement du goût se reconnaît encore, à certains égards, dans le Baroche, pourtant si savant et si harmonieux;

dans André Sacchi, l'un des meilleurs et des plus purs coloristes parmi les héritiers de Raphaël; et d'une manière plus sensible chez Francesco Romanelli, Ciro Ferri, l'un et l'autre élèves de Pierre de Cortone; chez Sasso Ferrato et Carle Maratte.

Au XVIII$^e$ siècle, Pompeo Batoni, le rival de Raphaël Mengs, relève un peu de son abaissement l'école romaine; mais ceux qui viennent après lui, et dont le plus connu est Camuccini, ne font que suivre de loin l'impulsion donnée par Louis David à l'école française, et demeurent impuissants dans leurs tentatives de rénovation.

## MUSÉES DE ROME

Les musées de Rome!... mais Rome n'est-elle pas elle-même le plus étonnant de tous les musées? Quel peuple, quel souverain pourrait faire ce qu'ont fait ici la succession des âges, les grandes alluvions du temps, et cette divinité obscure que nous appelons le hasard? Tout est musée dans la cité des Césars et de Léon X; l'art y est partout, dans les rues, sur le pavé, dans l'air, dans les souterrains. Avant même de mettre le pied dans la ville éternelle, on est averti de sa grandeur; on a traversé la plus sauvage des solitudes, ces champs du Latium où campèrent Porsenna l'Étrusque, Brennus le Gaulois, Annibal l'Africain. Ainsi Rome qui a pour musées les temples et les images de tous les dieux de l'Olympe et de tous les saints du Paradis, a pour ceinture la majesté du désert!

« J'ai veu ailleurs, dit Montaigne, des maisons ruinées et des statues, et du ciel et de la terre, et si cependant ne sçauroy revoir le tombeau de cette ville si grande et si puissante que je ne l'admire et révère. J'ai eu cognoissance des affaires de Rome longtemps avant que je l'aye eue de celle de ma maison; je sçavois le Capitole et son plan avant que je sceusse le Louvre, et le Tibre avant la Seine.... » Depuis que Montaigne écrivait ainsi, Rome s'est maintenue debout et toujours la même. Elle a quelques chefs-d'œuvre de plus; elle n'a rien de moins.

La guerre y a passé avec ses horreurs, comme la barbarie avec ses ténèbres; rien n'a pu entamer la grandeur romaine. Du Forum au Panthéon, du Vatican au Capitole, du Temple de Vesta au Colisée, tout appartient ici au génie de l'art. L'histoire y est écrite çà et là, en bas-reliefs sublimes; les héros de l'antiquité nous y apparaissent, non plus tels que les peignit la plume d'un Plutarque, mais sous les formes idéales que leur prêta la statuaire grecque; et suivant l'expression d'un poëte, ils sont là comme un peuple immobile au milieu d'un peuple agité. Parmi les décombres des thermes incendiés, des palais détruits, des cirques à demi disparus, se sont relevés les obélisques, les statues, les arcs de triomphe, tous les débris de l'art tombés dans le torrent des siècles; et cet ensemble est si étonnant pour les yeux, si accablant pour l'imagination, tous les grands noms, toutes les grandes figures du passé se pressent et se mêlent si confusément dans la mémoire, que tout d'abord on ne sait à quoi se prendre, et l'on se sent incapable de rien admirer. C'est à la longue seulement que l'âme s'ouvre à la perception de tant de beautés, et que l'admiration, d'abord impossible, devient à la fin une lassitude.

Aussi, quand l'émotion est apaisée, l'esprit a besoin de se reconnaître; on désire se composer des souvenirs précis que l'on puisse consulter plus tard, au retour du pèlerinage, aux jours du repos. C'est afin de venir en aide à ces souvenirs ou d'y suppléer, que nous avons dû soumettre nos propres impressions au salutaire empire de la méthode, et qu'après avoir divisé les musées de Rome en six parties principales, nous décrirons successivement, non plus avec des paroles d'enthousiasme, mais sur un ton plus modeste :

Les Monuments antiques, les Catacombes, les Galeries privées, les Églises.

Auparavant, nous parlerons des chefs-d'œuvre que renferment les deux musées publics de Rome : le Vatican et le Capitole.

e cirque et les jardins de Néron occupaient autrefois l'emplacement sur lequel est situé aujourd'hui le Vatican, qui, par un glorieux contraste, s'élève à l'endroit même où furent ensevelis les martyrs chrétiens dont les brûlantes pages de Tacite racontent le massacre.

L'origine du Vatican remonte aux premiers temps de l'Église. Pendant une période de quatorze siècles, il a presque toujours servi de résidence aux papes, qui successivement l'ont refait, restauré, agrandi, embelli.

Qu'on se figure, du reste, une réunion de palais sans façade, entourés de jardins, dont l'ensemble est immense. Bâti à plusieurs reprises, composé d'ailes, de traverses, ajoutées les unes aux autres, ce pêle-mêle architectural n'a ni grâce, ni régularité. On y remarque cependant divers morceaux des plus célèbres

architectes : les deux San Gallo, le Bramante, Michel-Ange, Raphaël, Dominique Fontana, Maderne, le Bernin. Les trois étages qui composent cet édifice renferment le nombre, à peine croyable, de onze mille chambres, salles, galeries, chapelles ou corridors. On n'y compte pas moins de vingt cours principales, de huit grands escaliers et de deux cents escaliers secondaires. A côté de la statue équestre de Constantin se trouve le grand escalier, ouvrage du Bernin, qui aboutit à la salle Royale, d'où l'on pénètre dans toutes celles que le public est admis à visiter.

Une garde suisse fait le service aux portes du Vatican. Cette troupe porte un costume pittoresque dont le modèle fut, dit-on, dessiné par Michel-Ange. Tous, officiers et soldats, fifres et tambours, ont la tête couverte d'un casque en cuivre, avec cimier en crin blanc; ils portent une collerette à double rang, blanche, empesée et à tuyaux, un justaucorps retroussé sur la hanche, bouffant sur les épaules, d'une étoffe à larges bandes bleues, jaunes et rouges, une culotte de même étoffe, et des bas également bariolés; ils sont armés d'une hallebarde à pique et à double croissant, semblable à celle de nos suisses d'église. Le général qui les commande est, aux jours de cérémonie, cuirassé, casqué, empanaché et enrubanné ni plus ni moins qu'un guerrier du temps d'Henri II.

Quant aux musées, ils sont placés sous la surveillance de *custodi* sans uniforme ni livrée, fort insoucieux des admirables choses au milieu desquelles ils passent leur vie, mais en revanche fort jaloux des *paoli* des visiteurs.

Sans avoir à traverser aucune cour, mais en montant et en descendant un grand nombre d'escaliers raboteux, formés de briques rouges posées sur champ, on peut visiter toutes les richesses d'art que renferme le palais pontifical du Vatican.

Voici dans quel ordre nous le ferons parcourir à nos lecteurs :

| | | |
|---|---|---|
| Galerie des Tableaux. | Musée Pie-Clémentin. | Chapelle Sixtine. |
| Galerie des Tapisseries. | Loges de Raphaël. | Chapelle Pauline. |
| Le Nouveau Bras. | Arabesques de Raphaël. | Chapelle Nicolas V. |
| Musée Chiaramonti. | Chambres de Raphael. | Bibliothèque du Vatican. |

La galerie des Tableaux du Vatican a été formée, en 1822, sous la direction du peintre Camuccini. Pie VII, Barnabé Chiaramonti, régnait encore ; sur la fin de ses jours tourmentés, l'ancien prisonnier de Fontainebleau voyait se réaliser les vœux de sa jeunesse. Ami des arts, il avait ouvert au public les musées du Vatican et du Capitole.

C'est dans l'aile du palais pontifical bâtie par Alexandre VI que Pie VII fit placer les tableaux des grands maîtres qu'on retira de Saint-Pierre, où ils furent remplacés par des mosaïques, et auxquels on ajouta ceux dont le Louvre fut forcé de se dessaisir, et qui provenaient de diverses églises des États romains. Depuis, le pape Grégoire XVI les fit transporter dans l'appartement de Pie V, où l'on conservait auparavant les tapisseries. C'est là que nous les avons vus.

ROME. VATICAN.

L'entrée principale de la galerie est du côté des Chambres de Raphaël, disposition heureuse qui permet de comparer les chefs-d'œuvre de la peinture à fresque avec ceux de la peinture à l'huile. Ces tableaux, au nombre de trente-sept, sont disposés dans quatre salles, indignes, par leur pauvreté, de renfermer de telles richesses. Ils sont, en effet, presque tous de premier ordre, et la célébrité de quelques-uns est européenne. Le Louvre les a possédés pour la plupart, en vertu du traité de Tolentino, dont il n'est pas sans intérêt de rappeler ici le texte impératif [1].

L'importance de cette galerie nous a déterminé à passer en revue tous les tableaux, sans exception, qui la composent.

*La Transfiguration.* La figure du Christ illumine le sommet du Thabor, où l'ont suivi Pierre, Jacques et Jean. Élie est à sa droite, Moïse est à sa gauche; à terre sont prosternés les trois disciples, éblouis par la vision glorieuse au sein de laquelle apparaît et rayonne la divinité de Jésus-Christ. Baigné dans sa propre lumière, plus brillante encore pour l'esprit que pour les yeux, le Fils de l'homme est suspendu en l'air et comme porté sur une aile invisible. Il entre dans les régions éthérées, où son corps, déjà radieux et impondérable, va disparaître et se fondre dans l'essence divine. Élie et Moïse, descendus des cieux, peuvent seuls regarder en face le transfiguré, et se soutenir comme lui dans les plaines de l'air. Leurs trois figures, par un balancement harmonieux, semblent exprimer l'union de l'ancienne loi avec la loi nouvelle, l'accomplissement dernier des prophéties, la trinité mystérieuse des révélations. Deux martyrs, saint Laurent et saint Julien, sont admis à contempler ce couronnement de tous les miracles; mais leur image inattendue est venue troubler l'auguste symétrie d'un groupe à jamais sublime. Au bas de la montagne sont restés les autres apôtres. Les habitants d'une petite bourgade voisine, dont on aperçoit quelques maisons, ont entendu parler de la présence de celui qui guérit les malades et chasse les démons; ils accourent pour implorer la guérison d'un jeune possédé, soutenu par son père et par ses deux sœurs. Après avoir consulté le livre de la Sagesse, saint André reconnaît son impuissance; les apôtres placés au-dessus de lui témoignent par leurs gestes que là-haut est celui qui seul

---

[1]. Voici les termes du traité conclu entre Bonaparte et le pape :

Article VIII. — « Le pape livrera à la République française cent tableaux, bustes, vases ou statues au choix des commissaires qui seront envoyés à Rome; parmi lesquels objets seront notamment compris le buste en bronze de Junius Brutus, celui en marbre de Marcus Brutus, tous les deux placés au Capitole (habile flatterie à l'adresse des républicains d'alors), et cinq cents manuscrits au choix des mêmes commissaires. » (23 juin 1796.)

Un mois auparavant, Bonaparte imposait une condition analogue au duc de Modène :

« Le duc de Modène sera tenu de livrer vingt tableaux à prendre dans sa galerie ou dans ses États, au choix des citoyens qui seront commis à cet effet. » (12 mai 1796.)

Acquis à la France par des traités réguliers, ces tableaux devaient lui rester. Cependant, en 1815, les alliés nous en prirent onze cent cinquante sans traiter avec nous.

peut venir en aide au malheur. Des quatre derniers disciples, deux regardent, étonnés, l'enfant qui se tord dans les convulsions; un troisième raconte le fait à saint Thomas, l'incrédule de l'Évangile.

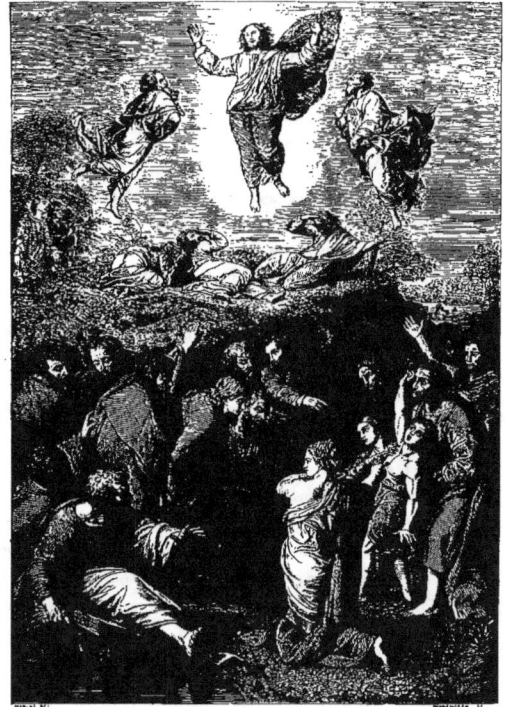

LA TRANSFIGURATION

Cette œuvre, la plus haute expression du génie de Raphaël, fut commandée au peintre par le cardinal Jules de Médicis, plus tard Clément VII, qui y fit mettre les saints patrons de son père Julien et de son oncle Laurent le Magnifique. Primitivement destinée à l'église de Narbonne, siége de l'archevêché du prélat, elle

ne sortit de Rome qu'en 1797. On ne peut se rappeler sans émotion que le peintre avait alors à lutter contre Michel-Ange qui avait fait, pour le même cardinal, le dessin de la Résurrection de Lazare, que Sébastien del Piombo devait peindre, et que Raphaël fut arrêté dans cette lutte par la mort. L'artiste laissa dans cet immortel ouvrage le portrait héroïque de la Fornarina; mais il ne put achever les figures du possédé, de son père, et de la sœur de l'énergumène : Jules Romain les termina. Six cent trente-cinq ducats, environ trois mille cinq cents francs, auraient été la rémunération de l'artiste : la gloire s'est chargée de lui payer un plus digne tribut.

*La Transfiguration*, peinte sur bois, a été gravée supérieurement par Morghen et par Desnoyers; elle ornait l'église de Saint-Pierre in Montorio avant de figurer au Louvre, où elle fut estimée un million cinq cent mille francs.

Le Couronnement de la Vierge. Cette admirable composition fut exécutée par Raphaël, avant l'âge de dix-sept ans, pour la famille Oddi. Suivant Crispolti, le portrait du peintre serait la première figure placée à gauche dans ce tableau. Lord Bristol, évêque d'Oxford, en fit offrir quatorze mille écus romains (quatre-vingt mille francs). Après avoir longtemps décoré une chapelle de l'église des Bénédictins de Pérouse, le Couronnement de la Vierge en fut enlevé pour être transporté au Louvre, où les experts du musée lui attribuèrent une valeur de cent mille francs.

*La Piété*, ou la Déposition du Christ au tombeau, tableau peint par Michel-Ange de Caravage. Il provient de l'église des Filippini de Rome, et en dernier lieu du Louvre, où il fut évalué cent cinquante mille francs; il a exercé le burin de plusieurs graveurs.

Le tombeau est entr'ouvert; quelques-unes de ces humbles plantes sauvages dont la fleur s'épanouit à l'ombre, ornent le saint sépulcre. Le corps de Jésus y est déposé par Nicodème, le bon jeune homme, dont le nom biblique et nos simples traditions rappellent les vertus modestes et tranquilles. Joseph d'Arimathie est dans l'action de se baisser avec le corps du Sauveur, qu'il soutient encore par les genoux. Derrière, les trois Marie forment le cortège, et sont comme le chœur affligé dans cette suprême tragédie.

Au dire de Lanzi et des connaisseurs, ce morceau est à la fois l'image la plus forte et la plus exacte de la manière du Caravage; le style en est grossier, et le dessin incorrect, mais l'exécution est étonnante. C'est de la chair moulée suivant Annibal Carrache : « Costui macina carne. » On retrouve dans l'artiste l'audace fougueuse de l'homme privé que Stendhal n'a pas craint de nommer *un assassin;* avant d'aller se battre avec le chevalier d'Arpino, avec Annibal, ou avant d'aller tuer un de ses amis, il a comme un duel avec l'art, dont il bouleverse à plaisir les notions et les procédés; « homme détestable en peinture comme en morale, » a dit Milizia, « et né pour détruire la peinture, » s'est écrié le Poussin.

Loin de nuire à sa gloire, ses défauts aidèrent à ses succès. Il devint à la mode, il eut des enthousiastes, il donna le vertige. Du reste, au milieu de ses apparentes extravagances, et malgré ce qu'il y a de brutal dans son faire, on

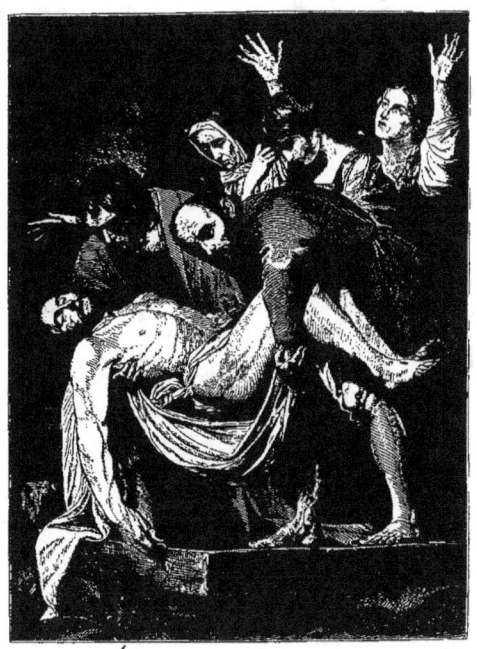

LA PIÉTÉ

rencontre chez lui des idées originales, et des moyens nouveaux pour les traduire. Plusieurs peintres célèbres, Gérard delle Notti, le Valentin, Manfredi, Ribera, et le Guide lui-même, prirent pour modèle ce rude et fier maître; mais nul ne surpassa le Caravage dans ce genre puissant et violent dont il fut l'inventeur, et que les Italiens appellent *maniera forte*.

La Vierge de la Fratta de Pérouse et la Sainte Crèche de la Spineta sont deux tableaux attribués au Pinturicchio, de trente ans plus âgé que Raphaël, mais, comme lui, élève du Pérugin. Le premier sujet représente la Vierge couronnée par le Christ, en présence de saint François, des apôtres, de deux évêques,... tous à genoux; dans le second, qui fut fait en collaboration avec le Pérugin et Raphaël, on remarque les mages, la Vierge, saint Joseph, des anges.... Ce dernier tableau fut peint pour les Mineurs réformés de la Spineta, petite localité dont il a pris le nom.

La Sainte Hélène de Paul Véronèse, le plus brillant, le plus charmant coloriste de l'école vénitienne, vient du Capitole où l'avait fait placer Benoît XIV, après l'avoir obtenue de la famille Sacchetti : la mère de Constantin le Grand est vue de face dans l'attitude de la méditation; à côté d'elle, un ange tient une croix grecque. Ce tableau faisait les délices du Guide.

*La Communion de saint Jérôme*, peinte par Dominique Zampieri, dit le Dominiquin, élève des Carrache. On connaît l'estampe admirable gravée d'après ce morceau par Alexandre Tardieu. *La Communion de saint Jérôme*, commandée à l'illustre fils du cordonnier de Bologne par un prêtre animé d'un sentiment de commisération, fut payée à l'artiste deux cent cinquante francs; transportée au Louvre en 1797, les experts l'estimèrent plus tard cinq cent mille francs. A Saint-Pierre, sur la gauche, se trouve la copie en mosaïque de ce tableau, en opposition à la mosaïque de *la Transfiguration* qui est sur la droite.

La simplicité de l'œuvre est aussi admirable que la conception en est belle. Rien n'y détourne l'attention de l'objet principal; l'unité la plus scrupuleuse s'y rencontre avec l'inspiration la plus émouvante : tous les détails concourent à préciser l'action, à reporter le souvenir aux derniers moments de ce grand docteur de l'Église. Ce n'est plus aujourd'hui cet homme plein de force et d'éloquence qui, à Rome, foudroyait l'hérésie. Il s'est enseveli dans les déserts et y a consumé sa vieillesse dans la pénitence et la méditation; il en est maintenant à sa dernière heure; mais son cœur bat encore pour la religion de l'Évangile; il a voulu se rendre à l'église pour y communier au milieu de ses frères. Assisté d'un sous-diacre à genoux, qui tient le livre des prières, et d'un diacre en dalmatique, porteur du calice, le prêtre, saint Éphrem, vêtu à la grecque, donne la communion. Des anges, gracieux symbole des récompenses à venir, attendent au ciel l'âme du moribond.

Un contemporain du Dominiquin, Lanfranc, « intrigant heureux, » a dit un homme d'esprit, avait déjà traité ce sujet. Le pauvre Zampieri, timide et naïf comme le génie, fut accusé de plagiat. Pour l'en disculper et lui rendre ses titres, il n'a fallu rien moins que les dissertations victorieuses de Bellori et surtout de Passeri, l'esprit juste de Mengs, l'enthousiasme du comte Algarotti et l'admiration de notre Poussin qui prétendait ne reconnaître que deux peintres : Raphaël et le Dominiquin.

LA GALERIE DES TABLEAUX.  27

Le Repos en Égypte, l'Annonciation, et l'Extase de sainte Micheline, appartiennent au Baroche, ce peintre aimable, né comme Raphaël à Urbin, ce peintre que des rivaux jaloux tentèrent d'empoisonner à la fleur de l'âge, et qui vécut de longues années dans la douleur. Le premier de ces ouvrages, charmante

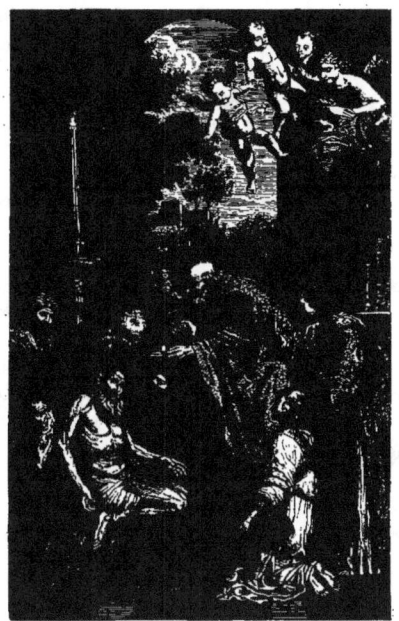

LA COMMUNION DE SAINT JÉRÔME

ébauche, fut transporté de Castel Gandolfo à Rome, sous le pontificat de Grégoire XVI; l'Annonciation représente un ange offrant un lis à la Vierge, sujet gravé à l'eau-forte par le maître; l'Extase de sainte Micheline est la plus admirable production d'un artiste qui, par la grâce et l'expression, le coloris et la force du clair-obscur, tient à la fois de Raphaël et du Corrége. Simon Cantarini a proclamé ce dernier morceau le chef-d'œuvre du Baroche; il avait été peint pour le duc

d'Urbin, François della Rovere, en souvenir d'un pèlerinage au Calvaire; il fut compris dans le traité de Tolentino, et l'église Saint-François de Pesaro fut forcée de l'abandonner aux commissaires français.

Les traits principaux de la vie de saint Nicolas de Bari sont l'ouvrage d'Angelico da Fiesole, peintre florentin, surnommé le Bienheureux à cause de la douceur angélique de son caractère et du mysticisme de ses compositions. Ces deux précieux petits tableaux, réunis dans un même cadre, eurent aussi l'honneur du voyage de Paris. La naissance heureuse du saint, son élection prophétique par l'évêque de Myre dont il écoute la parole, sa charité envers un père de trois enfants, l'abondance de blé qu'il procure aux fidèles de son diocèse alors qu'il est évêque, et la protection qu'il accorde aux passagers d'un navire menacé par les flots, telles sont les scènes représentées par le pieux maître.

*La Vierge de Foligno*, ou la Vierge au donataire. « S'il eût tenu un pinceau, il aurait peint *la Vierge de Foligno*. » Tel est le vœu de cet autre Raphaël qu'un poëte de nos jours fait mourir jeune, inconnu, pauvre, laboureur le champ de ses pères, ayant au cœur les plus suaves aspirations.

La Vierge est au milieu des nuages, une bonté céleste anime ses traits; l'enfant, porté sur ses genoux, relève un coin de son manteau d'azur. Autour de cette sphère dorée où elle se montre comme le symbole de nos lointaines espérances, des anges voltigent et forment le concert du Fils de l'Éternel. Sur la terre, celui qui sera le précurseur, saint Jean-Baptiste, apparaît debout, couvert d'une peau de mouton, s'appuyant sur une longue croix; le visage tourné vers nous, son attitude est celle du prophète inspiré qui va confesser la foi nouvelle; sa main droite nous indique celui à qui doivent s'adresser nos croyances. Agenouillés, priant avec ferveur, le regard vers le ciel, saint François et Sigismond de Conti représentent les fidèles : saint Jérôme recommande le pieux donataire à la protection de la Vierge, et le lion de la légende accompagne le saint docteur. Au milieu du tableau, un ange debout soulève un cartel, sur lequel on lisait autrefois, dit-on, cette phrase en italien :

« C'est Mgr Sigismond Conti, premier secrétaire de Jules II, qui fit peindre ce tableau par la main de Raphaël d'Urbin. Sœur Anne Conti, nièce dudit Mgr Sigismond, l'a fait porter de Rome et placer sur cet autel le 23 mai 1565. »

Dans le fond se voit la petite ville de Foligno; la foudre y tombe : un homme à cheval, trois voyageurs, un berger près de ses moutons, et plus loin deux autres figures sur un monticule, semblent assister à quelque événement extraordinaire.

Le peintre de cette scène à demi céleste a donné à chacun des personnages l'expression déjà consacrée dans nos souvenirs, mais ce que l'idéal peut concevoir de plus saintement beau, de plus touchant et de plus miséricordieux, est réalisé

dans la figure de la Vierge. Sa vue procure à l'âme des nuances de sentiments si touchantes et si délicates, si profondes et si douces, si récentes et si primitives, qu'on ne sait plus à quoi les comparer dans la nature.

LA VIERGE DE FOLIGNO

*La Vierge de Foligno*, tableau en hauteur, peint sur bois en 1512, et plus tard transporté sur toile, a été successivement gravé par Marc-Antoine, Ignace Pavon, Graffonara, et de nos jours, admirablement, par Desnoyers. De l'église Ara-Cœli à Rome, il passa en 1565 dans celle de Foligno, petite ville des États romains, où il resta pendant plus de deux cents ans. Le Louvre l'a possédé; les experts lui assignèrent une valeur de huit cent mille francs.

Le Pape Sixte IV est un tableau à fresque détaché des murailles de l'ancienne bibliothèque vaticane, et transporté sur toile par Pellegrin Succi d'Imola, sous Léon XII ; l'auteur, Barthélemy degli Ambrogi, surnommé Melozzo de Forli, sur lequel il nous reste un souvenir de Maffei de Volterre et une dissertation par le marquis Melchiorri, avait reçu la commande de cette fresque du cardinal Pierre Riario et du comte Jérôme, son frère; on y distingue, à côté du pape, outre ces deux personnages, Jules della Rovere (Jules II), et Jean della Rovere, plus tard préfet de Rome.

La Piété de Mantegna, grand peintre de l'école lombarde, nous montre le Christ soutenu par Nicodème et embaumé par la Madeleine. Joseph d'Arimathie tient le vase où sont les parfums. Mantegna était natif de Padoue; il peignit beaucoup pour Innocent VIII. Vedriani s'est trompé en le donnant pour maître au Corrége, qui n'avait pas douze ans à la mort de Mantegna. Ce tableau, qui date du milieu du xv$^e$ siècle, est dur et sec comme toutes les peintures du temps ; mais il est profond et plein d'un grand sentiment de naïveté.

Les Prodiges de saint Hyacinthe. Ce joli petit ouvrage, qui n'a pas plus de six pouces de grandeur et que l'on a cru de Philippe Lippi, est l'œuvre du Florentin Benozzo Gozzoli, élève de Fiesole. Il a été gravé par les soins du cardinal Massimo. C'est à Grégoire XVI que le Vatican en est redevable.

La Vierge à la ceinture a été acquise par le même pontife : la Vierge est sur des nuages, et l'enfant montre à saint Augustin la ceinture de sa mère ; saint Jean tient un cartel où se lisent la date de 1521 et le nom de l'auteur, CESARE DA SESTO, imitateur de Léonard de Vinci, son maître, auquel il survécut cinq ans.

*La Vision de saint Romuald*, tableau peint sur toile par André Sacchi, et gravé cinq ou six fois. L'église Saint-Romuald, à Rome, l'a possédé avant le Louvre et le Vatican.

Cette composition nous retrace un des épisodes les plus remarquables de la vie de saint Romuald, fondateur de l'ordre des camaldules.

Le peintre a choisi le moment où le saint raconte à ses premiers amis sa vision. S'étant endormi dans un champ, il vit une échelle qui de la terre touchait le ciel, comme celle de Jacob, et sur laquelle montaient plusieurs religieux. Malduli, gentilhomme auquel le champ et les bâtiments appartenaient, ayant eu la même vision, donna ce champ et ces bâtiments à saint Romuald, qui y fonda un ordre qu'il appela *Casa Malduli*, d'où est venu le mot *camaldules*. A part la légende, cette œuvre de Sacchi était considérée, avant de venir à Paris, comme l'un des quatre plus précieux tableaux de Rome. Mais elle ne tarda pas à perdre ici la haute réputation que lui avait faite l'école dont Sacchi était le chef : sentiment, expression, style, tout y est, ce nous semble, inférieur aux peintures de notre Lesueur. Le côté délicat,

dans *la Vision de saint Romuald*, était de détacher sur un fond clair toutes ces figures de moines habillés de blanc; les ombres que l'arbre projette, en rompant l'uniformité de la couleur et des costumes, ont permis à l'artiste de surmonter cette difficulté.

LA VISION DE SAINT ROMUALD

Le Saint Grégoire le Grand est encore une belle page d'André Sacchi; elle a eu le double honneur d'occuper au Louvre une place distinguée et de figurer en mosaïque dans la chapelle Grégorienne de Saint-Pierre du Vatican; on a donné

diverses interprétations à ce tableau. Le pontife y officie entre deux diacres; il tient un linge ensanglanté d'une main, et de l'autre un stylet; le Saint-Esprit, sous la forme d'une colombe, lui prête assistance pour faire un miracle qui confond trois incrédules.

Un Christ mort de Charles Crivelli, peintre vénitien et maître de Jean Bellin, acheté par les ordres de Grégoire XVI. Peint au xiv<sup>e</sup> siècle, ce Christ peut donner une idée de l'enfance ou plutôt de l'adolescence de l'art.

Les Vertus théologales. Dans ce petit tableau peint en grisaille par Raphaël, et qui appartient à sa seconde manière, sont représentés séparément et superposés trois sujets allégoriques : l'Espérance, la Foi, la Charité.

L'Espérance tient à la main un vase en forme de calice; deux anges, placés à droite et à gauche, montrent sur deux cartels des lettres majuscules qui indiquent le nom du Fils de Dieu.

La Foi est représentée aussi par une femme; elle a les mains jointes, et est assistée de deux chérubins qui, comme elle, prient avec ferveur.

Les pauvres orphelins jetés dans le sein de *la Charité*, ce petit génie qui sème à terre des pièces de monnaie, et cet autre dont les bras soulèvent un bassin d'où s'échappent des jets de flamme, sont la symbolique la plus attendrissante et la plus expressive de la vertu chrétienne par excellence.

Il est inutile de faire ressortir ce qu'il y a de modestie et de ferveur aimante dans cette figure de *la Charité*. Raphaël était très-jeune quand il exécuta ces petites compositions. Elles formaient comme une frise au-dessous de la fameuse *Déposition de croix* qui est aujourd'hui au palais Borghèse; elles furent conservées dans la sacristie de Saint-François des Pères conventuels de Pérouse jusqu'à l'époque de nos campagnes d'Italie, où elles furent détachées du panneau au moyen d'un sciage.

Ces trois tableaux ont exercé le burin de divers graveurs, et notamment celui de notre Desnoyers, le grave et digne interprète des ouvrages de Raphaël.

L'Assomption de la Vierge de Monte Luce. Par un écrit daté de 1505, Raphaël s'était engagé, moyennant trente ducats d'or, à exécuter ce tableau pour les religieuses de Monte Luce; il en fit la composition et le commença seulement. En 1516, les religieuses lui firent tenir encore deux cents ducats, en lui accordant un nouveau délai de quinze mois; mais Raphaël ne put accomplir sa promesse, et le tableau ne fut terminé qu'après sa mort par Jules Romain et François Penni. Au Louvre, les experts l'estimèrent cent quatre-vingt mille francs.

Les Mystères, ouvrage de la première manière de Raphaël, que l'on voyait aux Bénédictins de Pérouse, avant qu'il fût transporté à Paris. Il est divisé, comme les Vertus théologales, en trois sujets : la Salutation angélique, l'Adoration des

rois, et la Présentation au temple. On ne peut rien trouver de Raphaël lui-même, qui soit exécuté avec plus de sentiment et de délicatesse.

Jésus-Christ assis sur l'iris, attribué au Corrége, et qui n'est évidemment pas de lui, provient de la galerie Marescalchi, à Bologne.

L'Incrédulité de saint Thomas, la Madeleine et le Saint Jean-Baptiste sont trois compositions de Jean Barbieri, surnommé le Guerchin parce qu'il était louche. L'Incrédulité de saint Thomas, sujet dont le peintre, au dire de ses biographes, a fait d'innombrables variantes, est le meilleur de ces trois tableaux; aussi fut-il

LA CHARITÉ

désigné pour être envoyé au Louvre; il est de la seconde et de la plus belle manière du maître, de celle qu'il prit alors qu'après avoir quitté le style violent du Caravage, il se rapprocha du style clair et délicat du Guide. La Madeleine, pâle et méditant sur la passion de son divin Maître, contemple les instruments de sa mort qu'un ange place sous ses yeux. Le sentiment de piété que l'on remarque sur le visage de la sainte, l'élégance et la noblesse du dessin, la beauté des formes, la fraîcheur du coloris, qualité que le peintre ne réunissait pas toujours au même degré dans ses tableaux, font de celui-ci une œuvre des plus charmantes. Ce tableau avait été peint pour l'église des Converties; à la suppression de cette église, il passa au Quirinal et de là au Vatican. Le Saint Jean est un petit

morceau admirablement peint, qui des Chambres capitolines fut apporté au Vatican par les ordres de Grégoire XVI. Le précurseur, en demi-figure, est dans une attitude qui exprime vivement cette grande charité qu'il exerça avec tant d'âme.

*La Vierge sur le trône* avec les quatre saints protecteurs de la ville de Pérouse, tableau peint sur bois par Pierre Pérugin, gravé par Graffonara dans la *Galerie Borgia*. Il appartenait à la chapelle du palais municipal de Pérouse ; la conquête nous le donna à la fin du siècle dernier, et les experts du Louvre l'estimèrent soixante mille francs.

Rien de plus pieusement naïf et de plus adorable que cette Madone ; en la voyant, on ne peut avoir d'autre pensée que celle de lui dire une prière. Les saints vous y invitent par leur exemple. Quant à l'exécution, elle est en harmonie avec la simplicité du sujet ; c'est la même candeur et la même grâce. Le coloris cependant a peut-être ici plus de force que dans les autres ouvrages du maître, et l'on croit y remarquer une touche plus grande, plus résolue. On avait présumé, dans ces derniers temps, que cette Vierge pourrait bien être de la jeunesse de Raphaël. Mais tous les biographes qui se sont clairement expliqués là-dessus, entre autres l'Orsini, vantent beaucoup ce morceau comme étant une œuvre capitale du Pérugin. Le Hoc Petrus de Chastro plenis pinxit, signature habituelle de ce maître, qui se trouve sur le tableau, est d'ailleurs un témoignage concluant. Le Vatican possède deux autres compositions de Pierre Pérugin :

Les Trois Saints et une Résurrection. Dans la première, qui ornait la sacristie de Saint-Pierre des Moines noirs de Pérouse, le peintre a représenté saint Benoît abbé, saint Placide et sainte Flavie sa sœur. La finesse du faire y est égale à la vérité de l'expression. La Résurrection, non moins remarquable par la grâce des figures, le naturel des mouvements et la fraîcheur du coloris, emprunte un intérêt tout particulier de cette circonstance que Raphaël y a peint son maître sous la figure d'un soldat effrayé, et que le Pérugin y a peint son élève sous les traits d'un soldat endormi.

Une Sainte Famille. Sainte Catherine présente une palme à l'enfant porté dans les bras de la Vierge assistée de saint Joseph. Cette précieuse petite peinture, qui vient du Capitole, est attribuée à Benvenuto Tisi, surnommé le Garofalo, un des maîtres les plus féconds et les plus fins de l'école de Sanzio. Plusieurs érudits pensent cependant qu'elle est de Gio Battista Benvenuto, dit l'Ortolano, qui fut aussi un imitateur de Raphaël. Ce qui le leur fait supposer, c'est l'oiseau placé dans cette Sainte Famille à côté de la tête de saint Joseph. On a présumé que *l'oiseau* était le monogramme d'Ortolano, comme *l'œillet* était la signature du Garofalo, en italien *garofano* signifiant œillet. Du reste, Lanzi affirme qu'un grand nombre de tableaux d'Ortolano avaient passé à Rome pour être de Garofalo.

## LA GALERIE DES TABLEAUX. 35

Le Martyre de saint Érasme, de Nicolas Poussin [1], et le Martyre des saints Processe et Martinien, du Valentin, représentent dignement au Vatican l'École française. L'un et l'autre sont traduits en mosaïque à Saint-Pierre, et l'un et l'autre furent compris dans le traité de Tolentino; ils firent le voyage de Paris, où les experts du Louvre assignèrent à chacun une valeur de soixante-quinze mille francs. Saint

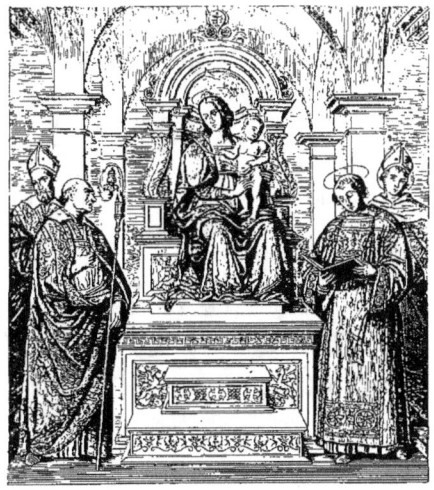

LA VIERGE SUR LE TRÔNE

Érasme est étendu sur un chevalet, les bras liés; un bourreau lui arrache les boyaux qu'un second enroule autour d'une pièce de bois. Un de ces bourreaux montre au saint la statue de la Force personnifiée par Hercule. Cet ouvrage, d'une touche mâle et d'une expression puissante, passe avec raison pour un des chefs-d'œuvre du Poussin. Le Saint Érasme fut peint à Rome. C'est là que Nicolas Poussin, le Guaspre, son beau-frère, Claude Lorrain, Joseph Vernet, ont exécuté

[1]. L'auteur de ce livre possède la répétition du Martyre de saint Érasme, sur une toile d'un mètre de hauteur et de soixante-seize centimètres de large. Les figures, dans le tableau du Vatican, sont de grandeur naturelle.

leurs meilleurs tableaux. Nicolas Poussin sentait si bien l'influence de ce beau ciel, qu'il retournait en Italie, disait-il, pour regagner en talent ce qu'il avait perdu pendant son séjour en France, et dans son enthousiasme il allait, à son arrivée à Rome, embrasser avec transport les colonnes de la Rotonde.

Saint Processe et saint Martinien sont aussi enchaînés à un chevalet; un premier exécuteur les frappe à coups de massue; un second tourne la roue qui brise leurs os; un troisième attise les charbons ardents où rougit le fer; sur l'ordre du juge, un soldat repousse une femme pieuse qui venait apporter aux martyrs le tribut de sa foi. C'est l'œuvre la plus vigoureuse du Valentin qu'on peut appeler le Caravage français, et qui malheureusement mourut à trente ans.

Cette fin prématurée rappelle celle de Paul Potter, mort avant vingt-huit ans, à Amsterdam, et dont le nom se présente ici naturellement, car il s'est glissé, de ce peintre charmant, parmi les productions sérieuses dont nous venons de parler, un paysage au ciel gris où se voient une paysanne et quatre vaches. On ne peut s'imaginer l'étrange figure que font ces quatre vaches égarées dans le Vatican, au milieu de tant de colossales merveilles et sous ce dévorant soleil d'Italie!

L'*Assomption de la Vierge*, désignée aussi sous le titre de *Saint Sébastien*, est l'ouvrage du Titien. L'illustre chef de l'école vénitienne le peignit sur bois pour l'église des Frari de Venise; il fut acheté par Clément XIV d'après les conseils du graveur Volpato et d'Hamilton; placé d'abord au Quirinal, il en fut retiré sous le pontificat de Pie VII. Ce tableau est un des prodiges de l'art vénitien. Quel relief dans les figures! quelle splendeur dans le ciel! C'est là que se trouve ce fameux torse de saint Sébastien percé de flèches, qu'Annibal Carrache appelait un *pezzo di carne*, et qui est, pour les Italiens qui n'admirent rien tant que le rendu de la chair, le dernier mot de la peinture.

Ne pouvant rien reprendre sous le rapport du coloris, Vasari et Michel-Ange reprochaient à toute l'école vénitienne la faiblesse de son dessin. Mais il nous semble qu'on ne peut être plus grand dessinateur que le Titien, sans être aussitôt moins coloriste. Heureusement pour ce fier maître, que tout le monde, en fait de lignes et de contours, n'a pas les yeux de Michel-Ange.

Portrait d'un doge. C'est encore un excellent morceau du Titien, que possède le Vatican. On présume que le personnage représenté est André Gritti, qui fut un des amis du célèbre peintre. Nous n'avons pu voir ce magnifique portrait sans nous rappeler ce que dit, de tous les portraits du Titien, un écrivain qui fait autorité, M. Charles Blanc : « Ce qui les distingue, ce n'est pas la vie dans ces phénomènes grossiers qui peuvent tromper l'œil des serviteurs de la maison ou arracher un cri aux enfants; c'est la vie intérieure, latente, la présence voilée de l'âme, l'éloquence de la pensée, le caractère. Avant de se heurter à leur corps, on est

frappé de la distinction de leur esprit. Ils vous appellent du plus loin qu'on les aperçoit, et cependant ils vous tiennent encore à distance : leur beauté vous attire en même temps que leur dignité vous impose.... »

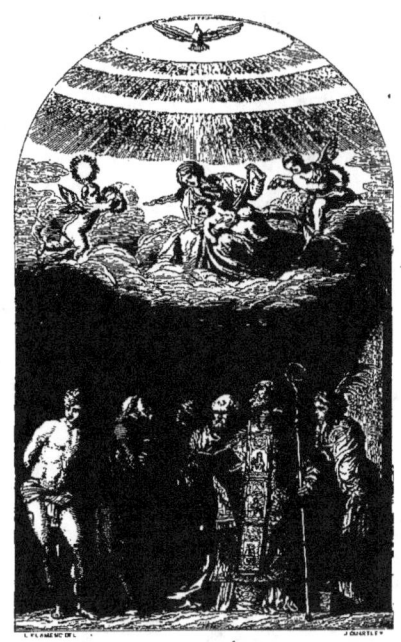

SAINT SÉBASTIEN

Élève de Jean Bellin, émule de Giorgion, et maître du Tintoret qui eut, dit-on, la gloire d'exciter sa jalousie, le Titien fournit la plus longue et la plus brillante carrière. Il mourut de la peste en 1576, à l'âge de quatre-vingt-dix-neuf ans; et le sénat de Venise, par une dérogation glorieuse à la loi qui interdisait d'enterrer publiquement les pestiférés, ordonna qu'il serait fait au Titien de pompeuses funérailles.

La Vierge avec saint Thomas et saint Jérôme et *le Crucifiement de saint Pierre*

sont deux beaux tableaux de Guido Reni, de l'école de Bologne. *Le Crucifiement*, que nos experts estimèrent quarante mille francs, est peint dans la manière fière du Caravage ; la Vierge, traitée par le Guide dans son propre sentiment, ornait la cathédrale de Pesaro avant de figurer au Louvre. La sacristie de Saint-Pierre possède une copie en mosaïque de cet ouvrage, qui avait été fait pour Scipion Borghèse, neveu de Paul V, à la recommandation du chevalier d'Arpino, connu sous le nom de Josépin. Irréconciliable ennemi du Caravage, le Josépin fit en sorte qu'on préférât le Guide à son rival ; mais il donna officieusement au peintre bolonais le conseil de suivre la manière caravagesque, alors en vogue. Le Guide écouta ce conseil et s'en trouva bien, car il dut au succès du *Crucifiement* l'honneur d'être choisi pour peindre la célèbre fresque de *l'Aurore*, que nous retrouverons au palais Rospigliosi.

Tels sont les trente-sept tableaux dont se compose le musée du Vatican. Nous n'avons pas cru devoir en omettre un seul dans ces courtes pages, et si nous avons préféré l'exactitude du renseignement à la pompe des descriptions, c'est qu'il eût été fatigant de parler jusqu'au bout de tant de merveilles avec l'admiration que nous avons ressentie en les voyant.

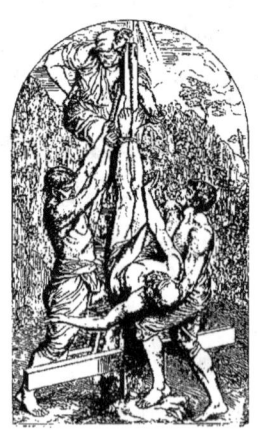

'est à la magnificence de Léon X que les arts sont redevables de cette suite de tapisseries. Raphaël en composa les cartons, au nombre de vingt-cinq, et deux de ses élèves, Bernard van Orley et Michel Coxie, en surveillèrent l'exécution, qui fut confiée à une manufacture d'Arras : de là le nom d'*Arrazzi* donné par les Italiens à ces tapisseries, dont la fabrication ne coûta pas moins de soixante-dix mille écus romains. Enlevés en 1527, lors du sac de Rome par le connétable de Bourbon, rendus au Vatican par le connétable de Montmorency, soustraits de nouveau à la fin du siècle dernier, ces précieux objets d'art furent vendus à des juifs, qui en brûlèrent trois pour en retirer l'or qui était mêlé au tissu, et qui les auraient brûlés tous, si le cardinal Braschi, averti à temps, n'eût

empêché l'entière consommation de cet acte de vandalisme, en achetant les vingt-deux autres. Les tapisseries du Vatican portent elles-mêmes leurs bordures, selon l'usage. Raphaël a figuré dans ces encadrements, sous forme de frises en bas-reliefs, l'histoire de Léon X et divers sujets tirés de l'Écriture.

*La Pêche miraculeuse* est le premier de ces beaux ouvrages qui s'offre aux regards, et personne en le voyant ne songe aux critiques misérables dont il fut l'objet. Les barques sont trop petites, sans doute, et hors de proportion avec les figures qu'elles portent et avec les oiseaux, un peu fantastiques, du premier plan. Mais qu'importe l'exacte imitation de la nature dans une scène aussi merveilleuse, où le détail est dominé par la grandeur du symbole? Tout le monde comprend qu'il ne s'agit pas ici d'une pêche ordinaire; que les disciples de Jésus-Christ sont des *pêcheurs d'hommes*, et que c'est l'humanité même qu'ils retirent, à force de bras, du fond de la mer.

On connaît le fameux Massacre des innocents, gravé par Marc-Antoine d'après Raphaël. Le grand maître a su traiter de nouveau et jusqu'à trois fois ce pathétique sujet, sans tomber dans des redites. L'étroitesse de la tapisserie l'obligeant d'élever son point de vue et de superposer les acteurs et les épisodes de son drame, il a su tirer de cette difficulté même d'autres manières d'être sublime. C'est là qu'on voit une mère qui contemple son enfant mort avec une douleur calme, concentrée et muette, dont l'expression laisse dans l'âme un ineffaçable souvenir.

La Guérison du boiteux est une composition qui saisit par l'imprévu de l'arrangement aussi bien que par l'énergie des contrastes que présentent les nobles figures des apôtres guérisseurs, avec l'horrible laideur des estropiés à guérir. Elle se trouve divisée en compartiments égaux par des colonnes torses cannelées et à rinceaux dorés, imitées de celles qui sont aux Reliques de Saint-Pierre, et qui passent pour venir du temple même de Jérusalem. Il semble que Raphaël ait voulu cette fois céder quelque chose à l'art du tisseur, qui triomphe surtout dans la richesse des ornements et dans leur éclat.

La sixième tapisserie représente saint Paul et Silas délivrés de prison par un géant qui personnifie le Tremblement de terre, et qui a donné son nom au sujet.

La septième a été brûlée dans le bas : c'est Élymas rendu aveugle. On a vanté beaucoup, et on ne saurait trop vanter la solennelle symétrie de ce tableau, le geste fier de saint Paul, l'expressive pantomime de l'aveugle qui marche à tâtons, et l'étonnement des spectateurs et du proconsul Sergius, qui sont frappés de lumière au moment même où l'enchanteur est frappé d'aveuglement.

Un volume entier suffirait à peine à la description de ces grands morceaux, dont quelques-uns, du reste, ne furent peut-être pas composés par Raphaël. La Conversion de saint Paul sur la route de Damas, la Descente du Saint-Esprit, une

allégorie de la Religion et la Mort de saint Étienne font les sujets des huitième, neuvième, onzième et douzième tapisseries.

La dixième est la Résurrection. Le ciel est pur comme aux premiers jours du printemps. Des fleurs émaillent les champs, et les arbustes se parent de feuilles; l'herbe croît au bord du sépulcre d'où l'on voit sortir le Christ portant sa croix.

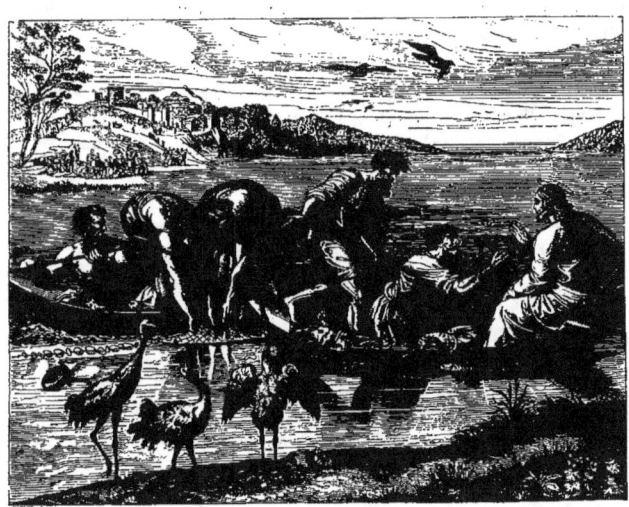

LA PÊCHE MIRACULEUSE

Les soldats épouvantés s'enfuient ou se renversent les uns sur les autres. Dans l'éloignement, cheminent les trois Marie, qui, ne sachant encore rien du mystère, se sont mises en route à la première aurore pour venir prier sur le tombeau.

Devant la treizième tapisserie, il y a toujours une foule de curieux attirés par la variété des ornements, le brillant des étoffes et l'étalage du luxe asiatique. On est ébloui de cette pompe des trois mages, qui traînent après eux une longue suite de serviteurs, de chevaux, de chameaux et d'éléphants. A droite, sur le col de l'habit d'un personnage, se lisent ces mots ainsi écrits : Pensse a la fin.

Nous ne voulons passer sous silence ni l'Ascension de Jésus-Christ, ni

l'Adoration des bergers, où le tisseur n'a pas rendu la lumière surnaturelle émanée de l'enfant, ni le Noli me tangere, ni les compositions où Raphaël a peint Jésus présenté au Temple, le Repas d'Emmaüs et le Pasce oves meas. Toutes sont belles; mais le plus parfait de tous ces chefs-d'œuvre est peut-être le Saint Paul dans l'Aréopage, que Marc-Antoine a gravé d'après un dessin du maître, fait à la plume. Des cyniques, des stoïciens, des sophistes, toutes les sectes de la philosophie antique se trouvent en présence de l'éloquent apôtre. Cette scène majestueuse se termine par la vue d'un temple rond, le même que le Bramante éleva sur le Janicule. Ainsi Athènes est sur le devant, et Rome dans le lointain.

Le mâle burin de Gérard Audran nous dispense de décrire le Saint Paul et saint Barnabé dans la ville de Lystres, où le génie de Raphaël s'est montré si clair et si souple. Mais il faut dire un mot de la Mort d'Ananie, dont le carton est tout entier de la main du grand peintre. Les apôtres y apparaissent comme des hommes grossiers, revêtus cependant d'une autorité divine; leur tribunal est pauvre et simple comme eux. Ananie est frappé de mort par un arrêt du ciel que saint Pierre a prononcé avec la puissance et le calme du souverain juge qu'il représente. Le spectateur est fortement saisi lui-même de l'effroi qu'inspire ce châtiment aux personnes qui entourent l'infidèle ainsi foudroyé.

A ces vingt-deux morceaux, Grégoire XVI en joignit trois autres : le Calvaire et le Repos en Égypte, d'après Van Eyck, et lo Spasimo di Sicilia, d'après Raphaël, le même que Toschi a si bien gravé.

Si admirables que soient les tapisseries, il faut bien avouer qu'elles doivent en partie leur célébrité aux cartons de Raphaël, dont les sept plus beaux ont été sauvés par un miracle du hasard, et sont aujourd'hui en Angleterre, au palais de Hampton-Court. Toutefois leur ancienneté même est à nos yeux un intérêt de plus, et, en dépit des progrès de l'art, on peut douter si des tapisseries modernes rendraient mieux le puissant caractère de ces compositions de Raphaël, leur style grandiose, leur rude élégance.

Raphaël Sterni fut l'architecte du Nouveau Bras ; mais il mourut avant d'avoir terminé ce monument, qui fut inauguré en 1822. C'est une salle de soixante-dix mètres sur huit, où le jour arrive par douze ouvertures pratiquées à la voûte. Sur la porte d'entrée, qui est de fer, se voient les armoiries de Pie VII en bronze doré, et une inscription en son honneur. A droite et à gauche, les bustes de Trajan et d'Auguste, en basalte noir, semblent être les gardiens de cette antiquité qui les rangeait eux-mêmes parmi les dieux.

Douze colonnes, d'ordre corinthien, supportent la voûte : deux, en jaune antique, marbre de Numidie, furent trouvées près du tombeau de Cæcilia Metella ; deux autres, en granit noir égyptien, décoraient Sainte-Sabine ; les huit autres, formées de quatre fragments de colonnes antiques découvertes sur l'Esquilin, près de Sainte-Marie Majeure, sont en marbre cipolin.

Sur les murs, des bas-reliefs en stuc, imités des colonnes Trajane et Antonine, sont l'ouvrage de Maximilien Laboureur : ils représentent des triomphes, des sacrifices, des bacchanales. Au milieu de la salle s'ouvre une abside de la profondeur de six mètres. Un escalier sur la droite, en face de l'abside, conduit à l'attique et au jardin de la Pigna. Ici du moins l'étonnante magnificence de la décoration intérieure est tout à fait digne des merveilles renfermées dans cette partie du Vatican. On y compte cent trente-six marbres, dont quatre groupes et quarante-neuf statues, presque tous plus ou moins restaurés ; les bustes, qui autrefois appartenaient, pour la plupart, à la galerie Ruspoli, sont rangés, les plus petits sur des consoles, les plus grands sur des tronçons de colonnes en granit gris ou en granit rouge oriental, et ils alternent avec les statues dont voici les principales :

Les jardins de Salluste, qui s'étendaient du Pincio au Quirinal, ont fourni, au xvie siècle, le groupe de Silène portant Bacchus, qu'on appelle *le Faune à l'enfant*. On n'est pas surpris de trouver de pareils dieux chez ce préteur, sybarite austère, qui tira de sa province les moyens d'écrire les sévérités de l'histoire au sein des délices de l'opulence. L'enfant élève une main pour caresser Silène appuyé contre un ormeau que recouvre sa nébride ; ils sont tous les deux couronnés de lierre et de corymbes. Admirable statue ! et ce n'est pourtant qu'une répétition antique du fameux groupe que nous possédons au Louvre, et qui faisait partie de la collection Borghèse, achetée par Napoléon au prix de quatorze millions.

Au masque tragique qu'il tient de la main gauche et au caractère de sa physionomie, vous reconnaissez le tendre Euripide, et plus loin vous croyez entendre Démosthène qui parle au peuple avec cet accent d'autorité et ce geste simple et fier qui conviennent aux grands orateurs. Cette dernière statue était la propriété du baron Camuccini, qui la céda au pape ainsi que la Julie, fille de Titus, figure restaurée dans les bras, les mains et la draperie, par le chevalier Antoine d'Este, élève et ami de Canova.

Suivant la fable, Hercule, condamné par son frère à lui livrer la biche de Cérynée au bois d'or et aux pieds d'airain, était sur le point de l'atteindre, lorsque Diane le menaça de ses traits. C'est probablement la scène qui est ici représentée : la biche s'est réfugiée vers la déesse, qui tourne la tête d'un air courroucé. La *Diane chasseresse* est en marbre de Paros. Le Louvre en possède une répétition qui peut-être même est le véritable original.

Plusieurs marbres de cette galerie ont été rapportés d'Ostie à Rome, et ce ne sont pas les moins intéressants. De là sont venues la statue d'Antinoüs, favori d'Adrien, sous les traits de Vertumne, et celle de Ganymède, favori de Jupiter. Sur le tronc où s'appuie l'échanson du maître de l'Olympe, est gravé le nom du

sculpteur grec ΦΗΔΙΜΟΣ. Le mouvement naturel des plis de la chlamyde et la beauté du visage justifient la prétention de l'artiste à confier au temps sa mémoire, aussi bien que les préférences de Jupiter pour le jeune garçon dont il fit un dieu.

La Fortune fut également rapportée d'Ostie ; elle unit au cachet de la noblesse celui de la grâce. Par allusion à ses mystérieuses destinées, un voile lui retombe sur les épaules ; le diadème atteste son pouvoir, et le gouvernail, placé

LE FAUNE A L'ENFANT         DIANE CHASSERESSE

sur le globe, annonce qu'elle étend ce pouvoir sur tous les biens et sur tous les habitants de ce monde.

Lysippe, dont les bourgades aussi bien que les cités opulentes se disputaient les ouvrages, avait sculpté un Athlète se frottant les bras avec le strigile pour se préparer à la lutte. Rapportée de la Grèce à Rome après la conquête, cette œuvre ornait les thermes d'Agrippa, lorsque l'empereur Tibère la fit enlever pour la mettre dans ses propres appartements. Quelques jours plus tard, comme il se rendait au théâtre, le peuple lui redemanda à grands cris cette statue, et il se vit obligé de la rendre. Peuple artiste, qui supportait tous les genres d'oppression, pourvu qu'il eût du pain, des spectacles,... et des statues!

*Le Faune au repos*, couvert de sa nébride, a été trouvé en 1701, à Civita Lavinia, près d'une maison de plaisance de Marc Aurèle. Sans s'éloigner du caractère rustique propre à une divinité des forêts, le statuaire grec a donné à cette figure une grâce inexprimable. Elle est en marbre pentélique. Visconti présume que c'est une des meilleures copies du fameux Satyre de Praxitèle, Περιβόητος. On se souviendra peut-être avec plaisir que Phryné, la maîtresse de Praxitèle, parvint à connaître le prix de ce chef-d'œuvre en faisant annoncer à l'artiste,

LE FAUNE AU REPOS

au milieu d'un festin, que le feu venait de prendre à sa maison : « Je suis perdu, s'écria Praxitèle, si mon Satyre est brûlé ! »

On trouve encore çà et là d'autres Silènes et d'autres Faunes qui sourient à de joyeuses pensées, s'apprêtent à boire, ou folâtrent avec des enfants. Deux de ces Faunes furent retrouvés à Tivoli, dans la villa de ce Quintilius Varus auquel Auguste redemandait ses légions.

Mais que de souvenirs ne réveillent pas ces fragments ! Cette antiquité où il nous semble que tout fut grand, les vertus comme les vices, elle revit plus imposante encore dans ces images mutilées que dans les livres des historiens et des poëtes. En regardant les statues ou les bustes de Commode, de Domitien, de

Caracalla, on est heureux de se rappeler que les marbres de ces hommes infâmes sont devenus rares parce qu'ils furent détruits par décret du sénat et par la haine du peuple romain. Mais on s'arrête avec plaisir devant les nobles et calmes figures de Trajan et de Titus.

Près de l'église de la Minerve, où était vraisemblablement le temple d'Isis, des recherches opérées sous le pontificat de Léon X amenèrent la découverte du *Nil*, groupe colossal en marbre pentélique, dont on voit une copie dans le jardin

LE NIL.

des Tuileries; il rappelle celui qui était au temple de la Paix, en basalte noir, et que Pline a décrit. Le dieu tient un faisceau d'épis d'une main, et de l'autre une corne d'abondance, où, parmi les fruits du colocase, les raisins, les épis et les roses, s'élève le soc qui féconde la terre; à ses pieds, le crocodile et l'ichneumon sont lutinés par plusieurs de ces gracieux enfants, qui, tous ensemble, figurent, dit-on, les seize coudées auxquelles devait atteindre le débordement du fleuve. L'un d'eux abaisse un voile sur la source d'où s'échappent les eaux, source qui doit rester inconnue et mystérieuse comme tout ce qui vient des dieux. Sur le socle se dessinent le lotus et le papyrus, des ibis au long col, des bœufs, des crocodiles, un ichneumon, des hippopotames, et deux bateaux montés par des Pygmées ou plutôt, comme le pense Visconti, par des Tentyrites, peuplade riveraine qui, au rapport de Pline, se livrait à la chasse du crocodile.

La statue de *la Pudicité* repond parfaitement à l'idée que peut s'en faire l'imagination d'un poëte. Cette noble figure, enveloppée dans les plis délicats de sa draperie, est le vrai type de la dignité dans la grâce; les formes les plus voluptueuses y sont cachées sous le voile de la pudeur, et peut-être sont-elles ainsi plus visibles. Elle fut exhumée, sous Clément XIV, de la villa Mattei, pour prendre place au musée Pie-Clémentin, d'où Grégoire XIV la fit transporter au Nouveau Bras.

La *Minerve*, dite *Medica*, est aussi en marbre de Paros; elle vient des ruines du temple de Minerva Medica, situé sur le mont Esquilin. Lucien Bonaparte la vendit au musée. Armée de l'égide, la déesse soutient le péplum et s'appuie sur la lance, autour de laquelle est enroulé le serpent, emblème de perdition dans la Genèse, emblème de salut chez les Grecs et les Romains. La Minerve du Parthénon, œuvre de Phidias, avait aussi le serpent à ses pieds.

Les croyances des anciens, leurs dieux, leurs plaisirs, leurs amours, leurs fantaisies, tout ce qui composait leur existence physique ou morale, a exercé le ciseau des statuaires. Ici, c'est la prêtresse d'Isis, tenant le vase d'eau lustrale, et les cheveux parés de la fleur du lotus. Là, c'est un Esculape sans barbe, drapé dans un manteau et appuyé sur un bâton autou duquel s'enlace le serpent mythologique. Cette belle statue est bien conservée; la tête n'a jamais été détachée des épaules, ce qui est rare; Auguste la commanda, dit-on, en l'honneur d'un de ses médecins, Antoine Musa, qui l'avait sauvé par le traitement des bains froids. Plus loin, un premier groupe de chevaux marins emporte Téthys, déesse de la mer, dont le cou est ceint d'un humide collier de perles; un second groupe va déposer, aux plages de Cythère, la blonde Vénus sortant des ondes pour le bonheur des dieux et le tourment des humains.

Un dernier morceau, d'une grande beauté, représente Mercure dans le costume du dieu des voyageurs et tenant le caducée en main; il a d'abord porté une tête de l'empereur Adrien, remplacée en 1803, sur l'avis de Canova, par une véritable tête de Mercure, provenant du Colisée. C'est l'ouvrage du sculpteur cypriote Zénon, contemporain de Marc Aurèle.

Parmi les bustes, il faut remarquer un Hermès, vendu par M. Jenkins, et très-renommé à cause d'une inscription grecque en vers hexamètres, qui a exercé la sagacité des savants; la tête colossale d'un Dace captif; l'empereur Commode, posé sur un tronçon de colonne en granit rouge oriental; une Junon plus grande que nature, donnée par Mgr François Pentini; les deux triumvirs Lépide et Marc Antoine, sur fragments de colonne en granit gris; Sabine, femme d'Adrien, le diadème sur la tête; Manlia Scantilla, dont le mari, Didius Julianus, fut assez riche pour acheter l'empire mis à l'encan par les soldats; un Dioscure, dont le

bonnet a la forme de la moitié d'un œuf par allusion à la naissance des fils de Léda ; un autre Dioscure, d'un plus beau travail, qui a les cheveux séparés sur le front comme son père Jupiter; le buste de Claude.

Les mosaïques du Nouveau Bras ont été rapportées de Tor Marancio ; on en reconnaît facilement les signes allégoriques, consistant, le plus souvent, dans des branches de vigne, des oiseaux, des Tritons ou des Faunes. Il en est une où l'on

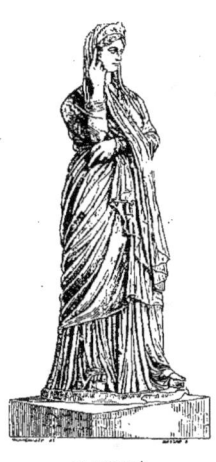
LA PUDICITÉ

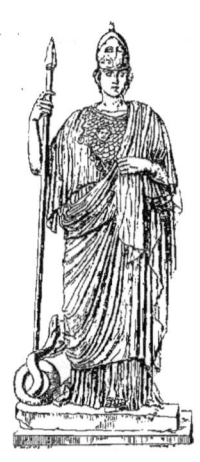
LA MINERVE MEDICA

voit Ulysse bravant du haut des mâts les Sirènes, après avoir bouché les oreilles de ses compagnons ; parmi des débris de navires, la rugissante Scylla a saisi trois imprudents, et la Sirène Parthénope, au corps de femme et d'oiseau, chante en s'accompagnant de la lyre ; un petit Génie bat de sa verge un monstre sur le dos duquel il est monté, tandis qu'une nymphe navigue sur un autre monstre marin, au bec d'aigle et aux cornes de taureau.

La mosaïque placée au milieu de l'abside représente la Nature sous les traits de Diane d'Éphèse, fécondant les plantes et les animaux. Elle vient de Poggio Mirteto dans la Sabine, où elle fut découverte en 1804, et elle a été gravée par les soins de Visconti.

Un très-beau vase en basalte noir, qui occupe le centre du Nouveau Bras, est enrichi d'anses doubles qui se rejoignent, de quatre masques bachiques et de deux tragiques, séparés par des thyrses; au-dessus des masques s'arrondit en couronne une branche d'acanthe. Ce magnifique vase, couvert de peintures, est posé sur un piédestal rond de granit rouge; il fut jugé digne d'être transporté au Louvre.

Comme partout, les souvenirs champêtres et les aimables tableaux de la paix se mêlent aux tumultueuses images de la guerre. Sur la porte d'entrée, dans un bas-relief, autour des murs de Troie, Achille traîne le cadavre d'Hector. Au-dessus de la seconde niche, de belles filles de la Grèce viennent sacrifier à Bacchus. Entouré de ses légions et précédé de joueurs de flûte, l'empereur Septime Sévère est couronné par la Victoire; un Fleuve couché personnifie les peuples vaincus en Asie. Ici, Marc Aurèle, monté sur un char, franchit le Danube sur un pont de bateaux; auprès d'un arc de triomphe se tiennent les chœurs qui chantent en l'honneur de Jupiter Pluvius, pour le remercier de la pluie salutaire qu'il a envoyée aux soldats. Là, l'empereur Titus est suivi des Juifs prisonniers; Rome conduit son char attelé de quatre chevaux; les prêtres ont amené le taureau du sacrifice, et vont offrir aux dieux les dépouilles du temple de Jérusalem.

Il nous resterait encore à décrire bien des objets dignes d'attention : une des cariatides qui soutenaient le portique du temple de Pandrose à Athènes; quatre grands masques d'un travail exquis trouvés près du temple de Vénus à Rome; sur la gauche une Amazone, type admirable de ces fières héroïnes qui se brûlaient la mamelle droite pour tirer de l'arc plus facilement; enfin, sur un tronc de colonne en granit rouge oriental, la terrible *tête de Méduse*.

Nous avons nommé les plus beaux marbres du Nouveau Bras; nous avons gravé les plus célèbres; reprenons maintenant, à travers le Vatican, ce merveilleux voyage dont l'itinéraire est marqué par des chefs-d'œuvre.

Au milieu du corridor dit de Bramante, une grille ferme l'entrée du musée Chiaramonti. Deux superbes colonnes en lumachelle grise, retirées des fouilles d'Ostie, supportent une architrave de marbre blanc. De là le musée s'avance jusqu'à l'escalier du Torse du Belvédère, où il finit.

Cent trois statues antiques sont rangées à droite et à gauche; à ce nombre il faut en ajouter quelques autres moins importantes et formées de débris. Dix groupes principaux se détachent sur l'ensemble. Les bustes, dont nous mentionnerons les plus beaux, les bas-reliefs, les ornements, les frises, des torses, des pilastres, des urnes, des animaux, quelques vases, portent à sept cent trente-trois le chiffre total des objets contenus dans cette galerie. Ils sont posés sur des cippes intéressants, sur des autels ou des sarcophages précieux, ou adossés à des termes, et décorés alentour, sur les murs, de fresques dues aux maîtres des temps modernes.

On connaît à peu près tous les sujets représentés par les marbres de la galerie. Un des plus remarquables est celui que nous reproduisons. Il représente *Silène* donnant à boire à un tigre qu'il menace de son bâton. L'ivresse des sens et la fierté de l'âme ont été bien rendues par l'artiste, qui devait donner ces deux expressions au demi-dieu précepteur de Bacchus.

La statue de *la Femme acéphale*, rapportée de Tivoli, a subi différentes interprétations : les uns, examinant les lignes du cou, ont dit que la tête se détournait pour jeter un regard en arrière, et ils ont vu Niobé fuyant le courroux d'une déesse irritée; d'autres ont cru voir Ariane s'élançant sur les pas de Thésée ; certains critiques affirment que le sculpteur a voulu représenter Diane, lorsqu'elle quitte son char pour aller écarter le feuillage qui protége le sommeil d'Endymion, et pour jeter sur le pasteur ses pâles rayons et ses amoureux regards. L'inscription est dédiée à Titus Sextius Honoratus. Cette sculpture, que distinguent le mouvement et la légèreté de la draperie, fut trouvée à Tivoli dans la villa Adriana.

Ce n'est pas dans les musées de Rome qu'on est tenté de trouver fastidieuse la fable antique, ou de nier la saveur des métamorphoses, et, chose bizarre, on ne se sent jamais plus païen qu'en parcourant les palais du christianisme. On aime y rencontrer ces faux dieux que la Grèce adorait, et dont l'image est restée encore adorable depuis deux mille ans qu'ils ne sont plus. On s'intéresse à ce jeune Hyacinthe qui fut aimé d'Apollon et changé en fleur, à ce beau Ganymède que Jupiter fit enlever par son aigle, ou plutôt, qu'il enleva lui-même en prenant la forme de l'oiseau qui portait ses foudres.

L'histoire, du reste, a laissé presque autant de monuments que la mythologie dans l'art statuaire des Romains. Les mauvais empereurs ont eu leurs statues aussi bien que les grands hommes. Il faut remarquer ici la célèbre figure de Tibère assis, en marbre pentélique, trouvée à Piperno; elle coûta plus de douze mille piastres avant d'être mise en place. Cet empereur est à moitié nu, plus jeune que sur les médailles; sa toge est repliée sur ses genoux. Plus loin, nous le retrouverons vêtu de la chlamyde : une de ses mains élève le sceptre, et, au lieu du laurier, sa tête est ceinte de la couronne civique, formée de branches de chêne.

Lysias, de grandeur naturelle, est assis sur un piédestal fait en l'honneur de Flavius Pellegrinus Saturninus. Ce fameux orateur, le premier des beaux esprits de son temps, est drapé dans le manteau des philosophes. Quand il visitait sa ravissante amie, il déposait sans doute ce sévère costume, comme elle lui sacrifiait sa coquette pudeur.

Tuccia, la vestale, fut accusée d'avoir trahi ses vœux de chasteté : la mort était le châtiment d'un tel crime quand il était prouvé. Pour se laver de ce reproche, la jeune prêtresse consentit à subir une épreuve des plus difficiles, celle de porter dans un crible, sans en répandre, de l'eau du Tibre jusqu'au temple de Vesta. Elle y réussit, et il faut croire que ce fut par la protection de la déesse. On lit sur les bords du crible : S. K. Pello, interprétés ainsi : « J'échappe au sépulcre et à la calomnie. »

En 1822, quand on démolissait les maisons de la place du Peuple, pour

donner passage à la promenade du Pincio, on découvrit une statue d'une vérité émouvante, une Pleureuse : l'antiquité appelait ainsi la femme dont la fonction était de verser des larmes dans les funérailles. Étrange métier vraiment, que de suivre, avec les signes de la douleur, le convoi d'un riche qu'on ne vit jamais, et de gagner sa vie en feignant de pleurer la mort!

L'antiquité, en fait de sculpture, a résolu tous les problèmes, elle a dit le

LA FEMME ACÉPHALE

dernier mot de l'art; elle a excellé dans le jet des draperies, comme dans le rendu des chairs : elle a exprimé le calme aussi bien que le mouvement, et l'énergie aussi vivement que la grâce. Pour les enfants, par exemple, l'antique est encore notre modèle. On trouve ici plusieurs figures d'enfants qui sont toutes charmantes. En voici un qui a cueilli des raisins dans sa tunique et qui déjà sourit à l'idée de les manger. Là, c'est un autre enfant qui regarde avec effroi devant lui : voudrait-on lui ravir les osselets qu'il tenait dans ses mains? Nous avons peut-être là une copie des Astragalizontes de Polyclète, célébrés par Pline. Les anciens donnaient le nom d'*astragales* aux osselets. Un troisième enfant personnifie le Sommeil; il pousse de l'épaule un jeune lion qui se laisse assoupir, tandis qu'un lézard, doucement

engourdi, rampe à ses pieds. Vous demandez pourquoi le Sommeil a des ailes : sans doute par allusion aux voyages de notre âme lorsqu'elle est emportée dans les régions chimériques, sur l'aile des songes.

Les bustes de *Trajan* et d'*Auguste* sont de proportion naturelle; les têtes sont, l'une en basalte noir, l'autre en marbre de Paros. Dans le premier, la cuirasse et la chlamyde sont en albâtre fleuri. Rien n'est plus expressif que la tête de *Trajan*, rien n'est plus beau que celle d'*Auguste*, représenté dans sa jeunesse. L'ambition,

TRAJAN

AUGUSTE

la volonté, la souplesse sont fortement caractérisées dans la figure du premier des Césars, sans que la beauté des formes en ait souffert. Le *Trajan* respire la douceur dans l'intelligence, et la bonhomie dans la grandeur; les plis de sa bouche et de son front, ses grands yeux ouverts nous disent toute l'histoire de ce magnanime empereur. La tête d'*Auguste* fut découverte à Ostie par M. Fagan, consul anglais, vers le commencement de ce siècle.

Une *Vénus*, plus petite que nature, sortie du bain, est à demi enveloppée dans ses voluptueux vêtements; elle essuie ses cheveux que vont embaumer les parfums. On la désigne sous le nom de *Vénus du Vatican*, pour la distinguer de la *Vénus* que nous trouverons au Capitole, qui lui est bien supérieure par la finesse et le choix des formes. Celle-ci pourtant offre des beautés exquises dans le torse et dans les draperies. Valérius Palémon a mis en grec, sur ce marbre, une inscription en

l'honneur de sa douce amie Macaria. Il est charmant de voir ces poétiques amours traverser ainsi les âges, et venir se montrer à nous, chastes et voilés, sous les plis harmonieux du marbre. Ces timides fortunes du cœur ne seraient-elles pas plus aimables que la gloire des héros?

Voici *Cupidon tendant son arc*, que Lucius Aponius Tespius a consacré à son amante Aponia Synerusa. La belle Aponia, car une fille aimée doit avoir été belle,

VÉNUS DU VATICAN

L'AMOUR TENDANT SON ARC

voulut donc avoir aussi une copie de ce divin Cupidon de Praxitèle que le grand statuaire estimait à l'égal de son Satyre, et qu'il avait sculpté pour les heureux habitants de Parium. Quelle grâce! Est-il un cœur invulnérable aux traits que va lancer un tel dieu? et faut-il s'étonner si la création primitive de Praxitèle, selon le témoignage de Pline, fit naître une passion non moins folle que celle qu'avait inspirée la Vénus de Gnide, du même sculpteur : *Ejusdem et alter nudus in Pario, par Veneri Gnidiæ nobilitate et injuria....* Mais combien de statues ne devons-nous pas à l'amour! c'est lui qui sculpta le nom de l'affranchie Valeria Tetide sur le cippe qui porte une petite Diane chasseresse, morceau de choix et d'un goût parfait, cédé au pape par le sculpteur Albazini. C'est encore l'amour qui

a élevé cette statue à la Volupté, femme demi-nue qui relève ses vêtements de la main gauche, et tient de la droite le vase des parfums enivrants.

Appuyé sur un tronc d'arbre, et les jambes croisées, un petit Faune joue de la flûte. Veut-il charmer une Nymphe distraite, ou appeler à lui la tendre bergère qui écout au loin ses chansons? Cette figure est gracieuse; mais *le Faune dansant* attire encore plus vivement les regards. Son corps prêt à s'élancer est un modèle

FAUNE DANSANT

de l'art si délicat que possédèrent les anciens, de choisir l'instant où la figure commence et promet le mouvement au lieu de l'accomplir. Moins svelte que les autres, *le Faune dansant*, dont l'expression est si naïve et la pantomime si rustique, se rapproche beaucoup, par ses proportions et son caractère, du type court et pesant que certains auteurs prêtent aux Faunes, contrairement à l'opinion de Winckelmann.

Homère a dit que l'usage immodéré du vin causa la perte des Centaures. C'est sans doute cette version du prince des poëtes, qui a suggéré au statuaire l'idée de représenter un *Centaure lutiné par le Génie de Bacchus*. A cheval sur le dos du monstre, ce petit Génie, hardi et pétulant comme il sied au dieu du

vin, tient d'une main le Centaure par les cheveux, et de l'autre le menace. Il n'est peut-être pas de sujet plus sculptural, ou du moins de plus agréable au sculpteur, qu'une figure de Centaure. Le statuaire y trouve à développer toutes les ressources de son art dans la seule nécessité de faire contraster les deux natures du cheval et de l'homme, et de nuancer le modelé de cette double carnation, tout en y mettant de l'harmonie, car il en faut même dans l'imitation d'un être imaginaire.

LE CENTAURE.

Un précieux fragment de bas-relief, représentant les Fêtes des Panathénées, fut détaché en 1681 d'une frise du Parthénon, œuvre de Phidias et de ses élèves; Pie VII en fit l'acquisition d'après les conseils du baron Camuccini. Tout le monde sait que la presque totalité de cette frise à jamais célèbre se trouve maintenant dans les galeries du British-Museum de Londres, où les apporta lord Elgin, le trop heureux spoliateur du Parthénon. Mais, il faut le dire, la frise de Phidias et ses métopes sublimes font quelque peine à voir sous le climat brumeux de la positive Angleterre. Que ne les a-t-on laissés sous ce beau ciel de la Grèce, dont le soleil les avait dorés pendant deux mille ans de sa chaude lumière!

Peut-être devons-nous mentionner, avant de quitter le musée Chiaramonti, d'abord le plus beau des divers bas-reliefs qui représentent un Sacrifice à Mithras:

Mithras est une divinité persane dont le culte s'introduisit à Rome à la suite des pirates vaincus par Pompée, et qui n'est autre que le Génie du soleil ; on le voit ici dans l'action de sacrifier un taureau, emblème de la lune, et tout le morceau est une allégorie cosmologique, où le chien et le scorpion sont introduits comme les images de la canicule et de l'automne ; ensuite le grand cippe donné par Canova, où sont figurés des sujets relatifs à l'origine de Rome, tels que les nourrissons de la louve ; et le cippe funéraire de Lucia Telesina, supporté aux quatre angles par des Sphinx auxquels se marient des têtes de béliers : Telesina tient dans ses bras deux enfants; à côté d'elle sont deux amies qui la pleurent; sur les faces latérales, des Génies, montés sur des dauphins, caractérisent l'amour conjugal dont les dauphins sont un modèle : *vera agunt connubia*, dit Pline ; une couvée d'oiseaux est l'image de l'amour filial, et un papillon becqueté par deux oiseaux symbolise l'immortalité de l'âme. Enfin notre dernier regard s'arrêtera sur une urne colossale qui a pour anses des têtes de lion, et pour ornement un tigre qui mange du raisin, gracieuse allusion à la douce puissance d'une liqueur dans laquelle se noie la férocité. Bacchus et Ariane assis se disposent à boire avec cette corne, qui fut le premier vase ; à leurs côtés sont les figures couchées d'un homme et d'une femme qui ont usé la vie au milieu des guirlandes de fleurs et des enivrements de l'amour.

Doté de tant de richesses, le musée Chiaramonti ferait à lui seul la réputation d'une autre ville que Rome. Mais, le croirait-on? ce n'est encore ici que le prélude des merveilles qui nous attendent dans le musée Pie-Clémentin, où vont nous apparaître les plus fameux ouvrages de l'antiquité.

ANS la seconde moitié du XVIIIe siècle, le souverain pontife Clément XIII avait fait réunir les monuments de sculpture antique retrouvés depuis la Renaissance. Clément XIV, son successeur, y mit encore plus de zèle, secondé par son trésorier général, le cardinal Braschi. La mort vint arrêter ses nobles entreprises, et, après un règne de six ans, il dut léguer sa pensée, en même temps que l'héritage de saint Pierre, à ce même cardinal son ministre, parvenu à la tiare sous le nom de Pie VI. Pendant ce long pontificat de près de vingt-cinq ans, au milieu des plus grands événements qui aient agité le monde, et alors même que l'Italie était occupée par les soldats de l'étranger, Pie VI ne se contenta pas d'acquérir les précieux monuments du passé, il jeta les fondements de

l'édifice qui devait un jour les rassembler tous, et faire ainsi l'admiration du monde par le nombre de ses chefs-d'œuvre, la richesse de ses ornements et la régulière majesté de ses proportions.

Le musée Pie-Clémentin conserve donc le souvenir des trois papes qui furent ses fondateurs, en perpétuant leurs noms devenus les siens. Nous le diviserons en huit parties principales :

| | |
|---|---|
| Cour du Belvédère. | Chambre des Muses. |
| Salle des Animaux. | La Rotonde. |
| Galerie des Statues. | Salle de la Bige. |
| Salle des Bustes. | Galerie des Candélabres. |

Cour du Belvédère. La cour du Belvédère est une grande cour octogone et à ciel ouvert, qu'entoure un portique élégant d'ordre ionique élevé pour mettre à l'abri des injures du temps les monuments les plus vénérables de l'art grec. Ce portique est soutenu par seize colonnes antiques dont quelques-unes sont de granit rouge oriental, et par des pilastres de brèche coralline. Les huit frontons sont ornés de grands masques antiques provenant du Panthéon, et les entre-colonnements sont garnis de bas-reliefs précieux. Pie VI fit fermer les angles de cette cour au moyen de quatre grands sarcophages et de seize statues posées sur des cippes, et au milieu de l'octogone, ainsi arrondi, il fit construire une gracieuse fontaine d'eau jaillissante. De cette manière, les chefs-d'œuvre de cette partie du Vatican, renfermés chacun dans une salle voûtée, reçoivent la lumière de la cour, lumière abondante, égale, tranquille, et qui n'est contrariée par aucun autre jour.

Mais avant de pénétrer dans la cour, où se trouvent avec trois statues de Canova, l'*Antinoüs*, le *Laocoon* et l'*Apollon* dit *du Belvédère*, on passe par deux chambres qui renferment, la première *le Torse*, le mausolée de Scipion et un autre sarcophage; la seconde, le *Méléagre*, qui a donné son nom à la chambre. Ces deux pièces sont séparées par un vestibule rond orné d'une tasse antique, sculptée à feuillages et soutenue par trois hippocampes.

Il n'est pas dans l'art de fragment plus admirable que *le Torse du Belvédère*. Les plus savants antiquaires, aussi bien que les plus grands artistes, n'ont jamais pu contempler sans émotion ce morceau sublime. Michel-Ange se disait élève du *Torse*, Raphaël s'efforça d'imiter ce marbre dans son tableau de la Vision d'Ézéchiel, et le docte Winckelmann n'en parlait qu'avec des transports d'enthousiasme. Mais il n'est pas besoin d'avoir l'érudition de Winckelmann ni le génie de Raphaël ou de

Michel-Ange pour admirer cette sculpture inimitable : tout homme bien organisé en est saisi au premier aspect. Semblable au tronc majestueux d'un chêne, le dieu mutilé, sans tête et sans bras, n'en parle que plus vivement à l'imagination et au souvenir, et l'impression qu'il produit n'en est que plus profonde. Puissant et léger tout ensemble, souple et fort, ce torse, qui est celui d'Hercule au repos, nous rappelle les travaux du dieu et nous montre toutes les qualités que dut avoir son

LE TORSE DU BELVÉDÈRE.

corps pour les grandes entreprises qu'il exécuta. Ses épaules, qui s'élèvent comme deux montagnes, sont assez puissantes, assez vastes pour avoir porté le poids du ciel. On peut croire que le triple Géryon fut facilement écrasé contre cette robuste poitrine sur laquelle ondoient des muscles qu'on a comparés aux flots de la mer, et qui se recouvrent d'un épiderme nourri. Ses cuisses, longues, fortes, élastiques, nous font souvenir que l'agile et infatigable héros put atteindre la biche aux pieds d'airain, traverser toutes les contrées de la terre pour aller combattre les monstres, et poser lui-même les colonnes qui marquèrent jadis l'extrémité du monde. Et cependant la forme humaine est ici ennoblie et déifiée ; l'artiste grec, idéalisant

la nature, s'est représenté Hercule tel qu'il dut être lorsqu'il fut purifié par le feu des souillures de l'humanité. Son corps formidable, mais tranquille, rassasié sans plénitude, vigoureux sans effort, annonce une âme supérieure dont le calme n'est plus troublé par aucune passion. Ainsi courbé, le héros paraît livré à la méditation; il se souvient et se délasse des grands travaux qui lui ont valu l'immortalité de l'Olympe; il se repose dans le sein de la divinité.

Le Torse est en marbre *grechetto duro*; on a pensé qu'il faisait partie d'un groupe. Sur la pierre où il est assis, nous lisons l'inscription suivante : *Apollonius, fils de Nestor Athénien, le faisait :*

ΑΠΟΛΛΩΝΙΟΣ
ΝΕΣΤΟΡΟΣ
ΑΘΕΝΑΙΟΣ
ΕΠΟΙΕΙ

Trois statues plus grandes que nature, du plus illustre des sculpteurs modernes, prennent place à côté de ces antiques, non sans avoir à souffrir de leur formidable voisinage. Ce sont *les deux Pugilateurs* de Canova et le Persée. Persée tient à la main droite une épée, et à la main gauche la tête de Méduse : il a pu délivrer son amante Andromède. Quant aux deux athlètes, ils sont dans l'attitude où les a décrits Pausanias, au moment de la catastrophe. Ils avaient nom *Gréugante* et *Damossène* : aux jeux Néméens ils luttèrent pendant une journée sans que l'on pût prononcer lequel des deux avait été le vainqueur. Pour mériter la couronne et ne pas laisser le peuple indécis, ils convinrent de se donner un seul coup de la façon qu'ils l'entendraient. Gréugante frappa le premier, et assena sur la tête de son rival un coup de ces courroies que l'on voit déposées à ses pieds. A son tour Damossène lui fit lever le bras gauche, et, contrairement aux règles de la lutte, après avoir serré violemment ses doigts l'un contre l'autre, il plongea sa main dans le flanc de son adversaire qui mourut de la blessure. Le peuple condamna Damossène à l'exil, et à son rival, proclamé vainqueur, il fit élever une statue dans le temple d'Apollon Lycien.

C'est sans doute un bien grand honneur pour le sculpteur Canova que d'avoir été admis à orner de ses ouvrages la cour du Belvédère. Il faut dire cependant qu'à l'époque où la France victorieuse dépouilla le Vatican pour enrichir le Louvre, le pape, voulant consoler le peuple romain, fit remplir par les trois statues de Canova le vide que laissait dans l'une des chambres du Belvédère l'enlèvement de l'*Apollon*. Chargé par les Romains de venir reprendre à la France ce que la conquête leur avait ravi, Canova ne put pas obtenir de ses admirateurs que ses statues fussent soustraites à un rapprochement aussi dangereux pour elles.

Sur le forum de l'ancienne Préneste, alors occupé par les jardins d'un ordre de religieux, on a retrouvé le Mercure *agoreus*, dieu protecteur des transactions, qui présidait ainsi aux luttes de l'éloquence : il tient le caducée ; sa chlamyde lui enveloppe le bras gauche et le pétase couvre sa tête. En face, une Minerve tient une lance, ouvrage moderne qui a sans doute remplacé la branche d'olivier, plus conforme à l'expression sereine du visage.

CRÉUGANTE

DAMOSSÈNE

Sallustia Orbiana était la femme d'Alexandre Sévère : deux de ses affranchies, dont l'une portait son nom, lui consacrèrent un groupe de l'Amour et de Vénus, où l'impératrice est représentée sous les traits de la déesse. Peut-être n'est-il pas hors de propos de faire observer ici que les modernes ont souvent attaché à ce nom de Vénus une signification qu'il n'eut jamais pour les anciens. Les Grecs et les Romains ne voyaient dans Vénus que le type idéal de la beauté qui se possède elle-même en conservant le prestige d'une céleste pudeur, alliée à la majesté dans l'abandon, et c'est pour cela que les épouses de leurs grands citoyens ou de leurs Césars nous apparaissent avec ce caractère.

Dans la chambre voisine se présente la plus célèbre des antiques, l'*Apollon du Belvédère*. Elle fut découverte vers la fin du xv⁰ siècle sur le rivage de la mer, dans les ruines d'Antium, où se trouvaient jadis les maisons de campagne des empereurs. Le cardinal della Rovere, depuis Jules II, en fit l'acquisition et la plaça d'abord dans son palais; mais, devenu pape, il la fit transporter au Belvédère du Vatican. L'*Apollon* y demeura trois siècles, et fut du nombre des statues que nos armées enlevèrent à l'Italie par droit de conquête et qui furent envoyées au Louvre dans les fourgons du vainqueur. Sans aller aussi loin que l'ardent Winckelmann, qui en parlant de cette statue a poussé l'admiration jusqu'au délire, tous ceux qui ont vu l'*Apollon* et qui étaient dignes de juger un tel morceau, en ont vanté l'élégance, la grâce, les formes idéales, la beauté divine. On ne peut, en effet, regarder cette belle statue si animée, si fière, si noble, sans se croire en présence d'un dieu. Les lois de l'anatomie humaine y sont observées sans doute sévèrement, mais l'art les a dissimulées comme sous l'enveloppe d'une nature supérieure; la proéminence des muscles, la saillie des os, les veines, les tendons, tous les accents de la vie réelle sont doucement effacés de manière que la forme s'idéalise et s'agrandit en se simplifiant. Les plans de la poitrine, contrastant avec ceux des hanches, prêtent à la figure un surcroît de grandeur apparente; les jambes paraissent plus hautes encore qu'elles ne sont, par le prolongement de la courbe extérieure de la cuisse qui monte jusqu'au-dessus du fémur, et par celui de la courbe intérieure qui descend plus bas que la rotule; enfin, la petitesse et la légèreté du genou font paraître les parties principales de la jambe plus développées et plus longues. Que si l'on observe les parties secondaires de la statue, on verra qu'elles contribuent discrètement à la beauté de l'ensemble. L'ajustement des cheveux, dont les boucles flottantes et agitées par l'air semblent défier la pesanteur du marbre, la chlamyde négligemment retroussée sur le bras gauche, la richesse et l'élégance du cothurne, tous ces détails annoncent dans l'artiste un goût délicat; mais ce qui échappe à toute analyse, c'est le grand air de cette figure, son port, sa démarche : *incessu patuit Deus*. Au moment même où il vient de lancer une flèche inévitable au serpent Python, le fils de Latone conserve la sérénité d'un habitant de l'Olympe : il combat sans colère, il triomphe sans effort.

Et cependant il est des juges sévères, mais profonds, qui regardent l'*Apollon du Belvédère* seulement comme la copie d'une belle figure grecque ajustée à la romaine. On a remarqué, en effet, qu'elle était en marbre de Carrare ou de Luni, marbres dont les carrières ne furent découvertes ou du moins exploitées que du temps de Jules César, de sorte qu'elle a pu être sculptée, comme le pense Mengs, sous le règne de Néron et pour sa villa de Nettuno. Mais nous n'irons pas jusqu'à conclure, avec cet écrivain, que l'auteur d'une statue destinée à un lieu de plaisance,

n'a pas dû avoir autant de talent que les autres statuaires employés par Néron à ses édifices de Rome, car c'est d'après son œuvre qu'il faut juger un sculpteur et non sur des conjectures tirées de la province où il travaillait. Quoi qu'il en soit, le nom de l'auteur n'est pas venu jusqu'à nous; mais la statue nous a été heureusement conservée, tout y est antique, à l'exception de la main gauche et de l'avant-bras droit, dont la restauration est due au ciseau d'un élève de Michel-Ange, Montorsoli.

L'APOLLON DU BELVÉDÈRE

L'*Antinoüs du Belvédère* a été ainsi nommé, bien moins à cause de sa ressemblance avec le favori d'Adrien, que parce qu'on l'avait trouvé, sous Paul III, près d'une villa de cet empereur, sur l'Esquilin. Plus tard on l'appela Thésée, puis Hercule imberbe, puis Winckelmann lui donna, sans raison plausible, le nom de Méléagre, et enfin Visconti, avec sa pénétration et sa science, y vit l'image du Mercure Lantin. L'opinion de cet illustre antiquaire n'est pas fondée sur de simples présomptions; elle s'appuie sur le rapprochement qu'il a fait de ce prétendu Antinoüs avec deux monuments antiques : une statue du palais Farnèse et une pierre gravée dans lesquelles il retrouve, avec les attributs consacrés à Mercure, le même type et la même attitude que dans le Lantin. Visconti reconnaît encore

une preuve de son assertion dans cette circonstance, que les cheveux sont ici crépus comme ils le sont sur toutes les têtes antiques de Mercure : *in capite crispatus capillus*, dit Apulée en parlant de ce dieu. Aussi la dénomination de Mercure Lantin est-elle acceptée par les hommes compétents, bien que les attributs ordinaires de Mercure, les talonnières, par exemple, ne se rencontrent pas dans ce morceau. Toutefois les mains, aujourd'hui détruites, ont pu tenir la bourse et le caducée, comme le pense Visconti, qui, à la vigueur des membres de la statue et à ses muscles ressentis, a jugé qu'elle rappelait l'inventeur de la gymnastique, le Mercure Ἐναγώνιος. Quelle noble tête et comme l'inclinaison en est charmante! Les yeux sont trop rapprochés peut-être; néanmoins les traits offrent la plus belle harmonie et leur expression est divine. La perfection des formes et le jeu élégant autant que naturel de toutes les parties du corps ont fait de ce Mercure, en dépit de la maladroite restauration de la jambe gauche, un morceau si célèbre et si admiré, que notre Poussin l'avait choisi, parmi tant de merveilles, pour y étudier les proportions de la figure humaine.

Aussi, bien que l'exécution du Lantin soit inégale et que la partie inférieure ne réponde pas, même dans les endroits non restaurés, à la beauté du torse et de la tête, on peut dire que cette statue fameuse est digne de la haute réputation que lui ont faite les connaisseurs, depuis trois siècles qu'elle est découverte. Elle est en marbre de Paros. Ce fut Paul III qui la fit mettre au Belvédère, où, malgré les savants et leurs preuves, elle est appelée plus souvent l'*Antinoüs* que le Lantin.

Au milieu d'une salle qui précède, comme nous l'avons dit, la cour du Belvédère, s'élève le *Méléagre*, qui se trouvera ici mieux placé en regard de l'*Antinoüs*, ne fût-ce que pour expliquer, par la ressemblance des attitudes, la dénomination de Méléagre donnée à l'*Antinoüs* par Winckelmann; il est en marbre grec cendré du mont Hymette. Suivant l'Aldroandi, il fut trouvé dans une vigne, près du Tibre, hors de la porte Portèse. Le pape Clément XIV en enrichit le Belvédère. Le blond chasseur, comme l'appelle Homère, a tué le terrible sanglier de Calydon, suscité par Diane pour ravager l'Italie; il paraît s'appuyer sur une lance dont on ne voit plus que la trace, et la main vaillante qui la tenait est perdue. Michel-Ange n'osa pas la rétablir! Le jeune homme a déposé la hure du sanglier comme un trophée qu'il destine à l'héroïque Atalante. Il est accompagné de son chien, accessoire dont l'exécution très-imparfaite pourrait faire croire que le groupe fut l'ouvrage de deux sculpteurs différents, si les grands artistes n'avaient pas employé parfois de tels artifices pour mieux laisser voir les parties principales de leurs œuvres. Mais ce qui peut rendre un pareil doute plus légitime, c'est que les jambes de la statue sont beaucoup moins précieuses comme exécution et comme dessin, que les parties supérieures, qui sont véritablement sublimes; rien de plus

gracieux, du reste, que le mouvement général de la statue. Elle est conçue, balancée, exécutée avec cette délicatesse de sentiment et cet atticisme de goût qui ne se trouvent que dans les plus beaux morceaux de l'art grec.

Virgile a chanté les malheurs de Laocoon, et sa poésie est la légende qui sert d'interprétation à l'œuvre des trois sculpteurs rhodiens, Agésandre, Polydore et Athénodore, qui vécurent probablement sous les premiers empereurs romains.

ANTINOÜS

LE MÉLÉAGRE

Fatigués d'un siége qui durait depuis dix ans, les Grecs méditèrent de s'emparer de Troie par la ruse : ayant construit un énorme cheval de bois, ils cachèrent dans ses flancs des guerriers armés, et le firent avancer sous les murs de la ville assiégée. Laocoon, prêtre d'Apollon et de Neptune, issu du sang des rois, s'opposa de toutes ses forces à l'entrée de ce cheval dans Ilion; il osa même lancer un trait contre cette machine fatale à sa patrie. Mais les divinités ennemies de Pergame s'irritent de cette audace, et au moment où le prêtre sacrifiait à Neptune sur le bord de la mer, tout à coup, du sein des flots, deux serpents s'élancent sur Laocoon et ses deux fils; vainement les trois victimes luttent contre les deux monstres, ceux-ci leur brisent les membres en repliant trois fois autour de leurs corps des

nœuds inextricables. Témoin impuissant de la perte de ses fils, le père tombe avec eux sur les marches de l'autel en prenant les justes dieux à témoin. Telle est la scène touchante qu'ont exprimée les trois sculpteurs rhodiens, et leur groupe a donné, s'il est possible, plus de force encore au sentiment qu'inspire un sujet si douloureux.

Que devons-nous penser de la sublimité des statuaires antiques, lorsque le savant Lessing nous dit et nous prouve, en dépit de l'enthousiaste Winckelmann, que le *Laocoon* appartient à l'époque des premiers empereurs, et n'est qu'un produit de l'art, déjà bien affaibli et dégénéré, des statuaires romains? Non, ce n'est pas au siècle d'Alexandre, ce n'est pas au temps des Praxitèle et des Lysippe que remonte cet ouvrage célèbre, dont personne n'a parlé avant Pline, qui l'avait vu dans le palais de Titus. Et pourtant quel admirable groupe! quelle dignité dans l'expression d'une si pathétique douleur! quelle lutte sublime entre la force d'une âme héroïque qui ne veut point se laisser abattre, et les angoisses d'un corps que le serpent torture, que la mort étreint! Dans cette antiquité où les gladiateurs eux-mêmes apprenaient à mourir avec grâce, un prêtre d'Apollon ne pouvait se déclarer vaincu jusqu'à pousser les cris de désespoir qui retentissent dans les vers du poète, *clamores horrendos*. Aussi sa bouche frémissante semble-t-elle exhaler seulement un soupir. La langueur de ses regards, le mouvement de ses sourcils, la proéminence de sa lèvre, font voir le sentiment de la compassion mêlé à celui de la douleur physique, de sorte que l'amour paternel permet ici l'expression d'un gémissement qui devrait être contenu par la dignité du héros et par la résignation du prêtre. Partant de cette idée, le sculpteur, qui ne sacrifie jamais les convenances de la beauté, a pu les concilier avec l'énergie de l'expression. Rarement les artistes grecs imitaient les détails; mais cette fois les statuaires rhodiens ont tiré un grand effet d'une telle imitation. Les veines qui serpentent sur les cuisses, qui passent en se gonflant sur le cou, ajoutent au frissonnement que la seule vue du *Laocoon* nous fait éprouver. Il faut remarquer aussi que la réalité est plus vivement accusée dans les parties inférieures, dans le pied, par exemple, qui se contracte et se cambre, que dans les parties supérieures, où l'angoisse paraît étouffée ou du moins combattue par la fierté d'une grande âme.

S'il est vrai, comme le pense Lessing, que le groupe du *Laocoon* soit un ouvrage des commencements de l'empire romain, une traduction en marbre des vers de Virgile, quelle idée, je le répète, ne devons-nous pas concevoir de la perfection de l'art aux belles époques de Périclès et d'Alexandre! Depuis qu'il fut trouvé, en 1506, sur l'Esquilin, parmi les ruines du palais de Titus, ce groupe a exercé la sagacité des antiquaires et la plume de bien des écrivains. Quelques-uns, et des plus habiles, ont soutenu, par de vives raisons, que c'était là une copie exécutée à Rome

d'après un original bien plus antique et beaucoup plus admirable; mais, sans entrer dans une discussion aussi délicate, il résulte de leurs observations que la statue a dû être faite pour être placée dans une niche, car le travail du marbre est plus fini sur le devant du groupe. Le défaut d'égalité dans les jambes montre aussi

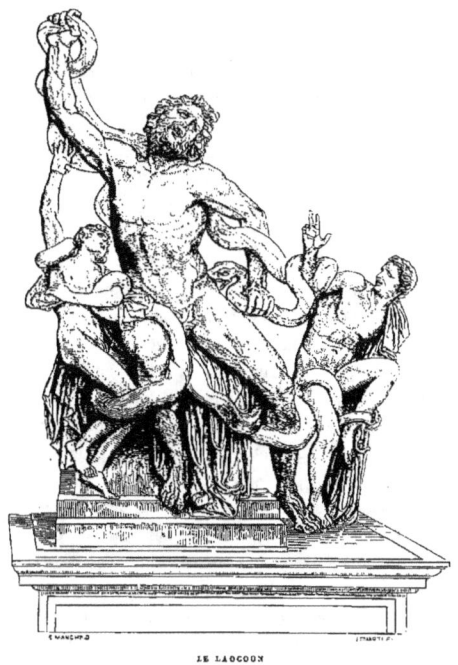

LE LAOCOON

que le groupe devait être vu de bas en haut, et que l'artiste a mesuré ce volontaire défaut de proportion aux exigences de l'optique. Le *Laocoon* se compose de cinq morceaux, mais qui furent dans l'origine si adroitement réunis, que Pline crut n'en voir qu'un seul, et le cita au nombre des groupes tirés d'une seule pierre, *ex uno lapide*. Les trois statues ont été restaurées en quelques endroits par Cornacchini, sculpteur florentin, et par Giovan Angelo de Montorsoli, élève de Michel-Ange,

notamment dans le bras droit du père, qui, aujourd'hui, fait pyramider le groupe, au lieu que, suivant l'opinion de quelques auteurs, ce bras était jadis appuyé sur la tête où il paraît avoir laissé une marque. Enfin, on découvre sur l'épiderme de ces marbres vénérables des traces de rifloir qu'il faut attribuer à l'ignorance des nettoyeurs modernes, et non pas à la gradine des sculpteurs rhodiens, car les Grecs finissaient et polissaient leurs statues jusqu'à l'ongle, comme dit Horace.

ALLE DES ANIMAUX. Il y a cent cinquante ans, un antiquaire s'écriait en parlant des figures d'animaux éparses dans Rome : « Si l'on réunissait toutes les figures antiques d'animaux qui se voient dans les palais et dans les vignes de Rome, ce serait certainement un des plus beaux spectacles qu'on pût voir au monde. L'Aigle de la vigne Mattei, le Lion de la vigne Médicis, le Sanglier et la Louve de la vigne Borghèse, les Ours de la fontaine qui est à Termini, les Paons du Belvédère au Vatican, le Bouc du palais Giustiniani, et les autres ouvrages de cette espèce,... tout cela formerait une seconde nature aussi belle que la première lorsqu'elle sortit des mains du Créateur. » Il semble que les papes qui ont donné leur nom au musée Pie-Clémentin aient voulu réaliser le vœu de l'enthousiaste abbé Raguenet, en réunissant ici des animaux de toutes les espèces, des bêtes fabuleuses, des bêtes féroces et des animaux domestiques : le griffon à côté du coq, le lion à côté du sphinx et le tigre à côté du chien, le Centaure et la vache, le mouton et le sanglier. La salle est divisée en deux parties par une allée que forment deux rangées de colonnes en granit gris et en granit rouge oriental. Le pavé se colore de mosaïques antiques, dont la plus grande, blanche et noire, trouvée à Palestrina, fait voir des arabesques entremêlées d'oiseaux et un aigle dévorant un lièvre.

Les anciens ont excellé dans la sculpture des animaux comme dans toutes les autres branches de l'art. Ils y ont poussé aussi loin que possible le rendu des pelages, la justesse des mouvements, la connaissance du caractère propre à chaque animal. L'exactitude des formes ne leur a point suffi, ils ont voulu souvent y joindre le prestige de la couleur, et depuis l'albâtre fleuri jusqu'au basalte noir, toutes les variétés, toutes les nuances de marbre ou de roche ont été employées par eux pour rappeler le ton même de la nature. Ainsi, le lion est sculpté dans une dure brèche antique, imitant assez bien la couleur du roi des animaux; le homard est en beau vert de Carrare, l'écrevisse en porphyre vert; enfin l'albâtre fleuri, avec des taches de noir antique, a servi à rappeler la robe d'une panthère. Quelquefois cependant le sculpteur a fait abstraction de la couleur des matières pour ne songer qu'à la forme. Des griffons, des vaches, des chiens de toutes variétés, des cerfs attaqués, un taureau assailli par un ours, des canards, des ibis, un crapaud en rouge

antique, divers autres habitants de l'air ou des marais, et nombre de quadrupèdes aux allures inoffensives ou terribles, occupent chacun leur place en pacifiques images. Quelques figures de héros ou de demi-dieux se mêlent à cette exhibition du belluaire antique : un Satyre conduit une génisse à l'autel, et une autre allégorie fait jouer le Génie de Bacchus avec un lion presque endormi. Dans cette ménagerie de l'art nous retrouvons Hercule traînant le lion de Némée, ou étouffant Géryon pour enlever ses bœufs, ou tuant Diomède et ses chevaux. Telle Nymphe désolée,

CHÈVRE ALLAITANT SON CHEVREAU.

qui appelle à son aide deux petits Amours, n'a été pour l'artiste qu'une occasion de sculpter le Triton qui ravit la divinité de l'onde. Ce qu'on ne devine pas facilement, c'est pourquoi l'empereur Commode, à cheval, en habit de chasse, est placé dans la salle des lions et des tigres. Est-ce par allusion à son naturel sanguinaire qu'on l'a rangé parmi les bêtes fauves? Mais quelle infinie variété d'oiseaux, de poissons, de quadrupèdes! Ici, une cigogne défend une chèvre contre deux serpents; là, un éléphant se laisse mettre une clochette au cou. Plus loin, la chèvre Amalthée se fait reconnaître au petit enfant qui tient la barbe de l'animal et qui sans doute est Jupiter. Mais une *Chèvre allaitant son chevreau* est un morceau digne des honneurs de la gravure, bien qu'il ne s'y mêle aucun souvenir mythologique, à moins qu'on ne la veuille regarder comme la chèvre

Dont Polyphème fit présent à Galatée.

Un *Cerf attaqué par un chien*, marbre d'une exécution vigoureuse, rappelle

la métamorphose d'Actéon, célébrée en distiques latins qui vantent la munificence de Pie VI.

On admire encore un Lévrier portant son collier; un Chien braque à l'arrêt; un Coq de grandeur naturelle trouvé sur le Cœlius; un Épervier, oiseau que les Égyptiens honoraient comme un dieu; un Aigle et ses petits dans leur nid; un Sphinx ailé, d'un beau jaune antique; un Lièvre suspendu à un tronc d'arbre, gracieuse et bizarre sculpture en marbre violet; une Colombe sur un palmier; une

CERF ATTAQUÉ PAR UN CHIEN

Truie avec douze petits; un Daim couché; un Sanglier qui se dresse sur ses pattes, et cent autres marbres qui forment une collection unique au monde.

GALERIE DES STATUES. Primitivement la galerie des Statues servit de lieu de plaisance à Innocent VIII, qui la fit décorer par le Pinturicchio et Mantegna. Après avoir fait pratiquer des ouvertures et construire des arcs soutenus par des colonnes en jaune antique, le pape Clément XIV donna sa forme actuelle à cette partie du Vatican terminée sous le pontificat de Pie VI. Les paons, tigres, chiens et petits Génies qui se jouent dans les lunettes sont dus au pinceau d'Unterperger. Il y a ici treize statues à peu près intactes, trois fragments et quelques bas-reliefs, parmi lesquels l'*Apollon Sauroctone* (tueur de lézards) peut être regardé comme la pièce capitale. C'est un marbre de Paros, provenant de la villa Borghèse, et imité sans doute du célèbre morceau de Praxitèle dont parle Pline. Les connaisseurs ont émis sur cette copie fameuse des opinions diverses : Winckelmann prétend que les

jambes et les pieds forment ce qui nous est parvenu de plus beau en ce genre, de l'antiquité; d'autres n'y voient d'admirable que le torse; pour nous, cette charmante copie antique, car c'en est une d'après l'original de Praxitèle, reproduit avec bonheur quelques-unes des qualités sublimes qui durent briller dans l'ouvrage du plus parfait des statuaires : suavité des formes, délicieuse naïveté du mouvement, pureté de l'adolescence. Apollon chassé du ciel n'est dans cette figure que le berger des troupeaux d'Admète, ingénument gracieux, et encore dieu sans le savoir.

APOLLON SAUROCTONE

LA MUSE URANIE

*La Muse Uranie*, marbre de Paros, fut retrouvée, il y a quatre-vingts ans, à Tivoli, dans la maison de campagne de Cassius. Cette statue n'ayant ni tête ni bras, on imagina de la restituer et de lui mettre en main le globe et la baguette pour lui faire représenter la déesse de l'astronomie, qui manquait dans la collection des Muses. Elle est assise sur un rocher du Parnasse; sa tunique, sans manches, est ample et recouverte du péplum qui retombe avec grâce dans les plis flottants de la draperie. L'aigrette, formée de plumes, qui se déploie dans la chevelure, a été arrachée aux Sirènes qui avaient osé défier les neuf Sœurs. Sans parler d'un bas-relief attribué à Michel-Ange, et qui représente Côme Ier introduisant à Pise

les Vertus et les Sciences, on doit remarquer encore dans la galerie des Statues celles de deux empereurs : Claude Albin, César africain, collègue et rival de Septime Sévère, qui mourut dans les Gaules : il porte une cuirasse où sont sculptées deux Victoires dansant autour du Palladium; et Caligula, « dans le costume des héros, » c'est-à-dire nu, avec la chlamyde jetée sur le bras gauche. Cette statue est une de celles qui avaient échappé à la proscription du sénat; elle fut retirée des ruines d'Otricoli.

Quand il disait de Marie-Thérèse : « Elle ne m'a pas donné d'autre chagrin que celui de sa mort, » Louis XIV ne faisait peut-être que se rappeler une parole antique. Nous retrouvons en effet les mêmes mots écrits sur un cippe dédié à Pletoria Antiochide, et sur lequel est posé un Triton en demi-figure de grandeur naturelle; le dieu marin est recouvert de sa peau écailleuse; l'aspect en est imposant; c'est un morceau plein de caractère. Vis-à-vis du Caligula est placée une statue plus grande que nature, une Amazone. Elle a fermé son carquois, et détend son arc après avoir déposé son bouclier et la hache à deux tranchants; à ses pieds gît son casque, et la courroie de l'éperon est relâchée. Sa fine tunique laisse entrevoir le sein gauche et vient négligemment se nouer sur les flancs. C'est un marbre de Paros d'une grande souplesse. Auguste l'avait certainement fait placer dans le portique bâti en l'honneur des médecins, ainsi que l'indique l'inscription, et au xviie siècle on le rapporta de la villa Mattei, située sur le mont Cœlius.

Notre attention s'arrêtera maintenant sur les deux belles statues de *Ménandre* et de *Posidippe*, qu'on avait longtemps prises pour des figures de Marius et de Sylla; le nom de Posidippe, écrit en grec sur la plinthe, et aperçu par Visconti, a fait rectifier cette double erreur. Le poëte macédonien Posidippe est assis sur un siége demi-circulaire, en face du poëte grec Ménandre. Il est sans barbe; il porte la tunique et le manteau qu'on appelait *pallium;* il a des anneaux aux doigts et des brodequins aux pieds. Non-seulement il respire, mais il pense et il retire sa main de son front, comme s'il allait donner à sa pensée le vêtement de la parole, sous la douce inspiration des Muses.

Pour n'avoir plus à revenir sur nos pas, nous allons parcourir la salle des Bustes, d'où nous rentrerons dans la galerie des Statues.

SALLE DES BUSTES. On doit bien s'attendre à voir paraître les hermès des personnages célèbres ou des dieux dans la salle des Bustes : elle contient en effet cinquante-cinq bustes et soixante têtes, sans compter trois groupes, des bas-reliefs, dont le plus remarquable est celui des *Actions de grâces à Esculape*,

quelques vases, des colonnes, et trente statues. Une tête d'Auguste, qui provient de la villa Mattei, est couronnée d'épis, en mémoire de l'abondance de blé que ce prudent empereur sut procurer aux Romains. C'est lui qui, le premier, dans l'intérêt du pouvoir, fit passer les provisions de pain et de spectacles avant les luttes de la place publique et les moissons de la gloire.... Le peintre anglais Hamilton rapporta d'une villa de Tivoli la tête de *Ménélas* coiffée d'un casque où se voit le Combat d'Hercule et des Centaures : elle fit autrefois partie d'un groupe

ACTIONS DE GRACES A ESCULAPE

où le candide époux de la belle Hélène enlève le cadavre de Patrocle, en appelant à son aide les guerriers ses amis. Florence possède deux répétitions de ce groupe, et une troisième, adossée au palais Braschi, est connue à Rome sous le nom de Pasquino. Il reste encore quelques fragments du groupe de Ménélas : ce sont les épaules de Patrocle avec la blessure que lui fit Euphorbe, et les jambes, qui sont de la plus fine exécution, particulièrement aux extrémités. La tête que nous décrivons est restaurée.

Le *Jupiter Sérapis* est un buste colossal en basalte noir; le muid qu'il porte sur la tête n'offre guère de signification précise; on en a hasardé plusieurs qu'il est inutile d'examiner. La sérénité du regard était, on le sait, le caractère distinctif de Jupiter. Il semble donc, et c'est l'avis de Winckelmann, que l'on s'est trompé

76                    ROME. VATICAN.

en donnant le nom de Jupiter aux statues de physionomie sévère ou terrible, et qui portent le modium. C'est probablement un Pluton ou un Sérapis, car ces deux divinités n'en font qu'une seule, qu'il faut voir dans ce basalte, et non un Jupiter. Nous retrouvons du reste, au fond de la salle des Bustes, la statue du père des dieux. Il est assis, ayant son aigle auprès de lui et s'appuyant sur son sceptre. En vain lui a-t-on mis la foudre dans la main droite : la douceur majestueuse des traits et l'expression de cette tête qui se penche déterminent à supposer qu'il tenait jadis une coupe où il recevait les offrandes de ses adorateurs.

MÉNÉLAS                    JUPITER SÉRAPIS

Le magnifique buste de Minerve, en marbre pentélique, avec l'égide et des têtes de béliers sculptées sur le casque, a été retiré du château Saint-Ange. Deux demi-figures d'homme et de femme, qui probablement ornèrent un tombeau, ont reçu les noms de Caton et de Porcia. En mêlant ces souvenirs, il ne faut pas perdre de vue que le père et la fille n'ont pas pu être inhumés ensemble. Caton se donna la mort à Utique, sur le continent africain, et la femme du second Brutus partagea les destinées de son époux.

En rentrant dans la galerie des Statues, nous trouvons celle de *Ménandre* faisant pendant à la statue de Posidippe. Sans barbe, portant la tunique et le manteau grec, Ménandre est assis, appuyé sur le dossier d'un siége à marchepied,

garni d'un coussin. « Il passait imprégné de parfums, libre d'allures et les vêtements relâchés ;... rarement les théâtres couronnaient ses pièces. » Il a l'air de s'inquiéter fort peu de l'opinion du peuple athénien. Son attitude élégante et sa draperie rejetée avec art révèlent la facilité de ses mœurs et la négligence apprêtée de sa parure. Le sculpteur, en supprimant les prunelles, a sauvé la figure de *Ménandre*

LE POÈTE MÉNANDRE

du défaut qui la déparait : ce poëte comique était louche, ce qui ne l'empêchait pas de bien voir les ridicules d'Athènes. Il se noya, à cinquante-deux ans, dans le Pirée, où il était venu se baigner. Le pied droit et la main gauche de la statue sont modernes : c'est un marbre pentélique qui a passé longtemps, on l'a dit plus haut, pour un portrait de Marius.

Ceux qui pensent que la mélancolie est un sentiment tout moderne doivent contempler de préférence les deux statues de Didon et d'Ariane. L'une, à demi couchée sur le bras gauche, se livre aux pensées du désespoir; l'autre, succombant aux blessures que fit à son cœur la perfidie de Thésée, s'endort de

fatigue, conservant une grâce ineffable dans la mélancolie de son repos et la beauté la plus touchante dans la désolation qui vient de l'accabler. Comment s'étonner si Bacchus devint amoureux de la fille de Minos en la voyant ainsi couchée et vaincue par la douleur? Qui n'éprouverait la tentation de réveiller doucement cette créature attristée dont la bouche semble encore murmurer une plainte, et de la faire passer de l'empire des songes dans l'ivresse d'un nouvel amour? Un bracelet, qui s'enroule

VÉNUS ACCROUPIE

comme un serpent à la partie supérieure du bras gauche, a longtemps fait croire que l'Ariane abandonnée devait être une statue de Cléopâtre mourant de la piqûre de l'aspic; et trois poëtes, dont l'un fut Balthasar Castiglione, ami de Raphaël, ont célébré cette reine d'Égypte en vers latins, écrits aux deux côtés de la niche qui renferme son image. Mais on a fini par observer qu'elle ne ressemblait pas aux médailles de Cléopâtre, et que c'était, au contraire, une évidente répétition du bas-relief où Ariane est surprise par Bacchus dans l'île de Naxos.

La *Vénus accroupie*, en marbre pentélique, fut découverte à Salone, sur la voie Prénestine, vers la fin du xviii<sup>e</sup> siècle. Elle porte au bras gauche le bracelet des dames romaines. Auprès d'elle un vase renferme les précieuses essences. C'est un

travail exquis que celui des chairs, et jamais peut-être on ne mêla tant de volupté à tant de pudeur.

CHAMBRE DES MUSES. Parmi ses bas-reliefs, ses hermès et ses quatorze statues, la salle des Muses renferme la belle collection des neuf Sœurs et de l'*Apollon Musagète*, ainsi nommé parce qu'il est le compagnon des Muses et

APOLLON MUSAGÈTE

qu'il inspire leurs adeptes. Il est debout, couronné de laurier; ses regards levés au ciel expriment de divins transports, et il semble que de sa bouche entr'ouverte s'exhalent des sons mélodieux. Ses mains errent sur la lyre. Néron aimait à se présenter ainsi sur la scène. Œuvre de Timarchide, l'original de ce morceau décorait le portique d'Octavie. Dans la copie, la chlamyde et la ceinture ont quelque lourdeur. Ce marbre pentélique fut retrouvé à Tivoli, de même que les Muses.

Le manteau tragique replié autour du bras droit, le poignard, et le masque coiffé d'une peau de lion rappelant Hercule, ses travaux, ses malheurs et sa gloire, caractérisent *Melpomène*. Son front, couronné de pampres, signifie que les

vendanges furent les premières fêtes où se joua la tragédie. L'expression est fière et grave, la pose de la statue est singulière. Elle s'appuie sur un rocher, comme si elle était lasse de déclamer. Assise, chaussée de sandales et enveloppée du manteau scénique, Thalie, Muse de la comédie, s'est couronnée de lierre; elle tient le tambour sonore des jeux bachiques, le bâton des bergers, emblème de la poésie pastorale, et le masque comique, son principal attribut. Cette agréable figure

MELPOMÈNE                TERPSICHORE

est remplie de sentiment. On connaît les attitudes consacrées et les traits distinctifs des Muses de l'astronomie et de l'histoire, de la pantomime et de la musique, de la poésie lyrique et de l'épopée; mais il faut s'arrêter un instant devant la Muse de la danse, *Terpsichore*, qui est conforme à celle des fresques d'Herculanum, et qui, le croirait-on? est représentée assise. Ainsi que la Muse de la poésie lyrique, Érato, *Terpsichore* tient une lyre pareille à l'instrument inventé par Mercure. Le corps de cette lyre se compose d'une écaille de tortue au-dessus de laquelle s'élèvent deux cornes de bouc. C'est ainsi que notre excellent sculpteur français, M. Duret, a figuré la lyre dans les mains de sa belle statue d'Apollon, qui est placée à Paris au foyer de l'Opéra. Deux autres Muses, moins divines, bien

qu'immortelles, Sapho et Aspasie ont, dans cette chambre, la première une statue, la seconde un hermès voilé qu'accompagne celui de Périclès. Ce gracieux rapprochement des deux amants célèbres, sortis ensemble des mêmes ruines, toujours beaux et fidèles, après deux mille ans, a inspiré au poëte Monti une de ses plus nobles pages.

L'EMPEREUR NERVA

OTONDE. Vingt-six statues, deux groupes, des ornements en bas et haut relief, des sarcophages, des bustes dont les proportions sont colossales, forment la principale richesse de la Rotonde, magnifique salle construite sur le modèle du Panthéon par l'architecte Simonetti, et à la suite de laquelle se trouve la chambre dite à la Croix grecque. Le plus remarquable des colosses qui remplissent la Rotonde est la statue de *Nerva*, posée, comme les autres, sur un beau piédestal de marbre grec veiné. Les érudits se sont plu à expliquer le fragment de bas-relief qui est incrusté dans ce piédestal ; ils y ont vu les pourparlers de Vulcain avec Junon, lorsque le dieu du feu se fait l'entremetteur facétieux de Jupiter. Quant

à la statue, elle est imposante et majestueuse; une couronne de bronze est posée sur la tête de Nerva; son visage amaigri indique la constitution maladive de cet empereur, dont le règne ne dura que seize mois.

Après avoir jeté un coup d'œil sur les deux hermès plus grands que nature de la Comédie et de la Tragédie, nous nous arrêterons devant la Junon, dite de Barberini; comme elle est debout, plus grande que nature, gracieuse de draperies et merveilleusement souple, élégante de contours et finie de travail, on a osé

JUPITER

L'OCÉAN

présumer que c'était la Junon même de Praxitèle qui fut autrefois au temple de Platée. Pour ce qui est des bustes, nous ne pouvons passer sous silence celui de *Jupiter*, si admirable par la douce majesté de la physionomie. On ne saurait concevoir le maître de l'Olympe sous un aspect plus grandiose, plus homérique. L'hermès connu sous le nom de l'*Océan* fut cédé par le peintre anglais Hamilton: la tête du dieu est dans les flots, et de sa barbe limoneuse sortent des dauphins; il est couvert de membranes de poissons, en témoignage de sa fécondité; ses cornes rappellent les croyances des anciens aux tremblements de terre produits par la mer, et les pampres qui le couronnent sont une allusion aux vignobles enchantés qui bordent la côte.

La Rotonde fut bâtie par ordre de Pie VI, tout exprès pour renfermer le fameux bassin en porphyre rouge qu'on y admire comme un monument unique par sa beauté et surtout par sa grandeur, car il n'a guère moins de quinze mètres de

circonférence. La voûte de la salle porte sur dix pilastres cannelés en marbre de Carrare, séparés par des niches où sont placées des statues antiques colossales. Une grande et superbe mosaïque, découverte à Otricoli dans le temps même qu'on élevait la Rotonde, en forme le pavé. On y voit, au centre, une tête de Méduse et, autour, le Combat des Centaures et des Lapithes.

La chambre à la Croix grecque ne nous retiendra pas longtemps. Toutefois, nous n'en sortirons point sans considérer le grand sarcophage en porphyre rouge

LA BIGE.

élevé par Constantin à sa mère Hélène. Ce précieux mausolée, enrichi de hauts reliefs retraçant la Bataille de Constantin contre Maxence, est soutenu par des têtes de lion, et se termine en une pyramide ornée de sculptures d'enfants et d'animaux. On en doit la restauration à la sollicitude de Pie VI, qui, pendant neuf ans consécutifs, y fit travailler nuit et jour vingt-cinq artistes, et dépensa pour ce travail, rendu si difficile et si lent par la dureté de la matière, la somme énorme de cinq cent mille francs.

Enfin, en montant les degrés du magnifique escalier qui va nous conduire à la salle de la Bige, nous ralentissons le pas pour voir la statue couchée du Tigre, figure colossale qui eut l'honneur d'être restaurée de la main de Michel-Ange.

SALLE DE LA BIGE. Un char en marbre à deux chevaux, formé d'un siége antique, qui était à Rome dans le chœur de l'église de Saint-Marc, d'un torse de cheval offert par le prince Borghèse et achevé par Franzoni, qui restaura

et compléta l'ensemble de ce morceau, a donné son nom à la chambre de la Bige. Riche de douze statues, cette chambre contient le Bacchus nommé Sardanapale par une inscription grecque; un Bacchus de grandeur naturelle, dont la tête est moderne, et qui est posé sur un cippe très-élégant que Pomponio Eudemone et Pomponia Elpide s'élevèrent à eux-mêmes, et sur les côtés duquel on voit les protomes des deux époux soutenus l'un par un aigle, l'autre par un paon, ce qui

DISCOBOLE SE PRÉPARANT

DISCOBOLE LANÇANT SON DISQUE

fait penser qu'ils avaient pour dieux tutélaires Jupiter et Junon; un Alcibiade à la bataille, foulant un casque sous le pied droit; un Aurige vainqueur dans les courses du cirque, tenant une palme et des rênes; Sextus de Chéronée, oncle de Plutarque et précepteur de Marc Aurèle; les deux *Discoboles* en marbre pentélique. Le premier est imité de Naucyde; il est nu, debout, et affermit ses pieds en mesurant de l'œil l'espace. Conformément à la description de Lucien, il n'y a ni trou, ni lien, ni poignée sur la surface du disque; la tête, inachevée d'ailleurs, a été rapportée. Le second porte mal à propos la signature de Myron, car ce n'est qu'une copie du fameux bronze dont parle Pline; le mouvement de cette statue est d'un naturel admirable; il est conforme aux descriptions de Lucien et de Stace,

et du goût de Quintilien ; la main et le poignet droits, le bras gauche et la jambe droite sont modernes ; au tronc est attaché le strigile avec lequel se frottaient les athlètes.

SIÈGE A PANTHÈRE     GRAND CANDÉLABRE     SIÈGE A SIRÈNE

ALERIE DES CANDÉLABRES. Bien que le nom de galerie des Candélabres eût prévalu pour la dernière pièce, il ne faudrait pas y chercher plus de huit de ces luminaires antiques. En revanche on y trouve à profusion des cratères, des mosaïques, des torses, des vases cinéraires, des fragments, six groupes et jusqu'à cent sept statues, ce qui a fait donner aussi à cette partie du Vatican le nom de galerie des Miscellanées. Au nombre des fragments, vous voyez un doigt immense qui a appartenu au pied droit d'une statue qui devait être haute de quelque quinze mètres. Les sarcophages aussi bien que les groupes, les statues comme les vases, répètent les sujets décrits plus haut ; et cette fois ce sont des copies qui n'ont,

toutes précieuses qu'elles sont, ni la même valeur, ni la même célébrité. Parmi les candélabres, nous en avons distingué un qui est orné de différents feuillages et traversé par une bande sur laquelle on voit une danse bachique en bas-relief. Mais, pour avoir une juste idée du mobilier des anciens et des formes graves qu'ils y affectaient, il faut voir leurs siéges roides et imposants, ornés de panthères ou bien de Sphinx, de lions, de Sirènes, et dont le dossier se termine aux angles, tantôt par des pommes de pin, tantôt par des mèches de flammes, quelquefois par des masques chimériques. Depuis leurs monuments les plus augustes jusqu'à leurs ustensiles les plus familiers, les Grecs, les Romains surtout, marquaient toute chose à l'empreinte d'un génie mâle et d'un goût sévère.

Ainsi s'épuise, au Vatican, cette longue série de chefs-d'œuvre que nous a transmis l'antiquité. Et quand on songe que leur nombre ne s'élève pas à moins de dix-huit cents, quand on repasse dans son esprit les beautés diverses, les beautés infinies de tant de morceaux rassemblés en un seul palais pour le haut enseignement des artistes et le plaisir délicat des visiteurs, il ne reste plus qu'à remercier la Fortune ou plutôt à chanter un hymne en l'honneur des pontifes chrétiens, qui, loin de répudier les merveilles du paganisme, nous en ont conservé si pieusement la poésie, et n'ont montré à nos regards éblouis que le côté vraiment sublime d'une religion disparue, et la grâce de ces beaux dieux qu'ils nous ont encore permis d'admirer dans le marbre d'un Praxitèle.

uillaume Majano, architecte florentin, commença du temps de Paul II l'aile droite du Vatican, qu'on appelle aujourd'hui les *Loges de Raphaël*. Jules II, ne voulant pas conserver le plan de Majano, chargea Bramante de le modifier suivant les inspirations de son génie. La mort surprit le pontife et l'architecte au milieu de leurs projets en cours d'exécution. Héritiers de ces deux grands hommes, Léon X et Raphaël poursuivirent l'œuvre entreprise, et, d'après un modèle en bois que le peintre fit faire sur ses dessins, ils édifièrent le portique élégant et majestueux qui entoure de trois côtés la cour de Saint-Damase. L'élévation du bâtiment fut portée à trois étages, se développant sur trois ailes, et dont chacune recevait l'air et le jour par une galerie ouverte de trente arcades. De ce portique on aperçoit toute la ville de Rome et les campagnes environnantes, inondées de lumière, jusqu'aux montagnes de l'Abruzze. C'est la plus grande et la plus magnifique vue qu'il y ait au monde.

Le premier étage fut décoré de peintures à treillage par divers maîtres, dont le plus célèbre est Jean d'Udine. Le chevalier d'Arpino, Paul Bril, Tempesta, Nogari et autres, ont orné le troisième; mais c'est au second étage, dans la première aile, que l'on admire encore, malgré leur dégradation, les peintures historiques et les arabesques exécutées ou inspirées par Raphaël, dont le portrait, sculpté par Alexandre d'Este, se présente aux regards dès le vestibule.

Exposées à toutes les intempéries de l'air pendant trois siècles, jusqu'au jour où le vice-roi Eugène eut donné l'ordre de les protéger par des vitrages, ces fameuses peintures sont presque entièrement effacées, bien que par une tardive sollicitude on se soit occupé, depuis Grégoire XVI, de réparer tous ces ravages. Sur chacune des treize petites coupoles qui terminent les arcades de la première aile, sont peints à fresque quatre sujets tirés de la Bible, ce qui forme un total de cinquante-deux morceaux, tous dessinés par Raphaël et peints sous ses yeux par ses élèves. Quelques-uns cependant furent retouchés par le maître ou sont même entièrement de sa main, et de ce nombre est la Création. L'Éternel y apparaît sous la figure d'un vieillard toujours jeune, qui semble ouvrir les abîmes du néant pour en tirer la terre, et dont la volonté toute-puissante se manifeste par le mouvement qui emporte dans l'espace la figure du Créateur et agite sa chevelure immortelle. Raphaël a montré ici tout ce que peut enfanter le génie de l'homme quand il ose peindre l'image de Dieu.

Le chaos une fois débrouillé, nous voyons se succéder, comme autant de versets de la Genèse, les peintures qui représentent la création du firmament, la terre se peuplant d'animaux, se couvrant de plantes; la naissance de la femme tirée des flancs du premier homme; la désobéissance d'Adam et d'Ève; leur exil et les suites de la punition du péché originel. Ces deux dernières compositions ont été empruntées par Raphaël aux peintures de la chapelle *del Carmine*, exécutées par le Masaccio, peintre rempli d'expression et de naïveté, qui eût paru bien près de la perfection, si Raphaël n'était venu montrer ce qui manquait à ses ouvrages.

C'est Jules Romain qui a exécuté les compositions de la première coupole, sauf le morceau de la Création, et celles de la troisième coupole qui retracent les grandes scènes du déluge, la construction de l'arche, le débordement des eaux, la sortie de Noé, et son sacrifice à Dieu.

Il ne faudrait pas moins d'un volume pour décrire ces compositions tour à tour imposantes, graves, simples, pathétiques. On pourrait alors comparer le Déluge de Raphaël à celui du Poussin, et peut-être trouverait-on quelque chose de plus sublime dans l'invention du peintre français, qui a choisi le moment où il ne reste plus sur la terre qu'une seule famille, et trouvé un si puissant moyen d'expression dans le petit nombre de ses figures et dans la sobriété de ses épisodes.

LES LOGES DE RAPHAEL. 89

Jean-François Penni, dit *le Fattore*, fut chargé de peindre dans les quatrième et cinquième voûtes les images de la vie patriarcale telles que la Bible les a tracées,

DIEU ORDONNANT A ISAAC D'ALLER EN CHANAAN

l'histoire d'Abraham quand il reçoit les offrandes de Melchisédech, puis la visite des trois anges, dont la prédiction fait sourire d'un air incrédule la vieille Sara ; ensuite l'incendie de Sodome et la fuite de Loth, les pérégrinations d'Isaac, ses

amours avec Rébecca, la bénédiction qu'il donne à Jacob, et enfin le retour d'Esaü auprès de son père aveugle et trompé.

C'est Pellegrino de Modène qui fut employé à l'exécution des sixième et douzième coupoles, consacrées aux principaux traits de la vie de Jacob et de l'histoire du roi Salomon. Ici encore, nous pourrions faire un rapprochement curieux, comparer le Jugement de Salomon peint par Pellegrini sur le dessin de Raphaël, au même sujet traité par le Poussin, et nul doute que ce dernier n'eût l'avantage; mais ce n'est pas le lieu de se livrer à ces parallèles; et d'ailleurs Raphaël, sans cesser d'être le plus beau génie de la peinture, peut bien le céder une fois ou deux au Poussin, qu'il a tant d'autres fois dépassé.

On attribue à Perino del Vaga les peintures des huitième, dixième et onzième voûtes, contenant, à elles trois, douze sujets, dont quatre appartiennent à la vie de Moïse, depuis le moment où il est sauvé du Nil jusqu'à celui où il fait jaillir l'eau du rocher; quatre autres sont relatifs aux exploits de Josué, et les quatre derniers retracent l'élection de David, son combat contre Goliath, son triomphe et ses amours adultères avec Bethsabée.

La vie de Moïse se continue dans la neuvième coupole, qui est de la main de Raphaël del Colle. On y voit le prophète sur le Sinaï, l'adoration du veau d'or, et l'indignation de Moïse; Dieu lui parlant du sein des nuées, et le législateur des Hébreux montrant au peuple les tables de la loi.

Dans la septième et la treizième travée, nous retrouvons le pinceau sec et la couleur dure de Jules Romain. Des huit sujets qui en décorent les compartiments, quatre se rapportent à la vie de Joseph; il y est successivement représenté racontant ses songes, vendu par ses frères, résistant à la femme de Putiphar, et donnant au pharaon l'explication du rêve où il a vu les sept vaches maigres et les sept vaches grasses. Les quatre fresques de la dernière coupole sont consacrées à la naissance de Jésus-Christ et à son adoration par les mages, à son baptême dans les eaux du Jourdain, et à la Cène. C'est, dit-on, Raphaël qui peignit de sa propre main cette suprême entrevue de Jésus avec ses apôtres, composition noble et touchante où le maître a su trouver, après le grand Léonard, des attitudes si naturelles, de si remarquables airs de tête, et si fortement exprimé la trahison confondue et le dévouement étonné.

## LES LOGES DE RAPHAEL.

Tels sont les cinquante-deux morceaux dont la suite forme ce qu'on appelle la *Bible de Raphaël*. Les estampes, estimables à divers titres, de Jean Ottaviani d'Aquila, de Chaperon, de Meulemeister, nous ont conservé tous ces sujets dans leur intégrité; et l'on peut dire que ces nobles inventions n'ont presque rien perdu

MOÏSE SAUVÉ DES EAUX

à être reproduites par la gravure, à cela près des imperfections que renferme toujours la traduction du graveur, lorsqu'il est aux prises avec un Raphaël. Dégradées, méconnaissables et menacées d'une ruine complète, ces fresques dureront ainsi, sur des feuilles volantes, plus longtemps peut-être que les murailles mêmes du Vatican, et si le temps en efface les couleurs austères, il n'en effacera pas du moins la poésie; il ne détruira point ces images idéales des premiers hommes et des

mœurs bibliques, par lesquelles le peintre des Loges nous reporte aux époques qui précédèrent ce que nous appelons l'antiquité. Quant à la personnalité du grand maître, elle est tout entière dans cette imposante suite de peintures, bien qu'il en ait abandonné l'exécution à ses élèves, et se soit borné à peindre de sa main la première et la dernière de ces compositions sublimes. Il lui a suffi d'ouvrir et de fermer la porte d'une histoire qui commence par la Création du monde et finit par la Cène, c'est-à-dire qui nous conduit du moment où l'Éternel débrouille le chaos, à celui où le Fils de Dieu pressent la mort qui doit être la rançon de l'humanité.

DIEU DÉBROUILLANT LE CHAOS

ARABESQUES DE RAPHAËL. Les Arabesques peuvent défier aussi les âges, puisque Volpato les a gravées. Les précieuses planches laissées par cet habile graveur peuvent servir à résoudre la question de savoir si Raphaël a copié ou non les *Grotesques* des thermes de Titus, découverts sous Léon X, près de Saint-Pierre aux Liens, et ainsi nommés, non pas à cause du caractère singulier des figures, mais bien plutôt parce que les chambres où étaient ces ornements se trouvaient pour ainsi dire sous terre, depuis l'exhaussement successif d'un terrain couvert de débris, et formaient des espèces de *grottes*. Joseph Carletti ayant décrit et gravé l'ensemble de ces Grotesques, on peut, en les comparant à la collection de Volpato, se convaincre que Raphaël a imité comme un grand homme sait le faire, en s'appropriant les pensées d'autrui et en leur donnant le tour original de son propre génie.

Du reste, inventeurs ou non de ce genre gracieux, Raphaël et son principal collaborateur, Jean d'Udine, qui excellait à peindre les fruits, les fleurs et les

ornements, et qui eut le mérite de retrouver le secret du stuc antique, en ont tiré un parti merveilleux et prêté à toutes ces créations l'air d'un rêve toujours nouveau. Le génie moderne s'est promené à l'aise sans doute dans les immenses domaines de la fantaisie, il a exploré tous les recoins de la fiction; mais, loin de se laisser entraîner à une profusion d'images forcées ou bizarres, et à toutes

CAMÉE                CAMÉE

les créations possibles d'une imagination déréglée, il a modéré et pour ainsi dire discipliné l'emploi des moyens, assagi les figures, et humanisé les monstres de manière à former, avec des éléments sans lien, un ensemble doux et gracieux, secrètement méthodique, harmonieusement varié. Des figurations animées peuplent ces pilastres inertes; sur cette pierre circule la vie; à ce bois, de fantastiques personnages donnent la parole. Voici un dieu marin, aux joues gonflées, qui sonne de la conque pour redemander aux dieux sa trop volage amie; des Nymphes, au corps de Sirènes, montrent leur jolie tête au-dessus des roseaux, tandis que dans

les airs voltige l'oiseau de Vénus; le long des colonnettes descendent en serpentant les mille tribus des insectes ailés ou des volatiles, joyeusement excités à de charmants combats au sein des fleurs. Tel panneau se décore d'une députation des eaux précédant la fraîche Naïade; tel autre nous fait voir des psylles, des aspioles, quelques lézards parmi les mousses, des Gnomes, des Goules, de vieux Satyres à queue de poisson, et les Follets du soir courant à l'aventure; ici la femme,

MONSTRES MARINS

suspendue au-dessus du globe, ou tenant en main ses changeantes destinées, se rassasie de vertiges; là, plus tranquille, en face du laboureur et du guerrier, ces deux conditions extrêmes de la vie, elle leur consacre le chaste abandon de la tendresse et leur fait oublier les douloureuses préoccupations de l'avenir.

Parmi toutes ces images à demi fantastiques, parmi ces figurines qui vous éblouissent de leurs formes renaissantes, il règne pourtant une sobriété sage et contenue, sinon dans le nombre des objets, au moins dans leur conception et leur arrangement. La diversion se produit à votre insu; malgré vous la monotonie s'éloigne. A côté de ces fleurs qui tombent en dentelles ou courent en grappes festonner les murs, à côté de ces petits oiseaux qui sont échelonnés dans le

PILASTRE DES ARABESQUES

feuillage avec une symétrie cachée, et semblent s'appeler et se répondre de branche en branche, des rosaces chimériques s'enroulent et montent avec grâce, en encadrant une jeune Sylphide, ou bien en garrottant de chaînes odorantes un monstre emprisonné. Quelquefois les Ages, les Saisons, les Jeux, les Parques, les Vertus, se traduisent par divers emblèmes qui se tiennent par un lien plus visible, de sorte qu'au milieu de ce dédale de figures et d'ornements imaginaires, Raphaël nous laisse retrouver le fil d'une pensée philosophique, et se plaît à nous montrer le retour de la sagesse à travers les romanesques visions de la folie. Il est un pilastre où de petits Génies, qui s'exercent à des luttes ardentes, personnifient la gymnastique. Ici deux amants se tiennent embrassés au milieu de branches de myrte, et figurent le printemps de l'année par le printemps de l'amour. Ces feuilles, dont les unes, encore vertes, commencent à être frappées des teintes funèbres du froid, dont les autres sèchent et tombent aux pieds du chasseur embusqué, nous symbolisent l'automne déjà mourant, que des enfants aux vendanges avaient plus gaiement ouvert. Enfin l'image d'un vieillard drapé dans son manteau, entre deux arbres dépouillés, nous fait éprouver un instant le frisson de l'hiver, comme pour éveiller en nous une sensation inconnue aux heureux enfants de l'Italie.

Ainsi Raphaël a prodigué les inépuisables ressources de son génie dans ce vaste et merveilleux système d'ornements, dont l'antiquité lui a fourni sans doute le modèle, mais dans lequel il n'a jamais eu du moins que de faibles imitateurs ou d'impuissants rivaux.

ICOLAS V, un prince ami des arts, le même qui jeta au XV<sup>e</sup> siècle les fondements de Saint-Pierre, a bâti cette partie du Vatican où se trouvent les quatre Chambres que les peintures de Raphaël ont rendues si célèbres, et que les Italiens appellent *Stanze*. L'architecture en est massive et rappelle ces temps de guerres civiles où les palais étaient au besoin des forteresses. Les Chambres prennent des jours assez sombres sur la cour du Belvédère. Les embrasures des fenêtres y sont si vastes qu'elles forment à elles seules de petits appartements. Les châssis de la croisée, épais et larges comme des poutres, interceptent la lumière, qui n'entre que par des carreaux en losange, dans le goût du moyen âge. Les plafonds, du moins dans les deux premières Chambres, sont divisés en ronds et en carrés par des ouvrages tellement en saillie, que les

compartiments destinés à recevoir les décorations de la peinture ressemblent à des boîtes ouvertes. Les lambris de ces salles fameuses furent exécutés par un religieux de Vérone, nommé frère Jean, alors sans pareil dans l'art de sculpter le bois. Primitivement, ces Chambres servirent aux assemblées ecclésiastiques, et les cardinaux y tinrent leurs consistoires; mais, depuis que les papes ont transporté leur résidence dans une autre partie du Vatican, elles sont inhabitées, et l'on n'y entend que le pas des voyageurs et la voix du custode qui récite par cœur l'explication des chefs-d'œuvre dont les murailles sont couvertes.

Au premier abord, à l'aspect de ces grandes salles obscures et de ces fresques enfumées qui ont subi tous les outrages du temps et de la guerre, sans compter le dangereux bienfait d'une double restauration, on éprouve comme un sentiment de tristesse, une sorte de désenchantement. Mais la présence de Raphaël et les pensées qu'éveille son génie ont bientôt dissipé cette première impression, à moins que le spectateur ne soit aussi barbare que les reîtres du connétable de Bourbon qui casernèrent, il y a trois siècles, dans le Vatican.

C'est par l'ordre de Jules II que furent décorées les Chambres dans lesquelles nous allons entrer. On y avait employé déjà les plus fameux artistes : Luca Signorelli, Pietro della Francesca, Bramantino de Milan, Bartolomeo della Gatta, abbé de Saint-Clément d'Arezzo, et Pierre Pérugin. Mais l'architecte Bramante, qui avait la confiance de Jules II, parla un jour au pape d'un jeune parent à lui, qui était fixé à Florence, où il faisait merveilles. Ce jeune homme ainsi recommandé était Raphaël. Bramante le fit venir à Rome, en 1508, et le présenta à Jules II, qui l'accueillit avec les plus vives marques de bonté, et lui ordonna de peindre la Chambre dite *della Segnatura*. On juge quelle envie dut exciter la naissante faveur du nouveau venu. Mais le protégé de Bramante se mit à l'œuvre avec la sécurité d'un grand homme sûr de parcourir la carrière qu'il voit s'ouvrir devant lui.

N suivant l'ordre des temps, la première des Chambres de Raphaël est celle della Segnatura. C'est là qu'il fit ses débuts dans la grande peinture. Aussi peut-on y constater, d'une fresque à l'autre, le développement de son intelligence de peintre, et mesurer le chemin qu'il fit si rapidement, d'une adolescence timide encore, à la virilité du génie.

On peut croire que la pensée générale qui allait présider à la décoration de cette Chambre, fut inspirée à Raphaël par les grands esprits qui brillaient alors à la cour de Rome. Il existe même une lettre qu'il écrivit à l'Arioste pour le consulter sur le caractère à donner aux différents personnages qui devaient entrer dans son premier tableau, la Théologie, et sur les diverses convenances qu'imposait la tradition dans un pareil ouvrage. Jeune, et entièrement appliqué à l'étude de son art, le peintre n'inventa point, selon toute apparence, le programme de ces compositions fameuses; mais il sut traduire si clairement les idées les plus abstraites et les revêtir de formes si belles, qu'il s'est approprié, pour ainsi dire, l'invention de son sujet par la seule manière dont il l'a conçu et rendu. Il s'agissait de faire voir sous ses divers aspects la grandeur de l'esprit humain, connaissant Dieu par la *théologie*, cherchant les secrets de la nature et de l'âme

par la *philosophie*, s'élevant par la *poésie* au-dessus des choses réelles, enfin réglant les intérêts du monde et les relations des hommes entre eux par la *jurisprudence*. Raphaël eut le merveilleux talent de rendre sensibles ces vagues données et de les faire descendre à la portée de nos regards, tout en se tenant lui-même dans les plus hautes régions de la pensée. Pour figurer la Théologie, le peintre a représenté l'assemblée idéale de tous les Pères qui avaient pris part aux controverses religieuses sur le sacrement de l'eucharistie. C'est ce qu'on appelle *la Dispute du saint sacrement*. Les grands mystères de la religion catholique, ses principaux dogmes, la trinité, l'incarnation, la présence réelle, y sont exposés avec la candeur d'un croyant et avec cette grâce naïve qui rappelle la jeunesse de l'art et les derniers vestiges de la manière gothique transmise à Raphaël par le Pérugin.

La partie supérieure de la composition présente deux rangs de figures symétriquement disposées en demi-cercles renversés comme on les voit dans la peinture du Jugement dernier d'Orcagna, au Campo santo de Pise. Le premier est celui des anges ; le second est celui des saints. Au centre de ce paradis, préside le Père éternel, qui d'une main tient le globe du monde et de l'autre bénit le genre humain ; mais le peintre a voulu attirer surtout l'attention sur la personne de Jésus-Christ, placé au-dessous de son Père, entre la Vierge qui l'implore et saint Jean qui le montre du doigt comme pour dire : *Voici l'Agneau de Dieu*. Ce groupe, dans lequel est figuré le Saint-Esprit, occupe le centre du tableau et le milieu du second arc. De chaque côté sont rangés les saints personnages de l'Ancien et du Nouveau Testament : saint Paul, par exemple, à côté d'Abraham. Plus bas, suivant la ligne d'un troisième arc, vu en perspective comme les deux autres, mais dont les extrémités se rapprochent de la vue au lieu de s'en éloigner, se succèdent les figures des théologiens qui composent le concile imaginé par Raphaël. Une certaine symétrie reparaît encore dans cette rangée de figures. De chaque côté d'un autel où est posée l'hostie dans un soleil d'or, on remarque les quatre Pères de l'Église latine, Ambroise et Augustin, Jérôme et Grégoire. Parmi les personnages groupés autour de l'eucharistie, Raphaël a placé non-seulement les ecclésiastiques célèbres, mais des laïques auxquels il s'est plu à donner la ressemblance de Bramante son protecteur, et celle de Dante, son poëte favori, mis au nombre des théologiens, sans doute parce qu'il avait décrit l'enfer et le ciel.

Dans cet ouvrage, qui dut être achevé en 1508, on aperçoit encore les traces du style antérieur que Raphaël lui-même allait transformer. Ainsi il a fait usage de l'or pour les auréoles des saints et pour quelques ornements ; l'exécution des figures est soignée, étroite et minutieuse comme celle des artistes du xve siècle. L'accentuation des menus détails donne à chaque tête l'air d'un portrait, et l'on croit sentir que le génie du peintre ne s'est pas encore entièrement dépouillé

de ses langes. Quant à la composition, nous l'avons dit, elle obéit aux lois d'une symétrie gothique qui bientôt ne s'accordera plus avec l'ampleur toujours croissante du style de Raphaël. Et, du reste, on a observé que, dans ce tableau même de *la Dispute du saint sacrement*, les progrès du peintre sont sensibles jusqu'à l'évidence, le côté droit, par où il a commencé, étant inférieur au côté gauche par où il a fini. Cependant cette fresque émerveilla tellement Jules II, qu'il ordonna

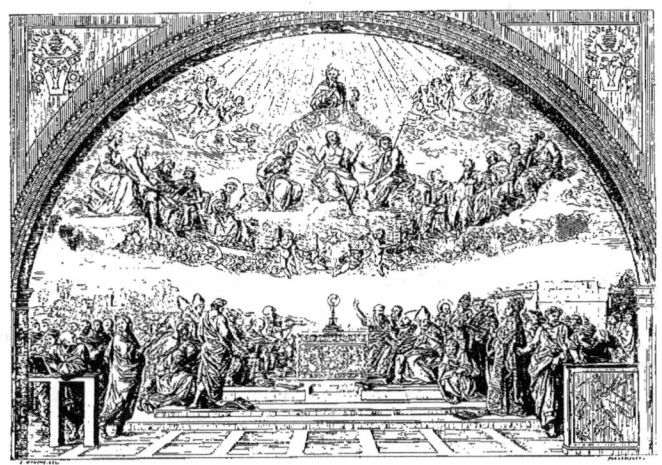

LA DISPUTE DU SAINT SACREMENT

sur-le-champ de détruire à coups de marteau les fresques exécutées dans ces salles par Bramantino, Signorelli et les autres, voulant que toutes les peintures fussent de la main de Raphaël. On ne conserva que quelques ornements du Sodoma et une voûte du Pérugin, que son disciple fit respecter.

En regard de *la Dispute du saint sacrement*, Raphaël peignit *l'École d'Athènes*, et cette fois, sans autre transition, sans effort, il s'éleva au plus haut degré de perfection qu'il ait jamais atteint. Par la seule force de son esprit, il devina ce qu'il ne connaissait point de l'antiquité, et, dans un temps où n'étaient

pas encore exhumés les monuments iconographiques, il devança l'érudition par les conjectures de son génie.

Le peintre nous transporte au milieu d'une assemblée idéale de tous les philosophes de l'Asie et de la Grèce. Nous sommes à Athènes, dans le palais d'Académus, et nous y trouvons réunis ces illustres sages de l'antiquité qui eurent les prémisses de notre jeune admiration. Usant d'un privilége qui fut toujours accordé aux poëtes, Raphaël supprime les intervalles de temps et d'espace qui ont séparé tant de grands hommes et il les suppose un instant contemporains pour nous les montrer tous ensemble, comme nous les verrions dans l'Élysée où se promènent leurs ombres. Sous l'arcade d'un superbe édifice exhaussé de quatre marches, on distingue d'abord les deux philosophes qui personnifient le sentiment et la raison, Platon et Aristote, placés au centre du tableau et environnés de leurs disciples, parmi lesquels se trouve un jeune héros, tête nue, qui est Alexandre le Grand. Auprès d'eux, sur la même plate-forme, Socrate s'entretient avec Alcibiade; et plus proche de nous, du même côté, Pythagore, écrivant ses tables immortelles, forme le centre d'un groupe nombreux de figures attentives, parmi lesquelles le spectateur reconnaît Empédocle, Épicharme, Archytas; mais il se demande quel est cet élégant jeune homme qui s'éloigne de Pythagore pour se rapprocher de Platon, et on lui répond que le peintre a voulu représenter François-Marie della Rovere, duc d'Urbin, neveu de Jules II. Derrière Pythagore, paraît Épicure qui, couronné de pampres, écrit ses préceptes tant calomniés peut-être, et que Raphaël a représenté comme un apôtre du pur sensualisme. Le philosophe qu'on voit assis, tristement accoudé sur une pierre, la plume à la main, c'est un sceptique découragé, Arcésilas. Sur les marches, vous remarquez un homme assis, presque nu et tout à fait en évidence; il ne parle à personne : c'est Diogène. Un jeune homme qui monte les degrés semble avoir voulu aborder le philosophe cynique; mais il en est détourné par un vieillard qui lui montre du doigt Aristote et Platon. Sur le premier plan, à l'opposé du groupe de Pythagore, est le groupe des géomètres. On y voit, sous les traits de Bramante, Archimède traçant une figure de géométrie avec son compas, et couché vers la terre dans la posture où il fut surpris par le soldat qui lui donna la mort. Derrière lui sont debout Zoroastre, roi des Bactriens, qui tient le globe céleste à la main, et Euclide, l'inventeur de la géométrie, qui tient le globe terrestre. Enfin, dans un coin de cette vaste composition, à la place la plus modeste, à côté de Zoroastre, le peintre a dessiné sa propre tête et celle du Pérugin.

Jamais, certainement, on ne vit refleurir avec plus de grâce, avec plus d'éclat, le goût de l'antiquité. On dirait d'un tableau qu'Apelles aurait dessiné, que Protogène aurait peint. Jamais aussi le caractère des philosophes de la Grèce ne fut mieux compris ni plus dignement exprimé. Le divin Platon montre le ciel, comme on

devait s'y attendre. Aristote enseigne, Socrate raisonne, et, ainsi qu'on l'a remarqué, en tenant le premier doigt de sa main gauche avec le pouce et l'index de sa main droite, il semble dire : *Vous m'accordez ceci et cela*, suivant sa manière constante de raisonner. Les disciples qui entourent Pythagore paraissent plongés dans la méditation par la doctrine mystérieuse du maître sur les harmonies secrètes des nombres et la transmigration des âmes. Diogène étale son cynisme, Épicure écrit

L'ÉCOLE D'ATHÈNES

sa noble théorie du plaisir dans la vertu, Arcésilas est accablé de ses doutes, et il ne manque à cette fictive réunion de tant de sages que le stoïcien Zénon et l'heureux Aristippe.

Le troisième côté de la salle de la Signature est orné de trois tableaux séparés par une grande fenêtre et qui ont trait à la jurisprudence. C'est vis-à-vis, du côté de la cour du Belvédère, qu'est la fresque du Parnasse, si connue par la belle gravure de Marc-Antoine, qui en est du reste une variante. Un paysage ombragé de quelques lauriers encadre la scène. Apollon y est environné des Muses, et, il

faut bien l'avouer, le dieu de la poésie est représenté jouant du violon. Il y avait alors à Rome un fameux *suonatore di violino* qui était aimé du pape, et dont Raphaël fit ailleurs le portrait. Le goût de Jules II pour ce musicien a fait admettre le violon sur le Parnasse, qui doit en être un peu surpris. Auprès des Muses, on reconnaît le vieil Homère à sa figure inspirée. Il chante ses vers immortels, et un jeune homme les écrit à mesure qu'ils tombent de la bouche du rapsode. Le Dante, couronné de lauriers et revêtu d'un manteau rouge, semble guidé par Virgile qui lui montre Apollon. Des deux côtés de la fenêtre, qui coupe la composition, vous distinguez deux groupes de poëtes : à gauche, la tranquille Sapho, qui n'est pas encore amoureuse ou qui ne l'est plus; elle se tourne vers Laure et Pétrarque; à droite, Pindare qui chante, et Horace qui l'écoute en l'admirant; plus loin Sannazar et Boccace.

La décoration de cette Chambre est complétée par des peintures imitant des bas-reliefs en bronze doré, et dont les sujets rappellent les quatre compositions principales ; ces bas-reliefs fictifs sont séparés par des cariatides peintes en clair-obscur, c'est-à-dire d'une seule couleur, et qui soutiennent la corniche. Sur la voûte, dans des cadres ronds, Raphaël a également rappelé par des figures symboliques, admirables d'élégance et d'expression, les idées qu'il avait développées, sous une forme historique et allégorique tout ensemble, dans ses grandes fresques. *La Poésie* est la plus belle de ces quatre figures, dont chacune est accompagnée de deux petits Génies. Celle-ci a des ailes pour s'élever aux cieux, et dans sa main droite sont les poëmes d'Homère. Aux quatre angles de la voûte, la pensée du maître est répétée dans des tableaux de moindre dimension, sur fonds dorés. Enfin, le soubassement de la Chambre de la Signature est orné d'une frise peinte en camaïeu, sous l'inspiration de Raphaël, par Polydore de Caravage. Ce sont, pour ainsi dire, des notes écrites au bas d'un grand livre.

ÉLIODORE chassé du temple est le sujet que Raphaël peignit dans la Chambre qui vient après celle de la Signature. La décoration tout entière devait être une allusion flatteuse aux vertus de Jules II. Ce grand homme se glorifiait d'avoir repoussé l'invasion de l'Italie et arraché, les armes à la main, le patrimoine de saint Pierre aux ennemis de l'Église. Voulant célébrer indirectement la gloire du pontife et lui adresser un compliment délicat, Raphaël a choisi le sujet d'Héliodore chassé du temple. Au temps du grand prêtre Onias, Héliodore, préfet du roi Séleucus, pénétra dans le temple de Jérusalem pour y enlever l'argent des veuves et des orphelins, qui s'y trouvait déposé. Mais un cavalier, miraculeusement envoyé de Dieu, apparaît tout à coup et renverse le voleur sacrilége. Deux anges fondent sur lui et s'apprêtent à le frapper de verges, comme il est dit dans le livre des Machabées. Cependant, au fond du tableau, Raphaël laisse voir le sacrificateur entouré des prêtres et du peuple; Onias invoque le secours de Jéhovah, mais il ne voit pas le châtiment d'Héliodore, tant le miracle a été soudain, foudroyant; et c'est ici, de la part de Raphaël, un trait de génie; quelques femmes seulement, plus rapprochées du lieu où s'opère ce prodige, en paraissent épouvantées. Ce qui dépare cette composition, d'ailleurs

sublime, c'est l'arrivée inattendue du pape Jules II, porté sur sa chaise par des officiers qu'on nomme *segettari*. L'artiste, abandonnant sa fiction, passe brusquement à la peinture réelle de son héros, et par une de ces hardiesses que l'on est convenu de pardonner aux grands peintres, il désigne directement Jules II comme le libérateur de l'Église.

A cela près, l'Héliodore est un tableau justement fameux, où Raphaël a su mettre autant d'action, de mouvement et d'énergie, qu'il avait mis de tranquillité et de sage élégance dans *l'École d'Athènes* et dans *la Dispute*. Mais il montra d'autres qualités encore, et notamment celles d'un coloriste, en peignant la Messe de Bolsène au-dessus de la fenêtre qui devait couper si malheureusement sa composition. On sait que les hérésies des sacramentaires commençaient alors à menacer l'unité de l'Église. En continuant son système d'allusions historiques, Raphaël peignit un certain miracle qui avait eu lieu sous le pontificat d'Urbain IV, au XIII° siècle, à Sainte-Christine de Bolsena, où un prêtre, qui doutait de la présence réelle, avait vu, disait-on, des gouttes de sang sortir de l'hostie et rougir le corporal. La scène, on le devine, est très-habilement étagée au-dessus et des deux côtés de la fenêtre. Le pape Jules II et ses cardinaux assistent à la messe, et ne sont pas autrement émus d'un miracle qui, sans doute, ne doit pas étonner un croyant; mais le prêtre qui officie en est confondu, bouleversé, honteux et tremblant. *Si conosce*, dit Vasari, *nell' attitudine delle mani, quasi il tremito e lo spavento....* Le contre-coup de son épouvante se fait voir dans les figures des assistants échelonnés sur les degrés de l'autel : belles figures dont les gestes et les visages trahissent toutes les nuances du sentiment que le peintre a si fortement exprimé dans le prêtre.

Le pape Jules II étant mort au mois de février de l'an 1513, le cardinal Jean de Médicis lui succéda sous le nom de Léon X. Raphaël, qui n'avait peint encore que deux des quatre grands tableaux de la seconde Chambre, voulut consacrer à la gloire du nouveau pontife les métaphores de son pinceau. Jean de Médicis, quand il défendait l'Église comme légat de Jules II, avait été fait prisonnier à la bataille de Ravenne, en 1512, et sa délivrance, présentée comme une grâce de Dieu, avait eu lieu précisément, jour pour jour, l'année d'avant son exaltation. En peignant *la Délivrance de saint Pierre* autour de la fenêtre opposée à la Messe de Bolsène, Raphaël faisait sa cour à Léon X qui, par sa captivité et son évasion réputée miraculeuse, avait eu un trait de ressemblance avec le prince des apôtres. Ici encore, il fallait surmonter les difficultés d'une surface anguleuse et fort gênante. Le peintre, oubliant les lois de l'unité, prit le parti de diviser son drame en trois actes, ou, si l'on veut, en trois tableaux. Au-dessus de la fenêtre il peignit une prison dans laquelle, à travers des barreaux de fer, on voit saint Pierre chargé de chaînes et

plongé dans le plus profond sommeil; deux soldats dorment tout près de lui, l'un à sa tête, l'autre à ses pieds. Un ange vient réveiller le captif, et remplit de sa lumière céleste tout l'intérieur de la prison. En dehors, et sur des marches placées à gauche de la fenêtre, les rayons de la lune éclairent faiblement quatre soldats, dont deux, effrayés par l'apparition lumineuse de l'ange, se disposent à réveiller leurs compagnons; une torche qu'ils ont allumée les éclaire plus fortement que la

LA DÉLIVRANCE DE SAINT PIERRE

lune et produit un effet piquant de lumière. De l'autre côté, par une licence poétique, Raphaël a représenté saint Pierre sortant de sa prison, conduit par l'ange qui lui sert de guide et de flambeau. La clarté surnaturelle qui émane de l'envoyé de Dieu fait briller les armures de deux soldats endormis sur les marches du double escalier qui monte à la prison. C'est la seule fois peut-être que Raphaël ait abordé les difficultés du clair-obscur, et il l'a fait en maître. Toutefois, si les yeux étaient moins occupés de ces jeux de lumière, on remarquerait dans ce tableau des qualités d'un ordre supérieur, je veux dire la sérénité de saint Pierre,

la grâce ineffable de l'ange, son air de puissance inévitable et de douceur, et, pour tout dire, le naturel exquis et vraiment admirable qui tempère l'invraisemblance d'une scène aussi merveilleuse.

Raphaël acheva cette fresque en 1514, la seconde année du pontificat de Léon X. Ce fut encore en l'honneur de ce pontife qu'il choisit pour le quatrième tableau de la Chambre où nous sommes, le sujet de *la Défaite d'Attila*. Ce grand tableau fait face à l'Héliodore. « Attila, roi des Huns, surnommé le Fléau de Dieu, s'avançait vers Rome pour la détruire, dit Stendhal. Saint Léon le Grand, digne cette fois du nom que lui donnèrent ses contemporains, ose aller à la rencontre d'Attila. Il s'agissait de toucher cette âme féroce ou d'être massacré; le pontife arrive sur le Mincio (entre Mantoue et Peschiera); il va parler au roi barbare. Attila est persuadé, c'est-à-dire rempli de terreur, par la vue des saints apôtres Pierre et Paul, qui, armés d'une épée, paraissent dans le ciel. Admirable invention de Raphaël pour *représenter aux yeux la persuasion*, telle qu'elle pouvait entrer dans le cœur d'un sauvage furieux envahissant la belle Italie! »

On s'attend bien que le peintre aura donné à saint Léon le Grand les traits de Léon X. Ce pape, environné des grands personnages de la cour de Rome, vêtus comme ils l'étaient du temps de Raphaël, s'avance avec la tranquillité d'un juste que soutient la foi dans cette lutte héroïque de l'esprit contre la force. Le contraste est frappant et n'a pourtant rien de banal. L'action, du reste, sans rien perdre de son unité, se développe comme dans le récit d'un poëte. Ainsi l'apparition des apôtres, bien qu'elle ne soit aperçue que du roi des Huns, semble agiter l'air, effrayer les chevaux et se communiquer par une voie mystérieuse à toute l'armée des barbares. On aperçoit, en effet, dans le lointain, leurs cohortes serrées, obéissant à deux impulsions contraires. Leur invasion et leur retraite subite, qui seraient inexplicables dans un même tableau, cessent d'étonner le regard dès qu'il se porte sur les redoutables figures des apôtres, dont le fantôme ne frappe que le féroce Attila, mais dont l'invisible autorité s'étend sur son armée tout entière. Le langage du peintre, dans ce qu'il a de plus digne et de plus élevé, ne saurait parler plus vivement à l'intelligence du spectateur. Il faut, du reste, remarquer ici l'ampleur, la hardiesse du style de Raphaël, et la souplesse de son génie, qui, suivant la nature des sujets qui lui sont dictés ou qu'il invente, sait remuer la pantomime de ses personnages, aussi bien qu'il s'entend à exprimer les passions de leur âme.

Quand on a contemplé les grands tableaux qui ornent les murailles de cette seconde Chambre, on ne peut attacher qu'une importance secondaire aux peintures de la voûte. Elles sont séparées par des ornements en clair-obscur qu'on laissa subsister, bien qu'ils fussent l'ouvrage des artistes antérieurs. Raphaël y a représenté

des histoires tirées de la Bible, telles que Noé sauvé du Déluge, Moïse à qui apparaît le buisson ardent, le Sacrifice d'Abraham, et le Songe de Jacob. Ces sujets, à vrai dire, n'ont aucun rapport avec les grandes fresques dont nous venons de parler, et il est clair qu'ils figurent à la voûte comme de simples motifs de décoration. Ici Raphaël s'est dispensé de reproduire la pensée de ses compositions principales dans les cadres secondaires, ainsi qu'il l'avait fait sur les murailles de la Chambre

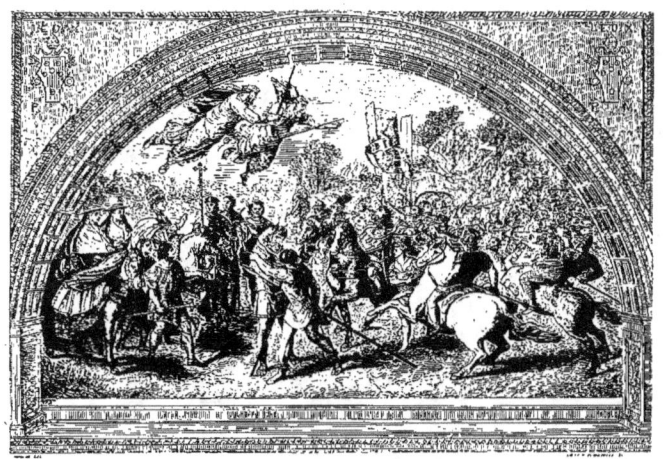

LA DÉFAITE D'ATTILA.

della Segnatura. Le maître, dédaignant sans doute de faire *plafonner* les figures, ce qui eût été facile à un dessinateur tel que lui, ou peut-être ne voulant pas trop attirer l'attention de ce côté par des contours nécessairement recherchés et violents, se contenta de supposer des morceaux de tapisseries qui auraient été tendus au plafond, et sur lesquels auraient été peints ses quatre sujets dans la perspective ordinaire. Il est certain que des figures vues de bas en haut présentent le plus souvent des raccourcis désagréables qui nuisent nécessairement à la beauté des formes, et Raphaël n'était pas homme à sacrifier la grâce au plaisir des difficultés

vaincues, ou à une ostentation de science. L'immortel Corrége avait cependant échappé à ce péril dans sa coupole de Parme.

Raphaël en était à la moitié des travaux de cette Chambre lorsqu'il perdit Bramante, qui avait été son vigilant protecteur. En sa qualité d'architecte de Saint-Pierre, Bramante avait, dit-on, fait pénétrer secrètement Raphaël dans la chapelle Sixtine, afin qu'il pût y étudier le style de Michel-Ange, qui, dans le même temps, travaillait à ses figures de Prophètes et de Sibylles. Vasari dit même que le peintre d'Urbin dut l'agrandissement de sa manière et la nouvelle ampleur de son style à la faveur de contempler avant tout le monde les étonnantes fresques de Buonarotti. A vrai dire, ce fait énoncé par le biographe italien n'a jamais été bien éclairci, et, du reste, il a moins d'importance qu'on ne lui en donne. Qu'importe, en effet, que Raphaël ait étudié les figures de la Sixtine? Ce qui importe, c'est qu'il ait réussi à puiser dans l'étude de Michel-Ange de nouvelles forces, et à lui dérober un secret que personne, depuis, n'a su découvrir, le secret du plus grand style auquel le génie de la peinture ait jamais atteint. Y voir une marque absolue de l'infériorité de Raphaël, c'est aller trop loin sans doute, car il est dans l'art d'autres qualités essentielles que Raphaël posséda au plus haut degré et qui furent inconnues à Michel-Ange, artiste sublime mais incomplet, précisément parce qu'il ne voulut emprunter à personne ce qui manquait à son génie.

usqu'a présent nous n'avons vu dans les Chambres du Vatican que des peintures de la main de Raphaël ; il n'en sera pas de même dans la Chambre qu'on appelle *de torre Borgia*, et que nous plaçons la troisième, toujours en suivant l'ordre chronologique. Obligé de tenir tête à sa propre réputation, qui s'étendait alors en Europe, Raphaël ne pouvait pas suffire aux grands tableaux qui de toutes parts sollicitaient son génie. Aussi avait-il discipliné toute une armée de peintres, qui le comprenaient à demi-mot, exécutaient sous ses yeux, et pour ainsi dire sous sa dictée, de grandes fresques ou des tableaux à l'huile, dont il leur avait donné seulement une esquisse légère, quelquefois une simple indication, et qu'il se contentait de retoucher.

La Chambre de Torre Borgia fut peinte en 1517. Raphaël n'était plus alors le protégé du pape, il était son ami. Aussi tous les motifs de la décoration furent-ils puisés dans l'histoire des papes qui avaient porté le nom de Léon, et que l'on faisait revivre en leur prêtant la ressemblance de Léon X. La Justification de Léon III, le Couronnement de Charlemagne par ce même pape, la Victoire remportée sur les Sarrasins au port d'Ostie par Léon IV, et l'Extinction miraculeuse d'un incendie arrivé à Rome sous son pontificat, tels sont les sujets des

quatre grandes fresques qui ornent la troisième Chambre. Une seule de ces fresques, *l'Incendie del Borgo*, a été entièrement peinte de la main de Raphaël. Une inscription, placée sur le tableau même, nous apprend que, du temps de Léon IV, un incendie consuma presque entièrement le Borgo Vecchio, qui avoisine Saint-Pierre, et que le pape, en donnant sa bénédiction du haut de la loge pontificale, arrêta les progrès de l'incendie.

Raphaël, cette fois, laissant le pape et sa suite dans l'éloignement, met au premier plan et en évidence, non pas l'incendie même dans son développement, mais les vivantes images du trouble, de la terreur, de la désolation que cause un pareil désastre. Qu'on se représente la manière dont un autre peintre n'aurait pas manqué de concevoir une telle scène : les poutres enflammées, les toits croulants, les pierres noircies, les gerbes de feu, les tourbillons de fumée, eussent rempli les trois quarts du tableau. Raphaël, au lieu d'étaler l'incendie dans toute son horreur physique, n'en a représenté qu'une petite partie, et, à l'exemple des grands artistes de l'antiquité, c'est avec des figures humaines qu'il a composé son récit, plutôt qu'avec des objets inanimés ; de sorte que le tableau parle à l'imagination beaucoup plus qu'aux yeux, et produit une impression d'autant plus profonde qu'elle est plus morale. C'est donc ici le mouvement des figures qui est surtout admirable : les unes apportent de l'eau en tremblant ; les autres s'enfuient au hasard, égarées par la peur. Les femmes échevelées et à demi nues songent à leurs enfants ; ici on en voit une qui, du haut d'un mur, va jeter son enfant emmailloté dans les bras du père, qui se hausse sur la pointe des pieds pour le recevoir ; là c'est un jeune homme qui porte sur ses épaules un vieillard, et qui est suivi de sa femme et de son fils, comme le pieux Énée porta jadis son père Anchise durant l'incendie de Troie. Çà et là, des femmes qui n'ont plus d'espoir qu'en Dieu, lèvent les mains au ciel, ou se tournent avec leurs enfants vers le saint pontife pour implorer son secours ; et les groupes du devant se trouvent ainsi naturellement liés à la scène du fond. Cependant un vent violent, qui agite les draperies et que l'on croit sentir au désordre des chevelures, va propager l'incendie et rendre inutiles tous les efforts humains ; aussi les malheureux qui ne croient pas ou ne songent point à l'efficacité de la prière se sauvent-ils sans se donner le temps de prendre un vêtement quelconque ; c'est là ce que représente si vivement la figure entièrement nue de ce jeune homme qui, suspendu par l'extrémité des mains au haut d'un mur, va se laisser tomber à terre.

La beauté des figures, la grâce même, cette grâce que les belles femmes montrent à leur insu dans tous leurs mouvements, se retrouvent dans ce tableau de Raphaël, bien qu'on ne s'attende pas à l'y rencontrer. La jeune fille qui porte sur la tête un vase plein d'eau, et qui appelle au secours, est un morceau que la

statuaire antique aurait avoué. La science du peintre n'a pas non plus perdu ses droits; et s'il est vrai, comme le donne à entendre Vasari, que Raphaël ait voulu entrer en lutte avec Michel-Ange pour la représentation du nu, il faut convenir que l'occasion ne pouvait être mieux choisie. Quelque savant d'ailleurs que soit le dessin des figures nues de *l'Incendie del Borgo* et leur modelé anatomique, nul doute que ces figures ne présentent pas le fier caractère, la hardiesse de contours,

L'INCENDIE DEL BORGO

le grandiose, que leur eût imprimés le génie de Michel-Ange. Mais on avouera du moins que l'infériorité de Raphaël dans la plastique est noblement rachetée ici par la vérité des expressions, par l'intérêt et le pathétique des épisodes.

Les autres tableaux de cette Chambre, nous l'avons dit, trahissent l'exécution des élèves de Raphaël, et peut-être même ce grand homme n'eut-il qu'une faible part à la composition des fresques appelées la Justification de Léon III et le Couronnement de Charlemagne. La première représente le pape Léon III, jurant sur l'Évangile qu'il est innocent des crimes dont l'accusaient ses ennemis. On sait

que ce pape faillit périr victime d'une conspiration ourdie contre lui par les rivaux que son élection avait irrités, et qu'après s'être évadé de prison, il se réfugia en France auprès de Charlemagne, qui le rétablit sur le siége de saint Pierre. Ce fut par reconnaissance que le pontife couronna le roi de France empereur d'Occident. Le sacre de Charlemagne forme donc naturellement le sujet de la seconde fresque, exécutée et composée même, selon toute apparence, par les disciples de Raphaël, mais dans laquelle on remarque toutefois des groupes dignes du maître. Le peintre a donné au pape Léon III la physionomie de Léon X, et à l'empereur Charlemagne celle de François Ier, de telle sorte que Vasari lui-même a pris le change et a décrit le tableau comme étant le couronnement du roi de France par Léon X. Mieux que tout autre, Vasari devait savoir que cette habitude de rappeler les traits des grands personnages du temps, même dans la représentation d'événements anciens, était admise dans l'art. Raphaël avait, pour ainsi dire, consacré cet usage, et il n'est pas une de ses fresques du Vatican qui ne renferme des portraits intéressants, et, comme toujours, admirables de dignité et de naturel : celui du graveur Marc-Antoine Raimondi se trouve parmi les figures des segettari qui portent le pape dans le tableau de l'Héliodore. Il arriva aussi plus d'une fois à l'élève du Pérugin d'introduire le portrait de son maître dans ses compositions; mais il donna de plus vives marques encore de sa reconnaissance et de sa vénération pour lui, en faisant respecter, malgré les ordres du pape, les peintures de la voûte qui, dans la Chambre où nous sommes, sont de la main du Pérugin.

Malgré son attachement pour Léon X, Raphaël ne pouvait lui consacrer tout son temps. Non-seulement ce grand peintre ne s'appartenait pas tout entier, obligé qu'il était de partager les faveurs de son génie, mais lui-même s'était commandé pour ainsi dire certains ouvrages où il espérait dire le dernier mot de son art, et triompher aisément de la rivalité sourde que lui avait suscitée Michel-Ange dans la personne de Sébastien del Piombo. Cependant il lui restait encore à peindre la plus vaste des quatre Chambres du Vatican auxquelles il devait donner son nom : la salle de Constantin.

La vision céleste de cet empereur, la victoire qu'il remporta sur Maxence, la cérémonie de son baptême, et la donation qu'il fit de Rome au pape, tels furent les motifs indiqués au peintre pour la décoration de cette grande salle. Raphaël dessina les compositions de la Vision céleste et de *la Bataille;* mais la mort le surprit avant qu'il eût mis la main à ces peintures. Toutefois il avait déjà peint à l'huile, sur un enduit préparé à cet effet, les deux figures de la Mansuétude et de *la Justice,* qu'on y voit encore, et qui sont peut-être supérieures, par le style et par la beauté, aux allégories des autres Chambres. *La Justice,* en particulier, est un modèle de majesté et de grâce ; elle pose une de ses mains sur le long cou d'une autruche, symbole étrange d'une vertu qu'on n'a jamais caractérisée ainsi,

attribut dont le sens est demeuré une énigme. A l'exception de ces deux figures élégantes et grandioses, Raphaël n'avait fait, disons-nous, que projeter les immenses fresques de la salle de Constantin, lorsqu'il mourut le 7 avril 1520, léguant à deux de ses élèves, Jules Romain et François Penni, l'héritage de sa fortune, et le soin de terminer les ouvrages qu'il laissait inachevés. Le dessin de la Vision céleste, fait à la plume sur une demi-feuille de papier pâle, lavé et rehaussé de blanc, présente quelques différences avec la fresque exécutée par Jules Romain. Constantin y est représenté, comme dans le tableau, au moment où il harangue ses soldats et aperçoit dans les nues illuminées une croix portée par des anges, d'où s'échappent ces fameuses paroles : IN HOC SIGNO VINCES. Mais ce qui n'est pas dans le dessin, c'est la figure, ajoutée par Jules, d'un nain grotesque et difforme, qui essaye de mettre un casque sur sa tête. Placé au premier plan, ce personnage vient former un contraste inattendu et barbare avec la dignité imposante d'un tableau traité dans le style antique.

Quant à *la Bataille de Constantin*, Jules Romain s'y conforma plus fidèlement aux intentions du maître. Seulement il resserra la composition, et rendit ainsi la mêlée plus confuse, plus effroyable. Nous possédons au Louvre le dessin de Raphaël, celui qui, du cabinet du comte Malvasia de Bologne, passa dans la célèbre collection de Crozat : c'est absolument . même pensée, le même enchaînement de groupes que l'œil peut détacher de l'ensemble, et qui toutefois y sont fortement liés. A travers la confusion, malgré le fracas que l'on croit entendre, on distingue sans effort le mouvement des deux armées ; on désigne aussitôt le vainqueur. Calme au milieu des clameurs du combat et du bruit des armes, Constantin s'avance avec la majesté d'un héros assuré de son triomphe ; son image est celle de la Victoire elle-même. La sérénité de son attitude fait un contraste éclatant avec la fureur des soldats qui s'égorgent autour de lui, mais surtout avec la rage et le désespoir de Maxence, que l'on voit culbuté sur son cheval dans le Tibre, ramassant en vain toutes ses forces pour se sauver, et tout près d'être englouti dans les flots. C'est ainsi qu'un des bas-reliefs de l'arc de Constantin, à Rome, sculpté du temps même de cet empereur, retrace la défaite de Maxence. Raphaël a donc suivi la tradition, telle que l'avaient conservée l'histoire et les monuments ; mais ce qui n'était point dans ces bas-reliefs, ouvrages de la décadence de l'art, c'est le caractère vraiment héroïque de cette grande rencontre, où l'on se bat corps à corps, pied à pied, où chacun n'a de salut que dans son courage. Ce que Raphaël a puisé dans sa propre inspiration, c'est la clarté admirable d'une composition aussi compliquée, c'est le talent d'y mettre à la fois du tumulte et du repos, c'est l'impétuosité des mouvements, la mâle et fière élégance des figures qui, tantôt, il est vrai, rappellent les sublimes Grimpeurs de Michel-Ange, tantôt les violents et terribles cavaliers

LA BATAILLE DE CONSTANTIN CONTRE MAXENCE

de Léonard, mais qui toujours portent l'empreinte d'un génie mesuré, abondant et contenu, facile et profond tout ensemble. Dans le lointain, la bataille se continue sur un pont que Maxence avait, dit-on, fait construire de manière qu'il se rompît au moment où Constantin le passerait ; mais le peintre n'a pas représenté ces péripéties, sans doute pour éviter toute incertitude apparente sur le dénoûment de son épopée. Que si l'on attache ses regards particulièrement sur tel ou tel groupe, on y trouve certains détails qui excitent la terreur, et, par opposition, des épisodes touchants, celui, par exemple, d'un père qui relève le cadavre encore chaud de son fils, avec une douleur dont l'expression réveille dans l'âme du spectateur l'horrible idée des guerres civiles.

Il faut le dire, dans cette vaste peinture, l'exécution, qui appartient tout entière à Jules Romain, a quelque chose de sauvage qui convient à la représentation d'une telle scène. Le coloris en est noir et d'une crudité qui, partout ailleurs, serait choquante ; mais ici, comme le Poussin le faisait remarquer à Bellori, cette crudité même, ces tons durs s'accordent avec la nature violente du sujet, ils n'en expriment que mieux la férocité des batailles, et il n'est pas jusqu'à l'éparpillement des lumières et des ombres qui ne semble avoir été un calcul du peintre pour rendre le désordre de la mêlée par le désordre du clair-obscur.

Au-dessous de *la Bataille de Constantin*, on remarque les peintures du soubassement qui règne tout autour de la salle. Ce sont des camaïeux imitant des bas-reliefs en bronze doré, et dans lesquels Polydore de Caravage, s'inspirant des sculptures de la colonne Trajane, a fait revivre d'une manière surprenante le goût, le sentiment de l'art antique. Le tableau qui a pour sujet le Baptême de Constantin, est peint à fresque par François Penni, probablement d'après les dessins de Raphaël. Le victorieux empereur, dépouillé maintenant de son armure, couvert seulement d'un petit linge et un genou en terre, reçoit l'eau du baptême que lui verse le pape saint Sylvestre, revêtu de ses habits pontificaux. Enfin, vis-à-vis de *la Bataille*, au-dessus de la cheminée, entre les deux fenêtres, est représentée l'histoire de la donation de Rome, que l'empereur Constantin avait faite au pape saint Sylvestre, suivant une tradition qu'il importait à l'Église de consacrer, mais qui, du vivant de Raphaël, était déjà rangée parmi les fables. On raconte, en effet, que, Jules II ayant demandé un jour à l'ambassadeur de Venise quel droit la Seigneurie pouvait avoir sur la mer Adriatique, celui-ci répliqua : « Votre Sainteté le trouvera sur le revers de la donation que Constantin vous a faite de la ville de Rome. » Quoi qu'il en soit, l'empereur est peint ici encore, un genou en terre, offrant au pape une petite statue d'or, image de la ville de Rome, en échange de laquelle il reçoit la bénédiction du pontife, au milieu d'un grand concours de prêtres et de peuple.

LES CHAMBRES DE RAPHAEL.    119

Ces fresques, quel qu'en soit le mérite, et bien qu'on y trouve des figures de femmes d'une grande beauté, se ressentent nécessairement de l'infériorité des élèves de Raphaël. Aussi, le spectateur en revient-il plus vivement à l'admiration de ce grand maître, dont le génie, du reste, éclate partout dans les Chambres du Vatican, aux endroits même où son pinceau n'a point touché. On ne peut sortir de ces Chambres fameuses sans se rappeler la brillante existence de Raphaël, l'immensité

*[Fac-similé de l'écriture de Raphaël]*

à peine croyable de ses travaux, la noblesse de son caractère, la dignité de sa vie, l'imprévu de sa mort. Né à Urbin, petite ville pittoresque située dans les montagnes, il avait eu pour maîtres, d'abord un peintre naïf, Jean Sanzio, son père; ensuite un peintre naïf et savant, le Pérugin. Tout jeune encore, il fit un chef-d'œuvre, le Mariage de la Vierge, et y révéla une grâce jusqu'alors inconnue dans l'art. A dix-sept ans, il aida le Pinturicchio pour les fresques de la sacristie de Sienne, et ne fut pas plutôt admis dans cette collaboration, qu'il y prit naturellement la première place. En 1503, âgé de vingt ans, il passa à Florence, y étudia les

peintures expressives du Masaccio, s'arrêta quelque temps à Pérouse, et y connut le moine fra Bartolomeo, qui lui donna des idées sur le clair-obscur. A la fin de l'année suivante, il retourna à Urbin, pour y peindre la chapelle de Saint-Sévère, et repartit pour Florence, où il demeura trois ans et où se développa ce style mixte, encore timide mais déjà plus fort, qui caractérise sa seconde manière. En 1508, nous le voyons arriver à Rome, y peindre tour à tour les Chambres et les Loges du Vatican, y multiplier les merveilles de son pinceau, étonner Jules II, charmer Léon X; devenir, même à côté de Michel-Ange, le premier de son art et le chef adoré de la plus illustre école du monde. Jamais peintre n'eut une plus belle vie.... Raphaël compta parmi ses admirateurs tous les grands hommes de son temps; il fut l'ami et le créancier de Léon X. Envié, mais incapable d'envie, il ne parlait qu'avec respect de Michel-Ange et désarmait ses ennemis par sa justice. Du reste, il tenait dans Rome un état de prince, avait une mise élégante et marchait toujours escorté de ses nombreux élèves, qui lui composaient comme une cour, et qu'il aimait à l'égal d'une famille. Sa figure était des plus agréables; tout en lui, ses manières, son style, son écriture même, témoignait d'une grâce délicate et naturelle; il avait des cheveux bruns et des yeux noirs dont le regard était limpide et doux. Bien que sa constitution fût délicate, on ne pouvait prévoir qu'il serait si rapidement enlevé par la mort. Après une courte maladie, dont les causes sont peu connues, il expira en l'année 1520, le jour du vendredi saint, qui était l'anniversaire même de sa naissance. Il n'avait que trente-sept ans et n'était pas encore parvenu à la moitié d'une carrière qu'embellissaient la fortune, la gloire et l'amour.

 ANDIS que Raphaël était attiré à Rome par le Bramante, en 1508, Michel-Ange y revenait de son côté, impérieusement rappelé par Jules II, de sorte que les deux grands rivaux se trouvèrent bientôt comme en présence dans le Vatican, à vingt pas l'un de l'autre, celui-là occupé à la décoration des Chambres, celui-ci chargé de peindre la voûte de la chapelle Sixtine. Cette chapelle, aussi grande à elle seule qu'une église, est ainsi nommée parce qu'elle fut bâtie par les ordres de Sixte IV, qui était parvenu au pontificat en 1471. Ce fut trente-deux ans après cette époque, en 1503, que le pape Jules II, neveu de Sixte IV, confia la décoration de la voûte à Michel-Ange. Vingt ans plus tard, Clément VII conçut le projet de faire peindre, par le même artiste, sur deux des côtés de la chapelle, la Chute des anges et *le Jugement universel*. Ce dernier sujet,

le seul qui ait été exécuté, ne le fut que du temps de Paul III. Jaloux de s'associer à la gloire de Michel-Ange, le pape alla lui-même un jour, suivi de dix cardinaux, rendre visite à ce grand homme, et l'inviter à commencer la fresque dont il avait déjà dessiné les cartons. Bien que *le Jugement dernier* n'ait été peint, comme nous venons de le dire, que longtemps après la voûte, nous ne suivrons pas ici l'ordre chronologique, et nous ferons comme le voyageur qui tout d'abord demande à voir cette fresque à jamais célèbre, la première d'ailleurs qui frappe la vue quand on entre dans la chapelle Sixtine.

## LE JUGEMENT DERNIER.

L premier aspect de cette peinture immense, qui a quarante pieds de large sur cinquante de hauteur, produit une impression d'étonnement et de malaise de laquelle on ne revient pas facilement. L'esprit ne s'habitue pas tout de suite à l'idée que les morts, réveillés par la trompette du jugement universel, ne sauraient sortir de la tombe autrement que nus ou avec des lambeaux de leur linceul. Ensuite le spectateur a quelque peine à comprendre la pensée du peintre ; il demande à voir clair dans ce chaos de nudités qui montent et qui descendent. C'est donc pour lui que nous essayerons de débrouiller la composition de Michel-Ange.

*Le Jugement dernier* se divise en onze groupes, ou si l'on veut en onze scènes principales, qui ne présentent pas, comme on pourrait le croire, le contraste de la désolation et de la joie, mais qui toutes portent l'empreinte uniforme d'un sentiment d'inexprimable terreur. Dans la partie tout à fait supérieure de la fresque, paraissent, à droite et à gauche, deux groupes d'anges sans ailes qui portent, les uns la colonne à laquelle fut attaché le Christ, le roseau surmonté de l'éponge et l'échelle du Calvaire ; les autres les instruments de la passion, les verges, la couronne d'épines et la croix.

Au-dessous se dessinent trois groupes placés à une égale hauteur. Celui du milieu représente Jésus-Christ la main levée en signe de menace et prononçant la malédiction des réprouvés ; sa colère est si terrible que la Vierge, saisie elle-même d'effroi, se serre contre son fils. Chacun, dans ce moment formidable, ne songe qu'à soi : le timide saint Pierre, qui renia son maître, s'empresse de montrer les clefs du paradis qui lui furent jadis confiées ; les martyrs se hâtent d'exposer aux yeux du souverain juge les instruments de leurs supplices : saint Laurent se couvre du gril sur lequel il brûla ; saint Barthélemy présente sa peau d'une main, et de l'autre le couteau avec lequel il fut écorché ; saint Blaise tient les râteaux qui mirent son

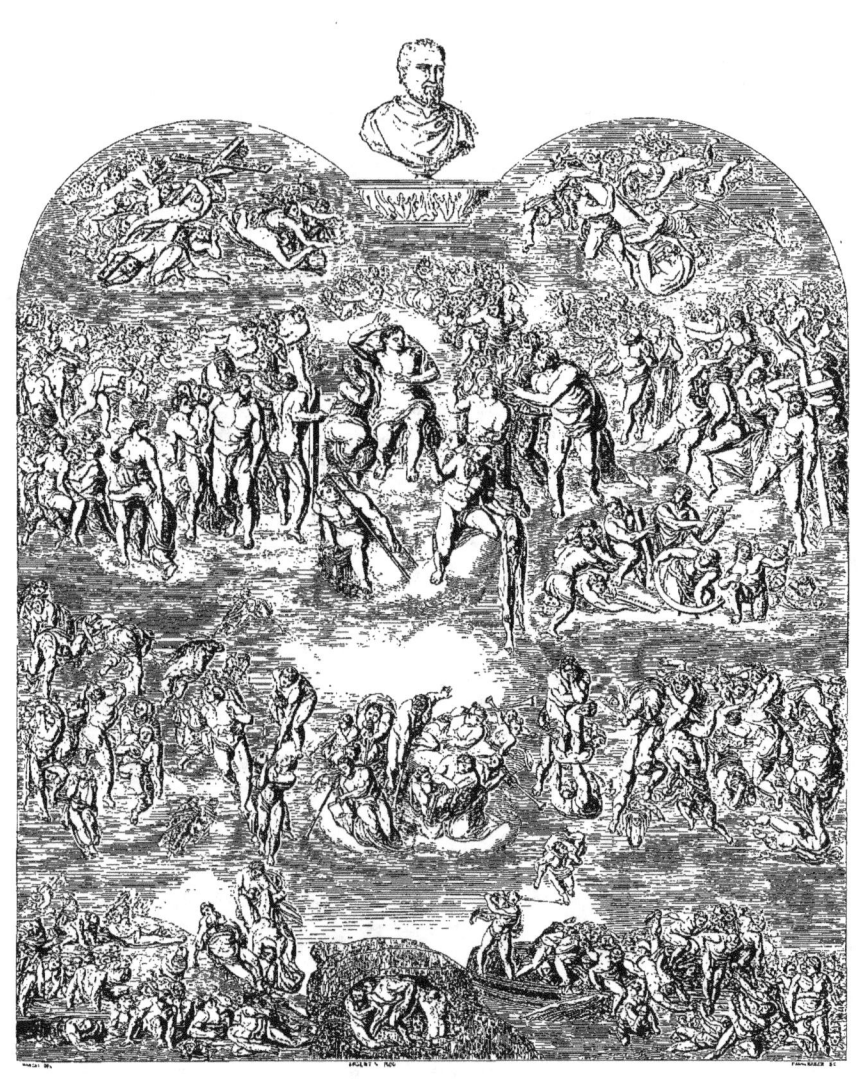

LE JUGEMENT DERNIER

corps en pièces; saint Sébastien fait voir les flèches dont sa poitrine fut percée; sainte Catherine se penche sur sa roue, qu'elle soulève dans ses bras comme un glorieux témoignage de son martyre[1]; d'autres saints présentent les croix sur lesquelles ils furent liés; ces dernières figures se rattachent au quatrième groupe placé à la gauche du Christ : c'est celui des bienheureux. On y remarque des élus qui s'embrassent, des amis qui se reconnaissent et semblent se féliciter d'avoir échappé à l'éternelle damnation. A la droite du Sauveur, au-dessous des anges qui portent sa croix, sont réunies toutes les femmes qui assistent à la résurrection et aux fins dernières du genre humain. Une d'elles, rassurant sa fille effrayée, regarde le juge suprême avec une noble sérénité. A côté de cette mère qui par son mouvement rappelle un peu le groupe de Niobé, on aperçoit la figure étonnée d'Adam, que son fils Abel saisit par le bras.

Immédiatement au-dessous se déroulent, sur une ligne horizontale, trois autres groupes qui sont peut-être les plus étonnants de cette fresque étonnante. Celui du milieu représente les sept anges qui sonnent de la trompette pour réveiller les morts; ces anges sont accompagnés des assesseurs de Jésus-Christ montrant aux damnés le livre de la loi qui les frappe, et aux trépassés qui ouvrent les yeux le livre de la loi qui va les juger. Le groupe placé à la droite du spectateur, au-dessous de sainte Catherine, est celui où Michel-Ange a déployé, avec le plus d'énergie et d'audace, sa vigueur dans l'expression du terrible, sa science incomparable de dessinateur, ses contours imprévus, mais d'une incroyable correction, ses prodigieux raccourcis, son effrayante facilité à vaincre le difficile, à triompher de l'impossible. On voit ici les réprouvés livrés par la vengeance divine en proie aux anges rebelles. Le peintre a donné à chacune de ces figures de damnés le caractère d'un des sept péchés capitaux; l'Avarice tient encore la clef de son trésor; la Luxure, indiquée par le plus honteux de tous les vices, est punie de la façon la plus cruelle; l'Envie a voulu s'élever au séjour des bienheureux, mais deux démons la saisissant par les jambes, se suspendent à ses pieds et vont l'entraîner dans l'abîme; le serpent, que l'envieux avait nourri, l'enlace maintenant et le mord. C'est la plus horrible image du désespoir que jamais ait rencontrée le pinceau d'un artiste, que jamais ait inventée l'imagination du poëte le plus sombre. De l'autre côté, sous le groupe des femmes, on voit monter dans les airs les figures qui vont d'elles-mêmes se présenter au jugement de Dieu. Leur ascension est légère ou pesante suivant le fardeau de péchés qu'elles portent dans leur conscience. Pour montrer que le christianisme a conquis les régions les plus

---

1. Primitivement saint Blaise avait la tête penchée sur le dos de sainte Catherine, et celle-ci était nue; ces poses ayant paru manquer de décence, Daniel de Volterre, qui fut à cette occasion surnommé *Brachettone* (culottier), reçut l'ordre de vêtir la sainte, et de faire tourner la tête du saint vers Jésus-Christ.

lointaines, un des élus enlève vers le ciel, au moyen d'un chapelet en guise de corde, deux nègres dont l'un est vêtu en moine. Un rayon de miséricorde brille

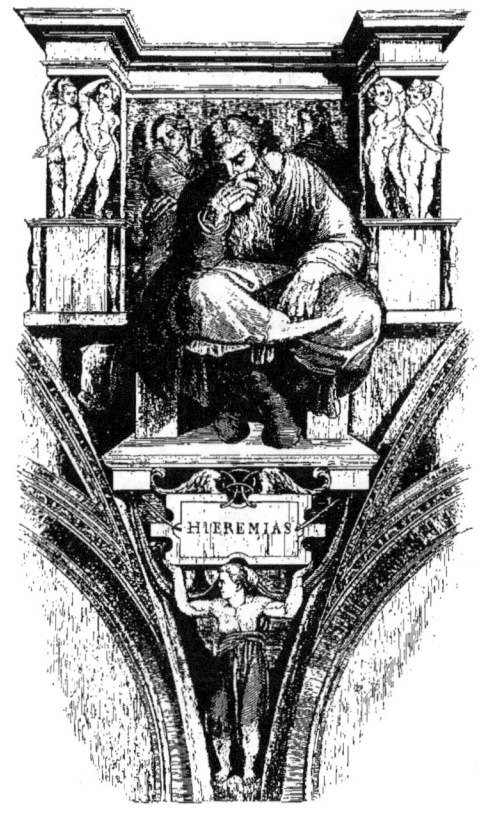

LE PROPHÈTE JÉRÉMIE

dans ce groupe sublime, où l'on distingue la figure nue d'un bienheureux qui tend la main à un pécheur frémissant d'angoisse et encore incertain de sa destinée.

Des onze scènes de ce drame épouvantable, trois seulement se passent sur la terre : les morts secouant leurs suaires reprennent les formes humaines et se revêtent de chair; les uns, squelettes encore, ont déjà recouvré le mouvement; d'autres ont l'air de se réveiller avec peine du lourd sommeil de la tombe. Sur la pierre d'un sépulcre que soulève avec effort un ressuscité, voyez, le long de la nervure architecturale qui borde la composition, un moine posant sa main droite sur la tête d'un mort qui s'éveille, et lui montrant de l'autre le dernier juge : c'est Michel-Ange lui-même. La caverne qui se trouve vers le milieu de la partie inférieure du tableau, représente, dit-on, le purgatoire où il n'est resté que quelques démons désespérés de n'avoir plus personne à tourmenter. Immédiatement après, on remarque avec surprise la barque de Caron, étrange souvenir du paganisme mêlé à la symbolique chrétienne. L'affreux nocher, arrivé aux bouches de l'enfer, y chasse à grands coups d'aviron les damnés tremblants, rapetissés par l'excès de la frayeur, et que saisissent des diables au sourire satanique, armés de griffes tranchantes et de fourches recourbées. C'est ici le onzième et dernier groupe : le regard s'arrête forcément à la figure d'un personnage aux oreilles d'âne, au visage ignoble, qui, puni sans doute pour un vice infâme, et puni par où il a péché, est mordu par un serpent qui l'étreint et fait deux fois le tour de son corps [1].

Critiquer Michel-Ange! que d'autres en aient le courage. Peut-être pourront-ils relever ici les abus mêmes de la science, le luxe inutile et déplacé de l'anatomie des corps là où tient si peu de place l'anatomie de l'âme, la présence inexplicable du nautonier du Styx, la pantomime du Christ, toute païenne et si peu majestueuse, bien que terrible; peut-être aussi reprocheront-ils avec quelque raison à Michel-Ange d'avoir mis la même ostentation de vigueur musculaire dans les figures que devrait animer la seule force divine, et de n'avoir pas suffisamment éclairé sa composition par une distinction mieux marquée entre les réprouvés et les élus,... d'avoir négligé aussi ou de n'avoir pas connu tout ce que le prestige des couleurs et les ressources du clair-obscur pouvaient ajouter de profondeur à l'espace, d'effet et de grandeur à la scène.... Mais pour nous, en présence d'un génie de la taille de Michel-Ange, nous n'éprouvons que le sentiment d'un enthousiasme supérieur aux calculs de la raison. Et de même que tout chrétien doit être consterné de frayeur en présence

---

1. On sait que l'artiste a peint ici messer Biaggio. Voici à quelle circonstance ce personnage dut ce triste honneur. messer Biaggio, maître des cérémonies de Paul III, accompagnant le pontife qui venait voir *le Jugement dernier* encore inachevé, dit à Sa Sainteté qu'un tel ouvrage était plutôt fait pour figurer dans une hôtellerie que dans une chapelle. A peine le pape fut-il sorti, que Michel-Ange, peu flatté de la critique du messer, fit de mémoire son portrait et le plaça en enfer, enlacé par un serpent monstrueux, et sous les traits de Minos indiquant aux réprouvés l'abîme où on doit les plonger. De là, grandes réclamations du maître des cérémonies, à qui Paul III répondit avec une spirituelle gaieté : « Messer Biaggio, vous savez que j'ai reçu de Dieu un pouvoir absolu *dans le ciel et sur la terre*, mais je ne puis rien en enfer.... »

de cette image sinistre, de même il nous semble que tout artiste doit être, devant cette fresque sublime, consterné d'admiration. *Le Jugement* fut découvert le jour de

LA SIBYLLE DE LIBYE

Noël 1541. Michel-Ange y avait employé huit années; il avait alors soixante-sept ans. Georges Mantouan a gravé cette vaste composition en onze morceaux. Martin

Rota l'a gravée aussi, mais en une seule planche petit in-folio, qui a été copiée avec beaucoup de talent par Léonard Gauthier et par Wierix.

La muraille opposée au *Jugement dernier* et les deux autres faces de la chapelle sont ornées de quatorze fresques représentant divers traits de l'Ancien et du Nouveau Testament.

La partie inférieure des murs est décorée par des pans de draperies, au-dessus desquels règne une suite de douze figures. Ces peintures furent exécutées par Luca Signorelli, Sandro Botticelli, Cosimo Roselli, Dominique Ghirlandajo et Pierre Pérugin. La plupart de ces précieuses compositions, celles du Pérugin surtout, paraîtraient belles et intéressantes vues partout ailleurs qu'auprès des ouvrages de Michel-Ange, dont le génie altier et les formes grandioses ne souffrent aucune comparaison et écrasent tout ce qui l'avoisine.

## PEINTURES DE LA VOUTE.

UAND il entreprit, à contre-cœur et par les ordres d'un pape qui voulait être obéi, les peintures de la voûte de la chapelle Sixtine, Michel-Ange n'était qu'un statuaire; il n'avait encore jamais peint. Non-seulement il dédaignait la peinture à l'huile, la regardant comme un art à l'usage des femmes et des paresseux, *arte da donna e da persone infingarde;* mais il ignorait les procédés de la fresque, n'ayant jamais eu occasion de la pratiquer. Il fit donc venir de Florence les meilleurs peintres à fresque, les vit travailler quelque temps sous ses yeux, et bientôt, maître de leurs secrets, il les congédia en les payant et se renferma seul dans la chapelle pour se mettre à l'œuvre. La voûte de la Sixtine présente, dans sa partie la plus élevée, une surface plane, oblongue, un *plat-fond* à proprement parler. Michel-Ange la divisa en onze compartiments, destinés à recevoir les peintures bibliques auxquelles une architecture feinte servirait d'encadrement. Dans les espaces appelés pendentifs, c'est-à-dire formés par la retombée des arcs, il imagina de peindre en fresques colossales les Prophètes et les Sibylles. Enfin dans les emplacements circulaires inscrits au-dessous des pendentifs et au-dessus des fenêtres, il projeta une série de compositions secondaires, sans compter d'innombrables petites figures, purement décoratives, qui devaient remplir tous les vides de la muraille, occuper tous les angles de la voûte, se plier à toutes les courbes de l'architecture.

Les morceaux les plus célèbres et aussi les plus admirables de cette vaste peinture sont les Prophètes et les Sibylles. Il est impossible de les avoir vus, même dans une simple estampe, et de n'en pas conserver à jamais le souvenir. Il semble

que l'Écriture ait produit sur Michel-Ange le même effet qu'ont éprouvé de nobles esprits en lisant les poëmes d'Homère. Le peintre s'est identifié avec le génie des prophètes; il a vécu avec eux; il les a vus grands, fiers, pensifs et attristés. Par un choix de contours qui n'appartiennent qu'à lui, par le développement outré des

LE PROPHÈTE DANIEL.

muscles et la sveltesse des jointures, en supprimant certains détails et en exagérant l'accentuation des autres, il est parvenu à en faire des êtres surhumains, dont le modèle ne se rencontre nulle part. Il a imprimé à ces Prophètes un air de hauteur, un caractère de force imposante et de sombre majesté qui ferait paraître mesquin, timide et froid, tout ce que l'on voudrait leur comparer. Et toutefois chacun de ces hommes inspirés se présente à nous sous les traits que peut lui prêter notre imagination échauffée par la lecture de ses écrits. *Jérémie* est le prophète de la

désolation, aussi paraît-il affaissé sous le poids des pensées tristes. Accoudé sur son genou, il soutient d'une main sa tête qui penche, et ferme sa bouche prête à gémir, tandis qu'il laisse tomber son autre main avec une indicible expression de découragement, de mélancolie. Sa draperie grossière, mais d'un jet grandiose, donne le sentiment de la négligence qu'on a dans le malheur. Mais, chose étrange ! ce poëte des lamentations n'est pas représenté gémissant, il est au contraire abîmé dans le silence de la rêverie, et sa douleur produit une impression plus profonde par cela seul qu'elle est muette. La grande figure d'Isaïe est empreinte d'une sévérité formidable et sublime. Il est dans l'attitude d'un penseur qui a de la peine à se distraire de ses méditations. Un ange l'appelle au moment où, ayant placé sa main dans le livre de la loi pour marquer l'endroit où s'arrêtait sa lecture, il se livrait à ses hautes pensées. Sans presque changer d'attitude, il tourne lentement la tête, comme si la voix même d'un ange ne pouvait pas lui faire abandonner aisément les réflexions dans lesquelles il est plongé. *Daniel* est représenté comme un homme que possède et qu'agite l'esprit de Dieu. Son génie est personnifié par un enfant qui sert de pupitre au livre sacré, et dans ce livre ouvert dont il a pénétré le sens mystérieux, le prophète vient de puiser l'intuition de l'avenir. On le voit qui écrit sur ses tablettes les pensées que lui suggère le texte du livre saint. La puissance de l'attention, qui est peut-être le trait le plus caractéristique de l'intelligence, est aussi le trait le plus frappant de ces figures de Michel-Ange. Elle est exprimée avec une force étonnante dans la posture et le regard de Zacharie et de Joël. De tous ces prophètes, un seul est peint dans l'action de parler : c'est Ézéchiel, celui qui annonçait aux Juifs la fin de leur captivité, le rétablissement du temple et la venue du Messie. Au-dessus de l'autel où le pape dit la messe, le peintre a placé Jonas, que la baleine a rejeté de ses entrailles, et qui paraît, émerveillé lui-même du miracle qui l'a préservé de la mort.

Mais une difficulté de ce travail immense et nouveau, pour lequel Michel-Ange, n'ayant aucun exemple à suivre, devait tout prendre en lui-même, c'était la représentation des Sibylles. On peut dire que ces figures de femmes sont une véritable création. Rien n'y rappelle la vie commune ni les visages connus; leur physionomie, leur ajustement, leur attitude, tout indique en elles des êtres appartenant à un monde idéal, des personnages que Michel-Ange n'a pu voir que dans les rêves de son génie. Grandioses et terribles, ces Sibylles ne sont pas moins étonnantes que les Prophètes. Érythrée est belle comme une statue grecque, imposante comme une divinité égyptienne. La Sibylle persique lit de près dans un livre tout plein sans doute de mystères redoutables et qu'elle semble dévorer. La Sibylle de Delphes est la plus fière image de l'intelligence qui commande; celle de Cumes paraît elle-même obsédée par des énigmes indéchiffrables; enfin *la Sibylle de*

LA CHAPELLE SIXTINE.         131

*Libye*, tenant son livre haut et laissant tomber un regard dédaigneux au-dessous d'elle, exprime comme le mépris du vulgaire, auquel il est interdit de jeter les yeux sur les livres sibyllins.

Les sujets que Michel-Ange peignit dans les compartiments du plafond sont tirés de la Genèse. Le premier est rempli par l'image du Père éternel se balançant dans les airs. *L'esprit de Dieu*, dit la Genèse, *se mouvait au-dessus des eaux*. Au

LA CRÉATION DE LA FEMME

second tableau, l'Éternel apparaît au sein d'un cortége de petits anges, et il chasse le Génie du chaos. Le troisième représente la Création de l'homme, ou plutôt le souffle de la vie qu'il reçoit de Dieu. L'homme est créé; mais il est encore gisant sur la terre, sans mouvement, sans âme. L'Éternel s'approche de lui, le touche à peine, et déjà le corps se meut, l'homme va entrer dans le champ de la vie. Toutes ces compositions sont marquées au coin d'une grandeur inusitée, d'une originalité puissante et fière; le langage du peintre y a reproduit le laconisme sublime des versets de la Genèse. Une des plus belles est *la Création de la femme*. Ève est

sortie des flancs du premier homme, et elle s'incline avec soumission, avec reconnaissance et avec grâce devant son Créateur. Adam est endormi et paraît accablé comme un être qui a perdu la moitié de lui-même. Il ne la retrouvera qu'en se réveillant. Plus loin nous voyons les seconds créateurs du genre humain, dans le paradis terrestre, au pied de l'arbre de vie. Le serpent présente à la femme le fruit défendu, qu'elle offre à son époux. Le sombre génie de Michel-Ange s'est un instant déridé dans cette peinture, et pour la première fois sa couleur sauvage est devenue suave et charmante. Le tableau, du reste, est divisé en deux scènes par le serpent qui s'enroule autour de l'arbre, et dans ce même tableau où Adam et Ève mangent le fruit défendu, on les voit chassés du paradis par un ange.

Pressé par l'impatience du pape, le peintre de la chapelle Sixtine ne put finir ses fresques avec tout le soin qu'il aurait voulu. Un jour que l'artiste voulait aller à la fête de Saint-Jean à Florence, Jules II lui demanda : « Quand finiras-tu ? — Quand je pourrai, dit Michel-Ange. — *Quand je pourrai, quand je pourrai !* » répéta avec colère le fougueux pontife ; et il donna au peintre un coup de la petite canne sur laquelle il s'appuyait. Mais à peine l'artiste offensé fut-il sorti, que le pape, craignant de le perdre, lui envoya faire ses excuses par un de ses favoris, qui pria Michel-Ange de pardonner à un pauvre vieillard, toujours menacé de ne pas voir la fin des ouvrages qu'il ordonnait. Il ajouta que le pape lui souhaitait un bon voyage et lui envoyait cinq cents ducats *pour s'amuser à Florence*. De son côté, voulant satisfaire aux impérieux désirs du pape, qui plusieurs fois, malgré son grand âge, était monté jusqu'à la voûte, le peintre, sans attendre l'achèvement de ses fresques, fit démolir l'échafaud et découvrit son plafond le jour de la Toussaint de l'année 1511. Ce jour-là, le pape dit la messe dans la chapelle Sixtine, en présence des Romains étonnés. Michel-Ange reçut pour cet ouvrage, sur l'estimation faite par Julien de San Gallo, trois mille ducats, qui de nos jours équivaudraient à cent cinquante mille francs environ. Il l'exécuta sans aucun aide, dans l'espace de vingt mois ; il avait alors trente-huit ans. Ses yeux, après ce travail, étaient tellement habitués à regarder au-dessus de sa tête, qu'il s'aperçut qu'en dirigeant ses regards vers la terre, il n'y voyait presque plus ; pour lire une lettre, il était obligé de la tenir élevée. Cette incommodité dura plusieurs mois.

Les Sibylles et les Prophètes ont tenté le burin de plusieurs graveurs. Ces figures sublimes ont été mises sous les yeux de l'Europe par les estampes du Mantouan et de Volpato. Mais des nombreuses compositions de la voûte, fort peu ont été gravées, sans doute parce qu'elles sont trop petites pour être bien vues d'en bas, ce qui est un incontestable défaut. Le pape Jules II en fut frappé lui-même le premier jour qu'il les vit, et il s'empressa de dire à Michel-Ange qu'il fallait enrichir et rehausser les tableaux de la voûte avec de l'or et de

l'outremer. Cette observation parut futile au peintre, qui n'en tint aucun compte; et comme le pape insistait, disant que la chapelle aurait l'air pauvre : « Les hommes que j'ai peints, répondit Michel-Ange, furent pauvres aussi et professèrent le mépris des richesses. » Il est certain que les sujets bibliques du plafond et tous ceux qui ont été peints dans les impostes des fenêtres, sont fort peu connus. Et cependant Michel-Ange s'y montre sous un nouveau jour; car on n'y remarque

AZA

point ce dessin chargé, ces recherches de contours, cette exagération de formes et de muscles, qu'on lui a tant reprochés au sujet de ses autres fresques. Aussi Annibal Carrache préférait-il de beaucoup les peintures de la voûte à celle du *Jugement dernier*. Il y trouvait une science moins étalée, plus calme et tout aussi profonde.

Parmi les compositions renfermées dans les espaces en forme d'ogives qui sont au-dessus des impostes dont nous avons parlé, il en est une qui nous a frappé encore plus que les autres, par son caractère sombre : c'est la figure d'*Aza*,

représentée comme l'image du malheur, de la misère, de la condamnation au travail, de l'humanité, enfin, non encore rachetée. Jamais l'accablement, la fatigue, le découragement, la conscience de l'infortune, ne furent peints en traits plus énergiques. On croit entendre les plus sinistres prédictions du prophète : « Tu mangeras ton pain dans l'agitation et tu boiras ton eau avec inquiétude. » Il faut en convenir, aucun autre peintre que Michel-Ange n'a su éveiller à ce point dans le cœur humain le sentiment de la terreur. Ici même il n'a pas eu besoin, pour produire cette impression, d'une figure agitée et convulsive. Le calme l'a servi aussi bien que la violence. « Pour bien sentir ces fresques, dit Stendhal, il faut entrer à la Sixtine le cœur accablé de ces histoires de sang dont fourmille l'Ancien Testament. C'est là que se chante le fameux *Miserere* du vendredi saint. A mesure qu'on avance dans le psaume de pénitence, les cierges s'éteignent ; on n'aperçoit plus qu'à demi ces ministres de la colère de Dieu, et j'ai vu qu'avec un degré très-médiocre d'imagination, l'homme le plus ferme peut éprouver alors quelque chose qui ressemble à de la peur. Des femmes se trouvent mal, lorsque, les voix faiblissant et mourant peu à peu, tout semble s'anéantir sous la main de l'Éternel. On ne serait pas étonné, en cet instant, d'entendre retentir la trompette du jugement, et l'idée de clémence est loin de tous les cœurs.... Combien il est absurde de vouloir chercher le beau antique, c'est-à-dire l'expression de tout ce qui peut rassurer, dans la peinture des épouvantements de la religion ! »

aul III, qui avait eu la joie de voir se terminer sous son pontificat la peinture du *Jugement dernier*, fit construire une chapelle tout près de la Sixtine, et voulut aussi qu'elle fût peinte par Michel-Ange. L'artiste était déjà vieux, il avait soixante-quinze ans; et bien qu'il eût une santé robuste et une verte vieillesse, il ne se sentait pas d'âge à entreprendre de nouvelles fresques; mais il n'osa résister aux désirs du pape, qui l'avait toujours comblé d'honneurs et de bontés et qui disposait de son temps. Buonarotti peignit donc dans la chapelle Pauline deux grandes fresques : la Conversion de saint Paul et *le Crucifiement de saint Pierre*. Son style était fixé : il n'en changea point ; aussi retrouvons-nous dans ces deux compositions les mêmes airs de tête, le même caractère de dessin, les mêmes contours ressentis et fiers que dans les fresques de la Sixtine. Bien que

Michel-Ange soit peut-être, de tous les peintres, celui qui s'est le moins répété (lui-même il disait n'avoir jamais fait deux fois le même contour), on peut néanmoins remarquer certaines redites dans *le Crucifiement de saint Pierre*, et, il faut l'avouer, on y sent déjà la pesanteur de l'âge. Cette peinture a été gravée, mais elle est peu connue; sur les lieux mêmes il est difficile de la voir, tant elle a été obscurcie par la fumée des cierges innombrables qu'on allume dans la chapelle quand on y dit les prières de quarante heures, ce qui a lieu plusieurs fois par an, et depuis trois siècles! Vasari a fait observer, au sujet du *Crucifiement de saint Pierre*, qu'il n'y entre aucun accessoire, qu'on n'y voit ni arbres, ni paysages, ni fabriques, comme si Michel-Ange n'eût pas voulu, dit-il, abaisser son grand génie à de pareilles choses, *come quello che forsenon voleva abbassar quel suo grande ingegno in simili cose*.

La fresque de la Conversion de saint Paul, qui est aussi dans un fort triste état de dégradation, et n'est plus bonne à voir que dans les traductions, même imparfaites, de la gravure, est un morceau plein de mouvement et d'énergie. La composition se divise en deux groupes, l'un qui remplit l'espace du ciel; c'est celui des anges, d'où s'échappe la voix surnaturelle qui renversa Paul sur la route de Damas en lui criant : « Pourquoi me persécutez-vous? » l'autre se compose d'une multitude épouvantée qui prend la fuite. Le cheval de saint Paul, vu par la croupe, dans un raccourci violent, s'enfuit aussi. Il faut reconnaître que Michel-Ange, fidèle à sa manière, a recherché, ici comme ailleurs, les attitudes les plus forcées, et s'est donné à vaincre les difficultés de dessin les plus ardues. Les figures célestes, qu'il a représentées entièrement nues pour la plupart, n'ont été dans son intention qu'un évident prétexte pour montrer une fois encore sa science prodigieuse de dessinateur, sa connaissance de l'anatomie, et la variété vraiment inépuisable des postures dans lesquelles peut se montrer et se mouvoir le corps humain. La Conversion de saint Paul a été gravée; on conserve à Naples quelques-uns des cartons qui servirent à cette fresque et à celle du *Crucifiement*.

Rien n'est plus précieux que les dessins de Michel-Ange, car on y trouve son génie tout entier, sans avoir à regretter l'absence de la couleur ou les artifices du clair-obscur. Il commençait par dessiner sur un morceau de papier le squelette de la figure qu'il voulait faire, et sur un autre il le revêtait de muscles. Ses dessins, quand ils ne sont pas de simples pensées ébauchées à la plume, sont terminés de telle sorte qu'ils peuvent être facilement traduits en peinture, tant l'artiste y a laissé peu de chose à faire aux élèves chargés de les exécuter. Quant à ses tableaux à l'huile, ils sont extrêmement rares, si tant est qu'il en existe plus d'un ou deux qui soient entièrement de sa main. Nous avons dit qu'il méprisait ce genre de peinture; aussi doit-on croire que les morceaux qu'on lui attribue ont été peints sous ses

yeux par Daniel de Volterre ou par Sébastien del Piombo, qui furent ses disciples, ou pour mieux dire ses imitateurs, car Michel-Ange n'eut jamais d'école. Sébastien fut le peintre dont il aima le plus la manière, nous voulons dire ici le coloris. Souvent Buonarotti faisait la composition des tableaux de Sébastien, qui n'avait plus

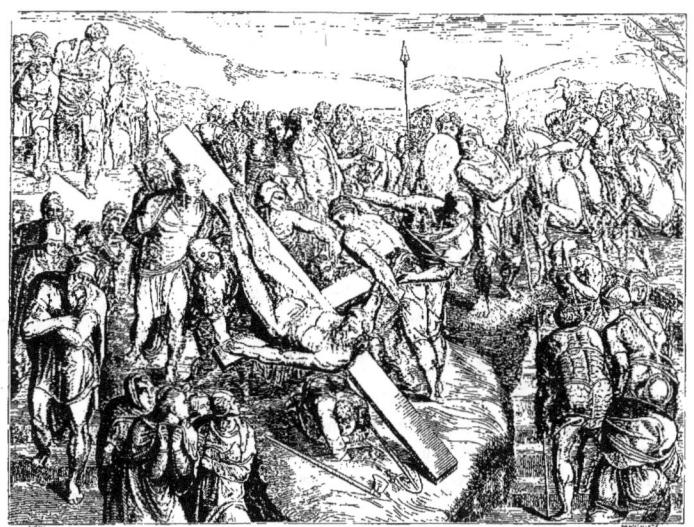

LE CRUCIFIEMENT DE SAINT PIERRE

qu'à étendre ses couleurs sur le dessin du maître. Secrètement soutenu ainsi par la main de Michel-Ange, Sébastien del Piombo peignit, comme pour se mesurer avec Raphaël, *le Christ à la colonne* que nous retrouverons à l'église Saint-Pierre in Montorio. On rapporte que Raphaël, ayant deviné la griffe de Michel-Ange dans les dessins de Piombo, s'écriait qu'il remerciait ce grand homme de le croire digne de lutter contre lui.

Bien des fois encore nous rencontrerons dans Rome la grande figure de Michel-Ange; sous le dôme de Saint-Pierre nous aurons à le saluer comme un grand architecte; à chaque pas les merveilles de son ciseau nous arrêteront, mais nulle part il n'a écrit ses titres de grand peintre comme il l'a fait dans les chapelles Sixtine et Pauline. Il suffit de considérer ces fresques fameuses pour se faire une juste idée du caractère particulier de Michel-Ange, de son tempérament, de son humeur. Naturellement sombre, sauvage, porté à vivre seul avec ses pensées, il formait, par sa manière d'être, le contraste le plus frappant avec Raphaël. Autant celui-ci était gracieux pour tous, obligeant, mondain et d'un accès facile, autant Michel-Ange était fier, ombrageux, avare de son amitié et peu soucieux de ces démonstrations extérieures qui sont si souvent la monnaie des princes. On le vit plus d'une fois tenir tête aux papes les plus volontaires, au terrible Jules II, par exemple, et tandis que Raphaël s'attirait la faveur des souverains pontifes par une douceur de manières qui n'était pas néanmoins sans dignité, Buonarotti leur commandait le respect par son attitude sévère, et les forçait à compter avec lui, sans leur rien demander. Sa nature physique répondait du reste parfaitement à sa physionomie morale. La force extraordinaire qu'il prêtait à toutes ses figures se retrouvait dans son corps, d'une stature moyenne, mais robuste et bien proportionné, dans ses épaules vigoureuses, dans son tempérament nerveux et sec. Quand il était jeune, il reçut de son compagnon d'études, Torrigiani, depuis sculpteur, un coup de poing qui lui écrasa le nez, et cet accident contribuait à donner une expression de dureté à son visage osseux, remarquable par la saillie des pommettes, la largeur du front, la finesse des sourcils, la petitesse des yeux, la minceur des lèvres. De tous les portraits de Michel-Ange, le plus ressemblant est le buste en bronze de Ricciarelli qui est au Capitole. Cet homme extraordinaire n'eut d'autre passion que celle de l'art. Un prêtre lui reprochant de ne s'être pas marié, il répondit : « La peinture est jalouse et veut un homme tout entier. » Poëte, c'est à peine si quelque pensée d'amour transparaît dans ses poésies. Encore est-ce un amour pur, chaste, platonique et idéal comme celui que ressentit le Dante pour Béatrix. Il aima de cet amour la marquise de Pescaire, *Vittoria Colonna*. Il lui adressa beaucoup de sonnets imités de Pétrarque. Elle habitait Viterbe et venait souvent le voir à Rome. La mort de la marquise jeta Michel-Ange, pour un temps, dans un état voisin de la folie; il se reprochait amèrement, rapporte Condivi, de n'avoir pas osé lui baiser le front la dernière fois qu'il la vit, au lieu de lui baiser la main. Son naturel un peu farouche, son goût pour la solitude, ne l'empêchèrent pourtant pas d'avoir un petit nombre d'amis fanatiques et des serviteurs dévoués envers lesquels il fut quelquefois lui-même affectueux jusqu'à les soigner et à les veiller dans leurs maladies. Il fut libéral, dit son biographe, il fit présent de beaucoup de ses

ouvrages, et assistait un grand nombre de pauvres, surtout les jeunes gens qui étudiaient les arts. Il lui arriva de donner à son neveu la valeur de trente ou quarante mille francs à la fois. Aussi disait-il : « Quelque riche que j'aie été, j'ai toujours vécu comme un pauvre. » Dans le cours de ses grands travaux il lui arrivait souvent de se coucher tout habillé pour ne pas perdre de temps à se

FAC-SIMILE DE L'ÉCRITURE DE MICHEL-ANGE.

vêtir. Il dormait peu et se levait la nuit pour noter ses idées avec le ciseau ou le crayon. Ses repas se composaient alors de quelques morceaux de pain qu'il prenait dans ses poches le matin, et qu'il mangeait sur son échafaud tout en travaillant. Vieux et décrépit, un jour le cardinal Farnèse le rencontra à pied au milieu des neiges, près du Colisée; le cardinal fit arrêter son carrosse pour lui demander où il allait par ce temps et à son âge. — *A l'école*, répondit-il, *pour tâcher d'apprendre quelque chose.*

Né le 6 mars 1474, dans les environs de Florence, Michel-Ange mourut à Rome le 17 février 1563, ayant vécu quatre-vingt-huit ans onze mois et onze jours. Ce grand homme n'a pas seulement honoré tous les arts, la peinture, la statuaire, l'architecture, la poésie, en les marquant à l'empreinte du génie le plus étonnant des temps modernes ; il les a honorés par son caractère, qui, plutôt que de descendre à la flatterie envers les rois de la terre et les princes de l'Église, demeura fier avec eux jusqu'à la rudesse, caractère qui, dans tous les temps, devrait servir de modèle aux artistes, quelquefois trop enclins à l'oubli de leur dignité. Il pensa comme un philosophe, il sentit comme un poëte, et il vécut comme un sage. Sa dépouille mortelle, secrètement enlevée par les ordres de Côme de Médicis, fut transportée à Florence, où Cellini, Vasari, Bronzino et autres lui firent des obsèques dont la magnificence fut telle que, pour satisfaire la curiosité des étrangers accourus de toutes parts, on laissa l'église ornée de ses tentures pendant plusieurs semaines. Lors de la cérémonie, on trouva le corps de Michel-Ange changé en momie par la vieillesse sans le plus léger signe de décomposition. Cent cinquante ans après, le hasard ayant fait ouvrir son tombeau, on trouva encore une momie parfaitement conservée et complétement vêtue. Un mausolée lui a été élevé dans l'église de Santa Croce, mais ce mausolée ne vaut certainement pas le groupe colossal d'une Déposition de croix, qu'il avait modelé lui-même pour être placé sur son tombeau, avec la philosophique sérénité qui lui faisait dire : *Si la vie nous plaît, la mort, qui est du même maître, devrait aussi nous plaire.*

E triomphe de Nicolas V sur les deux antipapes qui lui avaient disputé le saint-siége fut un événement aussi heureux pour les arts que favorable au repos de l'Italie et à la pacification de l'Église. Ce pontife éclairé ne se borna pas à remettre en honneur les langues antiques, à faire rechercher les vieux manuscrits dans toutes les parties du monde, à jeter les fondements de Saint-Pierre, il fit construire dans le Vatican une chapelle privée, et la fit orner de fresques par un religieux de l'ordre de Saint-Dominique, fra Angelico da Fiesole, le plus habile peintre de Florence, depuis la mort du Masaccio.

La chapelle qui porte le nom de Nicolas V est voisine de la salle de Constantin, dont elle n'est séparée que par l'antichambre des *Stanze*. Les étrangers la visitent rarement, parce qu'elle est le plus souvent fermée. On peut toutefois s'en

procurer l'entrée moyennant une légère rétribution au custode. Ce qui donne vraiment du prix et un vif intérêt à cette chapelle, ce sont les peintures du Fiesole. Elles ont trait à l'histoire de saint Étienne et de saint Laurent. Celles qui sont consacrées à saint Étienne, le représentent successivement, recevant l'ordination, distribuant des aumônes, comparaissant devant le concile de Jérusalem, prêchant la foule, puis chassé, et enfin lapidé. Ces divers épisodes de la vie du saint sont retracés dans les compartiments d'une décoration divisée par des colonnettes gothiques, comme serait une croisée. Des figures d'évêques ou de moines occupent des espèces de niches que le peintre a ménagées dans les montants, et les ornements les plus délicats, les plus mystiques, achèvent d'encadrer les pieuses compositions de fra Giovanni.

La seconde série de ces peintures se rapporte à la vie de saint Laurent, depuis son ordination jusqu'à son martyre. Ici, on le voit qui reçoit du pape les trésors de l'Église pour les distribuer aux pauvres; là, il est présenté à l'empereur. Des figures d'évangélistes et de Pères de l'Église décorent la voûte de la chapelle, également divisée par des encadrements symétriques.

Pour peu que l'on se rappelle quels furent les sentiments et les pensées du Fiesole, son détachement des choses du monde, sa vie austère et la simplicité de son cœur, on devine comment il dut concevoir et exécuter ses religieuses peintures. Précieuse, naïve et pâle, sa fresque a l'aspect limpide d'une aquarelle. Habitué à orner les livres d'église de ces vignettes fleuries que multipliaient alors la dévotion et l'art, il donnait à ses fresques la même apparence qu'à ses miniatures, et les finissait avec le même soin, ou, pour mieux dire, avec la même dévotion. Ses figures d'une expression séraphique sont touchées avec tant de délicatesse qu'il semble que le pinceau les ait seulement effleurées, et que le peintre, à travers la mince enveloppe du corps, n'ait voulu peindre que l'âme. La sienne transparaît tout entière dans cette discrétion de la couleur, dans cette manière pudique et virginale. Pénétré de l'esprit de Dieu, frère Angelico pratiquait la peinture comme un moyen de s'entretenir dans de saintes pensées. L'exercice de son art était pour lui une des formes de la prière et, dans la représentation de la nature, il croyait uniquement rendre hommage au Créateur. Parmi les religieux de son ordre, aucun n'était plus fidèle à la règle, plus fervent, plus candide; aucun ne possédait à un plus haut degré les vertus chrétiennes. Son humilité était si sincère, que le pape l'ayant voulu nommer archevêque de Florence, il se récusa, ne pensant pas avoir les qualités nécessaires à un pasteur, et il supplia le saint-père de conférer ces hautes fonctions au frère Antonin, autre religieux dominicain, qui fut en effet institué archevêque de Florence et plus tard canonisé. Le Fiesole était profondément soumis à ses devoirs monastiques, à ce point que, si on lui demandait une de ses peintures, il

ne consentait à la donner qu'avec la permission de son supérieur. Il était d'une simplicité de mœurs et d'une naïveté extraordinaires. Un jour le pape l'ayant retenu à dîner, il s'excusa de ne pas manger de la viande, sur ce que sa règle

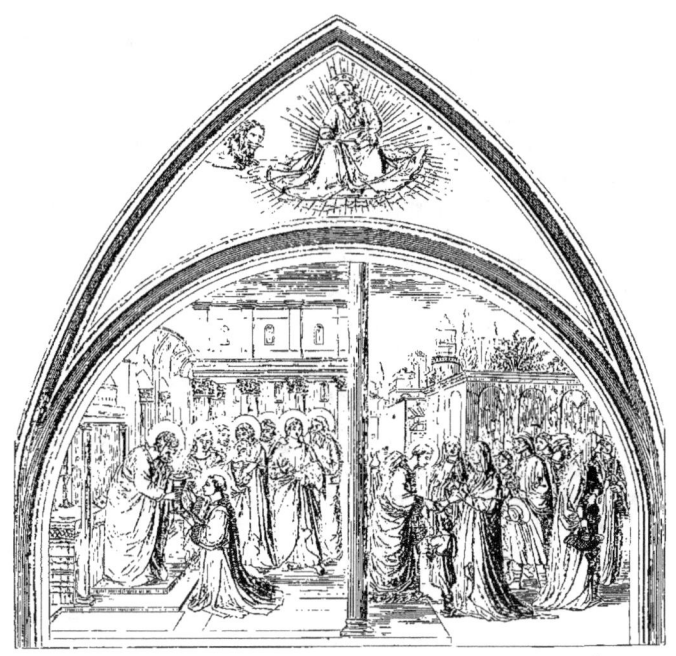

SAINT LAURENT RECEVANT DU PAPE LES TRÉSORS DE L'ÉGLISE ET LES DISTRIBUANT AUX PAUVRES

le lui interdisait, ne jugeant point que le saint-père lui-même pût le dispenser de la permission du chef de son ordre. Sa piété était si profonde que ses biographes assurent qu'il n'aurait pas touché à ses pinceaux avant d'avoir fait sa prière. Pendant qu'il travaillait dans le Vatican à la décoration de la chapelle del Sagramento qui, plus tard, fut détruite par Paul III, l'empereur Frédéric étant

venu à Rome avec sa fiancée, Éléonore de Portugal, pour recevoir la bénédiction du souverain pontife, le Fiesole en prit occasion de faire le portrait de l'empereur et celui du pape Nicolas V et de plusieurs hauts personnages, portraits qu'il introduisit, suivant la coutume du temps, dans quelques-unes de ses dévotes peintures.

Les fresques de la chapelle de Nicolas V sont d'autant plus précieuses, que nulle part on ne retrouverait un mysticisme plus gracieux, une austérité plus tendre. C'est là que la pensée chrétienne se traduit en figures empreintes du spiritualisme le plus pur et quelquefois rayonnantes d'extase ou de béatitude. D'autres feront encore refleurir ce sentiment de la religion évangélique, mais personne n'aura fait exprimer si doucement à la peinture les émotions d'une âme ravie dans les régions célestes. Le Fiesole mourut à Rome, en l'année 1455, à l'âge de soixante-huit ans, en odeur de sainteté, et il reçut le nom de bienheureux qui venait s'ajouter si bien à celui d'Angélique. On l'appela donc désormais fra Beato Angelico da Fiesole. Il fut enseveli dans l'église de la Minerve, auprès de la sacristie, par les frères de son ordre qui lui élevèrent un tombeau en marbre, orné de son portrait, et sur lequel on lit cette épitaphe :

> Non mihi sit laudi quod eram velut alter Apelles,
> Sed quod lucra tuis omnia, Christe, dabam :
> Altera nam terris opera exstant, altera cœlo.
> Urbis me Joannem flos tulit Etruriæ.

Du temps de Vasari, la mémoire du Fiesole était tellement en honneur qu'on montrait à Florence, les jours de grande fête, dans l'église de Santa Maria del Fiore, deux livres ornés de miniatures exécutées par ce grand artiste, et qu'on dirait peintes de la main d'un ange.

ers le milieu du xv<sup>e</sup> siècle, à l'époque même où l'on inventait l'imprimerie, Nicolas V fonda la bibliothèque du Vatican. Les manuscrits grecs, latins et orientaux que le saint pontife Hilaire avait rassemblés mille ans auparavant, furent le premier noyau de cette collection, aujourd'hui la plus précieuse du monde; mais dès la fin du siècle suivant, le nombre des livres imprimés était déjà si considérable, que le pape Sixte-Quint fit construire par Dominique Fontana l'édifice qui les contient aujourd'hui, et qui coupe la grande cour du Bramante. Cette partie du Vatican est elle-même un palais magnifique, dont la principale galerie, divisée en deux nefs par des piliers, couverte d'or, décorée de peintures, meublée de tables en granit, ornée de marbres, de vases, de sarcophages

et autres fragments antiques, mériterait à elle seule une description attentive, quand elle ne renfermerait aucun autre objet de curiosité. Les murs sont peints par Antoine Viviani, Paul Baglione, Ventura Salimbeni, Paris Nogari et autres, lesquels y ont représenté les inventeurs des divers alphabets, les fondateurs de bibliothèques, les anciens conciles, et les traits principaux de la vie de Sixte-Quint. Cette salle immense, car elle a soixante-douze mètres de long, est remplie d'objets curieux,

VASE ANTIQUE.

parmi lesquels on remarque : un calendrier russe en bois, un sarcophage antique, dans lequel fut trouvé du drap d'amiante, une superbe colonne en albâtre fleuri, cannelée en spirale, et de grandes et belles porcelaines de Sèvres, offertes à Pie VII par Napoléon, et à Léon XII par Charles X.

A droite et à gauche de la grande galerie, règnent deux vastes corridors qui lui servent de dégagement et qui sont compartis en plusieurs chambres. Celui de gauche en forme six, dans l'une desquelles est exposée la vue de Saint-Pierre, dessinée par Michel-Ange, et donnant l'idée de ce que serait le monument, si le plan de ce grand homme eût prévalu. La troisième chambre est ornée de deux statues en

marbre, l'une d'Aristide de Smyrne, sophiste grec, l'autre, de *Saint Hippolyte*, évêque de Porto au IIIe siècle. Ce dernier morceau fut découvert dans les catacombes de San Lorenzo. De là proviennent aussi les reliques dont se compose le musée des Antiquités chrétiennes, c'est-à-dire les peintures, les habillements, les lampes, les ustensiles dont faisaient usage les premiers chrétiens lorsqu'ils vivaient dans Rome souterraine, et les divers instruments de torture qui servirent au supplice des martyrs.

SAINT HIPPOLYTE

Vient ensuite la salle des Papyrus. C'est le chevalier Raphaël Mengs, le célèbre critique du siècle dernier, qui en a peint à fresque les murailles et les voûtes. Il y a représenté, sous les traits de sa femme, l'Histoire écrivant sur les épaules du Temps, et dans la figure d'un ange qui se tient auprès d'eux, le portrait de sa charmante fille. D'autres pièces contiennent les terres cuites, une série d'inscriptions donnée à la bibliothèque par monsignor Cajétan Marini, la collection de médailles antiques où se trouvent des coins uniques, en or, notamment celui d'Antinoüs du plus grand module connu, et le recueil d'estampes commencé par Pie VI et complété par son successeur.

Le grand corridor de droite est décoré de fresques retraçant les règnes agités de Pie VI et de Pie VII. C'est ici que sont conservés la plus grande partie des livres imprimés ou manuscrits. Au nombre de ces derniers, il faut noter une Bible grecque du xvi° siècle, une Bible en hébreu ayant appartenu au duc d'Urbin, les Actes des apôtres en lettres d'or, un Missel du pape Gélase, le grand Bréviaire de Mathias Corvin, roi de Hongrie, rempli de miniatures; un Virgile du v° siècle, avec des figures, un manuscrit de Pline, un Térence de la fin du viii° siècle, l'autographe des *Rime* de Pétrarque, la Divine Comédie, copiée de la main de Boccace, dix-sept lettres d'Henri VIII à Anna Boleyn, et les trois premiers chants manuscrits de la Jérusalem, que le Tasse composa à dix-neuf ans.

Quand on sait de quels éléments s'est formée la bibliothèque du Vatican, on ne s'étonne point des trésors qu'elle renferme. Depuis la fin du xvi° siècle, les plus belles collections sont venues s'y fondre. D'abord les palimpsestes des bénédictins de Bobbio, puis la collection de l'électeur palatin, ensuite la bibliothèque d'Urbin, fondée par le duc Frédéric, dont la passion pour les livres était si forte, qu'à la prise de Volterre, en 1472, il ne voulut pour sa part dans le butin qu'une Bible en hébreu, enfin la bibliothèque Alexandrine, celle de Christine, reine de Suède, composée de plus de deux mille manuscrits grecs, et les magnifiques recueils de la famille Ottoboni et du marquis Capponi. On porte à cent mille le nombre des textes imprimés, et à trente mille celui des manuscrits que renferme la bibliothèque du Vatican. Une des circonstances les plus frappantes dans la plus grande bibliothèque de l'Europe, *c'est qu'on n'y voit pas un seul livre* : les armoires à portes pleines, dans lesquelles la collection est conservée, ne donnent aucune indication de leur contenu; si bien qu'en voyant tant de peintures et tant de richesses, tant d'or et tant d'outremer, on se croirait plutôt dans une salle de fête qu'en un lieu destiné au recueillement et à l'étude.

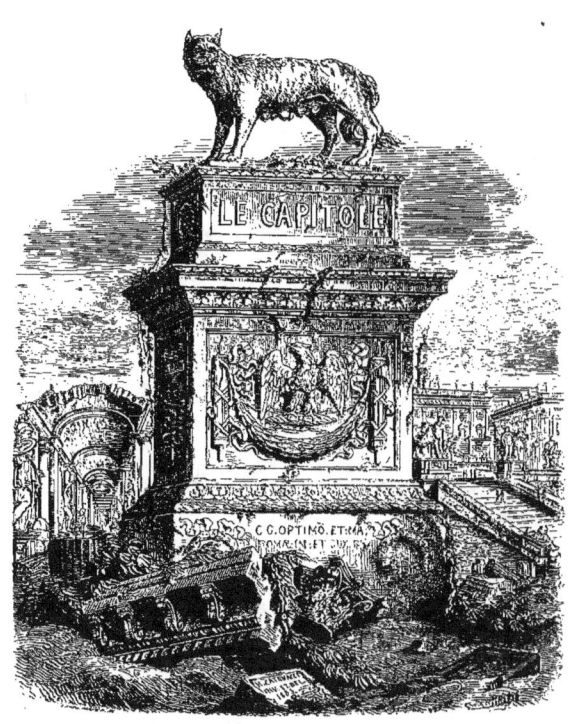

Quand on monte au Capitole par le chemin que suivaient jadis les triomphateurs, et qu'on a l'esprit tout plein des classiques souvenirs de la fable et de l'histoire, on se figure un espace immense, couvert de monuments imposants, défendu par des forteresses, bordé de précipices ; on est, pour ainsi dire, effrayé d'avance de ce que l'on verra, et cependant ce mont Capitolin si fameux, qui fut le centre de l'empire romain, ce mont qu'habita Saturne, le père des dieux, et sur lequel vint trôner ensuite, la foudre en main, Jupiter Optimus Maximus, dont le temple merveilleux, élevé de cent marches, était couvert de tuiles en bronze doré ; cette montagne sainte qui promettait à Rome d'être la capitale de l'univers, parce qu'on y trouva, dit-on, sous Tarquin l'Ancien, la tête de Tolus, *caput Toli*,... n'est qu'une petite colline, élevée seulement de quarante mètres environ au-dessus du niveau de la mer, et qu'on ne soupçonnerait point d'avoir pu être la citadelle inaccessible des maîtres du monde.

Le *Campidoglio* (champ d'huile), car c'est ainsi que les Italiens appellent le Capitole, a deux sommets : l'un au levant, sur lequel est construite l'église d'Arà-Cœli, à la place même où s'élevait jadis le temple de Jupiter, l'autre vers le Tibre où était bâtie la citadelle, *Arx*, dont il reste encore quelques ruines vénérables en pierre volcanique, sous le palais de Caffarelli. Autrefois le mont Capitolin était la fin et le rempart de la ville à l'occident et au nord, et l'on n'y arrivait que du côté de l'orient, c'est-à-dire du Forum, par trois montées, notamment par les cent degrés de la roche Tarpéienne. Aujourd'hui le Capitole est accessible par l'occident comme par l'orient, et Rome entière est à ses pieds.

Entre les deux sommets, se trouvait l'espace appelé *Intermontium*, où le nourrisson de la louve offrit un asile à ces fiers brigands qui formèrent le premier noyau de la population romaine. C'est là que Michel-Ange, sous le pontificat d'un Farnèse, Paul III, dessina une petite place carrée, à laquelle on monte par un large escalier à rampe, noblement décoré, en bas, de deux lions de basalte, en haut, des statues colossales de Castor et de Pollux, tenant des chevaux. Au centre de la place fut apportée la statue équestre de Marc Aurèle, bronze admirable de simplicité et de grandeur, figure naturellement majestueuse, à laquelle Michel-Ange adressa, dit-on, ces paroles : *Souviens-toi que tu es en vie, et marche!* Trois côtés seulement de la place du Capitole sont bornés par des édifices peu dignes du grand architecte qui les dessina. En face est le palais du Sénateur, dont Michel-Ange reconstruisit la façade en y appliquant de grands pilastres corinthiens, pour la mettre d'accord avec les deux monuments latéraux, qui sont : à gauche, le musée du Capitole; à droite, le palais des Conservateurs, auquel est attenante la galerie des Tableaux où nous allons entrer.

BENOIT. XIV

n nouveau désappointement attend ici le visiteur, à l'entrée même du musée. Et d'abord avant d'y arriver, il lui a fallu traverser des cours et des corridors délabrés, monter et descendre des escaliers sales, et marcher sans guide à la découverte de la porte qui doit le conduire à la galerie. A cette porte bâtarde et toujours fermée pend une ficelle qui sort par un trou et correspond à la cloche qui avertit le custode. Deux ou trois étages d'escaliers étroits, mal badigeonnés et mal tenus, mènent à deux grandes pièces toutes peintes en ocre : c'est la galerie des Tableaux.

Elle fut fondée par Benoît XIV, au milieu du dernier siècle, et c'est à Pie VII qu'elle doit son agrandissement. Plus nombreuse que celle du Vatican, car elle renferme deux cent vingt-neuf tableaux, la collection des peintures du Capitole est infiniment moins précieuse. On y compte un grand nombre

de copies de beaucoup de tableaux du second et même du troisième ordre. Toutefois il en est aussi de fort remarquables et qui méritent de captiver l'attention. L'école de Bologne y triomphe dans les ouvrages de Francia, du Guerchin, du Dominiquin, des Carrache et du Guide; l'école française y est représentée par Nicolas Poussin, Claude Lorrain, le Bourguignon, Nicolas Mignard; l'école flamande, par Rubens et Van Dyck; l'école vénitienne, par Titien et Véronèse; l'école romaine, par Pérugin, Garofalo, le Pinturicchio, le Caravage et Pietre de Cortone; l'école florentine, par Sandro Botticelli. Mais procédons par ordre :

PREMIÈRE SALLE. C'est celle dont l'entrée fait face à l'escalier. Quatre-vingt-onze tableaux, si nous avons bien compté, y sont exposés. Celui qui a d'abord attiré plus particulièrement nos regards, c'est une *Vierge entre saint Martin et saint Nicolas*, par Sandro Botticelli. Au premier aspect, on croirait voir un Pérugin : le style en est austère, le contour sec, le faire précieux et un peu mesquin, et les draperies conservent encore un dernier vestige de la roideur gothique. La Vierge, assise sous un riche baldaquin, dans une chaise délicatement ornée, tient sur ses genoux l'enfant Jésus auquel l'un des évêques présente des oranges posées sur un livre à fermoir. L'enfant les prend de la main en souriant; mais la Vierge a comme un voile de tristesse sur le visage. Les deux saints évêques portent chacun la mitre, la crosse, le manteau pluvial et un livre d'église. La composition est ainsi arrangée avec la timide symétrie que l'on observait alors dans tous les tableaux de dévotion; les têtes y sont des portraits, et l'ouvrage entier, par le soin donné à l'exécution de tous les détails, trahit l'habitude de voir et de peindre en petit. Mais le sentiment religieux qui est empreint dans cette peinture est bien d'accord avec ce que Vasari nous apprend de Botticelli, artiste impressionnable et prompt à l'exaltation, au point qu'ayant embrassé le parti du moine Savonarole, et subi son influence, il abandonna la peinture comme un art entaché de paganisme et préféra les horreurs de la misère à l'improbation du terrible prédicateur.

Alessandro, appelé Sandro suivant le diminutif florentin, et surnommé Botticelli, nom d'un orfévre distingué chez lequel il fut placé par son père, est le plus ancien des peintres graveurs de l'Italie, et à ce titre il est digne de nous arrêter quelques instants de plus. Ce fut lui, qui, après la découverte de Finiguerra, exécuta les premières planches au burin; et non-seulement il fit graver ses dessins par Baccio Baldini, mais il grava lui-même le Triomphe de Paul Émile, les sept planètes, et d'autres estampes dont la plus belle est justement en l'honneur de Savonarole. On lui doit aussi les vignettes d'une précieuse édition du Dante, celle qui fut imprimée à Florence en 1491 par Lorenzo della Magna. Dissipé et

imprévoyant à l'excès, Sandro, que le vieux Laurent de Médicis ne cessa de protéger, acquit une grande fortune qu'il gaspilla de la manière la plus déplorable. Dans sa vieillesse, raconte son biographe, il ne pouvait plus marcher qu'à l'aide de béquilles. Il mourut infirme et décrépit à l'âge de soixante-dix-huit ans et fut enseveli à Florence l'an 1515, dans l'église d'Ognisanti. Du reste ce Florentin, et en général les maîtres du xv° siècle, sont d'autant plus remarqués dans la galerie des

LA VIERGE, L'ENFANT JÉSUS, SAINT MARTIN ET SAINT NICOLAS

Tableaux du Capitole, qu'ils s'y trouvent en très-petit nombre, au milieu des Vénitiens et des Bolonais de la seconde époque, et tranchent vivement avec les coloristes et les académiciens éclectiques de ces deux écoles, Bologne et Venise. Rien n'est plus frappant, en effet, que le contraste des tableaux de Botticelli et du Pérugin avec ceux de Titien, du Guerchin da Cento et de Paul Véronèse. Ce qu'on appelle ici *la Leçon de flûte* est un morceau d'une exécution mâle et délicate tout ensemble, d'un pinceau nourri et vigoureusement empâté à la vénitienne, comme l'on doit s'y

attendre toutes les fois qu'on est en présence d'un Titien. Les deux personnages que ce peintre a représentés ne sont pas évidemment des figures de fantaisie ; ce sont des hommes de son temps, et peut-être qu'on en retrouverait les noms en fouillant les lettres de l'Arétin. L'un est vieux et porte le costume des marchands de Venise ; l'autre, jeune et coiffé d'une toque, a une certaine ressemblance avec le Titien lui-même, et il ne serait pas impossible que ce fût Horace Vecelli, son fils. La flûte recourbée qu'il tient dans sa main, était un instrument très-commun

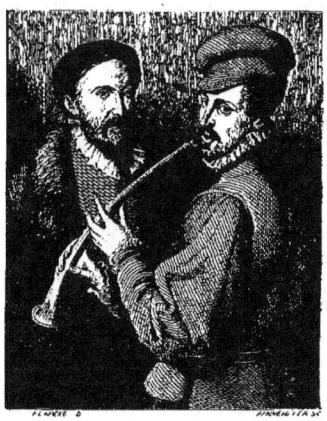

LA LEÇON DE FLÛTE

au XV<sup>e</sup> et au XVI<sup>e</sup> siècle. En un mot, ce sont là des portraits, et dire qu'ils sont du Titien, c'est dire qu'ils sont vivants et qu'ils se détachent fortement de la toile tant le maître a su leur donner de relief au moyen de ces touches décidées qui font parler la bouche, respirer les narines et briller la vie dans les yeux.

Après un Titien, les amateurs de ce qu'on appelle proprement la peinture peuvent encore regarder un Guerchin. En effet, ce maître est surtout et avant tout un peintre. *La Sibylle persique*, que l'on montre ici comme un de ses meilleurs ouvrages, est une peinture excellente. Sans s'inquiéter de la convenance historique ou mythologique, ni de ce qu'on entend par *costume*, l'artiste s'est donné le plaisir

de peindre une jolie femme et de l'ajuster richement et avec élégance, de manière à rehausser d'autant la beauté de ses traits. D'autres supposent les sibylles toujours vieilles, sans doute parce que la jeunesse a peu de grâce à prophétiser, et que le don de plaire ne se rencontre guère avec le don de prévoir. Mais le Guerchin a

LA SIBYLLE PERSIQUE

mieux aimé bien peindre que bien raisonner, et sa *Sibylle* est si charmante qu'on pardonne aisément à l'artiste d'avoir peint la figure d'une courtisane inspirée par l'amour, plutôt que la mine assombrie d'une pythonisse inspirée par la fureur.

Mais il est encore dans cette première salle quelques tableaux de marque qu'il n'est pas permis de passer sous silence : un portrait imposant et vivant de Velasquez, une Charité d'Annibal Carrache, la Sibylle de Cumes du Dominiquin, grande

figure d'un noble et fier caractère, qui ne le cède en rien à la fameuse Sibylle persique du Guerchin, et qui n'est guère moins imposante que celle que nous retrouverons dans la galerie Borghèse; un portrait d'évêque par Jean Bellin, du dessin le plus pur, de l'aspect le plus digne et d'une couleur où l'on soupçonne déjà le bel *impasto* des Vénitiens; deux portraits, l'un de femme, l'autre de moine, assez beaux pour être attribués au Giorgion, un portrait du Guide peint par lui-même; un saint Jean-Baptiste du Guerchin, dans sa manière la plus savoureuse; un Orphée de Nicolas Poussin, remarquable par la beauté du paysage et le caractère des animaux que semble adoucir la lyre de Dieu; et une Sainte Lucie, du style le plus élevé du Garofalo, peintre dont les ouvrages, si rares partout ailleurs, sont nombreux à Rome. On voit encore du même artiste, une Vierge dans une Gloire, avec quelques saints docteurs, un Mariage a sainte Catherine, et deux Saintes Familles.

Nous devons mentionner encore le Départ d'Agar, un des plus beaux ouvrages de Mola; le Christ devant les docteurs, douce et agréable composition de Dossi; une Madeleine pénitente du Tintoret, où brille toute la couleur vénitienne; un autre Christ devant les docteurs, vigoureuse peinture du Valentin; le Triomphe de Flore, du Poussin, répétition ou plutôt copie du tableau que possède le Louvre; l'Amour et Psyché, de Luti, composition pleine d'élégance et de bon goût.

Restent enfin à signaler dans cette première salle, deux morceaux qui, si on les rapprochait, formeraient par leur exécution un étrange contraste: l'un est Rémus et Romulus allaités par la louve, de Rubens; l'autre une Madone, par Francia. En regardant ces deux peintures, l'une si emportée, si chaude, l'autre si calme, si pure, on est frappé de la diversité des formes que prend le génie pour subjuguer notre admiration, suivant qu'il veut éblouir nos yeux ou parler à notre âme.

Deuxième salle. Celle-ci renferme cent trente-quatre tableaux, et l'on peut dire que, si la galerie du Capitole a été créée par Benoît XIV en vue de faciliter les études des jeunes peintres, il semble qu'on ait voulu les diriger principalement vers la couleur, car ce sont les coloristes qui occupent ici, sans conteste, la première place. Jamais Paul Véronèse ne peignit certainement rien de mieux que cet *Enlèvement d'Europe*, qui appelle tous les regards, en dépit de quelques superbes portraits de Van Dyck, d'une Bohémienne disant la bonne aventure, que le Caravage a exécutée de sa touche la plus fière, la plus étonnante, et d'un paysage où notre Claude Lorrain a emprisonné le soleil. Il faut voir avec quelle complaisance, quel amour, quel luxe de draperies et quelle fraîcheur de carnations Paul Véronèse a représenté la blonde fille d'Agénor, assise avec confiance

sur son taureau, plus doux qu'un mouton, *mansueto torello*, nous disait le custode. Et quelle grâce dans l'essaim de Nymphes qui l'environne et s'occupe de lui ajuster de riches vêtements tout semés de pierres précieuses! Mais au moment d'emporter son léger fardeau, le dieu se retourne amoureusement et lèche les pieds de la jeune fille, sur laquelle des Cupidons versent du haut des airs une pluie de fleurs.

L'ENLÈVEMENT D'EUROPE

Naïvement le peintre a fait tenir sur la même toile, en trois groupes, les trois actes de son drame d'amour. Au premier plan, c'est le départ; au second plan, c'est la marche du cortége vers la mer; plus loin, le taureau couronné de fleurs, reparaît sur les vagues, portant toujours sur son dos la belle Phénicienne, qui, effrayée et tremblante, appelle en vain à son secours ses compagnes, restées plaintives sur le rivage. On sait que Paul Véronèse avait peint un semblable tableau dans le palais ducal, à Venise; toutefois, celui du Capitole n'est point à coup sûr

21

une copie, et il n'est pas douteux que l'artiste vénitien, heureux de peindre un sujet si bien approprié à l'éclat de sa palette, si conforme au tour gracieux et riant de son génie, n'en ait fait ici la répétition, la *replica*.

Dans la chambre où brille *l'Enlèvement d'Europe*, il convient de s'arrêter encore à quelques ouvrages vraiment remarquables, tels que le Saint Sébastien, du Guide; la Mort de la Vierge, de Cola della Matrice, peintre peu connu en France, bien qu'il se distingue par un coloris vif et une grande variété d'expression; et quelques beaux portraits flamands. Mais le plus beau morceau, l'œuvre capitale de la seconde chambre, et même de toute la galerie, c'est la *Sainte Pétronille*, du Guerchin.

Pour comprendre ce tableau, il est bon de savoir que sainte Pétronille, fille d'une grande beauté, avait été promise en mariage à un patricien romain nommé Flavius. Durant l'absence de son fiancé, la sainte fille se mit en prière trois jours, et, vouant à Dieu sa chasteté, obtint la grâce de mourir vierge le troisième jour. Quand Flavius revint et qu'il apprit la mort de Pétronille, il ne voulut pas en croire sa douleur; il fit exhumer sa fiancée pour s'assurer qu'elle était morte et contempler une dernière fois ses traits. Telle est la donnée du tableau, et l'on peut dire que Guerchin l'a traitée avec tout son génie. « En homme qui aime la peinture pour la peinture, dit un excellent critique[1], le Guerchin s'est fort peu préoccupé des lois de l'unité, des règles, du *costume*, et des autres convenances. Il a voulu produire un puissant effet, et pour cela il a fait jouer sur sa toile une lumière invraisemblable, mais éclatante; lui, le disciple de la nature, il ne s'est pas élevé à l'idéal des formes, mais il a inventé un idéal de clair-obscur. La scène représente sur le premier plan l'exhumation du corps de sainte Pétronille, beau cadavre que soulèvent délicatement de rudes fossoyeurs à la peau bronzée, auprès desquels on remarque un élégant jeune homme, vêtu comme on l'était au XVI$^e$ siècle; c'est le fiancé de la morte, ou plutôt de la sainte ressuscitée, car en levant les yeux on revoit encore son image dans le haut de la composition: on la voit monter sur les nues vers le Père éternel entouré d'anges, qui lui ouvre le paradis. Quelle naïveté de conception! et comme c'est bien là une pure idée de peintre! Pour nous faire comprendre qu'une âme s'envole aux cieux, le Guerchin ne s'embarrasse point dans les subtilités poétiques. Il nous montre deux fois la même figure, ici morte, là vivante. En bas c'est le corps, en haut c'est l'âme; mais l'âme aussi bien que le corps a des formes humaines, s'enveloppe de draperies terrestres, est visible

---

1. L'auteur de l'*Histoire des Peintres de toutes les écoles*. Nous nous plaisons à citer ici, en dépit de quelques fâcheux souvenirs, purement relatifs à nos relations avec MM. Renouard, alors nos éditeurs, une publication que nous avons eu l'honneur de fonder, en l'année 1847, et dont le succès aurait été immense si ceux qui nous ont succédé dans cette entreprise laborieuse eussent apporté dans le choix et l'exécution des gravures les soins que l'on remarque dans les cent premières livraisons.

à l'œil, sensible au toucher, de façon que le peintre, jaloux de faire passer la peinture avant la poésie, laisse triompher sa palette plutôt que sa pensée. De loin, tout le tableau n'est qu'une masse brune, semée confusément de taches

SAINTE PÉTRONILLE

blanches; de près, chaque figure se prononce, chaque objet se modèle et s'accentue, chaque détail se caractérise, et une exécution chaleureuse, magique, enchante à ce point les regards, que le spectateur n'a pas le loisir de se demander si une telle lumière est possible, si une scène en plein air peut offrir des ombres aussi tranchées et des clartés semblables à celles d'une lampe dans un tombeau. »

La *Sainte Pétronille* est incontestablement le tableau le plus parfait qui soit sorti de la main du Guerchin, surnommé à juste titre le magicien de la peinture. Il porte la date de 1623. Traduit en mosaïque à Saint-Pierre de Rome, il reçut les honneurs du voyage de Paris, où les experts du Musée lui attribuèrent une valeur de quatre-vingt mille francs.

Nous l'avons dit, ce sont les écoles bolonaise et vénitienne qui triomphent surtout dans la galerie des Tableaux du Capitole; après cet incomparable Guerchin, viennent encore plusieurs beaux ouvrages du Guide, entre autres un Amorino, peint avec cette morbidesse qu'il savait si bien mettre dans les figures d'enfant. Toutefois, une Vierge du Pinturicchio, une Sainte Famille presque sublime de Mantegna, font diversion avec les savants praticiens de Bologne et les brillants coloristes de Venise. A ces fines et austères peintures servent pour ainsi dire de repoussoir une Flagellation fougueusement exécutée par le Tintoret, un Soldat brutalement peint par Salvator, une Bambochade de Cerquozzi, dit Michel-Ange *delle Bambocciate*, et deux fières et bruyantes Batailles de notre Bourguignon, qui seul partage avec Salvator le talent de peindre de véritables mêlées, si cependant nous exceptons Pietre de Cortone, qui le dispute à ces maîtres par le magnifique tableau que possède le Capitole : la Défaite de Darius.

Nous ne devons pas passer sous silence un des meilleurs tableaux de cette salle, une nouvelle et superbe Femme adultère du Titien, qui paraît avoir affectionné ce sujet; le Baptême du Christ, où l'artiste s'est peint de profil; la Présentation du Christ au temple, tableau attribué à fra Bartolomeo, et, dans tous les cas, bien digne de lui; l'Innocence avec une colombe, de Romanelli; Bethsabée au bain, du vieux Palme; les Grâces, de Palme le jeune, et le portrait de Michel-Ange, que l'on dit être de la main du grand artiste, mais qui n'a rien de sa manière. N'oublions pas cette Judith tenant la tête d'Holopherne, par Jules Romain, ouvrage où l'élève chéri du grand maître a montré toute la fierté de son pinceau, et par le choix du modèle toute la sévérité de son goût; une Sainte Famille, d'André Sacchi, une Fuite en Égypte, par le Scarzellino, de Ferrare; deux Philosophes, du chevalier Calabrèse; et la Madeleine aux pieds du Sauveur, brillante composition du Bassan.

Nous pourrions peut-être borner ici notre revue des tableaux du Capitole. Cependant il est juste de consacrer quelques instants à la *Sainte Cécile* d'Annibal Carrache, ne fût-ce que pour faire remarquer la singulière similitude qu'ont entre eux la plupart des peintres de l'école bolonaise. Quelle que soit l'habileté des chefs de cette école, il s'est trouvé autour d'eux des hommes qui ont si bien saisi leur style, leur manière, leurs airs de tête, que bien souvent on est sujet à se tromper dans l'attribution de leurs ouvrages. Celui-ci pourtant semble trahir la

main d'Annibal Carrache, et c'est à lui qu'on le donne. Sainte Cécile chante en s'accompagnant sur l'orgue, et l'effet de ses pieuses mélodies est visible sur les traits des quatre personnages qui l'écoutent : la Vierge et l'enfant, qui, sans regarder la sainte, paraissent ravis de son chant, un moine du mont Carmel, près de tomber en extase, et un ange qui se croit encore dans le paradis.

SAINTE CÉCILE

Il règne également quelque incertitude sur la composition du Pérugin, que nous avons fait graver ici, *la Madone adorée par des anges* ; mais cette fois, si l'on attribue ce tableau simple et ingénument expressif à l'école du Pérugin plutôt qu'au Pérugin lui-même, ce n'est pas pour en diminuer le mérite, car il est des connaisseurs et des peintres qui vont jusqu'à le croire de Raphaël dans sa première manière. Sans aller aussi loin, nous pensons, avec d'autres appréciateurs, que cet ouvrage, vraiment péruginesque par le style, appartient à un condisciple de

Raphaël, à un homme qui fut un instant son émule, André d'Assise, surnommé *l'Ingegno*, c'est-à-dire *le Génie*. On peut observer en effet que la manière en est plus grande, la touche un peu plus libre et moins sèche. Or, ce sont là précisément les traits distinctifs d'André d'Assise. « Ce jeune peintre, dit Lanzi, fut le premier à élargir la manière de l'école du Pérugin, à en adoucir le coloris. » Nous ne parlons pas ici de la couleur, parce qu'elle se trouve altérée par de nombreuses retouches qui sont venues s'ajouter à l'injure du temps. Vasari nous a intéressés du reste à la mémoire de l'Ingegno, en assurant qu'il perdit la vue au moment où on lui prophétisait qu'il surpasserait son maître. Mais, des recherches auxquelles s'est livré en Italie l'intelligent et docte Rumohr, il résulte qu'André d'Assise occupait un emploi public dans sa ville natale en 1511, près de vingt ans après l'époque où il serait devenu aveugle, selon Vasari.

En sortant de la galerie, nous trouvons, accrochés aux murailles de l'escalier, quatre tableaux que nous ajoutons à notre liste pour ne rien oublier : l'Enlèvement d'Hélène, par Romanelli; la Reine de Saba visitant le roi Salomon, ouvrage d'Allegrini; une Madone, par Luca Cambiaso, et enfin une Sainte Famille de Nicolas Mignard, qui soutient assez faiblement, il faut le dire, l'honneur de l'école française.

Quoi qu'il en soit, ce n'est ni l'école ombrienne ni l'école florentine qui produisent la plus vive et la plus durable impression dans la double galerie du Capitole. Ce sont en général, nous le répétons, les Bolonais et les Vénitiens, représentés sans doute par des morceaux pleins de force, de relief, de couleur et d'éclat; mais, quel que soit le mérite de ces morceaux, peut-être serait-il à désirer que le fondateur de la galerie, se proposant de créer un musée d'études, eût donné la préférence à des modèles d'un caractère plus élevé encore, d'un style plus sévère.

ᴇɴ traversant la place du Capitole, et après avoir salué une seconde fois la statue de Marc Aurèle, dont le bronze conserve encore, après dix-huit cents ans, son antique dorure, nous entrerons dans le musée des Statues du Capitole. Clément XII eut l'honneur de commencer cette admirable collection ; Benoît XIV l'agrandit ; Clément XIII, Pie VI et Pie VII y ajoutèrent de nouvelles richesses et la mirent dans l'état où nous la voyons aujourd'hui.

Le musée du Capitole, avec son petit escalier et ses salles étroites, sans peintures ni décorations, est loin de la magnificence des salles du Vatican, et son aspect négligé ne répond pas à l'importance des chefs-d'œuvre qu'il renferme.

Avant de monter l'escalier qui conduit aux principales chambres du musée, arrêtons-nous à la fontaine qu'on aperçoit dès l'entrée et que surmonte la statue

de l'Océan (statue colossale appelée *Marforio*, parce qu'elle demeura longtemps négligée dans le forum de Mars), et sous le portique, devant la grande et belle statue de Minerve, qui fut trouvée, le croirait-on? dans les murs de Rome, parmi les matériaux de construction. Remarquons une statue de l'empereur Adrien, en costume de sacrificateur, une figure colossale, connue sous le nom de Pyrrhus, un sarcophage orné d'un bas-relief qui représente une danse de Faunes et de Bacchantes; et, dans le fond du portique, un groupe d'Hercule tuant l'hydre de Lerne.

Suivons encore le custode dans les trois pièces qui se trouvent au rez-de-chaussée : la salle du Canope, celle des Inscriptions, et celle de l'Urne. La première contient un grand nombre de statues égyptiennes de divinités, de prêtres et de prêtresses, en basalte ou en noir antique, toutes d'un style simple et d'un caractère imposant. Les murailles de la salle des Inscriptions sont entièrement couvertes de cent vingt-deux inscriptions touchant les empereurs et leurs familles, depuis Tibère jusqu'à Théodose. On y voit aussi un autel en marbre pentélique du plus ancien style grec, sur lequel sont figurés les Travaux d'Hercule, et un sarcophage magnifique en marbre, orné de bas-reliefs qui paraissent appartenir à l'époque de Trajan. Ils représentent un Combat des Gaulois contre les Romains. Mais le plus célèbre des sarcophages du Capitole est celui qui se trouve dans la salle de l'Urne. Il est en marbre pentélique. Tous les antiquaires en ont décrit avec admiration les bas-reliefs, qui représentent la Querelle d'Achille et d'Agamemnon au sujet de Briséis.

Nous pouvons maintenant monter les marches du grand escalier et visiter avec attention les sept cent trente-quatre morceaux qui constituent la richesse du musée du Capitole, et qui sont rangés dans les salles suivantes :

<small>LA SALLE DU VASE, LA GALERIE, LA SALLE DES EMPEREURS,
LA SALLE DES PHILOSOPHES, LE GRAND SALON, LA SALLE DU FAUNE,
LA SALLE DU GAULOIS BLESSÉ.</small>

# GALERIE DES STATUES.

Salle du Vase. Elle tire son nom d'un grand vase en marbre blanc, qui fut trouvé près du tombeau de Cæcilia Metella. Rien de plus élégant que la forme de ce vase; il est bordé de feuillages d'un relief fin et discret; il est garni d'anses à mascarons, orné d'oves au collet et de feuilles d'acanthe avec cannelures à la gorge. Il est posé sur un ancien *puteal*, puits sacré, autour duquel

VASE ANTIQUE

sont sculptées, dans le plus beau style grec, les douze divinités de l'Olympe, non pas précisément celles que nomme le poëte Ennius dans son distique si connu :

Juno, Vesta, Ceres, Diana, Minerva, Venus, Mars,
Mercurius, Jovis, Neptunus, Vulcanus, Apollo.

Car, à la place de Vesta, le sculpteur a mis Hercule, qui n'était pas compté parmi les grands dieux. Ce monument précieux provient des fouilles faites à Nettuno, près d'Antium.

Ces païens dont la religion nous paraît être si profondément matérialiste, ils

ont su figurer aussi bien que nous la pudeur, la chasteté, l'innocence. Voyez cette petite statue de jeune fille qui tient dans son sein une colombe, et qui se retourne effrayée par le sifflement d'une vipère. Quelle grâce enfantine! quelle naïveté! et comment ne pas croire que les artistes antiques ont pressenti nos vertus les plus chrétiennes, puisqu'ils ont su les exprimer avec tant de délicatesse et de charme? Comment ne pas admirer la suavité de leur exécution, lorsqu'ils ont à peindre

L'INNOCENCE

les symboles de la douceur!... A côté de ce morceau d'une exquise suavité, arrêtons-nous devant ce sarcophage où sont représentées les Amours de Diane et d'Endymion, devant ce bas-relief connu sous le nom de Table iliaque; mais réservons toute notre admiration pour la mosaïque des *Colombes de Furietti*, qui est l'objet le plus précieux de la salle du Vase. Le nom de Furietti lui vint du cardinal Furietti, qui la trouva à la villa d'Adrien, à Tivoli. Pline parle avec beaucoup d'éloges d'un certain Sosus, fort habile mosaïste qui, sur le pavé d'un temple à Pergame, exécuta une mosaïque tout à fait semblable. « On y admire, dit cet écrivain, une colombe qui boit dans un bassin sur lequel se projette

## GALERIE DES STATUES.

l'ombre de sa tête, et d'autres qui prennent le soleil, *apricantur*, et s'épluchent sur le bord du bassin. » En lisant ce passage de Pline, le cardinal Furietti le trouva si conforme à la peinture qu'il possédait, qu'il n'hésita pas à la déclarer identique à celle décrite par le consul romain, et l'opinion du cardinal nous paraît plausible, quoi qu'en ait dit Winckelmann, qui a vivement contesté, mais par de faibles raisons, l'identité de ces deux mosaïques, celle du Capitole et celle que Sosus aurait faite en Asie, dans la ville de Priam.

LES COLOMBES DE FURIETTI

ALERIE. De la salle du Vase, on entre dans la Galerie, où l'attention se partage entre deux bustes merveilleusement conservés, de Marc Aurèle et de Septime Sévère, un Jupiter appelé *della Valle*, du nom de ses possesseurs primitifs, et une urne funéraire ornée d'Amours en bas-reliefs d'un beau travail. Mais les deux morceaux les plus admirables de cette partie du musée, sont *l'Amour et Psyché*, et la *Vénus du Capitole*, qu'on a dérobés aux regards du public dans un cabinet réservé. Plus belle que la *Vénus du Vatican*, celle du Capitole ressemble pour l'attitude à la Vénus de Médicis ; elle est toutefois d'un caractère plus élevé, peut-être, et plus sérieux. Les formes et la physionomie en sont, il est vrai, plus

individuelles et par cela même moins parfaites; mais la grâce de la coquetterie y est remplacée par une pudeur sans manière et par une noble sérénité. La forme fine du vase, ses légères cannelures, les plis fermes et fouillés de la voluptueuse draperie qui s'ajuste sur le vase avec tant de bonheur et de naturel, en attendant que la déesse en enveloppe son corps, sont autant d'accessoires travaillés en vue du triomphe de la figure. Il n'est pas jusqu'à la frange du voile qui, par le grenu

LA VÉNUS DU CAPITOLE                        L'AMOUR ET PSYCHÉ

de son travail, n'attire les regards sur la peau lisse du pied de Vénus. Quant au groupe de *l'Amour et Psyché*, c'est une œuvre à jamais admirable, inspirée par la plus pure et la plus délicate poésie, soit qu'il figure l'union du corps avec l'âme, soit que, dans ce tendre et pudique embrassement, il faille voir, au contraire, le dernier baiser de l'amour, c'est-à-dire les adieux de l'âme prête à s'envoler. Marbre délicieux! il est vivant, il respire, il frémit, il aime, et par un de ces miracles que l'art grec pouvait seul accomplir, il n'éveille aucune idée de sensualité; il ne représente que le chaste idéalisme de l'amour.

# GALERIE DES STATUES.

Salle des Empereurs. Au milieu de la salle suivante, où sont rangés par ordre chronologique les bustes des empereurs, des impératrices et des Césars, au nombre de soixante-seize, s'élève sur un piédestal moderne la statue d'une dame romaine que l'on croit être la première *Agrippine*, femme de Germanicus, mère de Caligula et aïeule de Néron. Elle est assise dans une chaise curule, un bras appuyé sur le dos de la chaise, avec une majestueuse nonchalance. Son vêtement est

AGRIPPINE

ample, mais d'un tissu assez fin pour produire des plis nombreux et délicats que l'artiste a exécutés librement, avec une variété combinée pour l'effet optique. Suivant que le sculpteur veut dissimuler ou faire sentir les formes que la draperie recouvre, il serre et creuse les plis du marbre, ou bien il les aplatit et les évase. On peut trouver sans doute des draperies plus belles et d'un plus grand style, mais il faudrait peut-être remonter pour cela jusqu'à ces figures de femmes assises, d'un caractère si sublime, que Phidias avait sculptées sur le fronton du Parthénon.

Les murs de la salle des Empereurs se couvrent de bas-reliefs dont les plus intéressants et les mieux exécutés sont le Sommeil d'Endymion, Persée qui délivre Andromède, et une *Chasse au sanglier*, qui ne peut être que la chasse donnée par Atalante et Méléagre au sanglier de Calydon. Les deux figures les plus remarquables par leur mouvement et par leur beauté, sont celles du jeune homme qui porte à la bête un coup de lance sur la croupe, et d'une jeune fille qui, après avoir lancé son dard, s'approche pour voir la blessure qu'elle vient de faire. Celle-ci est Atalante, celui-là est Méléagre. Le chasseur qui lève sa massue pour en assener

LA CHASSE DU SANGLIER DE CALYDON

un coup sur la tête de l'animal, serait Télamon. Quant aux personnages du fond et à celui que les chiens foulent aux pieds, ils sont évidemment accessoires et il est inutile de leur trouver un nom.

ALLE DES PHILOSOPHES. Ici sont rangés, comme dans la salle des Empereurs, quatre-vingt-seize bustes en marbre, des philosophes, des poëtes, et des écrivains les plus célèbres de l'antiquité : Pythagore, Platon, Diogène le cynique, Sophocle, Aristophane, Virgile, Cicéron, Térence, Apollonius de Tyane, Archimède, Pindare, Aristide, le sophiste grec ; mais les plus remarquables et les plus authentiques de ces bustes sont ceux du grand orateur *Démosthène*,

d'*Hippocrate*, le père de la médecine, de *Socrate* et d'*Homère*. Parmi ces pensives et dignes figures, qui respirent le génie antique et l'antique sagesse,

HIPPOCRATE

DÉMOSTHÈNE

l'œil s'arrête à plaisir sur la tête charmante d'Aspasie. De même que la belle courtisane était jadis mêlée aux conversations des philosophes et admise dans les

SOCRATE

HOMÈRE

conseils de Périclès, de même elle nous paraît la bienvenue au milieu de ces grands hommes qui honoraient la beauté comme un sourire des dieux.

176              ROME. CAPITOLE.

GRAND SALON. Au centre est une statue colossale d'Hercule enfant, modelée en basalte. Elle est placée entre deux *Centaures* en marbre gris moiré, qui sont des chefs-d'œuvre de la sculpture grecque au temps d'Adrien. De ces deux Centaures, l'un est vieux et il exprime la douleur d'avoir les mains liées derrière le dos; l'autre est jeune et il montre la gaieté de son âge : son visage s'épanouit; son bras droit est levé en signe de réjouissance; son bras gauche tient le bâton

CENTAURE

pastoral et porte une peau de chèvre. Beau privilége de l'art grec! Les êtres fantastiques créés par l'imagination des poëtes, il les représente si naturels et doués d'une telle vie, que l'on croit à leur existence. Ne vous semble-t-il pas que, dans ce cavalier qui se porte lui-même, le statuaire antique nous offre l'image des temps primitifs, de ceux où la terre se couvrait d'une si abondante chevelure, que ce n'était pas trop pour l'homme d'avoir les jambes d'un cheval pour traverser les forêts épaisses, à la chasse des bêtes féroces ou à la poursuite de ses amours.

## GALERIE DES STATUES.

Le Grand Salon renferme encore quantité d'ouvrages précieux, un Jupiter et un Esculape en noir antique, un Apollon Pythien exécuté dans le plus grand style, en marbre de Paros, le buste colossal de Trajan avec la cuirasse civique, une belle et grande statue d'Harpocrate, dieu du silence, parfaitement conservée, et deux *Amazones* : l'une, blessée, est d'une expression noblement sentie; l'autre s'apprête au combat et va tendre son arc. Peut-être faut-il regretter qu'en restaurant ces

AMAZONE SE PRÉPARANT

HÉCUBE AU DÉSESPOIR

deux figures héroïques, on n'ait pas eu l'attention de redonner aux têtes leur caractère consacré : une physionomie grave et hautaine, un air d'affliction, des sourcils indiqués d'une manière tranchante. Mais avant de quitter le Grand Salon, nous avons encore à nous arrêter devant la statue d'*Hécube*. Longtemps on l'avait prise pour une de ces pleureuses qui suivaient les funérailles et vendaient leurs larmes. Mais Winckelmann a dit, avec plus de vraisemblance, que ce marbre représentait la veuve de Priam levant la tête, comme si elle voyait son fils Astyanax sur le point d'être précipité du haut des murs de Troie. Les anciens, sacrifiant tout à la beauté, accusaient rarement les rides de la vieillesse. Ici l'artiste n'a pas craint de montrer cette aïeule infortunée la peau flétrie et les mamelles pendantes, et

néanmoins il a su conserver encore de la noblesse dans l'image de la décrépitude, et un reste de dignité royale dans l'expression même du désespoir.

S ALON DU FAUNE. C'est encore une des merveilles du Capitole que *le Faune à la vendange* exposé dans ce salon. L'art, la matière, la conservation, tout en fait un morceau rare et d'un prix inestimable. C'est la seule statue en rouge antique qui soit de grandeur naturelle. Les Grecs avaient imaginé les types les plus

LE FAUNE A LA VENDANGE

variés pour correspondre aux divers sentiments de l'âme, comme aux divers aspects du beau. Plus ils descendaient l'échelle des êtres, plus ils tendaient à se rapprocher de la nature, sans abandonner l'idéal. Les divinités champêtres qui tenaient le milieu entre les dieux et les hommes étaient pour le statuaire antique des motifs charmants, parce qu'il lui était permis d'y mettre plus de liberté dans le mouvement, plus d'agrément dans les accessoires, plus de chaleur dans l'accentuation de la vie. La grâce comique, le sourire d'une ivresse voluptueuse, ne pouvaient être décemment exprimés que dans la figure d'un dieu rustique. *Le Faune à la vendange* est,

disons-nous, en rouge antique, et ne faut-il pas admirer ici le sculpteur jusque dans l'emploi de la matière? Ce marbre rouge n'est-il pas singulièrement approprié à la représentation d'un enfant de Bacchus? On dirait que Sylvains et Bacchantes ont pris plaisir à le barbouiller de lie, ou à le plonger, aviné, dans le pressoir. Mais quelle justesse de caractère, et quel heureux choix de formes! Une certaine mollesse de fibres se mêle cette fois aux accents d'une nature sauvage. La sensualité et l'ivresse ont affaibli ce corps robuste, au point qu'il semble près de fléchir.

 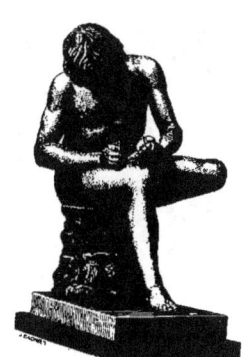

L'ENFANT A L'OIE        LE TIREUR D'ÉPINE

Une table de bronze, encastrée dans le mur et sur laquelle est gravé le décret du sénat qui conférait à Vespasien l'autorité impériale, attirera un instant notre attention, mais elle sera bientôt ramenée vers les deux statues d'enfants les plus belles qui soient à Rome, au jugement de Winckelmann. L'une est Hercule enfant, jouant avec le masque de Silène; l'autre, *l'Enfant à l'oie*, si connu par les copies ou les moulages qu'on en trouve dans tous les musées de sculpture. « Quand bien même, dit Winckelmann, le style sublime ne serait jamais descendu jusqu'à imiter les formes imparfaites des enfants et l'abondance superflue de leurs

carnations, il n'en est pas moins vrai que les maîtres du beau style, en cherchant le délicat et le gracieux, ont souvent représenté la nature telle qu'on la voit dans l'enfance. » La nature, la simple nature, elle a aussi merveilleusement inspiré le génie des artistes grecs, même lorsqu'ils l'ont ingénument imitée sans aucune intention d'idéaliser le modèle. *Le Tireur d'épine* en est un exemple. Le modèle reproduit était évidemment d'une beauté médiocre, et le sculpteur ne s'est pas proposé autre chose que d'en faire une imitation fidèle; mais cette imitation est si vraie, elle entre si avant dans l'expression de la vie, qu'on ne se lasse point de la regarder. On croit éprouver soi-même la douleur que doit ressentir cet enfant,

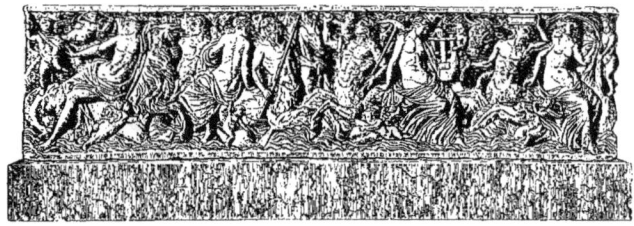

LE TRIOMPHE DES NÉRÉIDES

en retirant une épine de son pied. Quand la nature se charge d'être gracieuse, le sculpteur peut la laisser parler dans toute la naïveté de son langage.

Avant de quitter le salon du Faune, il nous reste à voir quelques bas-reliefs, celui du Combat des Amazones contre Thésée, qui orne un sarcophage antique, celui qui retrace la fable de Diane et Endymion, enfin la jolie frise du *Triomphe des Néréides*. Mais peut-être se demandera-t-on pourquoi les divinités de la mer étaient si souvent sculptées sur les sarcophages? cela tient aux croyances des anciens touchant la mer et ses abîmes. Pour eux, l'Océan peuplé de déités chimériques, agité par de fantastiques amours, était l'asile réservé aux âmes des justes. Dans les profondeurs mystérieuses de cette grande mer inconnue, ils imaginaient des séjours de délices; ils y plaçaient volontiers l'Élysée des héros et des sages. Voilà l'explication de ces bas-reliefs que l'on est surpris de voir sur des tombeaux antiques. On voulait

faire entendre que l'âme des trépassés jouissait des bonheurs de la vie future, et c'est ainsi que, par un contraste imprévu, on représentait, sur le marbre des tombes, la joie des Néréides abandonnant aux brises de la mer leurs nudités lascives ou leurs draperies entr'ouvertes, et l'allégresse des Tritons qui battent follement les vagues de leurs nageoires dentelées, semblables aux fabuleux sourcils de Glaucus.

alle du Gaulois blessé. D'autres appellent ce soldat mourant un *Gladiateur*, mais si l'on considère que cette statue est l'ouvrage d'un des grands artistes de la Grèce, on comprendra qu'elle ne saurait être l'image d'un gladiateur, car, dans les beaux siècles de la sculpture, les Grecs ne connaissaient point ces jeux barbares.

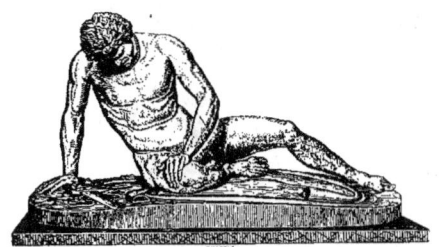

LE GAULOIS BLESSÉ

D'ailleurs la trompe que l'on voit brisée aux pieds de la statue, la corde que le soldat porte au cou, et le bouclier ovale sur lequel il est couché, ne sont pas les attributs d'un gladiateur. Tout annonce que c'est là un guerrier romain ou gaulois : le rude caractère du visage, les moustaches, les cheveux courts, drus, hérissés. C'est aussi l'opinion de Visconti; mais Winckelmann, s'appuyant sur une inscription grecque placée au-dessous de la statue d'un vainqueur à Olympie, conjecture que la figure du Capitole pourrait bien être celle d'un héraut blessé, peut-être de Polyphonte, héraut de Laïus, roi de Thèbes, qui fut tué par Œdipe avec son maître. Les hérauts en effet se servaient du cor dans les jeux publics et portaient une bride autour du cou, sans doute pour ne pas se rompre une veine en sonnant du cor. Quoi qu'il en soit, le soldat mourant est un des beaux marbres du Capitole. Aussi fut-il envoyé au Louvre, à la suite de nos victoires en Italie, et l'on peut se

rappeler en l'admirant, ce que disait l'antiquité d'une pareille statue modelée par Ctésilaüs, rival de Phidias : qu'on voyait dans le héros expirant ce qui lui restait encore d'âme, *in quo possit intelligi quantum restet animæ.*

Tout autour de la chambre, plusieurs morceaux de prix accompagnent le chef-d'œuvre dont nous venons de parler. C'est d'abord une des Heures, celle communément appelée Flora. Elle fut trouvée dans la villa d'Adrien, ainsi que deux figures d'Antinoüs, dont le travail est parfait. Dans une de ces deux statues, le

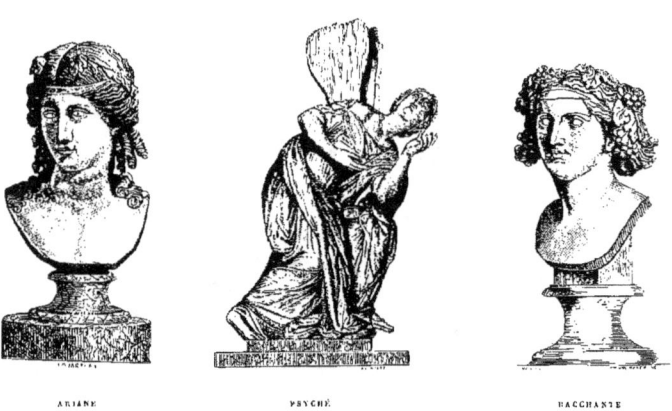

ARIANE — PSYCHÉ — BACCHANTE

beau jeune homme qui fut le favori d'Adrien, a été représenté sous les traits d'une divinité égyptienne, et dans des proportions semi-colossales. On remarque ensuite une Junon du plus grand style et d'une expression telle, qu'elle produit l'effet de la vie même; une statue de femme qui porte une urne cinéraire et qui est drapée dans un manteau de deuil, une élégante figure d'Apollon tenant sa lyre, avec un hippogriffe à ses pieds, un buste du philosophe Zénon, un autre d'une *Bacchante* dont la tête est couverte de lierre, de pampres et de raisins, charmante figure d'une délicatesse exquise; une *Psyché* dont les mains, malheureusement, ont été grossièrement refaites, mais dont les draperies sont un modèle de grâce et de légèreté; et une copie en marbre pentélique du fameux Faune de Praxitèle,

enfin une charmante tête d'*Ariane*. On sait que Thésée eut l'ingratitude et la folie d'abandonner la fille de Minos, qui fut assez belle pour inspirer de l'amour à un dieu. C'est comme épouse de Bacchus, qu'Ariane est représentée dans ce buste gracieux, et on le reconnaît aux feuilles de lierre qui se mêlent à sa chevelure. Douce et belle image! Ariane est jeune encore, cependant la douleur et la vie ont laissé quelques traces presque insensibles sur son visage qu'on dirait un peu voilé de mélancolie, et sur son cou, noble et fort, que l'amour a légèrement sillonné d'un pli voluptueux.

VIEILLE BACCHANTE.

Nous finirons cette revue des antiques du Capitole par la statue si vivement modelée et si expressive de *la vieille Bacchante*, qui, avant d'entrer dans ce musée, avait appartenu au cardinal Ottoboni et à la famille Verospi. Il n'est personne qui ne reconnaisse sur-le-champ, dans ce morceau remarquable, la figure d'une Bacchante enivrée, qui tient follement embrassé un vase de vin. Cependant le savant Maffei, qui fit dessiner cette figure dans son Recueil de statues antiques, s'est efforcé de prouver que le vase qu'elle tient était une lampe, *una lucerna*, mais son erreur nous paraît si évidente qu'elle mérite à peine une réfutation. Le lierre dont ce vase est orné ne laisse aucun doute sur sa destination. Les Grecs, aussi bien que

les Romains, couronnaient leurs coupes. Virgile, en maint endroit, fait allusion à cet usage :

<blockquote>Crateras læti statuunt et vina coronant.</blockquote>

Il est donc certain que l'artiste a voulu sculpter une Bacchante, et une Bacchante vieille, afin de se donner un motif de sculpture où il pût accuser tous les méplats d'une carnation amollie par les habitudes de licence qu'entraîne le culte de Bacchus.

Tels sont les morceaux de la galerie du Capitole qui ont été de tout temps l'objet de l'admiration universelle et la matière des plus savantes controverses : nous avons la conscience de n'en avoir oublié aucun.

Nos lecteurs, en sortant du Capitole, pourront ainsi emporter une grande et juste idée de la manière dont les anciens variaient le sentiment et l'exécution de leur statuaire. Ils sauront comment l'art antique a traité tous les genres de figures, les dieux et les héros, les hommes et les femmes, la vieillesse et l'enfance, la volupté et la pudeur ; comment il a nuancé le langage du ciseau et l'interprétation des formes en conservant une sérénité idéale aux images de la divinité, et en exprimant les battements de la vie dans les régions inférieures de la nature. Art sublime qui a su également s'élever sans peine à la conception des dieux, et descendre, sans abaissement, à l'imitation palpitante des animaux.

ANS entrer dans les musées, dans les palais ou dans les églises, sans avoir à frapper à aucune porte, et rien qu'en se promenant dans les rues de Rome, le voyageur peut jouir du plus étonnant de tous les spectacles. A chaque pas il rencontre d'augustes souvenirs, à chaque pas il voit des pages d'histoire écrites en caractères de marbre. Colonnes, portiques, amphithéâtres, temples, arcs de triomphe, lui composent un musée unique au monde et qui n'a de toiture que la voûte des cieux. Ne fût-ce que par l'infinie variété de ses marbres et de leurs riches couleurs, Rome aurait de quoi enchanter la vue. En aucun lieu il n'en existe une pareille profusion, ni de plus merveilleux. Il en est de transparents et couleur d'orange, comme le phengite; il en est de

panachés à queue de paon comme certain pentélique. Les albâtres ondés et fleuris, le rouge de Numidie, le vert d'Égypte, le basalte noir d'Éthiopie, le porphyre rouge, vert et noir, le grand et le petit antique noir et blanc, l'un à brèche, l'autre fouetté, les jaspes de Sicile, le riche africain rouge, noir et jaune, le blanc de Paros qui a l'éclat du sucre : tels sont les marbres que l'on appelle antiques, parce que les carrières en sont perdues ou maintenant inexploitées. A tous ces marbres viennent s'ajouter ceux que le pays produit encore : le jaune de Sienne, l'albâtre, la brèche d'Italie, la lumachelle, le turquin, la griotte qui est tachetée d'un rouge cerise, et le carrare qui a la blancheur du lait. Par cette simple énumération des matériaux que les Romains employèrent, on peut juger de la grandeur naturelle du génie de cette nation et de l'effet que Rome doit produire sur l'imagination de l'étranger.

En désignant à l'attention du lecteur tous les monuments remarquables de Rome, nous insisterons particulièrement sur ceux dont la célébrité est universelle, et qui sont :

Le Forum,
les colonnes du temple de Jupiter Stator,
l'arc de Septime Sévère, l'arc de Titus, l'arc de Constantin,
le Colisée, le temple de Vesta,
la colonne Trajane, les Chevaux de Monte Cavallo,
le mausolée d'Adrien.

F orum. C'est au Forum d'abord que le voyageur porte naturellement ses pas. Le Forum a été dè tout temps l'endroit le plus célèbre de Rome, non-seulement par la beauté des édifices qui l'entouraient, mais parce qu'il était le théâtre des plus grands événements de la vie des Romains et de leur histoire. Là se tenaient les assemblées du sénat et du peuple romain, les élections, les

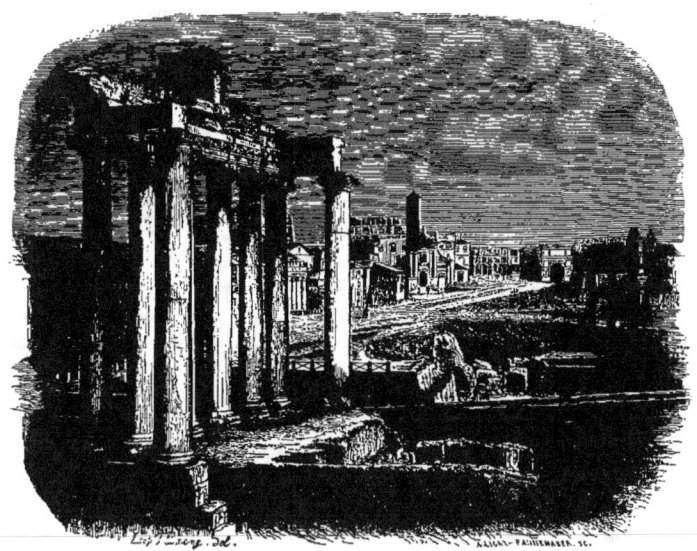

TEMPLE DE LA CONCORDE — ARC DE TITUS — TEMPLE DE JUPITER TONNANT

VUE DU FORUM

tribunaux; là s'agitaient les grandes délibérations qui décidaient du sort de tant d'empires. Sous ces portiques retentissait l'éloquence de Cicéron; là s'élevait la tribune d'où les Gracques faisaient entendre leurs mâles harangues. Aujourd'hui, le Forum est un espace à peu près désert; l'herbe y croît, et quelques arbres rabougris y végètent; on l'appelle vulgairement *campo Vaccino*, parce qu'il sert de marché aux bœufs. A le voir maintenant dans sa désolation majestueuse,

on peut à peine suffire à toutes les idées, à toutes les images qui se pressent en foule dans l'esprit. Situé au pied des monts Capitolin et Palatin, le Forum est limité par une ceinture de monuments antiques qui trois fois ont subi l'invasion de ces Gaulois, nos pères, que les Romains appelaient si justement des barbares. Au xi° siècle, lorsque les Gaulois vinrent à Rome, sous la conduite de Robert Guiscard, recommencer les violences de Brennus, le Forum fut saccagé, et tous ses monuments magnifiques, désignés par leur magnificence même au pillage des envahisseurs, furent dépouillés de leurs ornements, de leurs statues, de leurs bronzes dorés. Au xvi° siècle, l'armée du connétable de Bourbon renouvela ces tristes scènes, augmenta le nombre des ruines et dégrada les édifices antiques aussi bien que les fresques du Vatican. C'est donc aux Français qu'il appartient surtout de gémir sur la dévastation de Rome, et si quelque chose peut les consoler de ce spectacle, c'est qu'il a peut-être autant de grandeur et de poésie qu'en aurait la vue du Forum, si tout y était conservé aujourd'hui comme au temps de César.

Quel que soit le point d'où l'on contemple cette scène muette, rien n'est plus imposant qu'un tel aspect ni d'une mélancolie plus sublime. Si l'on se place au pied du Capitole, auprès de l'arc de Septime Sévère, en laissant derrière soi le temple de Jupiter Tonnant, on voit s'élever à sa droite les huit colonnes en granit oriental du temple de la Concorde; plus loin, devant soi, une colonne isolée, celle de Phocas; puis les restes admirables du temple de Jupiter Stator, nouvellement appelé par les savants le Græcostasis; puis l'arc de Titus, et celui de Constantin. A gauche, on a la basilique de Paul Émile, devenue l'église de Saint-Adrien, le temple d'Antonin et de Faustine, et la basilique de Constantin; en face on aperçoit les ruines du temple de Vénus et de Rome, et plus loin le Colisée, qui fait en quelque sorte partie du Forum, car il en termine la vue merveilleusement pour le plaisir de l'âme et celui des yeux. Si au contraire on entre dans le Forum en venant du Colisée, le spectacle inverse est également beau, et c'est le Capitole, s'élevant au-dessus de l'arc de Septime Sévère et du temple de Jupiter Tonnant, qui couronne le point de vue. Aussi n'est-on jamais fatigué d'en repaître ses regards, soit que l'on considère le Forum dans l'état de misère grandiose où il est à cette heure, soit qu'on se reporte par la pensée à ces temps où l'auteur des *Martyrs* nous le représente sous de si vives couleurs : « Je ne pouvais me lasser de voir le mouvement d'un peuple composé de tous les peuples de la terre, et la marche de ces troupes romaines, gauloises, germaniques, grecques, africaines, chacune différemment armée et vêtue. Un vieux Sabin passait, avec ses sandales d'écorce de bouleau, auprès d'un sénateur couvert de pourpre; la litière d'un consulaire était arrêtée par le char d'une courtisane; les grands bœufs du Clitumne traînaient au Forum l'antique chariot du Volsque; l'équipage de chasse d'un chevalier romain

## LES MONUMENTS ANTIQUES.

embarrassait la voie Sacrée ; des prêtres couraient encenser leurs dieux, et des rhéteurs ouvrir leurs écoles. »

Il faut le dire, les monuments de Rome sont innombrables, à ce point que la vie d'un homme ne suffirait pas à les connaître. Pour en étudier l'histoire,

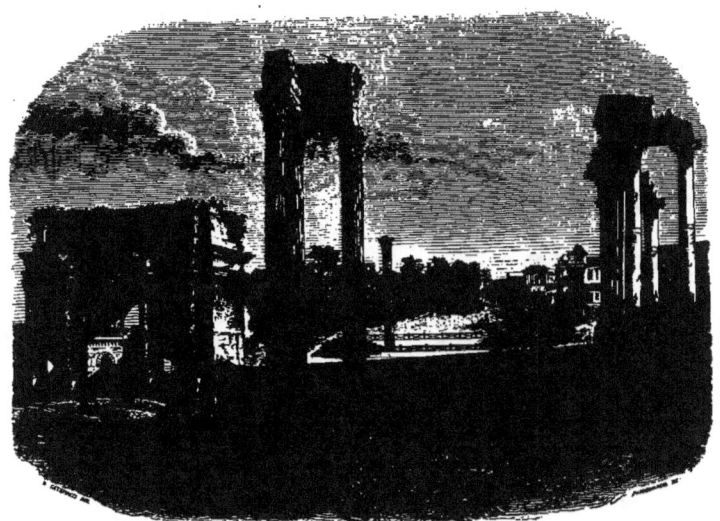

ARC DE SEPTIME SÉVÈRE — COLONNES DE JUPITER TONNANT — DE PHOCAS — DE JUPITER STATOR — X A CONCORDE

VUE DU FORUM

pour en décrire les beautés, pour remuer tous les souvenirs qui s'y rattachent, il faudrait des bibliothèques entières. Sous le rapport de l'art, tous ne sont pas également intéressants, mais il en est peu dans le Forum qui ne méritent une attention particulière ; c'est là, dans un espace assez étroit, car le Forum romain, proprement dit, est compris dans un périmètre moins étendu que le Palais-Royal de Paris, que sont rassemblées, comme dans un vaste cabinet, les plus belles

antiquités romaines. Ce sont ces fameuses ruines que nous allons visiter, en commençant par les trois colonnes du temple de Jupiter Stator.

COLONNES DU TEMPLE DE JUPITER STATOR. C'est le nom que les savants avaient donné jusqu'à présent à ces magnifiques débris. Maintenant ils croient y voir les restes de l'édifice qui servait de salle d'attente aux ambassadeurs étrangers, quand ils allaient être présentés au sénat, et comme les premiers furent des Grecs, on nomma le monument *Græcostasis*, station des Grecs. Il était tourné vers le temple d'Antonin et de Faustine, et s'annonçait par un portique extérieur composé de six colonnes de face et de onze colonnes de côté. A en juger par les trois qui sont debout, isolées au milieu du Forum, ce devait être le chef-d'œuvre de l'architecture romaine au siècle d'Auguste. Les colonnes du temple de Jupiter Stator, dont le diamètre est d'un mètre et demi, ont quinze mètres de hauteur, y compris la base et le chapiteau; elles sont d'ordre corinthien, cannelées et en marbre pentélique. Il ne faut pas confondre ces trois superbes colonnes avec celles qui forment l'unique fragment d'un autre temple, celui de Jupiter Tonnant, situé sur le penchant du Capitole, près de l'arc de Septime Sévère. Auguste le fit élever en mémoire de l'événement qui lui était arrivé en Espagne pendant la guerre des Cantabres. Comme il voyageait de nuit, un orage survint, et l'esclave qui éclairait l'empereur fut seul tué par la foudre.

Un phénomène qui étonne le voyageur, c'est de voir que les ruines de Rome sont à moitié ensevelies dans la terre. Le croirait-on? Il a fallu fouiller le sol à une profondeur de plusieurs mètres pour retrouver la base des colonnes, le pied des édifices, le pavé des arcs de triomphe. D'où est venue cette couche de terre? Se peut-il que la seule poussière des siècles accumulés ait élevé à une pareille hauteur son niveau toujours grandissant? Et ne dirait-on pas que le temps creuse lentement la tombe de la ville éternelle, en amenant heure par heure les grains de sable qui devront un jour l'engloutir? C'est ainsi que la colonne de Phocas, qui est isolée dans le Forum, resta innomée jusqu'en 1813, époque où les Français, en déblayant la base enfouie à dix pieds sous terre, découvrirent une inscription en l'honneur de Phocas. Smaragde, préfet du palais, éleva cette colonne au centurion Phocas, devenu empereur à force de crimes, c'est-à-dire après avoir assassiné l'empereur Maurice, sa femme, ses trois filles et ses cinq fils, dont il fit jeter les corps à la mer. La colonne était surmontée de la statue en bronze doré de cet homme infâme, qui, durant son règne à Constantinople, prenait plaisir à voir immoler sous ses yeux des bandes d'hommes enchaînés, qu'on y amenait chaque semaine pour lui en fournir le spectacle. L'inscription porte cependant : AU TRÈS-EXCELLENT ET TRÈS-CLÉMENT PRINCE PHOCAS, TOUJOURS ADORÉ, TOUJOURS AUGUSTE !

## LES MONUMENTS ANTIQUES.

Les excavations commencées par les Français devant le temple de Jupiter Tonnant, autour de la colonne de Phocas et en plusieurs autres endroits, ont découvert l'ancien pavé de Rome composé de blocs de lave basaltique, et quelques-unes de

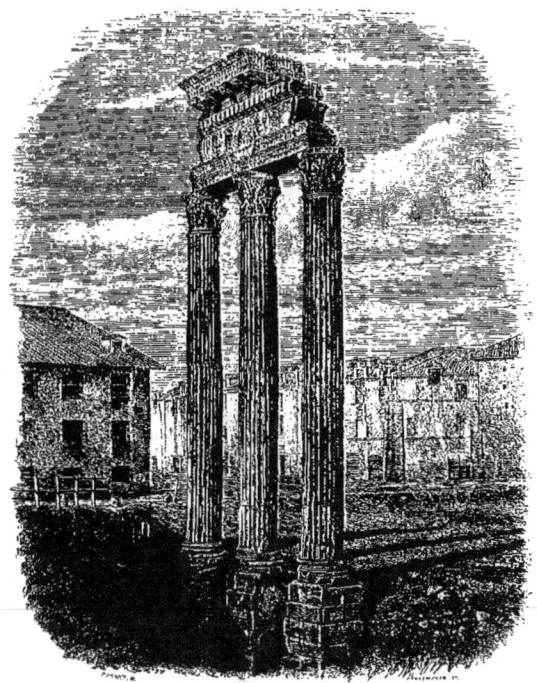

COLONNES DU TEMPLE DE JUPITER STATOR.

ces voies romaines partant du Forum pour rayonner vers toutes les parties du monde, et qui, ayant pour cailloux des quartiers de roche, semblaient faites pour résister au passage du genre humain.

Les idées de grandeur et de durée étaient si familières au peuple romain, qu'il en marquait l'empreinte sur toutes choses. Il bâtissait un monument pour

écrire un fait en caractères ineffaçables. Voulant éterniser le souvenir des victoires remportées sur les Parthes par l'empereur Septime Sévère et par ses deux fils Caracalla et Geta, le sénat romain fit élever l'arc de triomphe qui est au pied du Capitole, à l'une des extrémités du Forum.

ARC DE SEPTIME SÉVÈRE. Il est en marbre pentélique, décoré de huit colonnes cannelées d'ordre corinthien, et de bas-reliefs représentant les combats des Romains contre les Parthes, les Arabes et les autres nations barbares de l'Orient. L'arc de Septime Sévère a trois portes cintrées, mais il semble avoir été construit beaucoup moins pour s'ouvrir à la marche d'un triomphateur, que pour porter à la connaissance des siècles futurs la longue inscription en bronze qu'on y lit au-dessus de la porte. « L'on sent bien à l'aspect de ce monument, dit Stendhal, la profonde raison qui dirigeait l'esprit des anciens ; on peut dire que chez eux le beau était toujours la saillie de l'utile. Ce qui frappe d'abord dans l'arc de Septime Sévère, c'est la longue inscription destinée à faire arriver l'histoire de ses exploits à la postérité la plus reculée. Et cette histoire *y arrive en effet*. »

Vers la fin de la troisième ligne de l'inscription et dans toute la quatrième, on aperçoit quelque altération dans le marbre. Cela tient à ce que l'empereur Caracalla, après avoir tué son frère Geta, fit effacer son nom sur l'arc de triomphe et sur tous les monuments, et fit remplacer les lettres supprimées par d'autres formules. Dans l'intérieur de l'un des piliers est pratiqué un petit escalier de marbre par lequel on monte sur la plate-forme, où l'on voyait autrefois un superbe quadrige en bronze ; sur le char étaient les statues de Septime Sévère et de ses deux fils ; et des cavaliers, des soldats, des Victoires, rangés de chaque côté du char, figuraient l'escorte des triomphateurs. Bien qu'appartenant à une époque de décadence, l'arc de Septime Sévère est encore un modèle d'architecture, et quand Napoléon voulut en faire élever un à Paris, sur la place du Carrousel, MM. Percier et Fontaine copièrent le dessin et les proportions de cet arc, ainsi que le char qui le couronnait.

Par suite de cet exhaussement du sol que le temps opère à la longue et dont nous avons parlé, l'arc était au commencement de ce siècle, seize cents ans après sa construction, enfoncé dans la terre à une profondeur de quatre mètres. Ce fut le pape Pie VII qui le fit dégager en 1803. En avant des deux portes latérales on a ménagé des marches, servant à gagner le niveau du sol, dont la pente était fort rapide en cet endroit. Du haut de ces marches, autour desquelles règne une rampe de fer, on voit la base du monument. C'est sous le grand cintre du milieu que passait la voie Sacrée.

Si les Romains ont laissé partout des traces de leur mâle et grand génie, ils

ont laissé aussi quelques traces de leur cruauté. Tout auprès de l'arc de Septime Sévère, sur le penchant du Capitole, on montre la prison Mamertine toute hérissée de lugubres souvenirs. Ancus Martius ou Mamertius la fit creuser dans le roc et la rendit horrible. Servius Tullius en ajouta au-dessous une seconde, plus horrible encore, dans laquelle on descendait les prisonniers par une ouverture ronde

ARC DE SEPTIME SÉVÈRE

pratiquée à la voûte. C'est là que les criminels d'État étaient étranglés, puis retirés avec des crochets et jetés au peuple du haut d'un escalier appelé l'escalier des Gémissements, *la scala di Gemonie*. Quelquefois le supplicié était lancé du haut des degrés, de manière à se briser les membres en roulant, et il arrivait en pièces à la dernière marche. Les complices de Catilina périrent dans cette prison. Séjan y fut étranglé par ordre de Tibère; le roi des Numides, Jugurtha, y mourut de faim. En général les rois vaincus étaient mis à mort sous ces voûtes, pendant que le triomphateur montait au Capitole. Ce lieu sinistre est aujourd'hui décoré de

mille offrandes, éclairé de cierges, et visité par les fidèles, parce que saint Pierre y fut, dit-on, incarcéré et n'en sortit que pour aller au martyre, après avoir converti et baptisé ses deux geôliers, Processus et Martinianus.

Si nous revenons maintenant au Forum, en suivant la voie Sacrée, nous y trouvons plus loin que le Græcostase, au pied des jardins Farnèse, l'arc de Titus.

ᴀʀᴄ ᴅᴇ Tɪᴛᴜs. Dans la capitale du monde chrétien, la présence de cet arc offre à l'esprit quelque chose de monstrueux, si l'on se rappelle qu'il fut érigé en mémoire de la prise de Jérusalem par les soldats païens. Il est vrai que cette sanglante catastrophe, dans laquelle périrent quatre-vingt mille créatures humaines et le plus beau temple de l'univers, n'était que l'accomplissement des prophéties, et pouvait être regardée par les chrétiens eux-mêmes comme une vengeance de Dieu. L'arc de Titus est, du reste, un morceau précieux, qui a été non-seulement conservé par les papes, malgré sa signification blessante, mais encore restauré à plusieurs reprises et avec le plus grand soin. Il était en marbre pentélique, mais les siècles ayant rongé une partie des marbres, on a remplacé par du travertin les morceaux détruits. Les deux grands bas-reliefs qui le décorent sont célèbres et dignes de leur célébrité, quoiqu'ils aient subi l'injure du temps. Un de ces bas-reliefs représente l'apothéose de l'empereur, dont le quadrige est entouré et suivi de sénateurs, de soldats et de la foule. Rome, sous la figure d'une femme, tient les rênes des quatre chevaux du char. Dans l'autre, on voit défiler le cortége des prisonniers juifs, et des guerriers vainqueurs qui portent les dépouilles du temple de Jérusalem : le fameux chandelier d'or à sept branches, la table des pains de proposition, les trompettes d'argent qui servaient à annoncer le jubilé, enfin les vases sacrés. L'image du triomphe se continue sur la frise. La conquête de la Judée est symbolisée par la figure de son plus grand fleuve, le Jourdain, portée sur un brancard. Au centre de la voûte, Titus, revêtu de la toge, est enlevé au ciel sur un aigle. C'est après la mort de Titus que cet arc lui fut élevé, sans aucun doute par Trajan, qui, pour obéir à un sentiment de magnanime modestie, ne s'est pas nommé dans l'inscription. Elle est sculptée sur l'attique du monument, du côté qui regarde le Colisée, et porte seulement ces mots :

SENATVS
POPVLVSQVE ROMANVS
DIVO TITO DIVI VESPASIANI F.
VESPASIANO AVGVSTO

On a fait observer que la qualité de *divus*, donnée ici à Titus, prouve qu'il

était mort quand on a gravé l'inscription. L'arc de Titus est un chef-d'œuvre d'élégance, et, eu égard à ses dimensions, il est plutôt joli qu'il n'est beau. Il n'a qu'une seule porte et ne mesure que huit mètres environ de haut, sept de large et à peu près cinq d'épaisseur. Par cette porte unique passait encore la voie Sacrée, ainsi nommée à cause de l'alliance que Romulus et Tatius jurèrent en cet endroit, après leurs querelles au sujet des femmes sabines.

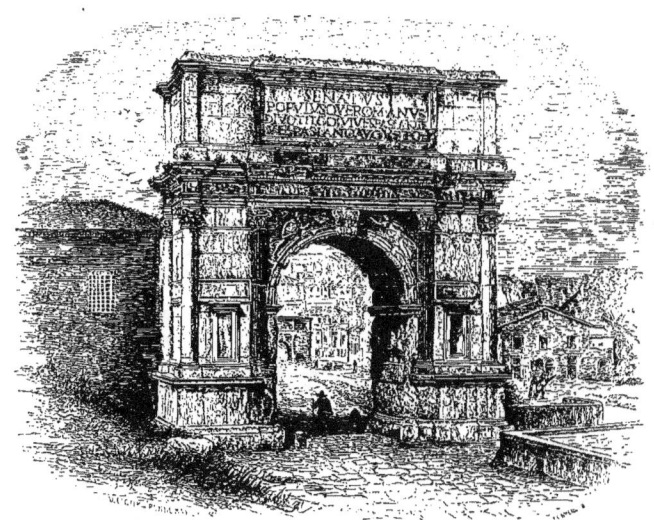

ARC DE TITUS

D'autres monuments antiques s'élèvent encore autour du Forum, et, parmi eux, le plus vénérable de tous, le temple de Romulus et de Rémus. Rome a commencé en ce lieu. La cella ou sanctuaire du temple, donnant sur la voie Sacrée, est de forme ronde. C'est dans la partie souterraine que l'on trouva, il y a deux siècles, les tables de marbre sur lesquelles était gravé le plan de l'ancienne Rome. A la place où est le sanctuaire du temple de Romulus, un pape fit établir l'église Saint-Côme et Saint-Damien, de même que l'on a dédié à saint Laurent le magnifique temple

d'Antonin et de Faustine, qui est situé tout auprès, sur le Forum, presque en face du Græcostase. On peut se faire une idée de la magnificence romaine en voyant ce beau temple qui s'annonce par un portique de dix colonnes en marbre cipolin d'un seul bloc, hautes de seize mètres. On y montait par un escalier de vingt et une marches dont la première était au niveau de la voie Sacrée. Le sénat fit élever ce temple à la mémoire de l'impératrice Faustine, femme d'Antonin le Pieux, et après la mort de cet empereur, son nom fut ajouté sur la frise de la façade, construite en marbre de Paros. On y lit :

DIVO ANTONINO,
DIVÆ FAUSTINÆ.

En reprenant la voie Sacrée, nous passerons maintenant sous l'arc de Titus et nous aurons à notre gauche le Colisée, à notre droite l'arc de Constantin, arc situé à l'endroit où la voie Sacrée se réunit à la voie Triomphale.

ARC DE CONSTANTIN. Ce monument a un grand effet d'ensemble et ne peut appartenir qu'à une des belles époques de l'art. Suivant toute apparence, Constantin, voulant célébrer sa victoire sur Maxence et sur Licinius, s'empara de l'arc de triomphe élevé à Trajan, et osa confisquer ainsi pour lui-même la gloire de ce grand homme. C'est vers l'an 326 qu'eut lieu cet acte d'usurpation. Les bas-reliefs et autres ornements qui décoraient la partie supérieure de l'arc, demeurèrent intacts, mais, dans la partie inférieure, on représenta les hauts faits de Constantin, et comme les artistes contemporains de cet empereur étaient déjà tombés dans la barbarie, leur sculpture grossière fait disparate avec celle du temps de Trajan. L'arc a trois portes en arcades et huit colonnes, dont sept d'ordre corinthien en jaune antique, et une d'un marbre jaunâtre, lesquelles supportent des statues de rois prisonniers. Sept de ces statues en marbre violet appartenaient à l'arc de Trajan. La huitième statue, qui est en marbre blanc, est un ouvrage moderne, fait sous Clément XII, qui restaura l'arc de Constantin. Un matin de l'année 1533, sous le pontificat de Clément VII, ces huit statues se trouvèrent sans têtes. L'auteur de cette mutilation était Lorenzino de Médicis, qui se croyait sans doute assuré de l'impunité, étant de la famille du pape. Mais Clément VII fit publier un ban qui condamnait le voleur à un exil perpétuel. Lorenzino s'enfuit, emportant, dit-on, son butin à Florence, où, pour achever sans doute de s'immortaliser, il assassina son cousin Alexandre, grand-duc de Toscane. Deux siècles plus tard, Clément XII fit refaire sur des modèles antiques les têtes manquantes, qui furent exécutées par un sculpteur nommé Bracci.

LES MONUMENTS ANTIQUES.                      201

Pour en revenir aux bas-reliefs, tous ceux qui ornent l'attique, ainsi que les huit médaillons au-dessus des arcades latérales et les deux côtés de l'arc, se rapportent aux exploits de Trajan. Les bas-reliefs des faces latérales regardant le Palatin et le Cœlius, font allusion à la victoire que Trajan remporta sur le roi des Daces. Les autres rappellent son entrée à Rome, la voie Appienne qu'il restaura,

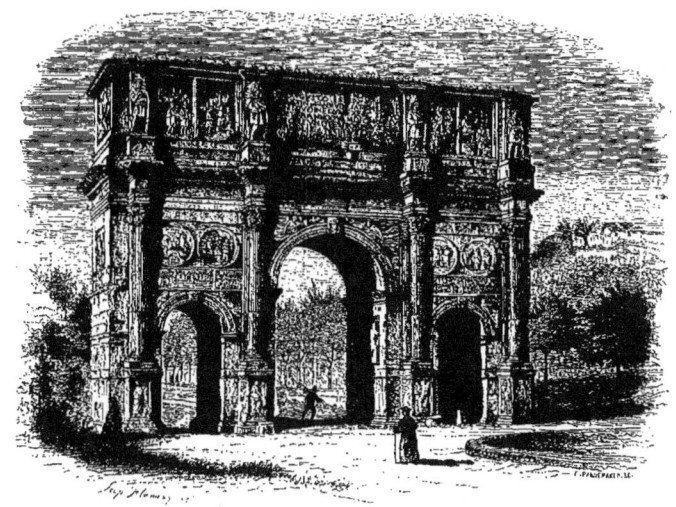

ARC DE CONSTANTIN

le roi qu'il donna aux Parthes après avoir détrôné Parthomasiris, enfin le sacrifice solennel qu'on appelait *Suovetaurilia*. Les médaillons se rapportent à des chasses et à des sacrifices offerts par Trajan à Mars, Sylvain, Apollon et Diane. Tous ces morceaux, d'une exécution mâle et noble, portent l'empreinte du style que nous retrouverons dans les sculptures de la colonne Trajane, tandis que ceux qui furent sculptés en l'honneur de Constantin trahissent la décadence de l'art. Mais tout grossiers qu'ils sont, ces bas-reliefs ont un intérêt historique et un caractère de sincérité qui les rend fort curieux à étudier. On y voit la prise de Vérone par Constantin, la victoire qu'il remporta sur Maxence; ici on l'a représenté triomphant;

là, parlant aux Romains du haut de la tribune aux harangues, et ce dernier bas-relief n'est pas le moins intéressant, si l'on se rappelle que Jules Romain, terminant les peintures de la Chambre du Vatican que Raphaël laissa inachevée et qui porte le nom de Chambre de Constantin, emprunta à ces sculptures, bien que barbares, le motif d'une de ses compositions, celle que l'on appelle la Harangue. Quant aux deux médaillons dans lesquels sont figurés le char du Soleil et celui de la Lune, et qui ornent les tympans, ils sont d'une exécution plus fine et se font distinguer par là des autres sculptures de l'époque constantinienne.

Au dire de Raphaël Sterni, les deux bas-reliefs qui sont placés au-dessous de l'arcade principale doivent être attribués à des artistes contemporains de Trajan, bien que la beauté de leur œuvre soit devenue presque méconnaissable par les altérations que leur ont fait subir l'ignorance des sculpteurs de Constantin, et la nécessité pour eux d'adapter à la glorification de cet empereur, ce qui se rapportait trop clairement aux actions héroïques de Trajan. Comme l'arc de Septime Sévère, celui-ci a été longtemps à demi enterré. Ce n'est que vers le commencement de ce siècle, sous le pontificat de Pie VII, qu'il fut dégagé et remis de plain-pied par l'abaissement du sol environnant, au niveau de la voie Sacrée et de la voie Triomphale.

Colisée. Mais au milieu de tant de monuments magnifiques et fameux, il en est un plus fameux encore et plus magnifique, c'est le Colisée. Le décrire est possible sans doute, mais ce qui ne l'est point, c'est d'exprimer les sensations qu'on éprouve à l'aspect de cette ruine immense. Qui sait? peut-être, dans sa dévastation, le Colisée est-il plus beau que le jour où pour la première fois il ouvrit ses portes à plus de cent mille spectateurs. Nulle part, du reste, le peuple romain n'a laissé de lui-même un témoignage plus sublime et plus vrai tout ensemble. Sa grandeur : on la reconnaît tout de suite à l'enceinte prodigieuse qu'embrasse l'ellipse du monument, aux pierres colossales qui le composent, à ces portiques circulaires et superposés, à ces colonnes enfin de tous les ordres, qui s'élèvent les unes sur les autres à une hauteur énorme. Sa puissance : on en peut juger par ce seul fait qu'un million de prisonniers de guerre ont travaillé à construire le Colisée, et que les premiers jeux qu'on y célébra coûtèrent douze millions de sesterces. Sa férocité : elle n'est que trop bien accusée par le souvenir des gladiateurs dont la mort lui était donnée en spectacle dans cette arène sanglante, et des martyrs chrétiens qu'on y livrait aux bêtes. A lui seul, le Colisée résume toute l'histoire de la Rome antique, et il est le plus étonnant vestige d'un peuple qui fut si longtemps le maître de l'univers et l'esclave d'un homme. On dirait que, réunissant tous les trophées de ses conquérants, suivant la belle

pensée de lord Byron, Rome a voulu faire un seul monument de tous ses arcs de triomple.

L'empereur Vespasien jeta les fondements de ce théâtre à son retour de la guerre de Judée, il employa aux premiers travaux douze mille Juifs prisonniers, mais il mourut avant de le voir finir. Ce fut Titus, son fils, qui l'acheva. Il en fit l'inauguration l'an 80 de notre ère, par une fête qui dura cent jours et dans

LE COLISÉE, CÔTÉ DU MIDI

laquelle périrent cinq mille lions, tigres et autres bêtes féroces, et plusieurs milliers de créatures humaines. Le monde n'a jamais rien vu de pareil au Colisée. Ce monument a cinquante-deux mètres de hauteur, c'est-à-dire qu'il est plus haut que la colonne Vendôme à Paris. Sa circonférence est de cinq cent quarante-sept mètres; sa forme est ovale; sa façade extérieure, dessinée en arcades superposées, que séparent des colonnes engagées dans le mur, est décorée de quatre ordres d'architecture : le rez-de-chaussée est d'ordre dorique; le second est d'ordre ionique; les deux étages supérieurs sont corinthiens. La plus haute galerie était soutenue par quatre-vingts colonnes en marbre portant un plafond en bois doré.

Autour de la corniche étaient pratiquées des ouvertures par où passaient de longs mâts. A ces mâts on fixait des poulies dans lesquelles s'enroulaient les cordes qui servaient à tendre un *velarium* immense sur la tête des spectateurs. L'arène où combattaient les gladiateurs a quatre-vingt-cinq mètres de long sur soixante de large. On pouvait la remplir d'eau à volonté pour y faire nager et combattre des hippopotames et des crocodiles. Au niveau du sol étaient les loges à portes de fer contenant cinq cents lions, quarante éléphants, des tigres, des panthères, des taureaux et des ours. Lorsque la foule était entrée dans l'amphithéâtre par les vomitoires, quatre-vingt-dix mille spectateurs environ trouvaient place sur les gradins revêtus de marbre. Une grille d'or défendait le banc des sénateurs contre l'attaque des bêtes féroces. Trois mille statues de bronze, une multitude infinie de tableaux, des colonnes de jaspe et de porphyre, des balustres de cristal, des vases d'un travail précieux décoraient la scène. Pour rafraîchir l'air, des machines ingénieuses faisaient monter des sources d'eau safranée qui retombaient en rosée odoriférante. Auprès des cavernes il y avait certaines voûtes secrètes, *fornices*, qui servaient de lieux de prostitution.

Le nom de Colisée est la corruption de *colosseum*, et ce nom fut donné au théâtre soit en raison de ses proportions gigantesques, soit à cause de la statue colossale de Néron, qui avait quarante mètres de haut et que l'empereur Adrien fit transporter devant l'amphithéâtre par un attelage de vingt-quatre éléphants. Du côté du nord, le Colisée est encore entier, du moins à l'extérieur; mais il est ruiné vers le midi. Après avoir été pendant plus de quatre cents ans le théâtre des jeux publics et du martyre des chrétiens livrés aux bêtes, l'édifice fut saccagé par les barbares de Totila, qui en détruisirent une partie et pratiquèrent des trous innombrables pour s'emparer, par un travail pénible et inconcevable, des crampons de bronze qui liaient les pierres. Depuis, le Colisée eut à subir l'injure des guerres civiles; il devint une place forte dont les Frangipani et les Annibaldi se disputèrent longtemps la possession. Au xiv° siècle on y donna de nouveau des combats de taureaux et des tournois. Puis il fut changé en hôpital; ensuite on y établit une manufacture; mais de tout temps ce fut une sorte de carrière où les papes et les princes de l'Église, tels que Paul II, Paul III, le cardinal Riario allaient prendre des pierres et du marbre pour en construire leurs maisons ou plutôt leurs forteresses. Les Barberini, neveux d'Urbain VIII, firent extraire du Colisée tant de matériaux pour leur palais que l'on fit sur eux ce jeu de mots si connu : *Quod non fecerunt barbari, fecere Barberini* : « ce que n'avaient pas fait les barbares, les Barberins l'ont fait. »

Ce ne fut que sous le pontificat de Pie VII que la dévastation cessa. Pour arrêter les éboulements, ce pape fit bâtir des contre-forts et commença des réparations

que ses successeurs ont continuées et auxquelles travaillent des galériens. Aujourd'hui la croix s'élève au milieu de l'arène qui fut rougie autrefois du sang des martyrs. Et tout autour quatorze petits oratoires, formant un chemin de la croix, sont décorés de fresques représentant les épisodes de la passion. Quant aux ruines, la nature a pris soin de les décorer avec magnificence. Les ronces, les plantes, les arbustes, poussent et rampent de toutes parts : le lichen grisâtre, le lierre au vert lustré,

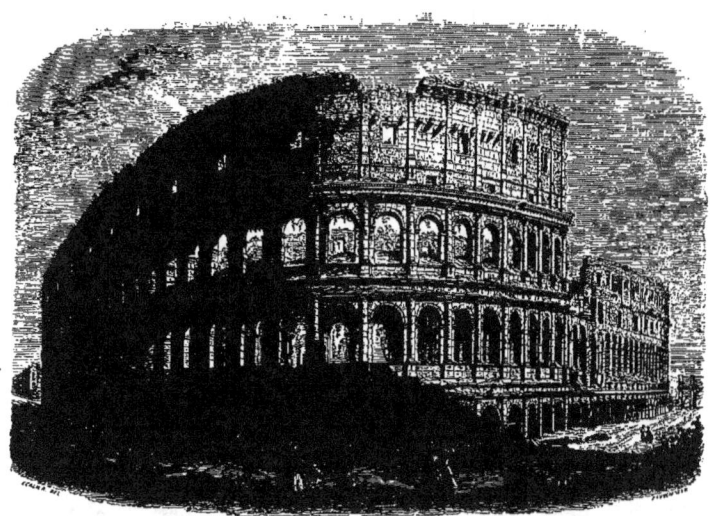

LE COLISÉE, CÔTÉ DU NORD.

les giroflées jaunes, y produisent des tons pittoresques qui se marient avec le brun luisant dont le soleil de tant de siècles a coloré les arcades et les frises. A quelque heure du jour qu'on visite ces immenses ruines, on est saisi d'une sorte d'enthousiasme mélancolique. Le soir, quand le soleil se couche et que les autres ruines du Forum paraissent des constructions de bronze, le Colisée présente un spectacle merveilleux, un fond de décoration d'une majesté sans égale. La nuit, au clair de lune, c'est encore un tableau magique, dont l'aspect vous plonge dans une rêverie solennelle. Quelquefois on y est troublé par les conversations bruyantes de quelques promeneurs

mondains et frivoles, sortis des salons de Rome pour venir respirer la fraîcheur de l'air. Mais si l'on a le bonheur d'être seul et de pouvoir s'abandonner au courant des souvenirs et au charme des émotions poétiques, on éprouve un de ces ravissements dont l'âme conserve à jamais l'ineffable impression. Tel est le Colisée. Après dix-huit siècles, il fût resté debout dans toute son intégrité, comme aux jours de Titus, s'il n'eût été ravagé par les invasions et par ces Romains barbares contre lesquels il n'a eu si longtemps d'autre protection que sa seule immensité.

Nous avons promis de décrire les plus beaux et les plus curieux édifices de Rome ; nous parlerons donc ici du temple de Vesta.

EMPLE DE VESTA. C'est un temple rond d'une exquise élégance, situé sur les bords du Tibre. Il était ouvert de tous côtés et se composait seulement d'un petit dôme porté sur vingt colonnes cannelées, de marbre blanc et d'ordre corinthien. La circonférence de ce portique circulaire est de cinquante-deux mètres ; la hauteur des colonnes, qui s'élèvent sur sept marches, est de onze mètres environ. L'entablement et le dôme ont été détruits et sont maintenant remplacés par un misérable toit de tuiles, formant une sorte de cône bas et cannelé. La cella, ou sanctuaire, a environ neuf mètres de diamètre. Les murs en sont formés de gros blocs de marbre blanc parfaitement joints ensemble. Le style des chapiteaux et la proportion, peut-être trop svelte, des colonnes, semblent indiquer que le temple de Vesta aurait été refait vers le temps de Septime Sévère. Les antiquaires ne sont pas d'accord sur le nom à donner à ce joli temple, qui n'a été dégagé qu'en 1810, par l'administration française. Les uns croient qu'il était dédié à Vesta, et c'est le nom qui lui est resté parmi le peuple ; les autres y veulent voir un temple dédié à Hercule Vainqueur, *tempio di Ercole Vincitore*. Il porte encore un quatrième nom, celui de Saint-Étienne aux Carrosses. Une réparation de trois cents louis, dit avec raison Stendhal, en ferait une aussi jolie chose que le temple de Diane, à Nîmes. Quoi qu'il en soit, c'est de nos jours une église, la Madona del Sole. On nous a expliqué l'origine prétendue de cette dénomination. Une dame qui demeurait près de ce temple, ayant vu un jour une boîte qui flottait sur le Tibre, ordonna à ses domestiques de l'aller recueillir ; au moment où la dame en soulevait le couvercle, un vif rayon de lumière vint frapper ses regards. Elle regarda au fond de la boîte et y vit une image de la sainte Vierge. L'événement s'ébruita : l'image fut déposée en grande cérémonie dans le temple des vestales, et ce temple, changé en église, devint *Santa Maria del Sole*.

Auprès du temple de Vesta, il en est un autre peut-être plus intéressant encore, du moins par son antiquité, c'est le temple de la Fortune virile, dont l'origine

LES MONUMENTS ANTIQUES. 207

remonte, dit-on, aux premiers temps de Rome. Il est d'ordre ionique et construit en tuf et en travertin; les colonnes en sont revêtues de stuc et cannelées; la frise est ornée de candélabres alternant avec des bucranes. La nature des matériaux employés témoigne que l'édifice appartient en effet aux époques primitives; mais la forme en est si élégante, les proportions en sont si heureuses, que rien n'y fait

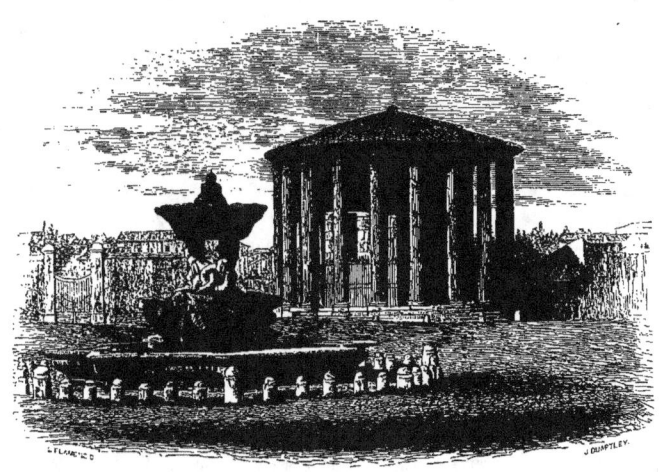

TEMPLE DE VESTA

regretter les raffinements d'une architecture plus avancée. Il est de tradition que Servius Tullius, sixième roi de Rome, éleva ce monument à la Fortune, qui d'esclave l'avait fait devenir roi. Les anciens Romains y célébraient des fêtes le 1$^{er}$ avril de chaque année. L'indiscret Ovide nous raconte que les femmes allaient au bain ce jour-là, et sacrifiaient à la déesse pour qu'elle voulût bien cacher les défauts de leur corps à leurs amants ou à leurs futurs époux; la religion catholique s'est emparée naturellement de ce temple et, comme de tous les autres, en a fait une église : elle est dédiée à sainte Marie l'Égyptienne.

OLONNE TRAJANE. De toutes les périodes de l'histoire romaine, il n'en est pas de plus agréable à se rappeler que celle du règne de Trajan. Il n'en est pas non plus dans lesquelles l'art romain, ou si l'on veut, l'art grec pratiqué par des Romains, ait élevé de plus nobles monuments. Lorsque ce grand homme eut vaincu les Daces, il appela auprès de lui le célèbre architecte syrien Apollodore, et il lui ordonna de dessiner un forum qui surpassât en magnificence tout ce qu'on avait encore vu. Apollodore construisit le forum qui porte le nom de Trajan. Il lui donna trois cent soixante-cinq mètres de longueur et cent soixante-six de largeur. Mais, pour obtenir cet espace, il dut couper une partie du mont Quirinal. La place formait un parallélogramme; elle fut entourée d'un superbe portique à colonnes. A l'extrémité nord, l'architecte bâtit un temple; au sud, une basilique à cinq nefs coupée par quatre rangs de colonnes. Aux quatre angles de la place, il éleva des arcs de triomphe, et enfin, en avant du temple, à vingt mètres de distance, il érigea une colonne triomphale, qui fut dédiée à Trajan par le sénat romain, l'an 99 de Jésus-Christ. On se figure aisément quel magnifique spectacle devait présenter ce forum, surtout si l'on a une idée de la richesse des matières qu'Apollodore y avait employées. Les frontons, les corniches, l'attique de ces divers édifices étaient revêtus des marbres les plus rares et le plus précieusement travaillés; les marches de la basilique étaient en jaune antique massif; la place était décorée de statues de bronze doré; la colonne était en marbre de Carrare. Aussi lorsque l'empereur Constantin vit le forum de Trajan pour la première fois, il en demeura muet de stupeur et d'admiration, ne sachant, dit Ammien Marcellin, s'il avait devant les yeux un ouvrage de la main des hommes ou une création des dieux.

 La colonne Trajane est le seul reste de l'antiquité romaine qui nous ait été conservé dans son entier, de sorte qu'après dix-huit siècles environ, elle est encore debout, intacte et aussi impérissable que peuvent l'être les travaux humains. Cette colonne a quarante-quatre mètres de hauteur, depuis le pavé jusqu'à l'extrémité de la statue qui la surmonte, et qui est au niveau du mont Quirinal. Les proportions en sont fort belles, et nous les donnerons ici, parce qu'on les a reproduites ou à peu près dans la colonne de la place Vendôme, à Paris. Le socle a un mètre, le piédestal quatre mètres soixante-sept centimètres, le fût de la colonne, avec la base et le chapiteau, trente mètres; le piédestal de la statue a quatre mètres soixante-sept centimètres, et la statue trois mètres soixante-six centimètres. Le diamètre inférieur est de trente-huit centimètres plus grand que le supérieur, de manière à former vers la base le renflement qu'exige l'élégance de toute colonne. Celle de Trajan est en marbre de Carrare et se compose de vingt-trois blocs si parfaitement unis ensemble par des crampons de bronze, qu'elle paraît être d'une seule pièce. Au-dessus du chapiteau est une petite terrasse à balustre à laquelle on monte par un escalier tournant, évidé dans le bloc, et qui se trouve éclairé

par quarante-trois petites ouvertures. La colonne est comme revêtue extérieurement d'un bas-relief en spirale qui en fait vingt-trois fois le tour. C'est un poëme en marbre qui célèbre les victoires de Trajan sur les Daces. Marches, campements,

LA COLONNE TRAJANE

passages de fleuves, batailles, triomphes, tous les épisodes d'une histoire militaire y sont retracés dans un style fier, un peu rude même, comme il convient à un tel sujet. Les deux mille cinq cents figures qui se meuvent dans cet immense bas-relief sont dessinées correctement, mais sans recherche; le modelé en est

large, ressenti et vivant; c'est une sculpture, non pas héroïque, mais historique; et sans être sublime comme celui des métopes et des frises du Parthénon, le caractère en est grand et mâle. Le piédestal est orné de trophées, d'aigles et de guirlandes, du travail le plus parfait. C'est au-dessous de ce piédestal que les cendres de Trajan furent déposées dans une urne d'or. Sa statue en bronze doré couronnait autrefois le sommet de la colonne; mais cette statue ayant été transportée à Constantinople par un des empereurs d'Orient, Sixte V la fit remplacer par la statue en bronze de saint Pierre, qu'on voit aujourd'hui. Il fit en même temps dégager le piédestal qui était enseveli dans la terre par suite de l'extraordinaire exhaussement du sol dont nous avons vu à Rome tant d'exemples.

Mais nous ne pouvons ici passer sous silence une autre grande colonne, presque aussi fameuse, c'est la colonne Antonine. Élevée au milieu d'une place qui est en partie l'ancien forum d'Antonin, ce dernier monument devrait porter le nom de Marc Aurèle, puisqu'il fut dédié à cet empereur et non à son beau-père Antonin le Pieux. La colonne de Marc Aurèle est formée de vingt-huit blocs de marbre; elle est ornée, comme celle de Trajan, de bas-reliefs en spirale dont le travail, beaucoup moins beau, offre moins de saillie, et qui représentent les victoires remportées par Marc Aurèle en Allemagne. On y remarque la figure de Jupiter Pluvius, rappelant certain miracle obtenu par la légion fulminante toute composée de chrétiens, lesquels attribuèrent à leur Dieu la grâce dont les païens remerciaient Jupiter. La statue de Marc Aurèle, en bronze doré, qui était placée autrefois sur le sommet de la colonne, fut remplacée, sous le pontificat de Sixte V, par la statue de saint Paul qui est également en bronze doré.

CHEVAUX DE MONTE CAVALLO. Dans la première partie de cet ouvrage, nous avons décrit la place du Capitole et le superbe escalier à balustrade par lequel on y monte. Nous avons parlé des deux statues colossales qui sont placées au haut de la rampe. Nous allons retrouver des groupes semblables sur la place du Quirinal, appelée aussi place de *Monte Cavallo*, à cause des chevaux que tiennent et paraissent dompter les deux figures de Castor et de Pollux, ou, suivant d'autres, celles d'Alexandre domptant Bucéphale. Ces deux colosses sont en marbre pentélique. Constantin les fit venir d'Alexandrie pour en orner ses thermes. C'est de la montagne de décombres formée par la destruction des thermes de Constantin, que le pape Sixte V fit retirer ces figures colossales, qu'il plaça de chaque côté d'un obélisque en granit rouge oriental, provenant du mausolée d'Auguste. Les noms de Phidias et de Praxitèle, gravés sur les piédestaux, y ont été mis du temps de Constantin seulement et ne prouvent rien. Ce qui est incontestable, c'est que le travail des figures est digne d'un élève de Phidias, sinon de Phidias

LES CHEVAUX DE MONTE CAVALLO

lui-même. Quant aux chevaux, ils sont tellement altérés par de nombreuses restaurations, qu'on ne peut juger bien exactement de leur beauté primitive. Ainsi décorée par l'obélisque et les deux statues, la place du Quirinal est une des plus belles du monde. Située au bord de la montagne, elle domine tous les édifices de Rome, et elle se trouve à peu près à la hauteur de la coupole de Saint-Pierre, dont on aperçoit la masse imposante de l'autre côté du Tibre.

Pour couronner l'œuvre de Sixte V, Pie VII fit construire au pied de l'obélisque une fontaine dont le bassin en granit oriental, de vingt-quatre mètres soixante-huit centimètres de circonférence, fut transporté du forum romain en cet endroit.

Rome est une ville beaucoup plus petite que Paris, et cependant il ne faudrait pas moins que la vie d'un centenaire pour connaître à fond tout ce qu'elle renferme de monuments. Plusieurs de ces monuments étant devenus des églises, tels que le Panthéon d'Agrippa, nous les retrouverons dans la dernière partie de ce livre, spécialement consacrée aux édifices religieux. Mais il nous reste encore à parler de quelques tombeaux fameux, et d'abord du mausolée d'Adrien, qu'on appelle aujourd'hui le château Saint-Ange. Nous l'avons fait graver ici dans une *Vue de Rome* prise de la rive gauche du Tibre.

MAUSOLEE D'ADRIEN. L'empereur Adrien fut passionné pour l'architecture; le mausolée qu'il s'était fait bâtir dans les immenses jardins de Domitia était revêtu de marbres précieux, de corniches admirables et embelli de tous les genres de décorations. Vingt-quatre colonnes de marbre violet formaient un portique autour du mausolée, qui se terminait par une coupole au sommet de laquelle s'élevait une pomme de pin colossale : c'était le cercueil de bronze où reposaient les cendres d'un prince qui fut grand malgré ses vices. Maintenant le mausolée d'Adrien n'est plus qu'une masse informe, aussi l'appelle-t-on quelquefois le môle d'Adrien; il n'en subsiste plus qu'une immense tour ronde qui en formait le noyau. Cette tour, dévastée et dépouillée de ses ornements par les soldats de Bélisaire, est à cette heure une prison politique, et une forteresse ménagée au pape en cas de péril, et reliée au Vatican par des souterrains. Elle est surmontée de la statue colossale en bronze d'un ange armé d'une épée.

La forme ronde a été encore affectée à un autre tombeau presque aussi célèbre que celui d'Adrien, le tombeau de Cæcilia Metella, femme du triumvir Crassus. Ce sépulcre extraordinaire a vingt-neuf mètres vingt-trois centimètres de diamètre, et neuf mètres soixante-quatorze centimètres d'épaisseur; aussi n'y a-t-il à l'intérieur d'autre vide qu'une petite chambre ronde et voûtée dans laquelle on trouva le sarcophage en marbre grec qui est aujourd'hui au palais Farnèse. Il est à Rome des tombeaux qui ont la forme pyramidale, renouvelée des Égyptiens. Tel est le mausolée

de Cestius, qui était un des septemvirs Épulons. Placée sur un soubassement de travertin, la pyramide de Cestius a trente-six mètres soixante-dix centimètres de hauteur. Les murs de la chambre sépulcrale sont décorés de peintures qui ont beaucoup souffert.

Si nous ne pouvons tout décrire, qu'il nous soit permis de signaler encore à l'admiration

LE PONT SAINT-ANGE    SAINT-PIERRE    LE TIBRE    MAUSOLÉE D'ADRIEN

VUE DE ROME

du voyageur ces onze magnifiques colonnes en marbre grec qui formaient une partie latérale du portique du temple d'Antonin le Pieux, et contre lesquelles sont adossées aujourd'hui les constructions de la douane. Ces colonnes cannelées et d'ordre corinthien ont treize mètres seize centimètres de haut et un mètre cinquante-quatre centimètres de diamètre. La base est attique et le chapiteau orné de feuilles d'olivier. Rien n'égale la sveltesse et l'élégance de cette magnifique ruine.

Tout est grand, tout est remarquable à Rome, tout y porte un caractère

d'antique majesté, de puissance déchue et de tristesse. Portes, fontaines, obélisques, théâtres, aqueducs, palais, temples, jardins, il n'est pas de monument, depuis le plus vaste jusqu'au plus simple, qui ne soit marqué de cette empreinte indélébile. Les seules fontaines de Rome mériteraient une attention particulière, non-seulement par l'imprévu de leur décoration, mais encore et surtout par l'excellence de leurs eaux. Ici c'est la fontaine de l'*Acqua felice*, que la statue colossale de Moïse semble faire jaillir d'un rocher, et que Sixte-Quint conduisit d'un village situé à quatorze milles de Rome. Après avoir alimenté le Capitole, le Quirinal et le monte Pincio, elle tombe en bouillonnant dans des bassins de marbre, et sort encore par la gueule de quatre lions, dont deux en basalte égyptien. Là ce sont les trois fontaines monumentales de la place Navone, dont les eaux, durant les chaleurs du mois d'août, se répandent dans toute la place, comme dans une immense vasque, et y forment un lac où viennent se jouer les piétons, les cavaliers, et les promeneurs en équipage. Plus loin, c'est la magnifique fontaine de Trevi qui jette l'eau par la bouche de Tritons de marbre, que préside la grande figure de Neptune. Cette eau est la fameuse *Acqua vergine*, eau vierge, ainsi nommée parce qu'une jeune fille en indiqua la source à des soldats altérés. Agrippa, gendre d'Auguste, fit construire un aqueduc de quatorze milles pour amener cette eau à Rome. Peuple unique au monde que ce peuple qui, dans ses usages les plus vulgaires, conserve un luxe de roi et des allures de conquérant, et de qui l'on a pu dire que les eaux dont il s'abreuve lui arrivent sur des arcs de triomphe!

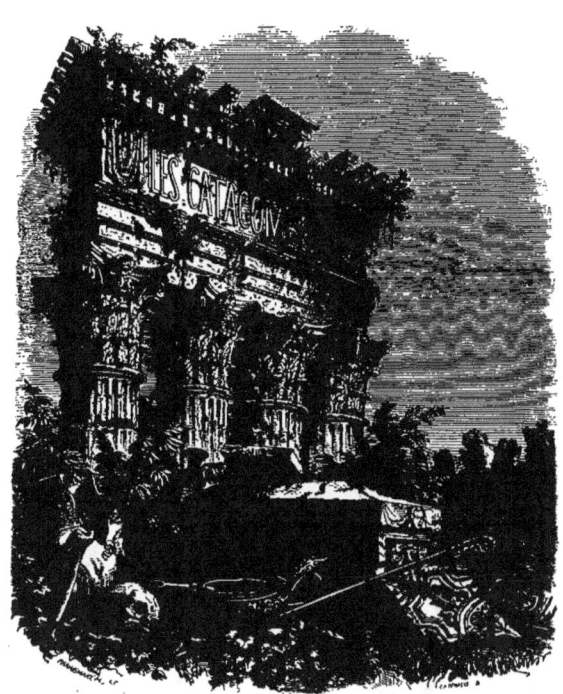

 Au-dessous de la ville de Rome et de la campagne environnante, s'étendent et se ramifient, en sens divers, d'immenses excavations qui sont depuis longtemps célèbres sous le nom de *catacombes*[1]. On ne sait rien de bien positif sur l'origine de ces souterrains ; mais il est à peu près certain qu'ils furent creusés primitivement pour l'extraction d'une sorte de tuf, nommé *pouzzolane*, qui fut employé de tout temps à la construction des grands édifices de Rome. A mesure que la ville s'étendait, les fouilles devinrent de plus en plus profondes et considérables. Obligés de se garantir contre le danger des éboulements, et dans le but aussi de rendre possibles leurs pénibles travaux, les ouvriers de ces carrières leur donnèrent la

---

1. Ce chapitre de notre livre, un des plus intéressants et des plus nouveaux par son objet, renferme tout ce que les lecteurs pour lesquels nous l'avons écrit peuvent désirer connaître sur les catacombes de Rome : faits historiques, description des lieux, décalque et réduction des plus curieux objets d'art.

Les antiquaires trouveront dans les nobles livres de Bosio, d'Arrieghi, de Bartoli, de Bottari, de Raoul-Rochette, du révérend père Marchi et surtout de M. Louis Perret, de quoi pousser jusqu'à l'érudition la connaissance des antiquités chrétiennes. Le plus complet de ces grands ouvrages, celui qui les résume tous en y ajoutant des découvertes nombreuses, est certainement celui que M. Louis Perret a récemment publié sous le titre : *Catacombes de Rome*. Nous ajouterons, pour mieux faire comprendre l'importance d'un pareil sujet, que, voulant venir en aide à la publication des *Catacombes de Rome*, l'Assemblée nationale, par une loi du 1ᵉʳ juillet 1851, a mis à la disposition de l'auteur une somme de cent quatre-vingt mille huit cent quatorze francs.... Malheureusement le livre de M. Louis Perret se vend treize cents francs.

forme de la voûte, élevèrent des piliers de distance en distance, et comprirent la nécessité d'introduire dans les allées souterraines une certaine régularité, de pratiquer de loin en loin des carrefours servant d'aboutissement commun à plusieurs rues, et de ménager enfin quelque point de repère dans le dédale de cette ville obscure. C'est ainsi que s'allongèrent peu à peu ces cryptes immenses qui ont miné Rome de tous côtés, sur les deux rives du Tibre, et qui forment, sous la capitale du monde, une autre Rome silencieuse, et sous le désert qui l'entoure, un autre désert.

A l'époque où le christianisme se répandit dans la société romaine, de manière à porter ombrage aux empereurs, et à s'attirer les premières persécutions, ces carrières, véritables labyrinthes, offrirent naturellement un refuge aux persécutés, et un lieu secret de réunion aux adeptes de la religion nouvelle : un refuge, disons-nous, car il était bien difficile de poursuivre et de découvrir ceux qui s'y cachaient, surtout si les rares soupiraux par où l'on en pouvait sortir se trouvaient situés par hasard ou construits tout exprès dans le jardin de quelque citoyen converti au christianisme ; un lieu de réunion, car il ne fallait pas de grands efforts pour donner à ces carrières une disposition favorable aux assemblées de néophytes. Mais les excavations, agrandies jusqu'à devenir pour les persécutés une retraite permanente, servirent bientôt de lieux de sépulture aux fidèles. Cependant, les cérémonies à célébrer dans ces ténébreuses demeures, la piété, le souvenir des morts, inspirèrent naturellement aux proscrits des catacombes la pensée de les décorer ; de pauvres artistes, des mosaïstes naïfs, des peintres dont le sentiment seul guidait le pinceau, y ébauchèrent ce grand art qui est devenu le nôtre : l'art chrétien.

L'usage d'employer les catacombes aux sépultures communes, et d'y vouer un culte aux tombes des martyrs, remonte au II$^e$ siècle de notre ère ; mais la plupart des inscriptions indiquant les noms des consuls appartiennent aux IV$^e$ et V$^e$ siècles ; plusieurs tombeaux sont d'une époque plus récente. Au moyen âge, lorsque le christianisme eut assuré son triomphe, l'Église perdit peu à peu l'importun souvenir de son humble et mystérieux berceau. Les catacombes se dégradèrent et devinrent inabordables, à ce point que la connaissance des monuments qu'elles renferment n'est due qu'à l'ardeur de quelques savants qui en firent de nouveau la découverte aux XVI$^e$ et XVII$^e$ siècles. Depuis cette époque, on en a extrait une grande quantité d'ouvrages d'art, des mosaïques, des peintures, des sarcophages ornés de bas-reliefs et appartenant à l'époque de Constantin ou aux siècles antérieurs. Ces monuments du premier âge de l'art chrétien sont aujourd'hui ce que les catacombes offrent de plus curieux aussi bien à l'archéologue et à l'historien qu'à l'Église elle-même.

Des controverses passionnées se sont établies au XVII$^e$ siècle sur la question de

savoir si les catacombes de Rome n'avaient pas été affectées très-anciennement, même avant la venue du christianisme, à la sépulture des Romains, et des écrivains éclairés ont pu soutenir par vives raisons que les souterrains d'où l'on tirait tant d'ossements de martyrs pour les exposer à la vénération publique, avaient été les tombeaux des plus pauvres gens de la population païenne, aussi bien que des cimetières de chrétiens; qu'ainsi les reliques sacrées offertes par l'Église à l'adoration des fidèles, pouvaient bien n'être souvent que les restes de la plèbe romaine, et ceux des esclaves et des malfaiteurs qu'on était dans l'usage de jeter pêle-mêle dans les fosses communes du paganisme. Mais, sans aborder ces points délicats de l'archéologie, avec des savants qui furent souvent dominés par l'esprit de secte ou les préventions, il nous suffira de considérer ici les catacombes comme le lieu consacré aux sépultures chrétiennes. Il est certain, du reste, que, si la coutume de brûler les morts commençait à se perdre au commencement de l'empire, le christianisme naissant ne fut pas étranger à cette révolution dans les habitudes de la société romaine. Non-seulement il était conforme à l'esprit chrétien et aux traditions du judaïsme de confier à la terre des corps destinés à une résurrection future, mais il était naturel que l'on dérobât, aux yeux des païens, des tombeaux chargés d'emblèmes séditieux, et qu'on réunît après leur mort les fidèles qui, de leur vivant, s'étaient réunis dans des agapes fraternelles. Il devait être doux pour les survivants d'être amenés, par la persécution même, à vivre au milieu des tombes de leurs amis et de leurs proches, et d'avoir constamment sous les yeux la dépouille de ces courageux confesseurs de la foi, élevés à la gloire du martyre.

Les catacombes sont presque toujours d'un plan irrégulier; elles se composent d'une multitude d'allées, tantôt larges, tantôt étroites, tantôt basses, tantôt élevées, qui se dirigent et se croisent en tous sens. De chaque côté, sur leurs parois, sont disposés des coffrets de forme oblongue, creusés dans le tuf, et destinés à recevoir les corps qu'on y couchait sans cercueil, et qu'on scellait ensuite avec des pierres plates, des tuiles ou des plaques de marbre, cimentées à chaux et à sable. Ces coffrets mortuaires sont posés ordinairement les uns sur les autres; cependant on trouve quelquefois des sépulcres isolés, plus grands et plus riches; par intervalles, on rencontre des salles spacieuses le plus souvent voûtées. Sur les parois sont étagés, comme dans les allées, des tombeaux symétriques. Ceux des martyrs, qui ont la forme d'un sarcophage, sont placés ordinairement au milieu de la chambre ou bien adossés au mur et surmontés alors d'une niche couverte de peintures; ils sont recouverts d'une table de marbre. C'est là que se faisait le saint sacrifice. A l'entour sont ménagés des gradins pour les fidèles, et, contre la paroi principale, des sièges pour les prêtres et les évêques. Tel est l'aspect que présentent en général les catacombes romaines. L'art moderne a ses origines dans ces lieux

funèbres, et c'est là seulement qu'on en peut étudier les commencements poétiques, l'enfance naïve et sublime.

Il faut le dire, la morale austère du christianisme et ses traditions juives n'étaient point favorables au développement des beaux-arts. L'esprit des premiers apologistes de l'Église était hostile aux images. Saint Justin, saint Clément d'Alexandrie, Tertullien, saint Cyprien et les autres Pères de l'Église, repoussent la peinture à l'égal du mensonge, signalent les artistes peintres et sculpteurs comme pratiquant un métier sacrilége, et vont jusqu'à leur interdire l'accès des communautés chrétiennes. Cependant, comme il n'y a pas de religion sans culte, ni de culte sans emblèmes, il fallut céder peu à peu à la force des choses et à l'empire de la nature humaine qui a besoin de signes extérieurs. Ce besoin de parler à l'imagination par les yeux, et de traduire en images la richesse orientale des métaphores employées dans l'Écriture, donna naissance à un art nouveau, à la fois plastique et spiritualiste, à un art qui s'adressait surtout à l'âme : cet art se nomme le *symbolisme*.

Nous le verrons se former et grandir dans les catacombes; et c'est pour en suivre les développements que nous allons parcourir, à la lueur d'une torche, cette immense nécropole toute remplie de sépulcres, toute peuplée de spectres vénérables, dans laquelle on ne peut entrer sans ressentir le frisson involontaire qu'éprouvait le grand saint Jérôme lorsqu'il la visitait il y a quinze cents ans. Bornée d'abord au cimetière de Saint-Calixte et au voisinage de la basilique de Saint-Sébastien, la dénomination de catacombes s'applique aujourd'hui à la généralité, des souterrains de Rome, dont les plus célèbres se distinguent entre eux par les noms suivants :

Saint-Prétextat, Saint-Calixte, Sainte-Agnès,
Sainte-Priscille, Saint-Saturnin, Platonia, Saint-Cyriaque,
Saint-Pontien, Sainte-Hélène.

Saint-Prétextat. Ce qui frappe d'abord dans les peintures des catacombes, c'est la ressemblance qu'offrent les peintures chrétiennes avec les fresques antiques. On y retrouve en effet les mêmes lois dans l'arrangement du sujet et des accessoires, la même symétrie dans les compartiments, les mêmes motifs de décoration, les mêmes symboles, faisant allusion, il est vrai, à d'autres sentiments, les mêmes modèles, enfin, avec des changements dans le costume et une certaine

ENTRÉE DU CIMETIÈRE SAINT-PRÉTEXTAT

horreur du nu qui était le trait distinctif de la religion du Christ. Les chrétiens qui avaient à rendre leurs idées en peinture ne pouvaient se dispenser de recourir aux types déjà créés par le paganisme, pour exprimer des idées analogues. Un art ne s'improvise point, et comme l'a fort bien dit M. Raoul-Rochette, il n'était pas plus au pouvoir des chrétiens d'inventer une nouvelle langue imitative, qu'un idiome différent du grec et du latin. D'ailleurs, recrutée principalement dans les classes pauvres, la primitive Église n'eut guère à son service que des artistes inexpérimentés, capables seulement d'exprimer avec candeur des émotions nouvelles sous des formes

antiques, timidement imitées et affaiblies. Par exemple, n'y a-t-il pas un vague ressouvenir des Panathénées, et un respect évident des grandes lignes de la sculpture païenne, dans les trois figures de jeunes filles que nous rencontrons au cimetière de Saint-Prétextat? Mais, il faut le dire aussi, quelle différence d'intention! quelle autre

TROIS JEUNES FILLES

poésie! comme ces draperies serrées et fermées, aux plis longs et rares, et d'une simplicité virginale, expriment par leur pauvreté même, le sentiment chrétien, l'abnégation, le mépris du corps, l'exaltation de la spiritualité!

Ce qui rappelle encore plus le goût de l'antique, ce sont les quatre peintures qui, dans ce cimetière, représentent la mort de Vibia, femme de Vincentius, son jugement, son introduction au banquet mystique et le repas funèbre célébré en son honneur. De ces quatre scènes, la plus remarquable est celle où l'on voit un

quadrige conduit par Mercure, et dans lequel un personnage mystérieux, Pluton, sans doute, enlève la jeune fille morte. Les mots ABREPTIO VIBIES indiquent la brusque violence de l'enlèvement, c'est-à-dire la mort prématurée de Vibia. Aux pieds de Mercure est dessinée une figure cylindrique, assez difficile à expliquer. Les uns, comme M. Raoul-Rochette, y ont vu un *symbole de vie et de joie* usité chez les anciens; les autres, avec M. Perret, croient y reconnaître l'urne du fleuve Achéron, par lequel Vibia va descendre aux enfers, comme le dit le mot DESCENSIO. Quoi qu'il en soit, il est clair que tout est païen dans ce morceau; non-seulement

LA MORT

les personnages de Pluton et de Mercure, et les signes symboliques dont le peintre s'est servi, mais le style de ce quadrige olympique, évidemment emprunté aux plus belles médailles grecques et aux bas-reliefs des plus grandes écoles de sculpture. Les pièces qui suivent, notamment l'introduction de Vibia au banquet mystique, où elle est représentée par un jeune homme couronné de fleurs, accusent encore l'origine hellénique et orientale des idées qui ont guidé le pinceau de l'artiste chrétien. Quant au repas funèbre, il est donné par Vincentius, son époux, à sept prêtres, SEPTE PII SACERDOTES, dont deux seulement portent, ainsi que Vincentius lui-même, la coiffure sacerdotale surmontée de l'*apex*, c'est-à-dire du bonnet pointu qui désignait les prêtres saliens. Ici encore, la présence des traditions mythologiques est flagrante.

L'art antique expire dans des mains chrétiennes, ou plutôt un art nouveau essaye de s'en dégager sans pouvoir réussir entièrement à trouver sa forme indépendante, son langage propre, son caractère.

S AINT-CALIXTE. Ce cimetière s'étend sous la voie Appienne, et il est comme le centre de plusieurs autres. Le saint martyr dont il porte le nom occupa la chaire pontificale sous les règnes d'Héliogabale et d'Alexandre Sévère ; il fut précipité au fond d'un puits situé dans la maison de Pontianus où est maintenant bâtie l'église Saint-Calixte. Une inscription citée par Bosio, le savant

AMPOULES

auteur de *Roma sotterranea*, nous apprend que cent soixante-quatorze mille martyrs et quarante-six pontifes ont été inhumés dans ce cimetière, ou, pour mieux dire, attendent la résurrection dans ce dortoir, car le mot cimetière, dérivé du grec κοιμητήριον, signifie le lieu consacré au sommeil.

Au premier rang des objets précieux d'antiquité chrétienne recueillis dans cette catacombe, comme dans les autres, sont les vases de terre qu'on appelle *ampoules*, et qui ont été conservés à peu près intacts, parce qu'ils étaient protégés par le ciment au sein duquel ils étaient enchâssés. Ces vases renfermaient du sang, et ce ne pouvait être que le sang des martyrs. L'analyse chimique a prouvé que les ampoules contenaient du sang, ainsi que Leibnitz lui-même l'avait déjà constaté.

Saint Gaudence fait allusion à cette circonstance, lorsqu'il dit : « Nous conservons recueilli dans le gypse le sang qui témoigne de leur martyre, *quorum sanguinem tenemus gypso collectum.* » L'ampoule est donc le signe sacré du dévouement des premiers soldats de notre religion, et un tel signe suffit à rendre vénérables les sépulcres sans inscription de ceux dont les noms ne sont connus que du Christ, suivant l'expression du poëte Prudence.

LE FOSSOYEUR DIOGÈNE

Mais le morceau le plus curieux du cimetière de Saint-Calixte est la peinture qui représente *le fossoyeur Diogène*, tenant d'une main sa lampe allumée, et portant une pioche aiguë sur l'épaule droite. Sa tunique, à manches étroites, est ornée, sur les bras et à la hauteur des genoux, de croix redoublées, et elle est recouverte d'un pan d'étoffe à longs poils. Le dessin de cette figure est d'une candeur charmante. N'est-ce pas, du reste, un trait remarquable et touchant de l'histoire de la primitive Église, que le respect dont elle entourait l'humble profession du fossoyeur?

Le *fossor* était placé au premier degré du sacerdoce; et c'était, aux yeux des chrétiens, un ministère sacré que de creuser le tombeau des martyrs.

AINTE-AGNÈS. Tout chrétien connaît l'histoire de cette vierge de treize ans, qu'on vit marcher au supplice avec la sérénité d'une épouse qui s'avance vers l'autel. « Jésus-Christ est mon premier époux, dit-elle au bourreau ; nul autre ne me possédera, » et elle présenta sa tête au glaive. Plusieurs

SAINTE AGNÈS

monuments furent élevés dans Rome à la gloire de sainte Agnès, et particulièrement l'église bâtie par Constantin sur le tombeau de la sublime jeune fille, à deux milles hors des murs. Autour de ce tombeau furent creusées des chambres sépulcrales pour les chrétiens jaloux d'être inhumés auprès de la sainte et à côté des trois filles de l'empereur Constantin, qui avaient choisi leur sépulcre dans ce lieu. C'est ainsi que se serait formé, vers le commencement du IV$^e$ siècle, le vaste cimetière de Sainte-Agnès, dont l'entrée est située dans un vallon délicieux, au pied des coteaux

que Pline et Martial ont chantés, au milieu d'un paysage aussi gracieux que l'héroïne qui l'a rempli de son souvenir.

La catacombe de Sainte-Agnès renferme des peintures d'une grande beauté, les plus belles peut-être qui soient dans Rome souterraine. De ce nombre est la fresque de *Moïse frappant le rocher*, que Raphaël semble avoir vue avant de travailler au Vatican. Une majesté simple, une grandeur qui fait penser au style de la Bible, un caractère judaïque, sombre et fier, distinguent cette admirable

MOÏSE FRAPPANT LE ROCHER

figure. La foi qui anime le prophète est visible dans la tranquillité de son attitude, dans l'assurance de son geste et de son regard. Cette fois, le peintre chrétien a traduit un sentiment nouveau dans l'art, et pour l'exprimer, il a trouvé des formes qui ont la beauté de l'antique sans lui ressembler. Les draperies surtout, qui dessinent avec une mâle élégance le corps qu'elles recouvrent, sont d'un style qui étonne au milieu de tant de peintures naïves; la bordure pourpre de la tunique blanche de Moïse en rehausse encore la beauté par un ornement d'un goût austère.

La sainte qui a donné son nom à ce cimetière s'y trouve représentée deux fois : la première dans un bas-relief, ouvrage de l'Algarde, qui orne la chapelle

230   ROME.

placée à l'entrée, et la seconde dans une mosaïque qui décore l'abside de la basilique. Il y a quelques années, en pratiquant des fouilles au-dessus du cimetière de Sainte-Agnès, on trouva la tête en terre cuite que nous faisons graver ici. D'après le dessin qu'en a donné M. Perret, le type de la figure du Christ y a été reconnu par tout le monde, et ce beau type a surpris nos plus grands peintres, les a ravis, les a profondément émus; en le voyant pour la première fois, M. Ingres versa des larmes d'admiration. Il lui semblait qu'un merveilleux mariage du génie grec et de l'inspiration chrétienne avait pu seul produire cette figure si douce et si

TÊTE DU CHRIST

grande, si majestueuse, si fine, si mélancolique. Longtemps l'Église a été divisée sur la question de savoir si le Christ avait été beau, et quelques Pères ont pensé que Jésus, voulant racheter les natures les plus déchues, avait dû cacher son âme sous une enveloppe grossière et se rendre semblable à ceux qu'ont enlaidis la pauvreté et la douleur. Mais voici une tête qui prouve assez qu'on pouvait imaginer un beau type de Christ, sans retomber dans le sentiment des têtes païennes.

C'est encore au cimetière de Sainte-Agnès que se trouvent les belles peintures, déjà publiées par Bosio, qui décorent la voûte de la chapelle dite de Jésus-Christ. Au centre, dans un cadre rond, se voit l'image du bon Pasteur. Les compartiments latéraux représentent Adam et Ève, Moïse frappant le rocher, Jonas sous l'arbrisseau,

et une Orante. Aux quatre angles, sont peintes des colombes aux ailes déployées sur des rameaux fleuris. Autour de l'image du bon Pasteur voltigent des colombes; des vases de fruits, symétriquement placés entre les divers compartiments, complètent la décoration de la voûte. Ainsi le caractère de ces peintures sépulcrales n'a rien de

PLAFOND

lugubre; l'aspect en est riant au contraire; ici, comme dans les autres catacombes, les oiseaux, les fruits et les fleurs, les plus gracieux symboles, de naïfs enroulements, des arabesques, viennent égayer les motifs d'une peinture légère et douce à l'œil. La nature entière semble participer à la bonne nouvelle de l'Évangile.

Nous avons reproduit les morceaux les plus remarquables du cimetière de Sainte-Agnès, mais il en est d'autres qui méritent aussi d'être mentionnés. Tels sont : un Hérode recevant les rois mages; une Vierge tenant l'enfant divin dans ses bras; et enfin un morceau découvert en 1847, représentant sur un même champ une Orante

qui tient une brebis par une patte de derrière; un Mercenaire qui porte une bête fauve sur ses épaules, et dans le milieu, le bon Pasteur les bras ouverts.

Sainte-Priscille. Situé sur la voie Salaria, à trois milles de Rome, ce cimetière est un des plus beaux monuments de l'Église primitive. Suivant toute apparence, la sainte qui lui a donné son nom est celle qui fut la mère du sénateur Pudens et l'aïeule des deux martyres Praxède et Pudentienne. Il n'était

SAINTE PUDENTIENNE

pas à Rome de famille plus distinguée que celle-là, dans les temps héroïques du christianisme. La fresque gravée ici, et qui a été publiée par d'Agincourt, a été transportée des catacombes dans l'église Sainte-Praxède. Le personnage du milieu représente sans doute sainte Priscille, entre ses deux petites-filles. Rien de plus touchant que l'expression de candeur et de tendresse mélancolique qui distingue ces trois figures, si remarquables d'ailleurs par leur beauté pure et sainte. Priscille porte sous sa tunique verte une sorte de chemisette jaune richement ornée, ce qu'on appelait un *indusium*, et ses épaules sont recouvertes d'un manteau rouge attaché

sur sa poitrine par une brillante agrafe. Les deux jeunes martyres ont à la main la couronne des vierges, et le bas de leur tunique est marqué d'une croix.

AINT-SATURNIN. Dans une crypte de cette catacombe, que l'on désigne aussi sous le nom de Saint-Thrason, et qui est comme une dépendance du cimetière de Sainte-Priscille, nous avons admiré le beau caractère d'une fresque, au centre de laquelle est une Orante (femme en prière), entre la Virginité et la Maternité. On sait que dans les premiers siècles on priait debout, les bras

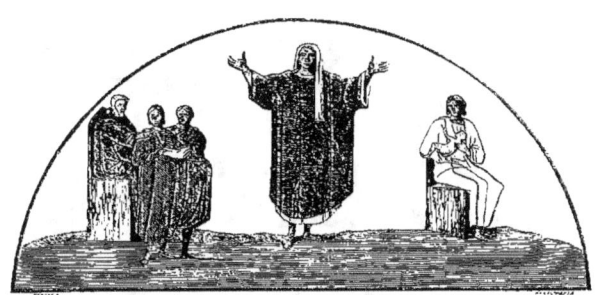

ORANTE PRÊCHANT ENTRE LA VIRGINITÉ ET LA MATERNITÉ

étendus, au lieu de s'agenouiller et de joindre les mains. Cette Orante a deux tuniques, l'une blanche, l'autre rouge, et elle porte sur sa tête un voile qui retombe sur sa poitrine, laissant le visage à découvert. A droite, une femme assise, enveloppée d'une tunique blanche à bordures bleues, tient dans ses bras un petit enfant. A gauche, un prélat au vêtement violet, assis dans un siége pontifical, parle à une jeune vierge qui tient de ses deux mains un voile blanc. A côté d'elle se trouve une femme qui porte le pallium. Bottari voit dans cette peinture, dont l'explication a partagé les antiquaires, l'image d'une dame romaine entre ses deux filles, dont l'une est mariée, tandis que l'autre consacre à Dieu sa virginité. Quoi qu'il en soit, le sentiment chrétien est ici très-développé déjà, et très-frappant. L'art nouveau n'en est plus aux bégayements de l'enfance; il a trouvé maintenant des contours assurés, un style ferme, des formes simples et grandes par leur simplicité

même, et une expression forte qui va au cœur. Ce morceau, s'il n'est le seul, est du moins un des plus remarquables de ce cimetière.

LATONIA. Cette catacombe, dont le nom n'a qu'une étymologie incertaine, est contiguë au chevet de l'église Saint-Sébastien, qui est située sur la voie Appienne. Ce qui en fait un objet de vénération pour les fidèles, depuis dix-huit siècles, c'est qu'elle est regardée comme ayant été pendant quelques années la sépulture des apôtres Pierre et Paul, et par conséquent comme étant le

ORNEMENT D'UNE VOÛTE

plus ancien des cimetières chrétiens de Rome. Une inscription que le pape saint Damase y fit graver sur une pierre confirme cette tradition, et nous apprend que les chrétiens d'Orient, voulant rendre à leur patrie les corps des saints apôtres, les avaient déposés dans la Platonia, en attendant le moment favorable pour les transporter sûrement; mais les chrétiens romains s'opposèrent à l'enlèvement des saintes reliques, se fondant sur le droit qu'avait la ville de Rome de garder les corps de ceux qui étaient devenus ses citoyens.

Au lieu d'être creusée dans le tuf, la Platonia est construite en pierre, et s'élève en partie au-dessus du sol. Son nom s'applique plus particulièrement à une église souterraine voûtée, au centre de laquelle s'ouvre le puits où furent déposés

les corps des saints Pierre et Paul. Les peintures qui s'y trouvaient sous une épaisse couche de nitre ont été découvertes et publiées pour la première fois par M. Perret. L'un des escaliers qui descendent à l'église est orné à la voûte d'une fresque purement décorative, offrant le dessin le plus élégant et les plus brillantes couleurs. Des compartiments circulaires où l'artiste a peint des rosaces, des étoiles et des oiseaux symboliques, sont inscrits au centre de grands losanges, dont chaque côté est coupé au milieu par un demi-cercle faisant saillie en dehors.

Il est très-rare que les peintures des catacombes représentent des instruments de supplice, un martyre, ou des images de douleur. La figure de Jésus en croix ne s'y rencontre jamais, si ce n'est une seule fois dans une des salles de la Platonia.

CHRIST EN CROIX

Il ne reste de ce morceau que la tête et les bras. Le Christ a les cheveux longs partagés sur le front, à la manière des Nazaréens, son visage paraît décomposé par une douleur profonde. On voit encore, au-dessus des bras de la croix, deux anges à demi effacés, et au-dessous des traces d'auréoles, ayant sans doute environné des têtes de saints qui ont disparu. Dans la crainte de décourager ou d'effrayer les chrétiens militants, l'art ne leur présentait que les consolantes images de la récompense future et l'idée du paradis. C'est pour cela que la peinture n'offrit dans les cimetières que des sujets aimables, jusqu'au jour où, les persécutions ayant cessé, l'Église fit peindre commémorativement, dans toutes ses basiliques, l'épopée de ses premiers combats et de ses premiers triomphes.

Avant de quitter cette catacombe, on devra s'arrêter devant la noble figure au front chauve, à la longue barbe et aux traits inspirés, de saint Paul dans l'attitude de la prédication, et aussi devant une sainte très-belle, dont le front est couronné du diadème des élus. L'ascension du Christ se rencontre rarement dans les

catacombes, cependant on trouve ici le sujet du Fils de Dieu enlevé au ciel par deux anges; la figure est effacée; mais, de sa main gauche, le Christ porte un livre ouvert, et de la droite, il semble éloigner un souvenir pénible, peut-être celui du calice de la passion.

AINTE-CYRIAQUE. L'illustre matrone qui fonda ce cimetière au III° siècle, dans des champs qu'elle possédait sur la voie de Tibère, y fut ensevelie elle-même, après avoir subi le martyre : elle fut livrée à la morsure des scorpions et déchirée à coups de lanières plombées. La catacombe qui porte son nom

LAMPES.

est à plusieurs étages. On y remarque quelques-uns des objets qui composent le mobilier funéraire de la primitive Église. La lampe était naturellement l'ustensile le plus nécessaire dans la nuit des catacombes; elle était ordinairement en terre cuite, quelquefois en bronze, et par exception en argent ou en ambre. Les chrétiens se servaient des lampes, non-seulement pour éclairer les galeries et célébrer le saint sacrifice, les fêtes et les agapes, mais encore pour honorer les sépultures. Quelques-unes étaient garnies de chaînettes pour être suspendues aux voûtes ou aux parois. Il n'est pas rare d'y rencontrer des ornements symboliques, tels que la colombe, le poisson, la croix, et surtout le monogramme du Christ composé des lettres X (chi) et P (rho), initiales de ΧΡΙΣΤΟΣ, liées ensemble, ainsi qu'on le voit dans la lampe à double bec que nous avons fait graver ici. Ce monogramme est

celui qui se reproduit le plus souvent dans l'iconographie chrétienne; il est parfois accompagné des lettres A et Ω (alpha et oméga), pour signifier le commencement et la fin de toutes choses.

Il est, dans une crypte du cimetière de Sainte-Cyriaque, une figure de sainte assise, que nous ne pouvons passer sous silence. Elle est vêtue d'une tunique jaune à larges manches, et sa tête est entourée d'un nimbe de couleur verte. Les proportions de la beauté antique se joignent dans cette figure à une expression d'enthousiasme contenu, d'exaltation secrète qui appartient tout entière à l'art

UNE SAINTE

inauguré par le christianisme. Ne dirait-on pas qu'un des grands artistes de nos jours, un de nos chefs d'école, M. Ingres, a connu et longtemps étudié les peintures des catacombes, et qu'il y a pris ces teintes plates, cette austère unité de ton qui distinguent ses ouvrages, et auxquels il ajoute quelquefois des accents imprévus et outrés avec intention, comme celui que présente ici la main ouverte de la sainte? Malheureusement toutes les figures que nous retrouvons dans les diverses catacombes de Rome ne sont pas empreintes de ce sentiment élevé. Le petit nombre d'artistes qui avaient embrassé la religion nouvelle n'avaient pu abjurer en même temps les fausses croyances qu'elle condamnait et les traditions de l'art qu'ils avaient exercé au service du paganisme. C'étaient généralement aussi des artistes du dernier ordre, ou pour mieux dire des artisans, gens incapables de s'élever par eux-mêmes à des inventions d'un certain mérite : aussi trouve-t-on communément quelque chose de

238  ROME.

païen dans les compositions du peintre néophyte, et très-rarement ce sentiment, cette pureté d'intention, qui sont le propre de l'art chrétien.

**S**AINT-PONTIEN. Quoiqu'il porte le nom d'un patricien romain qui vivait au IIIe siècle, ce cimetière passe pour être plus ancien. On y voit, mêlées aux sépultures des simples fidèles, des tombes de martyrs placées à d'assez grandes distances les unes des autres, d'où l'on peut conclure que plusieurs persécutions successives ont accru le nombre des morts ensevelis dans ce lieu, car

LACRYMATOIRES

les martyrs étaient inhumés simplement à côté de leurs frères, et il n'y avait point pour eux de places réservées. Les galeries pratiquées dans la roche marine et fluviale, sous une colline peu éloignée du Tibre, sont à plusieurs étages. Dans ces galeries ont été trouvés des vases d'une forme simple et des lacrymatoires rehaussés de fines sculptures. Séroux d'Agincourt, et, après lui, M. Perret, ont donné les dessins d'un baptistère creusé dans le tuf de la catacombe de Saint-Pontien, et dont le bassin était assez grand pour que le baptême y fût administré par immersion, suivant les usages primitifs. Au fond de ce baptistère est une croix fort remarquable ; des pierres précieuses alternativement ovales ou carrées y sont peintes sur toute la longueur du montant et sur les deux bras, qui

supportent chacun un chandelier allumé. Des deux côtés de l'arbre de la croix s'élèvent des rosiers en fleur; ils montent jusqu'à la rencontre de deux petites chaînes qui paraissent tenir aux deux chandeliers, et qui se terminent par l'*alpha* et l'*oméga*, symboles de la Divinité. Nous l'avons dit, le christianisme, à son origine,

UNE CROIX

évita de montrer aux fidèles l'image du supplice de leur Dieu, comme s'il eût craint d'épouvanter leur humaine faiblesse. On représenta la croix, mais non le crucifié, encore était-elle ornée de fleurs, de gemmes et de couronnes. Ce fut seulement vers le vii<sup>e</sup> siècle, que l'on commença à figurer la tête du Sauveur et ensuite son corps entier avec les mains et les pieds percés de clous.

Une curiosité célèbre fait partie du cimetière de Saint-Pontien, c'est un baptistère avec des squelettes dans les niches groupées alentour. On y remarque aussi le baptême de Jésus-Christ par saint Jean, assisté de deux autres personnes,

enfin, le Sauveur couronnant deux saints coiffés du bonnet phrygien, principal élément du costume asiatique. Un fragment de frise nous montre les trois mages guidés par l'étoile miraculeuse ; ils arrivent avec leurs présents dans la pauvre étable de Bethléem ; l'âne et le bœuf sont près du berceau où repose l'enfant divin ; saint Joseph n'a pas encore laissé son bâton de voyageur ; la Vierge, vêtue d'une robe à manches étroites, est enveloppée d'un manteau qui lui couvre la tête.

AINTE-HÉLÈNE. C'est vers l'année 1836 que le cimetière de Sainte-Hélène fut découvert, à un quart de mille des ruines de son mausolée. Le savant père Marchi et d'autres antiquaires, dont l'opinion est d'un grand poids, s'accordent à dire que l'illustre mère de Constantin a été la fondatrice de la catacombe

UN CRUCHON

qui porte son nom. Du reste, tout est magnifique dans ce cimetière : les marbres, les stucs, les mosaïques, tout prouve son origine impériale.

Éclairée par quatre soupiraux ou *lucernaires*, la catacombe de Sainte-Hélène est remarquable par le nombre de ses *arcosolia*, c'est-à-dire de ses tombes de martyrs placées ordinairement au fond d'une ouverture de forme absidale, pratiquée dans la paroi des galeries ou des chambres d'assemblées. Quantité d'objets précieux y ont été trouvés : anneaux, bracelets, pierres gravées, amulettes, vases en terre cuite, en argent, en verre doré, pâtes antiques de toutes couleurs ; et parmi ces objets, il est des ustensiles communs, tels que des cruches de grès et des amphores à base pointue, qu'on enfonçait dans le sable pour les faire tenir debout. Mais

ce qui est digne d'arrêter nos regards, ce sont les mosaïques de Sainte-Hélène. La richesse, l'éclat, la variété de leurs tons, la symétrique fantaisie de leurs compartiments, le caprice régulier de leurs entrelacs, tout y est remarquable, et comme ces mosaïques sont placées sous des luminaires, l'œil peut jouir à l'aise de l'harmonieux chatoiement des pierres qui en colorent le dessin.

Il nous reste à dire un mot de quelques autres objets curieux extraits des

MOSAÏQUE

catacombes, et dont un grand nombre ont été réunis au Vatican, où ils forment un musée d'antiquités chrétiennes. Ces objets, conservés intacts dans le tuf des souterrains, sous le scellé des tombeaux, ont presque tous par cela même une date certaine, authentique, ils sont presque tous antérieurs à l'époque de Constantin, qui est celle où l'Église sortit triomphante de l'obscurité des catacombes. Les usages, les rites des premiers chrétiens, les formes de leur hospitalité, les tourments qu'on fit subir à leur courage, nous sont révélés de la manière la plus intéressante par ces débris précieux, vases, lampes, tessères, jouets d'enfants, instruments de torture, ampoules encore rouges du sang des martyrs. Ces ampoules et beaucoup

d'autres vases étaient en verre, et souvent en verre doré. Le procédé de la dorure des verres antiques, tel que l'a expliqué Buonarotti, consistait à revêtir d'une feuille d'or une lame de verre sur laquelle on dessinait, à la pointe, des figures que l'on modelait par des hachures légères. Cette lame, ajustée au fond du vase, y était soudée par l'action du feu, et la dorure, se trouvant ainsi entre deux verres, pouvait se conserver des siècles, protégée par l'épaisseur de ce double fond. C'est ainsi que sont arrivées jusqu'à nous, gravées sur une matière pourtant si fragile, des figures naïves, de gracieux symboles, et ces tendres souhaits du chaste amour ou de la franche amitié, qu'on inscrivait au fond des coupes : *soyez heureux; vivez avec Jésus :* DULCIS ANIMA VIVAS ; VITA TIBI, etc. Ce n'est pas tout : les catacombes

FONDS DE COUPES

renferment encore un autre élément de curiosité, ce sont les inscriptions ; mais nous laissons à d'autres le soin d'exploiter ces mines fécondes. Toutefois, parmi tant d'inscriptions, il en est que nous n'avons pu lire sans émotion, celle, par exemple, qu'une mère en larmes a fait graver sur la tombe de son enfant, et qui exprime le nombre de jours, le nombre d'heures qu'il a vécu. Il y a dans ce calcul des heures une naïveté de tendresse, une profondeur de sentiment, une mélancolie, qui appartiennent au génie chrétien, et que l'antiquité païenne n'a point connues.

Du reste, pour quiconque a visité comme nous les catacombes, il est une impression qu'aucun souvenir ne peut effacer, qu'aucune expression ne peut rendre, celle que produisent sur le voyageur les ténèbres et le silence de ces solitudes peuplées de fantômes. L'attendrissement, la vénération, et une sorte de vague terreur le saisissent invinciblement. Il y est, du reste, amené dès l'entrée par les préparatifs du départ. A la porte des catacombes un sacristain allume silencieusement la lanterne qui doit éclairer le convoi, ou plutôt lui ménager une lumière qui ne

se puisse éteindre, car chacun des voyageurs est muni d'une longue torche en résine dont la fumée va dessiner continuellement sur la voûte des demi-cercles funèbres. Après avoir descendu trente ou quarante marches, on s'engage dans une

INSCRIPTIONS TUMULAIRES

obscurité sans issue, dans une caverne froide, où l'on n'entend que le bruit de ses pas et la voix monotone du guide expliquant les sépulcres remarquables et répétant d'éternels commentaires sur la poussière des morts. Mais, si nous voulions

rendre les impressions que l'on éprouve dans les catacombes, et que nous y avons nous-mêmes éprouvées, nous ne saurions mieux faire que d'emprunter le langage dont se servait saint Jérôme, il y a quinze siècles, pour exprimer ses propres émotions :

« Quand j'étais à Rome, encore enfant et occupé de mes études littéraires, j'avais contracté avec d'autres jeunes gens de mon âge, livrés aux mêmes travaux que moi, l'habitude de visiter tous les dimanches les tombeaux des apôtres et des martyrs, et de parcourir assidûment les cryptes creusées dans le sein de la terre, qui offrent de chaque côté des innombrables sentiers qui se croisent en tous sens, des milliers de corps ensevelis à toutes les hauteurs, et où il règne partout une obscurité si profonde qu'on serait tenté d'y trouver l'accomplissement de cette parole du prophète : *Vivants, ils sont descendus dans l'enfer.* Ce n'est que bien rarement qu'un peu de jour, pénétrant par les ouvertures laissées à la surface du sol, adoucit l'horreur de ces ténèbres sacrées ; à mesure qu'on s'y enfonce en marchant pas à pas et en rampant sur la terre, on se rappelle involontairement ces expressions de Virgile : « Partout l'obscurité profonde et le silence même épouvantent les âmes : »

« Horror ubique animos, simul ipsa silentia terrent. »

Cependant, ce n'est pas tant la crainte d'un danger connu et appréciable qui émeut le visiteur des catacombes, c'est une frayeur vague, inexplicable, enfantée par l'imagination, entretenue par la nuit que l'on traverse et par les échos intermittents de ces voûtes, tantôt sourdes, tantôt sonores. Il n'y a qu'un être glacé, un homme sans nerfs et sans cœur, qui puisse marcher en paix dans les détours des catacombes de Rome, Érèbe chrétien, cité immense qui a été le cercueil de millions de morts, et dont les rues innombrables, si elles étaient à la suite l'une de l'autre, formeraient une galerie de trois cents lieues, c'est-à-dire plus longue que l'Italie tout entière.

'ILLUSTRATION et la grandeur de presque toutes les familles princières des États romains datent de l'élévation au pontificat d'un ou de plusieurs membres de ces familles. D'où vient la fortune de telle ou telle maison? demande-t-on à Rome. — De saint Pierre.

C'est pour les papes en effet qu'a été créé le mot *népotisme;* les papes italiens l'ont exercé autrefois sans mesure, et l'ont poussé souvent jusqu'au scandale. Bénéfices, priviléges, emplois, terres, palais, richesses, ils ont tout donné à leurs parents. Et il n'est pas un souverain pontife, même de la plus obscure origine, qui n'ait voulu fonder une maison illustre et puissante. Cependant, comme les considérations générales ne pouvaient échapper à des esprits aussi éclairés, les papes ont voulu, pour ainsi dire, mitiger leur népotisme par des institutions utiles à l'ensemble de l'État. Le besoin de favoriser leurs parents ne leur a pas fait oublier les intérêts de la ville de Rome et de l'empire ecclésiastique; aussi ont-ils établi le régime des substitutions pour tous les biens qui composaient un fonds de richesse au peuple romain, tels que les galeries de tableaux et de statues, les bibliothèques, les objets d'art. Les neveux des papes n'ont été et ne sont encore que les dépositaires de ces biens, et la jouissance même ne leur en a été donnée qu'à la charge de les conserver intacts au public, qui en est le véritable propriétaire. C'est ainsi que les galeries

princières de Rome sont immobilisées entre les mains des aînés de chaque famille, auxquels on a constitué des majorats importants pour parer aux frais d'entretien, de garde et de réparation des objets d'art qu'elles renferment. Ouvertes presque tous les jours au public, ces galeries dépendent si peu des princes qui en sont les possesseurs nominaux, que non-seulement ils ne peuvent les aliéner, mais qu'ils n'ont pas même le droit d'y apporter le moindre changement sans l'aveu du saint-père, et en dehors de la surveillance de ses inspecteurs.

En affectant de considérer les choses d'art comme la fortune même du pays, les souverains pontifes ont constitué à la ville de Rome un revenu assuré ; ils ont fait de la capitale du christianisme le centre immuable des merveilles qui peuvent sans cesse y attirer l'or des étrangers, et en cela ils ont servi les intérêts de tous les citoyens du monde non moins que l'intérêt particulier des citoyens romains, car ils ont rendu à jamais impossible la dispersion des chefs-d'œuvre qui constituent le glorieux patrimoine des arts.

Nous allons faire parcourir au lecteur toutes les galeries célèbres de Rome, et décrire ce qu'on y remarque de plus beau, en faisant connaître aussi les objets d'art les moins connus qui s'y trouvent. Ce sont les galeries :

BORGHÈSE, CHIGI, SCIARRA, COLONNA, DORIA, FARNÈSE,
LA FARNÉSINE, SPADA, CORSINI,
BARBERINI, ROSPIGLIOSI, LE PALAIS PONTIFICAL, L'ACADÉMIE DE FRANCE,
L'ACADÉMIE DE SAINT-LUC, LA COLLECTION DU BARON CAMUCCINI,
LA COLLECTION MANGIN.

La famille Borghèse est d'origine siennoise. Camille Borghèse, fils d'un patricien de Sienne, et cardinal de Saint-Chrysogone, fut élu pape le 16 mai 1605, sous le nom de Paul V. Après de grands démêlés avec la république de Venise, au sujet de la juridiction séculière et de la juridiction ecclésiastique, démêlés qui durèrent deux ans et furent terminés par la médiation d'Henri IV, Paul V consacra quatorze années de pontificat à l'embellissement de Rome, et à faire fleurir les beaux-arts. C'est à lui que l'on doit la belle fontaine du pont Sixte, la façade de Saint-Pierre, et l'achèvement du magnifique palais de Monte-Cavallo.

Le palais Borghèse a été commencé à la fin du xvi<sup>e</sup> siècle, par le cardinal Dezza, sur les dessins de Martin Lunghi ; il fut terminé par Paul V, ou plutôt

par le cardinal Scipion son neveu. La forme de ce palais rappelle celle d'un clavecin, aussi l'appelle-t-on souvent le Clavecin de Borghèse. Toutefois la grande cour intérieure est parfaitement carrée. Deux étages de portiques ouverts et un attique corinthien lui donnent un aspect de magnificence : on y compte quatre-vingt-seize colonnes en granit oriental, soutenant deux étages de portiques, et quatre statues colossales en marbre, représentant Jupiter, Julie, Sabine, Apollon. Sous le premier portique, à gauche, on trouve l'entrée de la galerie des tableaux : divisée en douze chambres, cette galerie occupe dans le palais l'appartement du rez-de-chaussée.

Les tableaux de la galerie Borghèse sont rangés à peu près suivant l'ordre chronologique, de telle sorte que le visiteur, en allant de la première à la douzième chambre, voit se développer sous ses yeux toute l'histoire de la peinture moderne, depuis les premiers Florentins jusqu'aux derniers Flamands. La première salle, pavée de mosaïques modernes, est ornée d'une magnifique table de marbre rouge et blanc, soutenue par six cariatides de bronze doré. Les bordures dans lesquelles sont encadrés les tableaux tiennent à des charnières qui permettent de voir la peinture dans son jour, en l'amenant à tel ou tel degré de lumière. Il en est de même dans les autres chambres. Des soixante-onze morceaux que renferme la première salle, nous avons surtout admiré : une Madone avec un chœur d'anges du Florentin Sandro Botticelli; l'expression en est vive et grande, et le dessin naïf; une Vierge du Pérugin et une Vierge de Francia, qui sont belles l'une et l'autre de la même beauté, c'est-à-dire par la profondeur du sentiment religieux; un intéressant portrait de Savonarole, peint par Filippino Lippi, avec ce naturalisme, cette vérité étroite mais sévère, qui suffisent pour donner du caractère à une pareille tête; une Sainte Famille de Lorenzo di Credi, condisciple de Léonard; deux tableaux de piété de Mazzolino de Ferrare; et un curieux petit portrait de Raphaël, peint par lui-même dans son extrême jeunesse. A la voûte de la première salle, est représentée la Dispute d'Apollon et d'Hercule, par Domenico de Angelis; les camaïeux sont de Carlo Vallani.

Au milieu de la seconde salle, richement meublée, on remarque tout d'abord deux précieuses coupes en jaune antique, soutenues par quatre têtes de lion : de ces coupes s'échappent deux jets d'eau vive, auprès desquels un verre de cristal invite le visiteur à se désaltérer. Ici, l'admiration se partagerait entre Francia, Fra Bartolomeo, Garofalo et le Sodoma, si dès l'entrée on n'était invinciblement attiré et retenu par la sublime *Déposition de croix* de Raphaël.

Bien qu'appartenant à la jeunesse de ce grand homme, ou peut-être à cause de cela même, *la Déposition de croix* est un de ses plus intéressants ouvrages, et, nous pouvons ajouter, un de ses plus beaux. Raphaël la peignit à l'âge de vingt-quatre ans, à Pérouse, pour la chapelle des Baglione, et il y mit lui-même en lettres

d'or : RAPHAEL VRBINAS M. D. VII. Ce tableau fameux est parfaitement conservé, et si l'on y retrouve encore quelques traces du style sec de l'école péruginesque, en revanche il y a là une intimité de sentiment, une beauté d'expression, qui ne se rencontrent pas toujours, même chez Raphaël. Moins large qu'il ne le devint plus

LA DÉPOSITION DU CHRIST AU TOMBEAU

tard, le modelé des figures nous offre ici une précision qui est plus près de la nature que du style, c'est-à-dire qui se rapproche des époques de pure imitation; mais les formes sont nobles; la manière de peindre paraît agrandie, si on la compare aux premiers ouvrages du maître; les expressions sont fortes et touchantes : celle de la douleur est graduée avec beaucoup d'art, et l'on en peut distinguer les diverses nuances. Le désespoir de la Vierge évanouie, la désolation des saintes

femmes, les sanglots de Marie-Madeleine, l'affliction grave et contenue de Joseph d'Arimathie, la tendresse émue de saint Jean, tout est observé avec beaucoup de finesse et énergiquement rendu. C'est dans ce morceau précieux que Raphaël a inauguré ce que l'on appelle son second style. Si l'on y regarde bien, en effet, on y découvre ce caractère mixte que présentent toujours les œuvres de transition : je veux dire qu'un reste de la manière étroite du Pérugin, bien évidente dans le groupe du premier plan, celui du Christ et des deux disciples qui le portent, s'y trouve mêlé avec des formes plus pleines et plus rondes, et avec des draperies plus amples, que l'on peut remarquer dans le groupe des saintes femmes et dans la mâle figure de Joseph d'Arimathie. Raphaël prélude à la plus belle évolution que doit accomplir son génie, car nous sommes au moment où sa jeunesse va finir, et où commence déjà sa virilité.

Le tableau de *la Déposition de croix*, commandé par Atalante Baglione, fut peint sur panneau à San Bernardino de Pérouse. Ce panneau se divisait en trois compartiments. La partie supérieure, qui était cintrée, représentait le Père éternel ; celle du milieu, la plus importante, était *la Déposition de croix ;* et la partie inférieure, exécutée en grisaille, avait la forme d'une frise. Raphaël y avait peint trois petites figures symbolisant la Foi, l'Espérance et la Charité, qui sont peut-être ce qu'il a fait de plus admirable. Chacune de ces figures était accompagnée de deux petits anges portant les divers attributs des trois vertus chrétiennes par excellence. Nous avons déjà vu au musée du Vatican cette belle grisaille, qui fut détachée du panneau par les frères conventuels de Pérouse, lesquels firent scier également la partie cintrée du tableau. *La Déposition de croix*, réduite maintenant à la seule composition du milieu, n'en est pas moins une œuvre complète, une œuvre sans prix, qui suffirait à mettre la galerie Borghèse au premier rang des galeries de Rome.

Revenons à Francia dont nous n'avons cité que le nom. La galerie Borghèse possède, de ce peintre illustre, des tableaux d'une beauté rare, un entre autres qui n'a pu s'effacer de notre souvenir, la Figure de saint Étienne en prière, *opera insigne*, dit avec raison le custode. Mouvement, expression, suavité de pinceau, pureté de dessin, vigueur dans le coloris, rien n'y manque. Au bas du tableau, et sur un papier de forme oblongue, on lit : Vincentii Desiderii votvm Francie expressvm manv.

Cependant, parmi les cinq cent cinquante-cinq peintures que renferme la galerie Borghèse, il en est d'autres encore qui peuvent être regardées comme étant de premier ordre. De ce nombre est le portrait de *César Borgia*, par Raphaël. Élégant, fier et beau, cet illustre scélérat a eu le singulier bonheur d'avoir Raphaël pour peintre et pour biographe Machiavel. On sait qu'il était le digne fils du pape Alexandre VI et de la belle Vanozzia. L'inceste, le meurtre, l'empoisonnement,

toutes les perfidies, tous les crimes lui étaient familiers. Du reste, il était brave, hardi, pénétrant, et avait de la grandeur jusque dans ses vices. Raphaël a peint sur

CÉSAR BORGIA

la physionomie de César Borgia ce mélange de circonspection et d'audace, de fierté et de finesse, qui en firent l'homme le plus brillant et le plus dangereux de son siècle. Cardinal et guerrier, prince et bandit, il ne mit jamais la soutane, et ne

se servit contre ses ennemis que du poison ou de l'acier. Aussi est-il représenté ici vêtu en gentilhomme, et portant sa main délicate sur la garde de son épée. Il n'y a décidément que les grands peintres qui sachent faire un portrait, surtout un portrait historique.

La fresque qui décore cette salle est de Domenico Corvi : elle représente le Sacrifice d'Iphigénie ; les camaïeux sont d'Ermenegildo Costantini.

La fameuse *Danaé* du Corrége est placée dans la troisième chambre. Le fondu des couleurs, la pastosité exquise, l'éclat de ce morceau, sont tellement merveilleux qu'il éclipse tout. Il n'est pas d'amateur qui ne connaisse la *Danaé* du Corrége, par les estampes qui en ont été gravées ; mais aucun burin ne peut rendre le charme indéfinissable de cette peinture, l'intraduisible mystère de ses empâtements, et la décente volupté que respire tout le tableau. On trouverait peut-être dans Giorgion une manière de peindre aussi savoureuse, et dans Titien un aussi puissant coloris ; mais nulle part on ne verrait ni autant de grâce, ni des carnations aussi fraîches, aussi tendres, ni ce clair-obscur où se mêlent si bien le naturel et l'idéal, et dont les insensibles dégradations donnent aux couleurs tant de suavité, aux formes tant de moelleux, tant de rondeur. Il est impossible d'imaginer une composition plus poétique. La fille du roi d'Argos est assise avec abandon sur un lit, recevant la pluie d'or dans une draperie qui cache en partie sa voluptueuse nudité. Une figure ailée, qui semble être un Hymen, soutient cette draperie, et regarde avec passion le nuage qui verse la pluie d'amour, tandis que la jeune fille, délicieusement émue, la voit tomber sur elle avec un sourire ineffable de bonheur. Auprès du lit sont deux Amours, qui, en jouant, essayent sur une pierre de touche, le premier une des gouttes d'or, l'autre la pointe d'une flèche. Le clair-obscur de ce tableau est surprenant, et aucun dessin, aucune estampe n'en peuvent donner une idée, même éloignée. Bien que le corps de l'Hymen ne soit éclairé qu'en partie, les reflets qui égayent et rehaussent les ombres sont si bien entendus que le corps entier paraît lumineux ; et cependant les ombres sont assez vigoureuses pour prêter un relief extraordinaire à la jambe gauche, qui ne tient pas à la toile. La tête de la Danaé est imitée de celle de la Vénus de Médicis, et l'on y reconnaît jusqu'au même genre de coiffure ; mais le Corrége lui a donné un caractère plus jeune, et y a mis une expression de plaisir ingénu, de ravissement intérieur qui ne sont imités d'aucun maître, et qu'aucun maître ne peut imiter.

En l'absence de ce chef-d'œuvre, et s'il n'avait absorbé notre admiration, nous eussions remarqué une Madeleine et trois charmantes Madones d'André del Sarto ; un beau portrait de Côme de Médicis, par Bronzino ; deux têtes d'apôtres de Michel-Ange Buonarotti, qui sont, il est vrai, des toutes premières années de ce grand homme ; et une Sainte Famille de Perino del Vaga, qui, plus expressive,

serait presque digne de Raphaël ; la Visitation de sainte Élisabeth et la Flagellation de Sébastien del Piombo ; enfin une Vierge du Parmesan, une suave Sainte Famille de Balthazar Peruzzi, et une vigoureuse Bataille du Bourguignon.

Une table de jaspe, portée par quatre figures ailées en bois doré, et deux autres tables en mosaïque d'un travail précieux, ornent la troisième chambre, dont la voûte,

JUPITER ET DANAÉ

peinte à fresque par Gaetano Lopis, retrace la Naissance de Vénus. La quatrième, moins belle que les précédentes, contient aussi des peintures moins remarquables. L'école bolonaise y domine, représentée par les trois Carrache, Élisabeth Sirani, le Guide et son élève Guido Cagnacci, dont la Sibylle le dispute pour la grâce aux douces Vierges du Romain Sasso Ferrato et du Florentin Carlo Dolci, qui décorent cette même salle.

C'est dans la quatrième chambre que se trouve un des chefs-d'œuvre du Dominiquin, *la Sibylle de Cumes*, morceau célèbre qu'on appelle ainsi, nous ne savons pourquoi, car il serait plus naturel d'y voir une Sainte Cécile. Quelle belle tête, et comme elle est inspirée! Sacrée ou profane, sibylle ou sainte en extase, cette femme est admirable par l'expression. Les yeux levés au ciel, elle semble écouter la voix du Dieu qui l'anime et les concerts des séraphins. Sans doute, le luxe de son ajustement et sa coiffure orientale ne sont pas du goût le plus châtié ni le plus pur; mais du moins, dans ses traits émus, l'âme est visible, et l'on peut ici vérifier ce que dit Bellori du Dominiquin : qu'il avait l'art de colorer la vie et de peindre l'âme, *di linear gli animi, e di colorir la vita*.

Mais d'autres qualités brillent encore dans le peintre bolonais, même lorsque l'expression n'est pas son premier but. C'est ainsi qu'il se montre grand paysagiste, et doué du sentiment de la grâce, quand il représente *la Chasse de Diane*. Ce tableau plein de charme est placé dans la cinquième chambre de la galerie; il fut peint pour le cardinal Borghèse, en même temps que *la Sibylle de Cumes*. La déesse de la nuit est venue se divertir avec ses nymphes dans les campagnes d'Érymanthe, heureuse région de l'Arcadie, que le peintre a caractérisée par un paysage boisé, agreste, accidenté de collines, coupé de ruisseaux, tel qu'on peut s'imaginer la primitive demeure des pasteurs et des demi-dieux. Gracieuses sans le savoir, innocemment lascives, les nymphes de la suite de Diane se livrent à leurs chastes ébats. Les unes s'exercent à la course, les autres à la lutte; il en est qui se baignent dans l'onde claire, ou s'amusent à nager, le corps renversé sur la surface de l'eau, comme sur une couche liquide. Mais la plupart sont occupées à tirer de l'arc, sous les yeux de la déesse, qui semble inviter ses nymphes à lui disputer le prix. Le groupe charmant qu'elle forme avec les compagnes qui l'entourent s'enlève sur le ton vigoureux d'un petit bois qui sert de fond, et suivant la jolie expression de Bellori, vous pouvez, grâce à la peinture, les contempler à l'aise avec autant de plaisir qu'en eut le malheureux Actéon, mais sans craindre sa destinée. Il est vivant et parlant, ce groupe des nymphes chasseresses. L'une d'elles, visant un oiseau attaché à un mât, a coupé d'un coup de flèche le lacet qui retenait l'oiseau; l'autre, au moment où il tombe, lui traverse la tête; une troisième lui décoche un trait, pendant qu'il est encore en l'air; et à leur attitude, à leurs mouvements qui commencent ou qui finissent, aux nuances finement observées de leurs physionomies, on reconnaît sur-le-champ quelle est celle qui a frappé l'oiseau et qui va remporter le prix. On voit l'inquiétude de celle-ci, la jalousie de celle-là; on sent battre tous ces jeunes cœurs. Un arc, un carquois reluisant d'or et revêtu d'un drap pourpre, sont le prix du triomphe. Diane les tient dans ses mains, et les élevant au-dessus de sa tête, elle proclame la

nymphe victorieuse. Il faut avouer qu'en voyant cette peinture riante, dont la grâce paraît si facile, on a de la peine à comprendre pourquoi le Dominiquin fut

LA SIBYLLE DE CUMES

appelé le *bœuf de la peinture;* il est vrai que, de son temps même, on reconnut que ce bœuf avait bien creusé son sillon. *La Chasse de Diane* est un morceau d'autant plus curieux à étudier, que le peintre y mit de la noblesse et du style,

tout en se tenant fort près de la nature. Ce mélange des deux éléments dont se compose particulièrement la manière bolonaise est frappant surtout dans la figure d'une jeune nymphe qui retient par sa laisse un chien lévrier s'élançant vers l'oiseau qu'on vient d'abattre. Enfin nous ne quitterons pas ce tableau célèbre sans y remarquer les deux figures de pasteurs qui, à travers le feuillage, dévorent furtivement des yeux et en silence le spectacle de tant de nudités en mouvement.

A l'exception d'un Saint Stanislas exécuté dans la manière corrégesque, mais sévèrement dessiné; d'une belle Madone de Sasso Ferrato, qui a les mains jointes, comme toujours; d'une expressive Madeleine du Guerchin, et d'un portrait vivant d'Horace Giustiniani, conservateur de la bibliothèque du Vatican, par André Sacchi, la sixième chambre ne contient rien qui puisse nous arrêter. La septième présente une singularité : ce sont des peintures exécutées sur huit grandes glaces de Venise, par Mario di Fiori, peintre habile qui peignait les fleurs comme Daniel Seghers. Les enfants qui se jouent dans ces guirlandes de fleurs sont de Ciro Ferri : on les croirait du Poussin. Mario di Fiori, dont les ouvrages sont pour ainsi dire inconnus en France, a laissé partout à Rome des preuves de son facile et gracieux talent. Ses compositions, souvent d'une très-grande dimension, décorent habituellement les antichambres des grands seigneurs romains. Sa réputation fut si populaire que, de son temps même, l'édilité romaine donna le nom de Mario di Fiori à une rue de Rome qui se trouve dans le voisinage de la place d'Espagne.

La huitième chambre renferme peu de tableaux dignes de se graver dans la mémoire du visiteur, si ce n'est pourtant deux chaudes Rencontres du Bourguignon, un fier paysage de Salvator, une toile de Paul Potter, où sont trois vaches debout et deux couchées, toile abîmée de craquelures, et un portrait en mosaïque de Paul V Borghèse.

Sur les murs de la neuvième chambre on montre trois dessins sous verre, peints par Raphaël : les Noces d'Alexandre, en deux morceaux, et une allégorie sur le tir à la flèche. Ceux qui voudraient se faire une idée de ces compositions d'une beauté héroïque, peuvent les voir (au moins les deux premières) dans les estampes de Marc-Antoine ou d'Augustin de Venise. Au fond de la neuvième chambre, la dernière de celles qui prennent jour sur la rue et qui sont en enfilade, on découvre dans la maison voisine la source de la pièce d'eau qui, dès l'entrée dans la galerie, produit, par la bizarrerie de ses jets, un effet vraiment féerique.

La dixième chambre est consacrée à l'école vénitienne. C'est là qu'on admire Jean Bellin, Paul Véronèse, le robuste Bassan, l'habile Pordenone; le David tenant la tête de Goliath, magnifique peinture de Giorgion; les Trois Grâces du Titien, une des principales richesses de cette chambre; et surtout l'Amour sacré et l'Amour profane du même maître, un des chefs-d'œuvre de l'art vénitien. Les

deux Amours sont caractérisés par deux figures de femmes : l'une qui s'appuie sur le bord d'une espèce de puits, tenant d'une main un vase de parfum, et à demi nue, l'autre qui tient des fleurs et s'appuie sur une urne. Entre ces deux femmes, un Amour, penché sur le puits, y plonge une main. Le fond est un superbe paysage comme savait les brosser le Titien : on y voit un lapin blanc, symbole

LA CHASSE DE DIANE

de la pureté, et un cavalier sur un cheval lancé au galop, symbole des passions fougueuses.

Nous n'avons que peu de tableaux à mentionner parmi les ouvrages exposés dans la onzième et la douzième chambre ; mais nous devons citer la Femme adultère de Bonifazio, Vénitien peu connu et si digne pourtant de la célébrité ; trois sujets de Paul Véronèse, dont un Saint Antoine ; la Famille de Pordenone, peinte par lui-même ; puis un joli Jean Leduc ; une belle Marine de Backhuysen ; une Déposition de croix de Van Dyck, qui tient son rang au milieu de tant d'œuvres illustres ;

et la répétition d'un des volets de la Descente de croix de Rubens, celui qui représente la Vierge visitant sainte Anne.

Tels sont les plus beaux morceaux de la galerie Borghèse. Beaucoup de souverains voudraient en avoir une semblable. En l'évaluant à six millions de francs, nous croyons en faire une estimation modérée. Mais ce n'est là qu'une petite partie de la fortune des Borghèse. Leur villa, située hors des murs de Rome à deux pas de la place del Popolo, n'est pas moins célèbre que leur palais, par ses délicieuses promenades, ses allées incommensurables, ses arbres séculaires. Tout ce que peut produire de plus merveilleux le mariage de l'art avec la nature est réuni dans cette immense villa, qui n'a guère moins de quatre milles de tour. Des bosquets, des parterres, des lacs, des fontaines, des volières, un hippodrome, des statues, des vases, des obélisques, des arcs de triomphe, des portiques et de riches *casini* en font le séjour le plus agréable de Rome, et un séjour qui ne le cède en rien aux jardins fameux de Salluste et de Lucullus. Pour que rien n'y manque, au surplus, on y trouve çà et là des endroits sauvages, des vallées profondes, de grands massifs d'arbres qui semblent ménagés à la mélancolie du poëte. Enfin, au milieu d'un espace inculte, on montre une petite maison de campagne désolée, qui fut, dit-on, habitée par Raphaël.

Au commencement de ce siècle, sous le pontificat de Pie VII, Napoléon acheta au prince Borghèse, son beau-frère, pour la somme de quatorze millions, toute sa galerie de statues qui contenait en grande partie ce que l'on voit de plus beau dans notre musée des Antiques, au Louvre. Depuis, les Borghèse se sont recomposé dans la villa une nouvelle galerie de sculptures, au moyen de fouilles pratiquées dans le sol inépuisable de la campagne romaine.

Comme la famille Borghèse, la famille Chigi est originaire de Sienne. Le premier qui l'illustra est ce fameux banquier Agostino Chigi, qui fut l'habile créancier de Jules II, le rival des Médicis, l'ami de Raphaël. Le palais qui porte le nom de cette famille fut commencé par les héritiers immédiats d'Agostino, sur les dessins de Jacques de La Porte, architecte milanais, et fut terminé par Charles Maderne. Les neveux de Fabio Chigi, qui fut pape sous le nom d'Alexandre VII, logèrent dans ce palais au xvii⁰ siècle, et lui donnèrent du lustre. Tout y est monumental : le vestibule en est majestueux et la cour spacieuse; mais il est aujourd'hui dans un état de délabrement qui fait peine à voir. L'entrée en est comme gardée par un admirable chien antique, de marbre, semblable à celui du Vatican, mais peut-être d'une exécution supérieure.

Dans la première salle, qui est mal tenue, pavée en briques rouges et tristement

dégradée, s'élève le baldaquin obligé des maisons princières, c'est-à-dire un dais au bas duquel se trouve un fauteuil renversé contre la muraille. La chambre qui suit est remarquable, d'abord par un vieux mobilier dont les siéges paraissent faits pour le repos d'une famille de géants, mais surtout par deux sculptures singulières du Bernin. Ici, sur un coussin en pierre de touche, repose un enfant qui s'éveille en poussant des cris : c'est l'image douloureuse de la vie ; là, sur un coussin pareil, est posé un crâne humain : c'est l'image lugubre de la mort. La troisième chambre contient trois statues antiques en marbre de Paros : une copie de la Vénus de Troas, trouvée dans un jardin du mont Cœlius, un Apollon qui paraît avoir été sculpté du temps d'Adrien, et un Mercure dont la tête est moderne, et dont le corps finit en cippe carré.

Nous ne savons s'il faut donner le nom de galerie aux deux cent cinquante-deux tableaux du palais Chigi, qui, du reste, ne sont presque jamais montrés au public. Ce qui est certain, c'est qu'en faisant une sévère épuration de ces tableaux, on n'en trouverait guère plus d'une quinzaine qui soient dignes de figurer dans un musée. Il faudrait citer d'abord un grand et beau morceau de Garofalo, représentant saint Pascal, saint Antoine et sainte Cécile, ouvrage d'un style élevé et d'une couleur qui place Garofalo bien près de Raphaël ; ensuite un Saint François du Guerchin, de sa plus fière exécution ; un Saint Jean à la fontaine, par le Caravage, peinture mâle qu'on prendrait de loin pour un Ribera, et dont le faire énergique relève la vulgarité de l'action du saint, qui est représenté buvant à la fontaine ; un Saint Bruno de François Mola, vigoureux comme un Bassan, sinon comme un Titien ; et une magnifique Bataille de Salvator, qui est peut-être la toile la plus étonnante de toute la collection. Les combattants sont des Grecs et des Troyens. Moins terminée encore que la grande Bataille du Louvre, celle-ci est peinte largement, et plutôt comme une esquisse fougueuse ; le mouvement des groupes, le ton et le tapage de la couleur en sont merveilleusement appropriés au sujet et de tout point admirables.

On remarque, dans la troisième chambre, le Bienheureux Tolomée d'André Sacchi ; dans la quatrième, la Piété d'Élisabeth Sirani, assez belle pour être attribuée au Guide ; dans la galerie, qui est une pièce de cent pieds de long, deux portraits qui sont assez beaux pour qu'on puisse les donner au Titien, et dont l'un passe pour être celui du poëte l'Arétin, son intime ami, ou son compère, *suo compare*, comme on disait alors.

Les anciens maîtres, ceux du xv$^e$ siècle, sont aussi représentés au palais Chigi par quelques bons ouvrages : André Mantegna, par son portrait qu'il a peint lui-même, et qui est ainsi doublement précieux ; le moine Filippo Lippi, dont la vie fut si aventureuse et si dramatique, par une excellente fresque de l'enfant Jésus ;

le célèbre Mazzolino de Ferrare, par une Adoration des mages, travaillée avec le plus grand soin, et finie comme une véritable miniature; les têtes y sont pleines de vivacité et de naturel, mais l'imitation y est poussée jusqu'à cette pauvreté de

LA VIERGE A LA GUIRLANDE

détails qui est particulière à l'art gothique, dont l'Italie subissait encore l'influence.

Il est un artiste dont nous avons déjà parlé, et qui reparaît au palais Chigi dans tout l'éclat de son talent : c'est Mario Nuzzi, peintre de fleurs. Ailleurs qu'à

Rome, Mario di Fiori, ainsi qu'on l'appelait, ne serait pas dignement apprécié. Ses fleurs, en effet, ont une vivacité, et même une crudité de couleurs qui offense nos yeux habitués aux tons plus harmonieux et plus doux des climats tempérés. Ordinairement ses bouquets se détachent sur un ciel d'un bleu profond, qui nous semble violent, mais qui paraît naturel aux habitants de Rome. Quant à la touche de l'artiste romain, ou plutôt de l'artiste napolitain naturalisé Romain, elle est solide, empâtée, et manque de cette légèreté que nous admirons dans les Rachel Ruisch et les Van Huysum. On peut du reste s'en faire une idée en voyant les vases de fleurs de notre Baptiste et de son élève Blain de Fontenay. Il n'y a que les Hollandais ou les Allemands qui aient peint les fleurs avec ces soins délicats, cet amour intime qu'inspirent aux hommes du Nord leur vie casanière, la concentration de leurs goûts tranquilles et leurs habitudes contemplatives; les Italiens n'ont représenté les fleurs que comme un motif de décoration.

Au second étage du palais Chigi, dans les appartements habités par le prince et sa famille, on pourrait voir quelques beaux dessins de Jules Romain, du Bernin, d'André Sacchi; mais il est assez difficile aux étrangers de pousser aussi loin une curiosité qui peut devenir indiscrète. L'amour des lettres et des arts est du reste une vertu héréditaire chez les Chigi, et leur bibliothèque est plus précieuse encore que leur galerie. Le fameux antiquaire Fea, qui en fut le conservateur, y puisa son immense érudition. Parmi les trésors manuscrits qu'elle renferme, on cite un Denys d'Halicarnasse du $IX^e$ siècle; un volume de musique française et de musique flamande, contenant des motets et des messes du $XV^e$ siècle; des sonnets du Tasse, et une lettre d'Henri VII au comte palatin, recommandant de ne pas faire grâce à Luther.

Le palais Sciarra est situé dans la rue du Corso, sur une place à laquelle il donne son nom. Il fut bâti au commencement du xviie siècle, par Flaminio Ponzio; mais la grande porte, construite en travertin, passe pour être du dessin de Vignole. Du reste, l'architecture de ce monument n'est pas dépourvue d'une certaine élégance. La collection de tableaux que renferme le palais Sciarra, quoique peu considérable, est une de celles qui méritent le mieux le nom de galerie, parce qu'il s'y trouve peu de morceaux d'un ordre inférieur; aussi est-elle classée parmi les plus précieuses de Rome. La galerie Sciarra ne contient guère que cent vingt tableaux. Ils sont répartis dans quatre pièces situées au midi et parfaitement éclairées. Fidèles au plan que nous nous sommes tracé, nous indiquerons ici les ouvrages les plus remarquables, non pas seulement

d'après notre sentiment propre, que nous ne voulons pas imposer, mais d'après l'opinion générale des hommes éclairés et compétents.

En entrant dans la première chambre, on est d'abord attiré par une grande copie de la Transfiguration de Raphaël, attribuée à notre artiste français Valentin. Peintre des réalités les plus grossières, mais doué d'une rare habileté d'exécution, et maître d'un pinceau fort et lier, Valentin n'était pas homme à comprendre le génie de Raphaël, ni à copier sa manière grande, simple et discrète. Aussi la Transfiguration, interprétée par lui, rappelle-t-elle plutôt l'école de Naples que celle de Rome; et c'est pour cela que plusieurs l'attribuent à Charles Napolitain. Quoi qu'il en soit, la noblesse du Sanzio est traduite ici en vigueur, sa délicatesse devient de l'énergie, son idéal s'affaiblit et disparaît presque sous les rudes empâtements de ce faire brutal, mais puissant, qui caractérise le Valentin. On peut dire enfin que cette copie curieuse est un travestissement du chef-d'œuvre de Raphaël.

Mais quelque vigoureuse que soit la manière du Valentin, et l'on en peut juger encore, dans cette galerie même, en regardant ses deux tableaux : la Mort de saint Jean-Baptiste et Rome triomphante, il est une autre peinture plus vigoureuse, plus vaillante, plus fière : c'est celle de Michel-Ange de Caravage, qui fut le maître du Valentin et de tous les peintres de la *maniera forte*, tels que Ribera, Manfredi, le Guerchin, Saracino de Venise. Déjà nous avons vu au musée du Vatican d'étonnants morceaux du Caravage. La galerie Sciarra possède une des œuvres les plus célèbres de cet incomparable praticien, *les Joueurs*. D'assez belles gravures et d'innombrables copies ont fait connaître partout ce tableau, qui n'est vraiment admirable que dans l'original, le génie du Caravage étant tout entier dans l'exécution. Rien de plus vulgaire que l'action qu'il représente : ce sont deux chevaliers d'industrie qui s'entendent pour voler au jeu un jeune fils de famille. Vues à mi-corps seulement, ces trois figures sont vivantes, parlantes, et comme l'expression à reproduire était des plus communes, Caravage l'a saisie et rendue avec beaucoup de force. A la douceur relative de ses traits, à l'élégance de son costume, on reconnaît sur-le-champ le jeune gentilhomme qui va jouer le rôle de dupe, tandis que la mine ignoble et fausse, le regard équivoque des deux autres joueurs et leur contenance trahissent tout de suite en eux deux coquins de bas étage. Le contraste est accusé ici avec une singulière énergie. Le peintre a donné aux deux fripons des habits grossiers, un teint olivâtre et un caractère de bestialité qui n'ont pu être pris que sur nature, dans les plus obscures tavernes de Rome ou de Naples. Au contraire, il a peint le fils de famille avec une certaine grâce dans l'ajustement, une noblesse naturelle dans l'attitude et les manières, et a fait ressortir sa distinction par la trivialité même de ses compagnons de jeu. Quant à la touche

de ce tableau, elle est vraiment surprenante, et il faut désespérer de voir jamais rien de plus mâle, de plus robuste et de plus vrai. Les carnations aussi bien que les costumes, les gants déchirés d'un des rustres aussi bien que la fine plume du gentilhomme, le velours, le satin rayé, le linge, la pierre du mur, le bois de la table à jouer, sont rendus avec une énergie et un relief sans exemple. La vie palpite dans ce tableau, et l'illusion y est poussée si loin, que l'on se croirait en présence de la réalité. Toutefois, la réalité même ne produirait certainement pas

LES JOUEURS

un effet aussi saisissant. La nature ne nous donne des impressions aussi durables que lorsqu'elle est interprétée, imitée par un grand artiste.

Né dans l'indigence, Michel-Ange Amerighi, plus connu sous le nom de Caravage, était fils d'un maçon et avait commencé à porter l'enduit sur lequel on peint à fresque. L'habitude de vivre à côté des peintres lui inspira le goût de l'art, et il devint, sans autre éducation, un artiste prodigieux dans son genre. Mais son caractère vaniteux, brutal comme son pinceau, lui fit des ennemis de tous ceux qui le connurent. Par singularité plutôt que par avarice, il prit longtemps ses repas sur la toile d'un portrait qui lui servait de nappe. Comme

Rembrandt, avec lequel il a quelques traits de ressemblance, le Caravage appelait *ses antiques* les gueux et les mendiants qui lui servaient de modèle. Lui seul, à l'entendre, était capable de lutter avec la nature. Dans une dispute violente qu'il eut avec le Josépin, il tira son épée pour le tuer; mais l'épée traversa de part en part un jeune homme qui voulait les séparer. Le Caravage dut sa grâce aux sollicitations d'un grand seigneur chez lequel il se réfugia, et le premier usage qu'il fit de sa liberté fut d'appeler le Josépin en duel. Le Josépin, qui était chevalier, lui répondit qu'il ne tirait l'épée que contre ses pareils. Outré des motifs de ce refus, le Caravage se rendit à Malte afin de s'y faire recevoir chevalier et de revenir ensuite se mesurer avec son ennemi. Le grand maître de l'ordre de Malte, Alophe de Vignacourt, dont il fit le portrait, le créa en effet chevalier, lui donna deux esclaves pour le servir et lui fit présent d'une chaîne d'or. Cependant le Caravage, ayant insulté un commandeur de l'ordre, fut mis en prison, d'où il parvint à s'évader pendant la nuit. Errant et fugitif, notre bouillant artiste, après avoir couru bien des périls, reprit la route de Rome, toujours plein de ses projets de vengeance contre le Josépin; mais il mourut misérablement sur un grand chemin. Une telle vie explique assez un tel peintre.

Est-il utile de dire qu'à côté du Caravage, tous les peintres de la même famille, Lanfranc lui-même, pâlissent et ne paraissent plus que des écoliers affaiblis et refroidis, par exemple, Gérard Honthorst, appelé en Italie Gherardo delle Notti, parce qu'il peignait ordinairement à la lueur des flambeaux, et Charles Saracino, dit le Vénitien. On peut vérifier notre observation sur les œuvres de ces maîtres que l'on voit dans la galerie Sciarra, particulièrement sur le Sacrifice d'Abraham de Gérard Honthorst. Mais, en revanche, les maîtres délicats, ceux qui ont poursuivi l'expression, cherché la noblesse des formes et l'élévation des idées, loin d'avoir à craindre ce terrible voisinage, n'en paraissent que plus beaux : la rudesse même du Caravage fait valoir chez eux les qualités contraires. Une Vierge de Francia, une Déposition de croix du Baroche, la Samaritaine de Garofalo, sont autant de peintures dont le style tendre, gracieux ou élevé, se remarque d'autant plus qu'il s'éloigne davantage de la manière caravagesque. Mais l'opposition la plus frappante est celle que produit *le Violoniste* de Raphaël, placé dans la même chambre que *les Joueurs*. En allant de l'un à l'autre de ces deux tableaux, on a parcouru toutes les gammes de la peinture; et cependant Raphaël ne s'est proposé ici qu'une fidèle imitation du modèle. Mais quelle pureté de contour! quelle vérité de couleur! quelle grâce exquise dans le maniement du pinceau, et combien est précieuse l'exécution fine et presque naïve, non-seulement des chairs, mais de certains détails, tels que la fourrure qui recouvre les épaules du joueur de violon! Le regard de cet homme jeune, intelligent et beau, semble pénétrer jusqu'au fond de notre âme.

GALERIE SCIARRA. 271

Raphaël n'a pourtant pas voulu idéaliser la tête du virtuose ; il en a exprimé au contraire les accents individuels, comme il est naturel de le faire dans un portrait, même lorsqu'on y veut mettre du style. L'épaisseur des lèvres, la forme particulière du nez, l'enchâssement des yeux, le caractère que donne à la

LE VIOLONISTE

physionomie un léger développement des pommettes, sont autant de traits qui spécialisent ce noble buste, d'ailleurs ajusté, coiffé avec tant d'élégance ; Raphaël a marqué ce portrait du sceau de son génie : la tête ne respire pas seulement, elle pense. On pourra, du reste, s'en faire une plus juste idée encore d'après la belle gravure au burin qu'en a exécutée de nos jours M. Pollet, ex-pensionnaire de Rome.

Une partie des tableaux de la galerie Sciarra viennent des Barberini. Voilà pourquoi on retrouve ici des peintures qui, dans l'origine, furent faites pour cette puissante maison. De ce nombre est le portrait en pied du cardinal Barberini, par Carle Maratte. A cette époque, on savait encore construire un portrait historique. Du reste, les diverses écoles sont ici en présence. Nicolas Poussin y soutient dignement, avec Valentin et Claude, l'honneur de l'école française, ne fût-ce que par la belle esquisse de son Martyre de saint Érasme, dont on voit la mosaïque à Saint-Pierre de Rome et le tableau terminé dans le musée du Vatican. Quant aux soleils de notre grand paysagiste, ils sont éblouissants et se font regarder même en Italie, où il semble que les peintres de la lumière devraient être éclipsés par l'éclat de la lumière elle-même. Le Lever et le Coucher du soleil sont des paysages si splendides et d'un style si héroïque, qu'on ne peut guère ensuite admirer les Locatelli, les Orizonti, qui sont ici en grand nombre, et même les Both d'Italie. Seuls, Paul Bril et Jean Breughel se maintiennent encore, par la crudité piquante de leurs tons, à côté de ces Claude incomparables.

Garofalo, André del Sarte sont, l'un et l'autre, comme des seconds Raphaëls, et à défaut d'une Vierge du peintre d'Urbin, on est ravi de rencontrer, dans le palais Sciarra, une Madone accompagnée de plusieurs saints par André del Sarte, une Mort de la Vierge, une Adoration des mages de Garofalo. De même, à défaut du Corrége, on trouve du plaisir à étudier ici les ouvrages du tendre Schidone et du suave Baroche. Mais le visiteur, sollicité à la fois par tant de belles peintures, ne peut cependant s'empêcher d'arrêter longtemps ses regards sur l'Hérodiade du Giorgion et sur *la Donna* du Titien. Celle-ci est une belle et fière Vénitienne, au teint éblouissant, à la chevelure d'or, qui, suivant toute apparence, est cette Violante qui fut l'amie du peintre et la Vénus de ses tableaux. Le tranquille Titien a peint la Violante avec cette éclatante sérénité que rien ne lui faisait perdre, ni la douleur, ni l'amour, ni les chagrins que lui suscitaient des rivaux impossibles. Aussi, tandis que Giorgion se mourait d'amour à trente-quatre ans, Titien continuait l'existence radieuse qui devait durer un siècle. A de tels hommes il fallait des beautés semblables à *la Donna* que l'on admire ici, des Vénus robustes, au col puissant, au sein de marbre, prêtresses d'un amour sans fougue et d'une volupté sans folie.

Après la maîtresse du Titien, il est curieux de regarder les deux Madeleines du Guide, particulièrement celle que l'on nomme *aux racines*. Le type de la beauté du Guide est bien différent de celui qu'affectionnait Titien. Le Guide aspirait à un certain idéal, le Titien recherchait la nature dans sa splendeur, dans son opulence ; son type est sensuel, celui du Guide est plus noble. Les femmes du Vénitien sont purement païennes : les femmes du Bolonais ont une grâce qui tient moins à celle des formes qu'à l'expression du visage, aux émotions de l'âme,

GALERIE SCIARRA.

visibles dans leurs traits, dans leurs yeux. Il est des écrivains qui, en voyant les Madeleines du Guide qui sont à la galerie Sciarra, ont prononcé le mot *sublime*. C'est aller trop loin peut-être. Le Guide ne s'est pas élevé, ce nous semble, à de

LA DONNA DU TITIEN

telles hauteurs. Ce mot *sublime*, il le faut réserver pour les hommes hors de ligne, les Michel-Ange, les Raphaël, les Léonard de Vinci.

Léonard est-il véritablement l'auteur du célèbre tableau qui se trouve dans la quatrième chambre du palais, et qu'on appelle la Vanité et la Modestie? Il est permis d'en douter. Quelle que soit la distinction de cette peinture, il nous semble

que le caractère en est indécis, et qu'il serait plus sûr de l'attribuer à un des illustres Milanais qui ont vécu avec Léonard et travaillé dans son école, sous ses yeux. M. Viardot est d'un avis contraire : l'admirable beauté de ce tableau ne lui permet pas d'élever des doutes sur son authenticité. Cependant, selon Fumagalli, il aurait été peint par Luini ; et M. de Rumohr croit qu'il a été exécuté par Salaï, toutefois avec la participation du maître. On peut concevoir de semblables doutes au sujet de deux morceaux que l'on donne ici comme étant de la main d'Albert Durer : l'un représente une Madone avec plusieurs saints ; l'autre, la Mort de la Vierge. Ce qui est plus certain, ce sont les ouvrages de quelques peintres bolonais, tels qu'un Christ de Spada, peintre original et vigoureux, qui mêla aux enseignements des Carrache quelque chose de la manière du Parmesan ; une Flagellation du même Spada, et un tableau de trois figures, saint Jérôme, saint Marc et saint Jean, où le Guerchin a mis sa fière griffe de peintre. Au milieu de tous ces maîtres, nous avons rencontré avec un plaisir imprévu un charmant petit tableau du Giotto, que le temps a heureusement conservé : nous avons cru y voir briller un rayon de la première aurore de la Renaissance.

Sous le rapport de la conservation des tableaux, la galerie Sciarra, comme du reste presque toutes les collections de Rome, laisse beaucoup à désirer : c'est là le mauvais côté des substitutions dont nous avons fait l'éloge. Si l'immobilisation des objets d'art entre les mains des familles princières est un bienfait pour les étrangers et pour la ville sainte elle-même, ce ne peut être qu'à la condition que les détenteurs de ces objets les entretiendront parfaitement. L'excellente mesure qui s'oppose à la dispersion des tableaux devrait être complétée par l'obligation d'en prendre un soin religieux.

La famille des Colonna est une des plus anciennes, des plus illustres et des plus opulentes de l'Italie. Elle est au nombre de celles qui, pendant huit siècles, luttèrent contre les papes et balancèrent leur puissance. Plus de deux cents personnages historiques sont sortis de son sein, parmi lesquels on compte de grands magistrats, des capitaines renommés, des écrivains, des amiraux, des connétables, des cardinaux, un pape, et une femme célèbre par ses poésies et ses vertus, Vittoria Colonna.

Situé au pied du Quirinal, près de l'église des Saints-Apôtres, le palais Colonna fut bâti par le pape Martin V (Othon Colonna), qui le laissa inachevé. Quatre ponts jetés sur la rue de la Cannella mettent ce palais en communication avec les jardins du Quirinal. L'architecture n'en est pas élégante, à l'extérieur du moins;

elle ne s'annonce par aucun portique et ne présente point de façade remarquable; mais la cour surpasse en grandeur toutes celles des palais de Rome, et la magnificence de l'intérieur rachète bien le peu d'apparence du dehors. Dès l'entrée, on reconnaît une maison princière, en voyant briller dans la vaste antichambre qui précède les pièces d'apparat, les armoiries des Colonna surmontées d'un dais et entourées d'une balustrade. La pièce honorable de ce blason est une *colonne*, emblème de force et de stabilité. Des tableaux estimables, mais d'un ordre secondaire, et quelques antiques, décorent les salles de réception et la galerie qui fait suite.

La première pièce est un beau salon richement meublé et tendu de damas de soie à ramages. Ce que nous y avons remarqué d'abord, c'est le portrait d'un enfant inconnu, par Giovanni di Santi, père de Raphaël. L'enfant paraît avoir dix ans; il est coiffé d'une petite toque rouge d'où s'échappent des cheveux blonds qui tombent sur ses épaules. Il est peint à mi-corps et de profil, habillé de velours amarante, et il porte au cou une petite tresse en soie de même couleur. Plus coloré et plus fin que les peintures de Raphaël, ce portrait est infiniment curieux, comme étant celui d'un homme moins connu, il est vrai, par ses œuvres que son fils immortel, mais qui eut, comme les contemporains du Pérugin, un sentiment très-élevé de l'art. Viennent ensuite une belle esquisse de Rubens, le Départ de Jacob, et un portrait de Marie Mancini Colonna, par Gaspard Netscher, qui a modelé le visage avec beaucoup de souplesse, et traité le costume avec ce précieux fini, ces riches détails et cette exécution caressée, qui n'appartiennent qu'aux écoles du Nord. Deux tableaux de Van Eyck, la Vierge aux sept douleurs et la Vierge aux sept allégresses, nous font remonter jusqu'à l'origine de la peinture à l'huile, dont Van Eyck passe pour avoir été l'inventeur. Ainsi, dès la naissance de ce grand art, nous le voyons poussé à un degré de perfection matérielle que jamais, depuis, il n'a dépassé. Et ce n'est pas seulement l'intensité des couleurs, leur conservation, leur beauté, qu'il faut admirer dans ces deux tableaux, c'est encore le type des figures, la naïveté du sentiment, la grâce, l'expression. La tête de la Vierge est entourée, dans l'une et l'autre composition, de sept médaillons, où sont représentés des traits de la vie du Christ.

Les Saintes Familles sont ici nombreuses, car ce fut pendant plus de trois siècles le sujet de prédilection des peintres italiens. Parmi ces pieuses peintures, nous en avons distingué trois : la première est de Simon Cantarini de Pesaro, dit le Pésarèse, gracieux élève et rival du Guide; la seconde est d'Innocenzio d'Imola, imitateur de Raphaël; la troisième est d'un homme de génie, le Parmesan. Mais il est à Rome un peintre qu'on aime et qu'on recherche plus que tous les autres pour les représentations de la Vierge : il s'appelle Sasso Ferrato. Les prêtres,

les dévots, les communautés religieuses lui ont fait une réputation immense, et il est, pour ainsi dire, en odeur de sainteté. Sasso Ferrato est à Rome ce qu'est à Florence Carlo Dolci. Ses Madones sont toujours les mêmes : elles ont les yeux

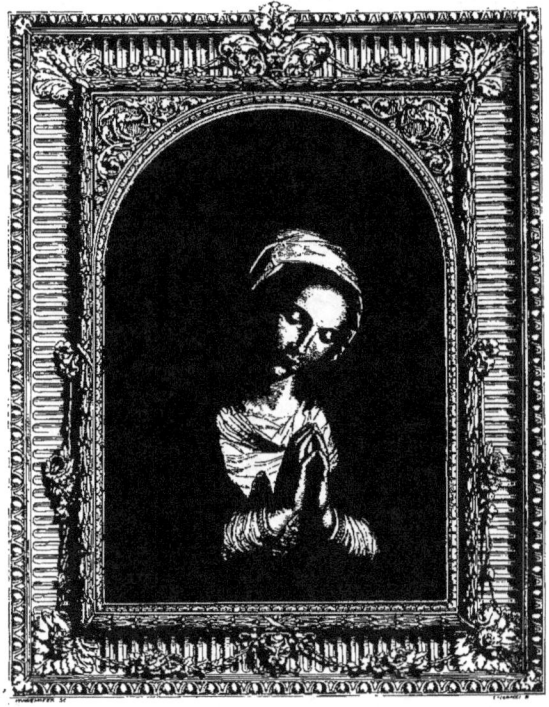

LA VIERGE

baissés, les mains jointes, un air de modestie grave et une expression de pureté que sans doute les Romains ne retrouvent pas ailleurs au même degré. Aussi, malgré leur monotonie, les Madones de Ferrato sont fort estimées et se vendent un prix très-élevé ; il semble même qu'on lui sache gré de n'avoir point varié son type,

comme s'il avait réalisé en peinture un dogme religieux. *La Vierge* de la galerie Colonna est, comme toujours, en buste et isolée, c'est-à-dire qu'elle nè tient point dans ses bras l'enfant Jésus. Du reste, l'exécution en est ferme, la couleur agréable, quoique un peu tannée, et les mains sont dessinées avec une correction élégante, qui est apprise par cœur. C'est dans la seconde chambre que se trouve la Madone de Sasso Ferrato que nous venons de reproduire. Comme la première, cette chambre est ornée de magnifiques tapisseries, façon de Flandre : les unes, représentant l'histoire de Moïse, ont été faites à Bruxelles sur les dessins de Rubens; les autres, exécutées à Paris, d'après un peintre inconnu, sont relatives à des sujets de l'histoire romaine. Un Christ mort du Bassan, quelques superbes portraits de l'école vénitienne, celui du P. Panvini, par Titien, celui d'un vieillard qui touche du clavecin, par Tintoret, celui de Laurent Colonna, frère de Martin V, une Sainte Famille de Bonifazio, une Madone entourée de saints de Paris Bordone, complètent la liste des tableaux les plus remarquables de la seconde chambre. Mais ceux qui attribuent à Holbein le portrait de Laurent Colonna oublient que le peintre de Bâle n'était pas encore né alors que Martin V et son frère n'existaient déjà plus.

Nous entrons maintenant dans la troisième chambre, qui est le vestibule de la grande galerie. Elle est ornée de tables en bois sculpté d'une richesse inimaginable, et surtout d'un cabinet ou écrin en ébène dans lequel sont incrustés vingt-huit bas-reliefs en ivoire, exécutés avec une patience, une délicatesse, un art infinis, par les frères Steinhart, Allemands. Le bas-relief du milieu est une copie du Jugement dernier de Michel-Ange ; les vingt-sept autres reproduisent les plus célèbres compositions de Raphaël. Il n'a pas fallu moins de trente ans pour achever ce meuble prodigieux. Aussi le visiteur en est-il émerveillé au point qu'il oublierait de regarder un noble et charmant Départ pour la chasse, de Berghem, de fiers paysages du Guaspre, les Ruines du palais de César, tableau lumineux pris à l'effet du soir et animé de figures rustiques, telles que villageois et baigneurs, et enfin un superbe plafond, plein d'allégories relatives à la bataille de Lépante, exécuté par les peintres lucquois, Jean Coli et Philippe Gherardi, qui, mêlant la manière lombarde à la pratique vénitienne, ont balancé en Italie la gloire de Pietre de Cortone.

Difficilement on se ferait une idée de la magnificence de la grande galerie. Il n'existe rien de pareil à Rome et peut-être en Europe. Éclairée par vingt croisées, pavée en marbres de couleur, décorée, à la voûte, de fresques peintes par ces mêmes Lucquois, et représentant la Bataille de Lépante, gagnée par Marc-Antoine Colonna et don Juan d'Autriche, cette galerie mesure soixante-dix mètres de long, douze de large, et dix de hauteur. Vingt statues antiques, quatre immenses glaces de Venise, sur lesquelles Carle Maratte et Mario di Fiori ont peint des enfants et des fleurs, vingt-quatre autres glaces et autant de girandoles, vingt lustres de

Venise, des trophées d'armes en stuc doré, quatre tables en albâtre oriental d'une richesse inouïe, des embrasures revêtues de brèche africaine, et enfin quatre colonnes cannelées en jaune antique, soutenant les arcs aux deux extrémités de la galerie, en complètent la décoration. Parmi les vingt-huit tableaux qu'elle renferme, nous avons été arrêté, presque malgré nous, par un *Buveur* du Caravage. Les Romains, dans leur dignité, donnent à ces sujets le nom de caricature. Riant et à moitié ivre déjà, *le Buveur* du Caravage tient un verre d'une main, de

LE BUVEUR

l'autre une bouteille, ou, comme l'on dit en Italie, un *fiasco*. Auprès de lui, sur une table, sont arrangés pour le plaisir des yeux les reliefs d'un festin digne d'être abondamment arrosé. A vrai dire, si c'était là l'ouvrage d'un peintre ordinaire, on n'y ferait aucune attention; mais, lorsqu'ils sont peints par un maître de la force du Caravage, les plus vulgaires objets, les plus triviales figures acquièrent une importance imprévue et vous imposent une admiration dont on est tout surpris.

Les Colonna ne sont pas oubliés dans la décoration de leur palais, et ce n'est pas seulement par les fresques des plafonds qu'ils ont fait célébrer leur gloire. La

galerie est remplie de portraits représentant les membres les plus illustres de leur famille. Ici, c'est Frédéric Colonna, vice-roi d'Aragon, par Juste Sutermans ; là c'est Charles Colonna, duc de Marsi, peint par Van Dyck : il est à cheval, en costume de général des armées de Flandre ; une Renommée, portant une colonne, plane sur sa tête. Plus loin, ce sont les portraits du cardinal Pompée, par Lorenzo Lotto ; d'Étienne Colonna, par Gabriel Cagliari, neveu du Véronèse ; de Marc-Antoine Colonna, dit le Triomphant, par Scipion Gaetano ; enfin, de Vittoria Colonna, le poète, par Jérôme Mutien ; et de Lucrèce Tomacelli Colonna, par Van Dyck. Lucrèce porte une collerette à tuyaux, et, sur la robe noire dont elle est vêtue, se détachent les plus belles mains du monde. Ces morceaux se trouvent dans une dernière pièce qui fait suite à la galerie. On y arrive par un escalier de sept marches en marbre, dont une a été brisée par un boulet lancé de la porte Saint-Pancrace, lors du bombardement de Rome par les Français, en 1849. Deux tables en albâtre fleuri de la plus rare beauté, douze gaines en jaspe de Sicile portant quatre bustes et huit statues antiques, enrichissent la dernière chambre.

Du palais Colonna on communique par deux ponts à un jardin situé sur les dernières pentes du Quirinal, et dont les terrasses sont ombragées d'yeuses, de cyprès, de lauriers toujours verts. Le rosier du Bengale y étale ses fleurs permanentes. Sur la plus haute terrasse s'élève un pin gigantesque, planté en 1354, et qui, malgré ses cinq cents ans, est encore debout, encore vivace. Une vieille tradition s'attache à cet arbre qui a vu tant de choses, et les Romains sont persuadés que, le jour où il mourra, la famille Colonna devra s'éteindre.

La maison Doria est une des plus anciennes et des plus illustres de l'Italie. Héritière de tous les biens des princes Panfili, elle occupe aujourd'hui le palais qui porte le nom des deux familles : celui des Doria de Gênes, et des Panfili de Rome. Il en est peu d'aussi vastes et d'aussi riches dans la ville sainte. Toutefois il a été bâti à plusieurs reprises, et manque par cela même d'unité. Sa façade principale, donnant sur le Corso, est l'ouvrage singulièrement maniéré, mais assez grandiose, de Valvasori. L'aile qui se prolonge sur la place du Collége romain a été construite sur les dessins de Borromini, d'autres disent de Pietre de Cortone : elle est remarquable par un magnifique vestibule orné de colonnes en granit oriental, sur lesquelles repose une voûte surbaissée, qui est considérée comme un tour de force en architecture. L'autre aile, ou, si l'on veut, celle qui

regarde la place de Venise, fut élevée par le dernier prince Panfili, sur les dessins d'Amati. Ces trois bâtiments, reliés ensemble, ne font qu'un seul et même palais, et l'on ne s'étonnera point d'y trouver tant de magnificence, si l'on se souvient des richesses qui furent accumulées par la maison Panfili sous le pontificat d'Innocent X. Nous avons dit que la façade sur le Corso était du goût le plus bizarre : on y voit en effet des ressauts inattendus, par exemple une corniche qui, d'espace en espace, s'arrondit et se disloque, absolument comme si elle eût été faussée par un tremblement de terre. Les chapiteaux des colonnes placées aux portes sont composés de fleurs de lis qui remplacent lourdement l'acanthe corinthienne, mais qui rappellent le dévouement à la France de tous les princes Panfili.

L'intérieur du palais annonce les belles époques de l'art. La grande cour, entourée de portiques superposés, semblables aux fameuses Loges du Vatican, fait penser à la noble élégance du Bramante. C'est au premier étage, dans des salons bien éclairés, que se trouve réunie une collection de peintures, composée de plus de huit cents tableaux : tous ne sont pas excellents, tant s'en faut ; il en est même que l'on est surpris d'y rencontrer ; mais on y compte un assez grand nombre de morceaux du premier ordre. Si l'on excepte la chapelle, oratoire d'une élégance exquise, tout le reste du palais, y compris la salle du Trône dont la magnificence rappelle les plus fastueux salons de Versailles, et la salle de bal dont l'aspect est féerique, est consacré à l'exposition des tableaux et des objets d'art que possède la famille Doria. Le visiteur devra sans doute parcourir toutes les salles ; mais son attention doit être surtout réservée pour le grand *quadrato*. Là est le musée, là sont les véritables richesses, ou, pour mieux dire, les seules richesses de la galerie. C'est donc au grand quadrato que nous allons transporter nos lecteurs. Mais auparavant, jetons un coup d'œil sur le magnifique salon qui précède, et qui, par suite d'une nouvelle disposition, va devenir la première pièce de la galerie. Ce salon est orné de dix-sept paysages du Guaspre, peints en détrempe, la plupart d'une dimension extraordinaire, et formant une décoration héroïque. La nature y est grandement vue et noblement arrangée, comme elle pouvait l'être par un peintre formé à l'école du grand Poussin. Nous montons maintenant quelques marches, et nous voilà dans le quadrato, dont les quatre faces donnent sur la grande cour du palais. Laissons le custode et jouissons à notre aise du spectacle qu'offre la réunion de tant de belles choses. Nos yeux sont d'abord charmés par une superbe Assomption d'Annibal Carrache, tableau de forme cintrée, de la plus chaleureuse exécution, où le peintre de Bologne s'est surpassé lui-même, et auquel on ne peut comparer ici qu'un morceau fameux du même maître, sa *Pietà*, si connue par la gravure ; viennent ensuite une Sainte Famille de Gérard de Meire, qu'on prendrait d'un peu loin pour un Albert Durer,

et deux beaux portraits, dont l'un est celui d'un gentilhomme, par Van Dyck; l'autre celui de la célèbre donna Olimpia Panfili, qui, sous le pontificat d'Innocent X, son beau-frère, régna en souveraine au Vatican, gouverna le pape, et l'Église, et scandalisa les Romains par son audace, ses intrigues et son opulence violemment acquise. Toutefois, au milieu des maîtres illustres dont les ouvrages remplissent l'aile

LE MOULIN

gauche où nous sommes, ce qu'on y admire le plus, ce sont les tableaux de notre peintre français Claude Lorrain. Nous avons vu au Louvre et dans les galeries princières de l'Europe de magnifiques paysages de ce grand artiste; mais jamais, à Rome même, où sont ses plus beaux ouvrages, nous n'avons vu des Claude aussi lumineux, aussi splendides que ceux de la galerie Doria. *Le Moulin* est célèbre, et du vivant même du peintre, on le regardait comme un de ses chefs-d'œuvre. Il est impossible de creuser sur une surface plane des perspectives

plus profondes, ni d'imaginer un site plus noble, des contrées plus dignes de l'habitation des héros et des dieux. C'est le caractère distinctif de Claude Lorrain, de peindre les plus beaux lieux du monde avec autant de vérité que s'il les avait copiés d'après nature, de sorte qu'en voyant ces campagnes enchantées, on croit reconnaître des pays qu'on a déjà parcourus, et qui cependant n'ont jamais existé que dans l'imagination de ce grand poëte. En entendant parler d'un paysage qui s'appelle *le Moulin*, on est porté naturellement à se figurer un groupe de maisonnettes rustiques dans un pays agreste, quelques troupeaux conduits par des villageois, et un meunier chassant devant lui un âne chargé de sacs : ainsi l'aurait compris un peintre de Harlem ou d'Utrecht. Tout au contraire, dans le tableau de Claude, le moulin n'est qu'un accident éloigné et presque inaperçu. C'est à peine si l'on y arrête un instant ses regards éblouis de la lumière que fait resplendir un paysage arcadien, traversé par un fleuve majestueux. Au lieu de maisons rustiques, ce sont des temples à portique circulaire qu'ombragent des pins au panache gracieux et arrondi, au lieu de grossiers villageois, ce sont les pasteurs de l'âge d'or, et il semble que les troupeaux qui viennent s'abreuver à un bras du fleuve sont ceux-là mêmes dont le berger fut Apollon.

De l'aile gauche nous passons dans un cabinet plus spécialement consacré aux personnages historiques de la famille Doria Panfili. Là se trouve le buste en marbre de la princesse Marie Doria, née Talbot; là figurent, en regard l'une de l'autre, deux peintures étonnantes : le portrait d'André Doria, l'illustre amiral génois, par Sébastien del Piombo, et celui d'Innocent X, par Vélasquez. Tels sont les deux fondateurs des deux maisons qui maintenant n'en font plus qu'une, les Doria et les Panfili. Quels que soient le style, la dignité, la fière grandeur du portrait de Sébastien, il faut convenir que celui de Vélasquez est plus frappant encore, et se grave plus profondément dans le souvenir. Le naturalisme a dit là son dernier mot; et, du reste, comment idéaliser une tête aussi sensuelle? Ce visage de prêtre intempérant, cet œil couvert, ce regard de vautour, comment les ennoblir autrement qu'en s'attaquant avec franchise à la nature, de façon à en saisir fortement le caractère? Vélasquez a fait là une merveille d'exécution; et qu'il nous soit permis de rappeler ici ce qu'en a dit, dans l'histoire de ce peintre, M. Charles Blanc :
« Le tableau de Vélasquez était un des prodiges de l'art : son succès fut un triomphe; la toile portée en grande pompe à la procession dans les rues de Rome renouvela l'illusion que jadis avaient produite les portraits fameux de Léon X, par Raphaël, et de Paul III, par le Titien. C'était le souverain pontife en personne que ce pape au visage rouge, assis dans un fauteuil rouge, se détachant sur des tentures rouges; il avait suffi d'un ourlet d'hermine au bord de la calotte de pourpre, de quelques touches vivement posées sur les points lumineux du nez, de la pommette et des

frontaux, enfin d'une tache de linge, pour donner à cette peinture, d'un ton si uniforme, le relief, la rondeur, l'accent, la vie. »

Quand nous avons visité la galerie Doria Panfili, elle venait de s'enrichir d'un

LE PAPE INNOCENT X

morceau de la plus grande rareté et du plus grand prix. Nous voulons parler d'un tableau de Hans Memling, acheté à Venise, par le prince Doria Panfili, moyennant la somme de cinquante mille francs. C'est une composition de cinq figures, toute remplie de ce sentiment religieux qui anime les œuvres des Van Eyck. La Vierge y

est représentée tenant le Christ mort, au pied du Calvaire. Il n'est pas de peinture des grands maîtres italiens du xv° siècle, c'est-à-dire de ceux qui précédèrent Raphaël, y compris le Pérugin, qui soit préférable à ce Memling; et pour les amateurs qui ont eu, comme nous, le loisir d'en admirer les beautés délicates, les pures couleurs, les expressions sublimes, il parait acheté, même au prix de cinquante mille francs, bien au-dessous de sa valeur. Il est peint sur bois et conservé sous verre.

Du cabinet où l'on montre le tableau de Memling, formant un si étrange contraste avec celui de Vélasquez, nous allons dans l'aile droite de la galerie, ou, si l'on veut, du grand quadrato. Elle est également riche en belles peintures de l'école italienne, parmi lesquelles on remarque une Galatée de Pierino del Vaga, plus gracieuse peut-être, mais d'un style moins ample, moins élevé, moins puissant que la Galatée de Raphaël; une Descente de Croix d'Alexandre Varotari, dit le Padouan; deux Saintes Familles, que le catalogue et le custode attribuent l'une et l'autre à André del Sarto, et qui sont assez belles pour lui être attribuées sans déshonneur pour sa mémoire; enfin un superbe portrait d'homme, en habit rouge, par le Tintoret, et une Visitation vraiment admirable du Garofalo. Mais le croirait-on? c'est une *Sainte Famille* de Giovanni Battista Salvi, dit le Sasso Ferrato, qui, au milieu de tant de belles choses, a le plus longtemps fixé nos regards. Ce peintre, on le sait, ne peignait ordinairement que la figure isolée de la Vierge; il est rare qu'il l'ait représentée avec l'enfant Jésus, et plus rare encore qu'il l'ait accompagnée d'une troisième figure. La Vierge et saint Joseph sont ici à mi-corps; l'enfant seul, porté par sa mère, est vu tout entier, et il dort du sommeil le plus tranquille et le plus gracieux. La touche de ce tableau est pleine et ferme, la couleur en est agréable, et l'ensemble ne présente point cette fois ces duretés dans les teintes locales, particulièrement dans les draperies bleues, que l'on a quelquefois reprochées au peintre, et avec raison. On suppose que Sasso Ferrato fut le disciple du Dominiquin, et cela est fort probable, eu égard à l'expression qu'il sut donner à ses figures.

Les écoles du Nord figurent aussi dans l'aile droite de la galerie, et peut-être les peintres des Pays-Bas sont-ils plus curieux à observer ici en regard des Italiens. L'ingénuité flamande, la profondeur germanique se distinguent d'autant mieux à Rome, que l'on y sent toujours dans la peinture indigène un fond païen. Jamais un peintre d'Italie n'aurait vu la nature comme la voient Paul Bril, Breughel de Velours, Lucas de Leyde, et Quentin Metzis. Même lorsqu'ils étaient encore gothiques, les artistes vénitiens et lombards ne tombaient pas dans la même vulgarité que les Allemands; mais aussi entraient-ils moins avant dans le naïf des choses, dans l'intimité des sentiments humains. Quant au paysage, ils n'y jetaient qu'un regard superficiel, le considérant comme inférieur, et croyant presque s'abaisser en le peignant.

Voici une Création de Breughel, où sont passés en revue tous les êtres qui peuplèrent les forêts vierges du monde à son commencement. Quadrupèdes, oiseaux,

LA SAINTE FAMILLE

poissons, scarabées, insectes, arbres, fleurs et fruits, toutes les parturitions de la terre dans sa jeune fécondité, sont groupés en un seul tableau avec un éclat, une fraîcheur de coloris incomparables, avec ces localités de tons d'une crudité hardie, qui font ressembler le paysage à un écrin de rubis, d'émeraudes, de turquoises, de

saphirs et d'or. Peindre avec cet amour les races réputées inférieures et les infiniment petits de la nature, jamais, disons-nous, un peintre romain ne l'eût osé. Nous voyons bien, dans la galerie Doria, de beaux paysages d'un artiste peu connu au delà des monts, Torregiani; mais ce sont des sites arrangés, de nobles campagnes imitées de Claude. Il a fallu qu'un Français vînt en Italie ouvrir les yeux, pour ainsi dire, aux Italiens eux-mêmes, sur la beauté de la nature au sein de laquelle ils vivaient indifférents, sans paraître avertis de sa grandeur.

On ne songera pas sans doute à nous accuser de la moindre partialité pour les peintres de notre pays, nous qui avons entrepris à grands frais un ouvrage de si longue haleine, uniquement pour célébrer les merveilles que renferme la ville de Rome, et vulgariser la connaissance des chefs-d'œuvre de l'art antique et de la Renaissance italienne. Qu'il nous soit donc permis d'énumérer maintenant les tableaux de l'école française. Nous allions citer le Guaspre; mais les Romains le regardent avec quelque raison comme un maître italien, et à ce titre ils affectent de l'estimer en tant que paysagiste, plus encore que Nicolas Poussin, fidèles en cela à l'esprit de nationalité qui, en fait d'art, ne les abandonne jamais. Du moins Nicolas Poussin est-il Français, non-seulement par sa naissance, mais par le tour de son génie, par le caractère dramatique et réfléchi de ses ouvrages, et nous pouvons franchement rapporter à notre école les honneurs que les Romains ont rendus de tout temps à la mémoire de ce grand peintre. Après avoir vu à la bibliothèque du Vatican la peinture antique si connue sous le nom de Noce Aldobrandine, il est infiniment curieux de voir la copie qu'en a faite le Poussin, non qu'elle soit très-exacte pour les airs de tête, ni très-juste pour les tons, mais parce qu'elle est de la main d'un peintre qui, le premier, parmi nous, a compris la grandeur et la sublimité de l'antique. Oui, c'est encore un étonnant paysage de Claude Lorrain qui va nous retenir dans l'aile droite de la galerie. *Le Repos en Égypte* est le nom que l'on donne à ce Claude. Les figures y ont en effet une grande importance, et il semble que, loin d'être le principal du tableau, le paysage ne soit que l'encadrement de la scène. Assise au bord d'un fleuve, la Vierge tient l'enfant Jésus qu'elle va confier pour un moment à un ange, divin compagnon de leur mystérieux voyage; sur le devant, le charpentier rajuste la selle de l'âne qui doit porter le jeune Dieu. Fidèle à son humeur, Claude Lorrain nous montre la sainte famille dans un paysage tranquille, riant et magnifique. D'autres peintres l'eussent représentée se reposant la nuit au plus épais d'un bois, à la lueur d'un flambeau ou au clair de la lune. Mais Claude n'a rien du génie sombre et fantastique de Rembrandt. Il met dans ses paysages la sérénité qui est dans son âme; il y verse des torrents de lumière et n'y fait voir que des images de paix et de bonheur. Chez lui, tout est calme; ses fleuves roulent doucement leurs ondes

transparentes ; ses arbres, aux formes arrondies, aux attitudes majestueuses et solennelles, sont à peine agités par les tièdes haleines du zéphyr; son ciel est pur, et ses lointains, noyés dans une poussière d'or, semblent inviter le poëte aux voyages infinis de la pensée.

Il nous reste encore à voir bien des chambres dans le palais Doria; mais ce serait fatiguer le lecteur que de ne pas choisir d'avance pour lui ce qui est le plus

LE REPOS EN ÉGYPTE

digne de son attention. Ici, c'est une ébauche du Corrége, la Vertu couronnée par la Gloire, ébauche curieuse, parce qu'on y voit la manière dont procédait ce grand homme et la marche de son travail. La toile en effet n'est qu'à moitié couverte, une des têtes n'est encore qu'au crayon, deux autres sont très-avancées; rien ne saurait être plus intéressant pour un amateur, surtout pour un peintre ; aussi a-t-on mis sous verre ce précieux morceau. Là, c'est le Sacrifice d'Abraham, du Titien, tableau admirable qui, à la vigueur des empâtements et à l'éclat du coloris, joint le mérite

de formes plus choisies et d'une composition plus heureuse qu'on ne les rencontre habituellement chez les Vénitiens, et même chez leur plus grand maître. Plus loin, le custode nous montre deux portraits attribués à Raphaël, ceux de Barthole et de Baldus, dans un même cadre. Mais comment se peut-il que les personnages représentés soient bien réellement les deux fameux jurisconsultes, puisque, d'une part, ils florissaient au xiv$^e$ siècle, plus de cent ans avant Raphaël, et que, d'autre part, les deux têtes portent le caractère de tout ce qui est peint d'après nature?

Il faut que le Teniers de la galerie Doria soit bien délicieux pour que nous le citions après tous ces maîtres illustres; mais vraiment cette Fête de village est si charmante, qu'il n'est personne qui ne voulût se mêler à ce joyeux repas plein de vie, plein de bruit, plein de monde. Nous ne sortirons pas, du reste, de ce magnifique palais sans parcourir lentement les belles salles dans lesquelles se continue la collection de tableaux; sans jeter un coup d'œil sur les bronzes trouvés dans les fouilles faites par l'ordre du prince Doria; sur le Centaure en rouge antique découvert, il y a quelques années, à Albano; et enfin, sans entrer dans le cabinet qui renferme le buste de donna Olimpia, par le Bernin, précieux marbre où respire encore cette fière et voluptueuse intrigante, qui pendant dix ans fut la véritable papesse de Rome.

Ce fameux édifice est d'un caractère imposant. Isolé de toutes parts et parfaitement carré, il s'annonce comme une forteresse par une façade austère et sans portique, mais d'un goût pur et d'une mâle simplicité. Commencé par San Gallo, le palais Farnèse fut terminé par Michel-Ange. Pour s'en procurer les matériaux, les Farnèse eurent la barbarie de faire arracher les pieds-droits et les revêtements supérieurs du Colisée, du côté qui regarde le mont Cœlius. C'est avec les travertins de cet amphithéâtre que Michel-Ange éleva la belle corniche qui couronne la façade principale. La grande porte, qui est à pierres saillantes, c'est-à-dire du style florentin, s'ouvre sur un vestibule orné de douze colonnes de granit égyptien, d'où l'on entre dans une cour carrée dont les quatre façades sont formées de trois ordres de colonnes superposés. Le portique d'en bas est dorique et d'une majesté

sombre ; le second étage est ionique ; le troisième est percé de fenêtres au lieu d'arcades, et décoré de pilastres corinthiens. Ces colonnades abritaient autrefois des antiques du plus grand prix, entre autres le Caracalla ou Hercule Farnèse, la Flore, si admirable par ses draperies, et le fameux groupe de Dircé, connu sous le nom de Taureau Farnèse. Ces marbres merveilleux et beaucoup d'autres, étant échus par héritage au roi de Naples, ont été transportés au musée *degli Studi*. Il ne reste au palais Farnèse que la grande urne de Cœcilia Metella, enlevée au tombeau de cette femme opulente, qui fut l'épouse de Crassus.

Au premier étage du palais se trouve la célèbre galerie peinte à fresque de la main d'Annibal Carrache, et si connue par les savantes gravures de Belli et d'Aquila. On l'appelle aussi quelquefois la galerie des Carrache. Cette galerie, éclairée par de spacieuses fenêtres, a vingt-deux mètres de long sur sept de large. Elle est divisée en sept espaces inégaux par des pilastres servant de soutiens à une corniche surmontée d'une frise qui a plus de trois mètres de hauteur et qui règne tout le long de la galerie. C'est sur la voûte qui se termine par un plafond, c'est-à-dire par une surface plane, qu'Annibal Carrache, aidé par son frère Augustin et par son cousin Louis, peignit les immortelles fresques où sont écrits ses titres de grand peintre. Là se déroule, comme un magnifique poëme, la mythologie tout entière. Au centre de la voûte est représenté le Triomphe de Bacchus et d'Ariane. Brillant de jeunesse, ivre de joie et d'amour, le dieu du vin est assis sur un char d'or traîné par des panthères, tandis que la fille de Minos s'avance sur un char d'argent attelé de boucs. Une troupe bruyante de Faunes, de Bacchantes et de Satyres leur font cortége, ainsi que le vieux Silène titubant sur son âne et soutenu par des enfants. Au ciel volent des Amours qui portent les attributs de la vendange, et dont l'un dépose sur la tête d'Ariane une couronne constellée. Deux tableaux octogones accompagnent le Triomphe de Bacchus, et sont encadrés dans des bordures peintes, riches d'ornements et rehaussées d'or. Puis, dans des compartiments à égale distance de la fresque principale, on voit Hyacinthe enlevé par Apollon, et Ganymède enlevé par Jupiter qui a pris la forme d'un aigle.

Le côté opposé aux fenêtres est décoré de peintures alternant avec des médaillons en camaïeu, couleur de bronze, et dont la plus remarquable est *Galatée*. Portée sur un monstre marin qui la tient dans ses bras, entourée de Nymphes et d'Amours, la blonde fille de Nérée, tout entière à sa passion pour le rival de Polyphème, paraît s'abandonner aux pensées lascives et se laisse glisser mollement sur l'onde, avec son gracieux cortége, livrant aux caresses de la brise sa beauté nue et ses draperies inutiles. Qu'elle soit du pinceau d'Annibal Carrache, ou bien qu'elle ait été exécutée par son frère Augustin, comme le dit Bellori, cette fresque est de tout point admirable, à cela près que le style y manque peut-être

un peu de l'idéal qu'un Raphaël y aurait mis. La composition se divise sans affectation en trois groupes, très-heureusement liés entre eux, et elle s'arrange avec une symétrie, une pondération, qui enchantent d'autant plus les yeux, qu'elles sont cachées; le dessin des nus est mâle, souple et correct; et, bien que l'effet de la décoration ait été le principal objet du peintre, il n'est pas une tête, pas une attitude, pas un geste, qui ne soit expressif. Toute la figure de Galatée respire la passion qui remplit son cœur; les belles Néréides qui la suivent, assises sur des dauphins, paraissent animées d'un amour plus sensuel et sont promises à la volupté.

GALATÉE.

Les robustes fils de Neptune, et le Triton qui tient dans ses bras Galatée, semblent la garder avec envie pour des amants plus dignes d'elle. La science anatomique, la sûreté, la précision du modelé, Carrache les a montrées avec complaisance dans le beau torse du Triton qui sonne de la conque marine, et qui fait tant de bruit qu'un des Amours s'en bouche les oreilles en souriant. Quant à l'exécution de ce morceau comme de tous les autres, car il faut dire que tout paraît touché d'une seule et même main, on y reconnaît cette belle manière de rendre le nu que les Carrache avaient contractée en étudiant de près le Corrége, et ces empâtements habiles qui mêlent à la limpidité de la fresque l'aspect flatteur, onctueux et ferme, de la peinture à l'huile.

En regard de la *Galatée*, sur l'autre face de la galerie, est représenté l'Enlèvement de Céphale par l'Aurore. Avec quel amour elle se penche sur l'amant qui la dédaigne, avec quelle jalousie elle lit dans ses yeux le souvenir de Procris qu'il lui préfère, et comme elle le tient tendrement pressé dans ses bras voluptueux, comme elle le caresse de ses doigts de rose! Il est douteux si Raphaël lui-même a poussé beaucoup plus loin l'éloquence de la pantomime, l'énergie et le naturel de l'expression.... Cependant le vieux Triton dort du sommeil des maris, et l'Amour s'envole en emportant un panier de fleurs.

Quatre compositions de forme carrée, symétriquement placées deux à deux, accompagnent les grands tableaux de *Galatée* et de l'Enlèvement de Céphale. Ici, Jupiter reçoit dans son lit nuptial la froide Junon; là, Diane, caressant le sommeil d'Endymion, fait sourire deux Amours cachés dans un bocage; mais, plus semblable à une matrone éplorée qu'à une déesse amoureuse, cette Diane peu chaste n'est guère plus intéressante pour le spectateur que pour le berger que ses tendresses ne réveillent point. Anchise et Vénus, Hercule et Iole, font les sujets des deux autres compositions; la première est pleine de fraîcheur et de volupté : le père d'Énée ôte à Vénus un de ses cothurnes, et nous arrivons ainsi au moment qui précède l'amour; la seconde nous montre Hercule habillé en femme et jouant du crotale, tandis que son amante s'est ironiquement armée de la terrible massue et a revêtu la peau du lion de Némée. Le peintre a rencontré dans ces deux fresques la grâce de la pensée et la grâce de la forme.

Les peintures qui décorent les deux extrémités de la voûte sont relatives à l'histoire de Polyphème. On voit, dans l'une, le cyclope jouant de la flûte de Pan pour attendrir celle qu'il aime; dans l'autre, Polyphème lançant un rocher sur Acis qui s'enfuit avec Galatée. Ce Polyphème est d'un caractère de dessin très-mâle, bien qu'un peu vulgaire. Carrache s'est servi de l'Hercule antique, mais en y mêlant un naturalisme de forme qui en a diminué la noblesse. Telles sont les onze grandes fresques de la galerie Farnèse; mais nous n'avons point dit quels étaient les sujets des deux tableaux octogones qui ornent le plafond de chaque côté du Triomphe de Bacchus et d'Ariane. L'un représente le dieu Pan qui offre la laine de ses chèvres à Diane; l'autre, *Mercure remettant la pomme d'or à Pâris*. Ce dernier morceau est un des plus charmants de la galerie. Le Mercure vole bien; le raccourci de cette figure est des plus heureux; il n'a rien de forcé ni de bizarre, et ne présente point ces monstruosités d'optique dans lesquelles se complaisent quelquefois les maîtres qui ont voulu faire parade de leur habileté à *plafonner*. Carrache est savant, mais cette fois sans pédantisme. Son Pâris est modeste et naturel, les lignes sont bien agencées, et le chien vient à propos balancer cette composition si bien terminée par un agreste paysage. Huit petites fresques et huit médaillons peints

## GALERIE FARNÈSE.

en relief complètent cette vaste et magnifique décoration. Elle est encadrée dans une architecture feinte de stuc, et soutenue d'espace en espace par des Termes sous lesquels sont encore des figures allégoriques. Aux deux extrémités de la salle, deux autres grandes fresques se font pendant ; ce sont deux épisodes de la fable de Persée : Phinée et ses compagnons pétrifiés par la tête de Méduse, et la Délivrance

MERCURE REMETTANT LA POMME D'OR A PÂRIS

d'Andromède. Ces morceaux passent pour avoir été peints par deux élèves de Carrache, Dominiquin et Lanfranc. Enfin, au-dessus de la porte d'entrée, une dernière fresque exécutée par ce même Dominiquin attire les regards, tant par sa touche un peu faible que par la singularité du sujet. C'est la devise emblématique des Farnèse : une jeune fille embrassant une licorne.... Annibal Carrache passa huit ans de sa vie à mener à fin ce grand ouvrage, ainsi qu'à peindre certains travaux

d'Hercule et quelques-unes des aventures d'Ulysse, dans un cabinet voisin de la galerie. Il pouvait croire qu'une telle machine assurerait l'aisance sinon la fortune à sa vieillesse, comme elle assurait l'immortalité à son nom. Il fut trompé dans un espoir si légitime. Le cardinal Farnèse n'eut pas honte de lui donner pour tout payement cinq cents écus romains! L'humiliation de recevoir un si vil prix fut pour Carrache un déboire mortel. Il crut y voir moins un trait d'avarice qu'un témoignage du peu de considération qu'on avait pour son talent, et du mépris qu'inspirait son œuvre, et peu de temps après il en mourut de chagrin. C'était en 1609 : il n'avait que quarante-neuf ans. Sa dépouille mortelle fut portée au Panthéon, à côté de la tombe de Raphaël. Une inscription touchante, rappelant son génie, que tant de magnifiques peintures rendaient impossible à oublier, a flétri pour jamais la dureté de son Mécène.

Oui, la galerie Farnèse a placé le Carrache au rang des grands peintres, et il s'en faut de peu qu'il ne s'y soit élevé à la hauteur de Raphaël, ou du moins du Raphaël de la Farnésine. Des études profondes qu'il avait faites à Venise d'après le Titien, à Rome d'après le Corrége, au Vatican d'après Raphaël et Michel-Ange, et dans Rome tout entière d'après l'antique, il se forma une manière savante et digne, on ne peut plus convenable à la décoration poétique d'un palais. Malvasia nous apprend, du reste, qu'Annibal Carrache ne fit pas une seule de ses figures sans avoir consulté le modèle; ce fut un tort peut-être, car il en résulte dans les formes une réalité qui en appauvrit le style, et il est à croire qu'au degré de science où il était parvenu, ce grand artiste aurait pu oublier un peu la nature, et se serait ainsi maintenu dans les régions élevées de l'idéal, de cet idéal si charmant dans toute peinture qui retrace les épisodes merveilleux de la fable antique.

Il y avait à Rome, du temps de Raphaël, un banquier fameux, qui, par son opulence et son amour pour les arts, s'égalait aux Médicis. Il s'appelait Agostino Chigi. Natif de Sienne, où étaient sa maison de banque et le siége de son immense commerce, il avait été souvent appelé à Rome par ses affaires, et il était devenu le créancier des princes et des papes, l'ami de Raphaël, le Mécène gracieux des artistes. Sous le pontificat de Jules II, il avait établi sa résidence à Rome, et à la mort de ce pontife, qui l'avait admis dans sa famille, il avait eu l'art d'obliger Léon X et de s'en faire aimer. Comme tous les princes italiens, Chigi voulut avoir une maison de campagne, une villa; il acheta donc un vaste jardin sur la rive droite du Tibre, et au bord du fleuve, à l'endroit même où furent autrefois les jardins de Geta, il fit bâtir par le célèbre architecte

siennois, Balthasar Peruzzi, un casino délicieux où il résolut de réunir tout ce que peut enfanter de plus charmant le génie des arts. Peruzzi était, pour ainsi dire, le Raphaël de l'architecture; il s'était pénétré de l'antique et il savait l'approprier avec un goût vraiment exquis aux intentions de ceux qui mettaient en œuvre son rare talent. Comprenant qu'il s'agissait d'élever un temple au plaisir, il construisit un palais élégant, formé de deux avant-corps et d'un portique à cinq arcades, et décoré de pilastres doriques auxquels, par une heureuse licence, l'habile architecte donna une longueur inusitée. L'étage supérieur était de l'ordre ionique, orné de modillons, d'une frise à bas-reliefs d'enfants, et couronné d'une belle corniche.

Le palais terminé, Chigi appela trois grands artistes pour décorer les murs et les voûtes. Il fit venir de Venise un puissant coloriste, Sébastien del Piombo, et lui confia les peintures du rez-de-chaussée de la loge; il fit peindre certaines parties par Balthasar Peruzzi lui-même, car ce grand architecte était aussi un excellent peintre; enfin Raphaël fut chargé de tout le haut de la loge. Il y représenta les principaux traits de la fable de Psyché, telle qu'elle est racontée par Apulée. Les espaces dont il pouvait disposer étaient les lunettes des arcs distribués autour de la voûte, les voussures, c'est-à-dire les retombées des arcs, et le plafond général. Dans le plafond, qu'il divisa en deux vastes compartiments de forme oblongue, Raphaël peignit l'Assemblée des dieux, devant laquelle Vénus et l'Amour viennent plaider leur cause, et le Banquet des dieux ou *les Noces de Psyché et de l'Amour*. Ces deux grands morceaux sont mis au nombre des chefs-d'œuvre de Raphaël, et si on les considère sous le rapport de la composition et du dessin, ils sont en effet d'une rare beauté. Aussi noble que la plume d'Homère, le pinceau de Raphaël nous montre les dieux de l'Olympe animés de passions humaines, mais revêtus de formes divines ou du moins de formes héroïques. Chaque dieu est caractérisé de manière à être sur-le-champ reconnu, non pas seulement par ses attributs consacrés, mais par sa physionomie, par ses proportions; chacun est idéalisé, suivant le rang qu'il occupe dans la mythologie, et, pour ainsi dire, selon la mesure de sa divinité. On a trouvé, avec raison, que Minerve était jolie et un peu trop jeune, que les figures de Diane et de Junon laissaient à désirer plus d'élévation dans le type, que Mars paraissait efféminé, que Vénus manquait de sveltesse et d'élégance; mais que de grâce dans le groupe de Psyché et de Mercure! Que de finesse et de charme dans le profil de Bacchus! Comme Hercule est fier, et quel grand caractère dans la tête du Tibre! Avant Raphaël ou après lui, personne n'aurait peint le Banquet des dieux avec autant de dignité, de convenance et de poésie. Il faudrait remonter jusqu'à la peinture des Grecs, telle que nous pouvons la deviner d'après la statuaire antique, pour imaginer une plus belle réunion de figures, que ce banquet servi par les Grâces, retentissant des accords de la lyre d'Apollon et charmé par les Muses

qui célèbrent les noces de Psyché, c'est-à-dire le symbole de l'âme s'ouvrant aux délices de l'amour. Il eût été facile à Raphaël de faire plafonner les figures de la voûte, mais il faut croire qu'il ne voulut point troubler, par des raccourcis bizarres, la beauté calme, la beauté expressive des dieux de l'Olympe. Il supposa les deux grandes compositions du plafond peintes sur des tapisseries, comme si la position du tableau était verticale, et il figura ces tapisseries entourées de bordures et fixées à la voûte par des clous à tête de patère.

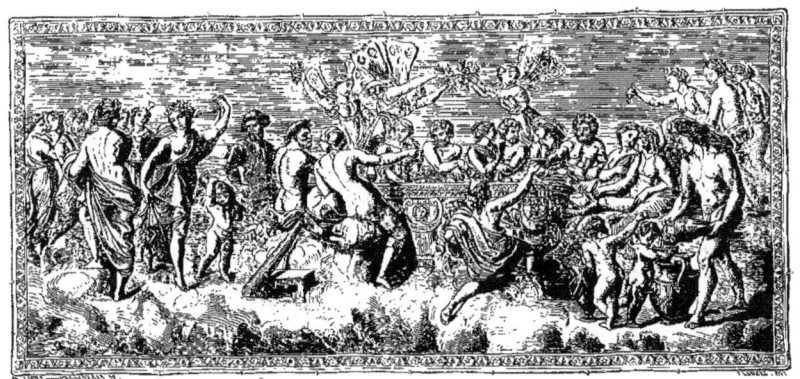

LES NOCES DE PSYCHÉ ET DE L'AMOUR

Différentes scènes du roman d'Apulée occupent les voussures ou, si l'on veut, les pendentifs qui présentaient des espaces triangulaires. Là, sur un fond de ciel bleu, se déroule l'intrigue d'une des fables les plus ingénieuses et les plus charmantes de l'antiquité. On y voit d'abord Vénus qui ordonne à son fils de lancer un trait à Psyché, dont la déesse veut tirer vengeance. Le peintre a supposé Psyché en dehors du tableau. La figure de Vénus reparaît plusieurs fois dans le cours de ce poëme à fresque, gracieuse, d'une morbidesse agréable, et belle de formes à la fois naturelles et choisies; l'Amour prend un de ses dards et va obéir à sa mère; mais, en apercevant Psyché, il en devient épris, et sa main s'arrête avant de frapper. Viennent ensuite les trois Grâces auxquelles l'Amour fait remarquer la beauté divine de Psyché; les trois nuances du tempérament de la

femme sont caractérisées, chez les filles de Vénus, par des cheveux noirs, châtains et blonds. L'une d'elles, vue de dos, est peinte entièrement, dit-on, de la main de Raphaël. Modelé suave, contours élégants! Dans le cadre suivant, Vénus paraît se plaindre à Junon et à Cérès qui avaient pris intérêt à Psyché, et plaidaient en souriant la cause de Cupidon. La mère jalouse leur montre un visage irrité, et retenant d'une main son voile flottant, qu'elle fixe de l'autre à sa ceinture, elle forme, par son expression et la beauté de sa colère, un contraste piquant avec les déesses de la terre et du ciel. La voici qui monte sur son char tiré par deux colombes, et qui va demander à Jupiter la faveur de découvrir l'asile de Psyché et la permission de la punir. Légère et debout, séduisante sous le voile rose qui encadre ses épaules, la Vénus de cette fresque est une des plus belles figures de toute la galerie. Mais, arrivée devant le père des dieux, la mère de l'Amour prend une attitude suppliante; elle emploie ses plus doux regards, son sourire le plus caressant, et parvient à toucher le vieux Jupiter, père vénérable dont les cheveux ont blanchi dans le long gouvernement de l'Olympe. Vénus a vaincu : un édit du maître des dieux promet les dons de Vénus à qui retrouvera Psyché et révélera le secret de sa retraite; aussi voyons-nous paraître le messager du ciel, Mercure, qui, une trompette à la main et les ailes aux talons, fend les airs et va publier dans le monde entier la volonté suprême. C'est le sujet du sixième tableau, composé, il est vrai, d'une seule figure, mais d'une figure qui remplit tout l'espace triangulaire du cadre par son mouvement, sa draperie volante, ses bras étendus et ses membres puissants, plus légers néanmoins que les nuages. Cependant Psyché, portée par deux Amours, tient la boîte de vermillon que Proserpine lui a donnée au fond des Enfers, et, les yeux baissés, adorable de naïveté et de jeunesse, elle se dispose à remplir les derniers ordres de sa cruelle persécutrice. Le huitième tableau représente Psyché offrant à Vénus la boîte où est renfermé le fard qui renouvelle la beauté. Humblement inclinée devant la déesse, qui s'étonne qu'une mortelle ait pu descendre aux Enfers et en revenir, l'amante de Cupidon subit en tremblant sa dernière épreuve, et ne paraît que jolie en présence de la radieuse beauté de Vénus. Mais il faut s'arrêter à la neuvième fresque, la plus vantée, la plus digne de l'être, celle où l'Amour implore Jupiter et lui demande sa protection. La puissance et l'ingénuité, la majesté et la grâce se marient à merveille dans ce groupe fameux. En donnant un paternel baiser à l'Amour, le vieux roi de l'Olympe semble lui dire : « Mon fils, quoique tu m'aies souvent blessé, moi qui règle les éléments et le cours des astres, quoique tu m'aies inspiré pour bien des mortelles des passions qui m'ont fait diffamer parmi les hommes et m'ont forcé de prendre les formes de tant d'animaux, je ne puis oublier que tu as été élevé dans mes bras, et je n'écouterai que ma bonté ordinaire. » Enfin dans la dixième fresque, Raphaël a peint Mercure conduisant

Psyché dans les cieux. La jeune fille, légèrement vêtue, les bras croisés, conserve un air de candeur; mais sa physionomie est celle d'une créature aimable, et n'a pas encore le grand caractère d'une beauté divine.

Tels sont les dix tableaux de la fable de Psyché, auxquels servent de couronnement les tapisseries peintes du plafond, c'est-à-dire le Conseil des dieux, et le Festin des noces. Tout ici respire l'amour, et l'on ne sera pas étonné d'apprendre que le grand peintre était amoureux lui-même lorsqu'il peignit les divers épisodes de ce poëme ingénieux et délicat. Vasari nous raconte que Raphaël, dans le temps

PENDENTIFS DE LA FARNÉSINE.

où il commençait les décorations de la Farnésine, négligeait ses peintures pour courir après une belle fille du voisinage, et que son ami Agostino Chigi, désespéré des retards qu'allaient entraîner ces distractions de l'amour, mit tout en œuvre pour engager la Fornarina à demeurer avec Raphaël dans le palais même où il travaillait. Si c'est là un pur conte, il faut convenir qu'il est du moins parfaitement d'accord avec les vraisemblances, et que, dans ses figures de déesses, l'artiste a laissé voir une prédilection marquée pour certain modèle puissant, robuste et fier, qui n'est pas sans ressembler à la femme qu'il aima.

Dans le champ des lunettes, formant quatorze tableaux triangulaires, le maître a représenté des Cupidons ailés qui portent les attributs des douze grands dieux.

Raphaël a toujours excellé à rendre sensibles les idées et même les nuances morales. L'Amour, en plaidant sa cause devant les divinités de l'Olympe, les a toutes désarmées; les plus terribles ont été vaincues aussi bien que les plus gracieuses, et voici que les ministres de l'Amour insultent à leurs ennemis dépouillés : l'un a dérobé la lance et le bouclier de Mars; l'autre vient de soulever sans effort la massue d'Hercule; celui-ci porte sur ses épaules les foudres de Jupiter en présence

MERCURE

de l'aigle étonné; celui-là montre en souriant le thyrse de Bacchus aux panthères que le vainqueur de l'Inde attelle à son char; il en est un qui tient la flûte de Pan; un autre qui s'est chargé ironiquement des marteaux de Vulcain, de ces mêmes marteaux qui servirent à forger les traits de l'Amour. Des animaux symboliques, griffons, tigres, lions et chevaux, oiseaux de proie, chauves-souris, harpies à queue de poisson, accompagnent ces figures de Cupidons aux attitudes moqueuses, aux physionomies triomphantes, figures à la fois puissantes et gracieuses,

d'un modelé peut-être un peu trop ressenti, mais qui sont si admirables par leur variété, si étonnantes par le naturel de leur vol, la fierté ou l'imprévu de leurs mouvements, et le jet heureux de leurs raccourcis! Celle qui nous a le plus frappé est la figure d'un petit génie portant le caducée de Mercure et son pétase ailé; il les montre glorieusement, comme si le plus beau triomphe de l'Amour était d'avoir volé le dieu des voleurs. De grosses guirlandes de fleurs et de fruits servent

AMOUR PORTANT LES ATTRIBUTS DE MERCURE.

d'encadrement à ces compositions triangulaires en même temps qu'elles recouvrent les arêtes de la voûte. Ces festons, peints avec beaucoup de vérité et de fraîcheur, sont de la main de ce même Jean d'Udine, élève de Raphaël, qui exécuta tous les grotesques et toutes les arabesques des Loges du Vatican.

Longtemps exposées aux intempéries de l'air, ces fresques fameuses en souffrirent beaucoup, et déjà au xvii° siècle elles étaient si endommagées qu'il fallut leur faire subir une restauration. On choisit heureusement un peintre fort habile, plein de

respect pour Raphaël, plein d'amour pour son art, Carle Maratte. Mais, quelque discrétion qu'il ait mise dans son travail, on ne peut disconvenir que l'harmonie primitive de l'ouvrage n'en ait été visiblement altérée, surtout par un certain bleu d'outremer dont il a rechampi les fonds de ciel sur lesquels se détachent les figures. Il faut bien le dire, au surplus, la peinture de toutes ces fresques n'est pas de la main de Raphaël. Distrait par d'innombrables travaux, chargé de la surveillance des antiquités de Rome et des fouilles qu'on y pratiquait alors par l'ordre du pape, occupé à Saint-Pierre, appelé chaque jour au Vatican, ce grand homme dut certainement abandonner à ses élèves Jules Romain, François Penni, Rafaellino del Colle et autres, l'exécution de presque tous ces morceaux. Voilà comment s'expliquent ces tons crus, ces chairs rouges, qui attristent la plupart des fresques de la Farnésine. Quelques-unes ont conservé la fraîcheur de leur ton et semblent révéler la main du maître ; l'on peut citer, par exemple, Vénus montant au ciel sur son char, et l'Amour montrant Psyché aux trois Grâces. Du reste, la beauté du style, le grand caractère du dessin suffisent ici pour enchanter l'esprit et les yeux, et pour consoler amplement le spectateur bien organisé, de ce qui manque au procédé matériel et à la couleur. Quoi de plus élégant, de mieux jeté, de plus aérien que le Mercure ! Ne dirait-on pas que ce Mercure est le modèle qui inspira Jean de Bologne lorsqu'il fit sa fameuse statue, si connue par les réductions et les moulages que l'on en voit partout ? Quelle conception à la fois naïve et imposante que celle de Jupiter embrassant l'Amour ! Il y a là un mélange, tout à fait imprévu et qu'on peut dire sublime, de la tendresse d'un père avec la majesté d'un dieu. Morceau à jamais admirable, dans lequel se trouvent mariés, avec un bonheur unique, la grandeur de l'art antique et le sentiment particulier à l'art moderne !

Mais il est une fresque de Raphaël où l'on croit sentir le souffle du génie antique, c'est *le Triomphe de Galatée*. Il fut peint vers 1514, dans une salle contiguë à la galerie de Psyché, et disposée par l'architecte de manière à recevoir une série de peintures dans des compartiments de moyenne dimension. Raphaël avait essayé cette fois d'oublier un instant la nature pour s'élever, par la seule force de son imagination échauffée, jusqu'aux régions de l'idéal. Voici du reste ce que lui-même écrivait, au sujet de cette peinture, à son ami Balthasar Castiglione : « Quant à la Galatée, je me tiendrais pour un grand maître s'il y avait seulement la moitié de tous les mérites dont vous me parlez dans votre lettre. Mais je dois attribuer vos éloges à l'amitié que vous me portez ; je sais que, pour peindre une belle, il me faudrait en voir plusieurs, et avec la condition que vous seriez avec moi pour m'aider à faire choix du meilleur. Mais y ayant si peu de bons juges et de beaux modèles, j'opère d'après une certaine idée qui se présente à mon esprit (*io mi*

LA FARNÉSINE.     305

*servo di certa idea che mi viene alla mente*); si cette idée approche de la perfection, je l'ignore; mais, du moins, je m'efforce d'y atteindre. » Comme on le voit par cette lettre, Raphaël voulut créer une Galatée idéale, c'est-à-dire telle qu'il la voyait dans sa pensée, et cette préoccupation de son génie nous a valu un tableau charmant, du style le plus noble, de la plus gracieuse manière, un tableau

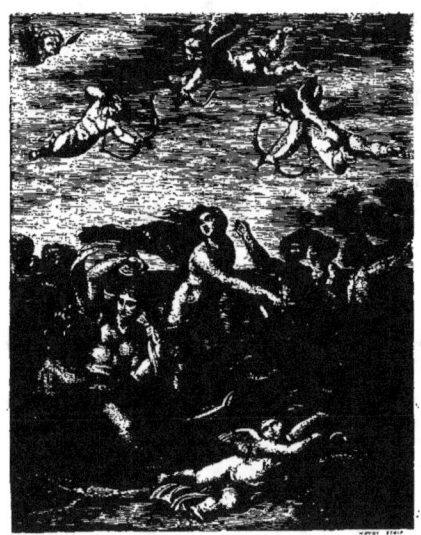

LE TRIOMPHE DE GALATÉE

tout plein des images de l'amour poétique et divin, opposé à l'amour sensuel et terrestre. La Galatée de Raphaël, debout sur une coquille traînée par deux dauphins, se laisse conduire par l'Amour. Une légère draperie pourpre, enflée par le vent, laisse voir les chastes nudités de son beau corps. Autour d'elle s'agite un cortége de divinités marines, de Tritons qui sonnent de leurs conques, et de Néréides que des Centaures tiennent voluptueusement enlacées dans leurs bras. En l'air voltigent des Cupidons qui lancent des flèches à ces divinités déjà percées des

traits de l'Amour. Mais tandis que les Nymphes de la mer, souriantes, lascives, échevelées, s'abandonnent aux étreintes passionnées de leurs amants, Galatée semble aspirer à l'idéal de l'amour, comme le peintre aspire lui-même à l'idéal de l'art.

Sur une des murailles de la chambre où se voit *le Triomphe de Galatée*, on fait remarquer au voyageur une tête colossale crayonnée au charbon. C'est la tête d'un jeune Faune, vue de bas en haut, *di sotto in sù*, c'est-à-dire en raccourci. On raconte que Michel-Ange dessina cette tête un jour qu'étant venu visiter Sébastien del Piombo ou Daniel de Volterre à la Farnésine, il ne l'avait pas rencontré, et avait voulu laisser une trace de sa visite. D'autres prétendent que Michel-Ange, ayant vu la Galatée de Raphaël et la trouvant peinte de petite manière, avait voulu donner une leçon à son rival en dessinant une tête grande par ses proportions comme par son style. Ce qui est certain, c'est que la tête dessinée sur le mur a été conservée précieusement, bien que des personnes éclairées trouvent le caractère du dessin peu digne de Michel-Ange, en contestent l'authenticité et la supposent d'Annibal Carrache. Quoi qu'il en soit, la tête de Faune est la dernière chose à voir dans la Farnésine, à l'exception pourtant des perspectives d'architecture peintes au second étage par Peruzzi, avec un relief qui trompe les yeux. Ce petit palais, qui était au xvi<sup>e</sup> siècle le délicieux rendez-vous de tant de poëtes, de tant d'artistes fameux, de tant d'hommes illustres, ce palais dans lequel Benvenuto Cellini fut enivré du sourire de Madonna Chigi, est aujourd'hui silencieux, désert, et dans un état de délabrement qui inspire une mélancolie profonde. Ses jardins négligés étendent leur inculte végétation sur les rivages ruinés du Tibre, et la campagne de Rome n'est pas plus triste que le casino où le fastueux Chigi offrait à Léon X et à sa cour des festins de Lucullus.

Quelque fatigué que l'on soit de voir et d'admirer les merveilles de Rome, aucun cicerone ne vous laissera quitter la ville, que vous n'ayez visité le palais Spada. Bâti sous le pontificat de Paul III, par le cardinal Capo di Ferro, et décoré par le cardinal Spada, sur les dessins du Borromini, le palais Spada présente un rez-de-chaussée tenant du rustique, et que fait valoir une grande porte à colonnes et à bossages dans le goût toscan. Un ordre ionique plein d'élégance et une corniche corinthienne couronnent l'édifice.

Après avoir regardé dans les salles d'en bas quelques bas-reliefs antiques et une belle statue de philosophe grec, on monte par un noble escalier à l'appartement du premier étage. Là se voit tout d'abord, dans la salle du Trône, une antique fameuse : la statue colossale du grand Pompée. Elle fut trouvée au xvi<sup>e</sup> siècle, du

temps de Jules III, près de la Chancellerie, c'est-à-dire à l'endroit où s'élevait jadis la basilique de Pompée, dans laquelle le sénat romain s'assembla le jour de la mort de César. Il est donc vraisemblable que c'est au pied de cette même statue de Pompée que son ennemi tomba sous les coups de Brutus. Aussi n'avons-nous pu regarder sans émotion ce marbre qu'avait effleuré le dernier soupir de César. Quand la statue fut découverte, le corps était engagé sous une maison, et la tête sous une autre. Chacun des propriétaires réclamait la statue, l'un se fondant sur ce que la tête est la plus noble partie du corps, l'autre sur ce que la presque totalité de la statue avait reposé sur son terrain. L'affaire fut portée devant un juge qui crut imiter la sagesse de Salomon, en ordonnant que chacun garderait sa part. Le marbre de Pompée allait rester ainsi décapité, comme le fut son cadavre ; mais le pape, instruit de ce barbare jugement, acheta la statue cinq cents écus, que les plaideurs se partagèrent, et en fit présent au cardinal Capo di Ferro. Rien de plus héroïque et de plus auguste que ce Pompée ; il tient dans une de ses mains le globe, et il a vraiment l'air d'un maître du monde.

Après la statue de Pompée et les fresques de la salle du Trône, qui paraissent exécutées par des élèves de Jules Romain, le custode vous montre une collection de deux cent trente-six tableaux, répartis dans quatre chambres, collection médiocre et mal tenue, où abondent les fausses attributions, les pastiches et les copies, les tableaux repeints, usés ou noirs. Toutefois, sur ce triste assemblage de peintures, se détachent quelques bonnes toiles, et deux ou trois tableaux excellents, particulièrement *la Mort de Didon*, par le Guerchin. Le maître, à défaut d'esprit, a fait briller dans ce morceau sa fière palette, son exécution étonnante. Didon, couchée sur le bûcher qui va consumer son beau corps, s'est donné un coup d'épée qui la perce de part en part. Autour d'elle sont rangées ses femmes émues, parmi lesquelles on remarque avec surprise un homme revêtu de l'uniforme des gardes du pape, singulier prétexte que l'artiste s'est ménagé pour se peindre lui-même sous un riche costume. Il serait difficile d'imaginer un tableau à la fois plus absurde et plus magnifique, plus mal composé et plus beau par la touche et par la couleur. Bien que tous les livres et tous les ciceroni nous donnent ce tableau comme l'original, il paraît certain que c'est seulement une copie retouchée par le maître, ou, si l'on veut, une répétition. Il en est de même d'une Judith du Guide, que l'on voit aussi dans la galerie. L'original de *la Mort de Didon* fut peint pour la reine de France; mais, avant de lui être envoyé, il fut exposé publiquement à Bologne pendant trois jours, et le Guerchin en fit exécuter une *replica* par ses élèves, et la donna au cardinal Bernardino Spada, son protecteur. Malvasia raconte à cette occasion que le Guide, ayant vu le tableau du Guerchin, en fut tellement ébloui, qu'en rentrant à son atelier, il dit à ses élèves : « Vite, vite, laissez là votre ouvrage, et allez voir et

apprendre comment on manie les couleurs. *Presto, presto.... correte a vedere, e imparare come si maneggiano i colori.* »

Maintenant l'énumération des morceaux remarquables de la galerie Spada ne sera pas longue. Nous y comprendrons un Christ portant sa croix, d'André Mantegna, dont le grand goût et le style antique forment le plus frappant contraste avec

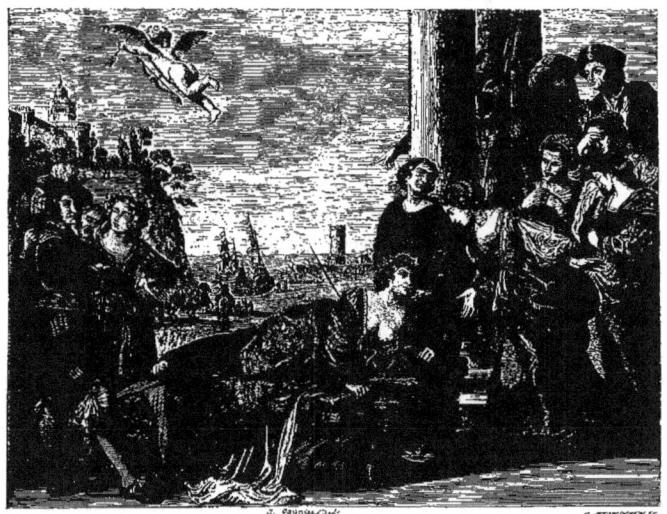

LA MORT DE DIDON

quelques peintures du Caravage, qui sont, comme toujours, brutales, mais vaillantes; un Jésus au jardin des Oliviers, superbe effet de nuit de Gérard Honthorst, dit Gherardo delle Notti; quelques portraits de Van Dyck et du Tintoret, dignes de ces grands peintres; une Visitation d'André del Sarto, simple esquisse du tableau qui est dans le Scalzo à Florence, mais remplie de ce sentiment exquis, de cette grâce pénétrante qui distinguent le Corrége florentin; enfin une Charité romaine d'Annibal Carrache; et un beau portrait du cardinal Bernardino Spada, par le Guide. Le

personnage représenté est en pied et assis devant une table; il tient sa plume d'une main et laisse tomber l'autre sur ses genoux. Le clair-obscur de ce portrait est fort bien entendu. La lumière principale tombe franchement sur le visage et va se dégradant avec douceur sur toute la figure. La tête s'enlève sur le fond, pourtant assez clair, d'un rideau couleur de laque; c'est le ton favori du Guide. La draperie, fort bien peinte, est d'un satin cramoisi, que l'on voit transparaître sous le rochet. Le custode nous a fait encore remarquer deux servantes robustes peintes par le grossier Caravage, et dont l'une dévide un écheveau de fil : nous avons appris que ces deux servantes étaient sainte Anne et la Vierge. Comme nous allions terminer notre revue des peintures de la galerie Spada, un tableau a frappé nos regards : c'est un Marché, par Michel-Ange Cerquozzi, qu'on appelle aussi Michel-Ange des Bambochades. Cet habile peintre a représenté Masaniello parcourant le marché de Naples, monté sur un cheval blanc, et suivi de la foule.

Avant de sortir du palais Spada, il nous reste à voir une curiosité, un prétendu tour de force architectural : c'est une galerie construite dans un petit jardin par le Borromini, le plus bizarre des architectes. Imaginez une colonnade dorique dont les espacements sont graduellement diminués, de manière à imiter l'effet de la perspective. Cette dégradation artificielle, se joignant à celle que produisent d'elles-mêmes les lois de l'optique, fait paraître la galerie plus grande qu'elle n'est en réalité, et produit cette illusion singulière, qu'une statue de trois pieds de haut, placée au bout du jardin, semble de grandeur naturelle, c'est-à-dire que l'objet grandit dans l'éloignement au lieu de se rapetisser. Ce sont là de faciles tours de force dont l'idée ne peut certainement venir qu'à une époque de décadence.

La famille Corsini est illustre depuis plus de six cents ans. Dès le xiiie siècle, on la trouve établie à Florence, où déjà elle fournissait à sa nouvelle patrie des professeurs célèbres, des ambassadeurs, des gonfaloniers. Un membre de cette famille, André Corsini, a été canonisé par l'Église; Mariette Corsini fut la femme du grand Machiavel; Octave Corsini fut nonce de Grégoire XV auprès de Louis XIII, roi de France; et Neri, fils de Philippe Corsini, sénateur de Florence, et de Madeleine Machiavel, fut successivement nonce du pape auprès de Louis XIV (auquel il apporta en présent la superbe Bataille de Salvator, qui est au Louvre), évêque d'Arezzo, préfet du trésor public et cardinal-légat de Ferrare. Enfin, au xviiie siècle, Laurent Corsini, évêque de Frascati et cardinal de Saint-Pierre *in Vinculis*, occupa le saint-siége sous le nom de Clément XII. Homme intègre et généreux, ce pape

rendit la liberté à la république de San Marino, et, refusant les offres de l'île de Corse qui voulait se donner à lui, il s'employa à réconcilier les habitants de cette île avec la république de Gênes. Plein de zèle pour la religion et plein d'amour pour les arts, il envoya à ses frais des missionnaires en Orient, en même temps qu'il élevait à Rome le somptueux bâtiment de la Consulta, et construisait la magnifique façade de Saint-Jean de Latran, où il érigea une chapelle splendide en l'honneur de son aïeul saint André.

C'est à Clément XII qu'est due principalement la magnificence du palais Corsini. Situé dans la Lungara, vis-à-vis de la Farnésine, ce palais fut élevé par le cardinal Neri, neveu du pape, sur l'emplacement et avec les pierres de l'édifice qu'avait habité la reine Christine, de Suède, et où elle mourut en 1689. Là s'était formé un noyau de poëtes fameux, de grands artistes et de beaux esprits. Là fut le bruyant berceau de l'Académie des Arcades. Aujourd'hui l'herbe croit dans les cours silencieuses, et, semblable à tous les autres palais de Rome, le palais Corsini est une imposante solitude. C'est du reste une des plus majestueuses demeures de Rome. Le chevalier Fuga en fut l'architecte et sut masquer les vices de sa construction par un certain grandiose qui étonne. On y entre par trois grandes portes, celle du milieu conduisant à la cour et à des jardins qui s'étendent jusqu'au sommet du Janicule, les deux autres s'ouvrant sur un double et superbe escalier orné de marbres et de statues antiques, et dont les deux bras vont se réunir au premier étage où se trouvent les appartements et la galerie.

Une partie du palais est consacrée à la bibliothèque Corsiniana, une des plus riches en manuscrits précieux, en livres rares et surtout en estampes, car la collection des gravures du palais Corsini passe pour une des plus importantes de l'Europe, après celles de Paris, de Vienne, de Dresde et de Londres. On y compte cinquante mille estampes, sans parler de celles qui sont reliées en volumes et forment des œuvres séparées. Des accroissements considérables ont été donnés à ces belles collections par le dernier prince Corsini que nous avons connu à Rome, vieillard bienveillant et gracieux, promenant à cheval ses quatre-vingt-huit ans, et dépensant avec noblesse une fortune de quinze cent mille francs de rente.

De beaux meubles à incrustations, façon de Boulle, un sarcophage orné de bas-reliefs, de Tritons et de Néréides, une statue couchée du Tibre, découverte à Antium, et deux mosaïques, l'une antique et l'autre moderne, décorent la première chambre de la galerie, ainsi que plusieurs paysages d'un artiste qui ressemble au Guaspre, Orizonti, et d'un peintre médiocre, fort estimé à Rome, Locatelli. Celui-ci a traité à l'italienne les sujets flamands; il a représenté des scènes de la vie champêtre, des danses et des dîners sur l'herbe, des portes de cabarets, auxquelles s'arrêtent des voyageurs à cheval, et il a peint tout cela d'une main légère et spirituelle,

mais comme une pure décoration. Ce qui est surprenant, c'est de voir à côté des Locatelli, la Conversion de saint Paul, de Pierre de Laër, surnommé *le Bamboche*,

LA VIERGE ADORANT L'ENFANT JÉSUS PENDANT SON SOMMEIL

parce qu'il peignait habituellement ce qu'on appelle des bambochades. On n'eût jamais soupçonné un tel peintre d'être l'auteur sérieux d'un tableau de sainteté. Pierre de Laër ressemble cette fois à Salvator pour la couleur et pour la touche.

Carlo Dolci, le peintre par excellence des congrégations religieuses, des autels privilégiés et du petit culte, fut l'ami des Corsini et travailla beaucoup pour eux. Aussi ses ouvrages, si rares partout ailleurs, sont-ils en grand nombre dans ce palais. Rien de plus suave, rien de plus doux, ou pour mieux dire rien de plus doucereux que les peintures de Carlino. Passe encore lorsqu'il peint *la Vierge adorant l'enfant Jésus pendant son sommeil* : la délicatesse du faire, l'extrême fini sont alors justifiés par la pensée qui a dicté le tableau, et par la destination qu'on lui donne; mais quand le peintre applique cette manière affadie, cette propreté, nous allions dire cette humilité du blaireau à des sujets plus mâles, on croit voir le type de ces images que recherchent et que débitent les marchands d'agnus et de chapelets. Les figures d'enfants et celles de Vierges se prêtent mieux à la touche de Carlo Dolci, à ses intentions de quiétiste, à la mollesse de son mysticisme. Il les dessine correctement sans doute, les choisit d'une beauté régulière, fine et douce; mais les chairs sont chez lui modelées comme de la ouate, les formes sont arrondies, les visages ont la transparence et le froid de la cire. Ses Madones ne vivent ni de la vie du corps ni de la vie de l'âme. On les dirait anéanties dans une contemplation qui aurait suspendu les sensations réelles aussi bien que les mouvements de la pensée.

Quelle que soit la prédilection des Italiens pour les maîtres de leur pays, ce sont des peintres flamands ou hollandais qui se font remarquer dans la troisième chambre, où brillent pourtant deux Ecce Homo, l'un du Guerchin, l'autre du Guide, et un élégant portrait de Philippe II qui n'est pas sans doute de la main du Titien, mais qu'il faut prendre pour une répétition faite sous ses yeux, par ses élèves. Parmi les Flamands nous citerons un paysage de Paul Bril, magnifique dans son ensemble et aussi fin dans ses détails qu'un Breughel de Velours; un beau Soleil couchant de Jean Both, second Claude, que le catalogue Corsini appelle *Paul Botti*, et un joli petit Philippe Wouwermans : c'est une Halte de cavaliers. Comme toujours, le peintre a représenté dans le nombre un cheval blanc, car c'était son habitude, la croupe d'un cheval blanc lui servant à marquer la note la plus élevée de la gamme de son clair-obscur. Mais un morceau capital, dans cette chambre, c'est l'Étal de boucher, que tous les amateurs de Rome attribuent à Téniers le fils. On y voit, à droite, un veau mort, écorché et sans tête, ouvert, vidé et accroché à l'étal, avec ses boules de graisse et ses tissus à demi transparents; puis des choux verts et bien frisés, des pots, des écumoires et d'autres ustensiles; à gauche, un garçon boucher en casaque rouge et tablier blanc, qui tient sur l'épaule l'assommoir avec lequel on abat les animaux, et à côté de lui, une femme qui porte le cœur de la bête et ses poumons; plus loin une ménagère qui veille deux pots sur le feu. Ce tableau fin, légèrement touché et plein d'esprit, est digne de Téniers, il faut en convenir, mais

est-il de lui-même? nous en doutions beaucoup, lorsqu'à l'aide de la loupe nous y avons découvert, sur la gauche, les initiales P. E.

HÉRODIADE

Des tentures de soie rouge, un pavé en mosaïque, deux colonnes surmontées des statues de l'Amour chasseur et de l'Amour pêcheur, décorent la quatrième chambre du palais. Cette pièce renferme entre autres peintures une *Hérodiade* du

Guide qui est remplie, non pas d'horreur, mais de charme. Dans cet affreux sujet le peintre a su ne mettre que de la grâce. Qu'elle est belle et jolie tout ensemble, cette Hérodiade, avec sa coiffure orientale, son cou délicat, ses mains fines et blanches! Pour avoir exécuté une danse gracieuse devant son beau-père, Hérode Antipas, Salomé obtint la tête de saint Jean-Baptiste. Aucune émotion, aucun sentiment de pitié ou de repentir ne se trahissent dans cette figure, qui semble au contraire respirer la douceur. Raphaël n'aurait pas désavoué un aussi beau visage de femme; il ne l'aurait pas mieux coiffée, mieux drapée; il n'aurait pas fait d'une donnée aussi horrible un plus ravissant tableau. On peut vérifier ici ce que dit le poëte, qu'il n'est pas de monstre odieux

Qui, par l'art imité, ne puisse plaire aux yeux.

Mais les objets les plus curieux de cette chambre sont les onze cuivres peints par un maître illustre dans l'art de graver, par Jacques Callot. Tout le monde connaît *les Misères de la guerre;* tout le monde a vu ces jolies estampes, pleines de mouvement, d'esprit et de saveur. Eh bien, Callot en a peint les sujets pour la famille Corsini; c'est du moins ce qu'on affirme. Nous savons bien que l'authenticité de ces peintures a été fortement contestée. On a prétendu que la réputation immense de Callot avait encouragé quelques peintres à fixer sur la toile ses compositions gravées; qu'ainsi, les rôles étant pour la première fois intervertis, on avait exécuté des tableaux d'après des gravures, au lieu de faire des gravures d'après des tableaux. « Il y a quelque chose, a-t-on dit[1], de plus fort et de plus convaincant que les raisonnements, les appréciations, les attributions intéressées faites par les possesseurs ou par les gardiens, c'est le silence des auteurs contemporains et de ceux qui ont écrit sur la peinture. Baldinucci, qui a connu les nombreux amis que Callot avait laissés à Florence, a décrit, avec un soin minutieux, une grande partie de son œuvre gravé; mais il ne dit pas un seul mot de ses tableaux. C'est au XIXᵉ siècle qu'on a imaginé de compter Callot parmi les peintres. Il est certain que telle n'était point l'opinion de Félibien, qui a connu de Ruet, Henriet et peut-être notre artiste lui-même, duquel il dit formellement *qu'il n'a pas rang parmi les peintres.* »

Maintenant les onze tableaux de la galerie Corsini ont-ils été exécutés par Callot? Ce n'est pas à nous qu'il appartient de le décider. Mais ce que nous pouvons dire, c'est que le contour en est précis comme sa pointe, le faire en est sec comme son burin, le mouvement des figures si preste et si vrai, leur démarche si sûre, leur action si vive, qu'on a beaucoup de peine à s'en détacher. La plupart sont restés dans notre mémoire et s'y sont gravés si bien, que nous pourrions les décrire

---

1. *Recherches sur la vie et les ouvrages de Jacques Callot*, par M. Meaume; Nancy, 1853.

sans le secours des estampes qui ont été faites avant ou après ces peintures. Il nous souvient surtout de celle qui représente des fantassins marchant en colonne, avec une si fière désinvolture et des élégances si maniérées. La ligne monotone des piques rangées est habilement interrompue par un drapeau blanc. En avant du groupe qui occupe le centre du tableau, marche à reculons un commandant. A droite, au premier plan, un groupe de militaires qui jouent aux dés sous un arbre; à gauche un autre groupe de soldats, dont un capitaine semble inscrire les enrôlements sur un tambour; plus loin des escadrons et des bataillons se livrant à l'exercice, et dans le fond, des tentes, des casernes, une forteresse. Longtemps nous avons été

LES MISÈRES DE LA GUERRE

retenu devant ces amusantes compositions, pleines de verve, d'animation et d'intérêt. Ici, c'est un combat de cavalerie où l'on échange de toutes parts coups d'épée et coups de feu, et qui ferait plaisir au Bourguignon lui-même; là, c'est un incendie où l'on voit périr au milieu des flammes vainqueurs et vaincus, hommes et chevaux, tandis qu'un cavalier chasse devant lui les troupeaux effrayés de la ferme en flammes, chèvres, cochons, vaches, moutons et chevaux. Que de calamités, que d'horreurs n'engendre pas la guerre! A l'abondance, à la variété des inventions de Callot, ou plutôt des scènes qu'il a représentées, comment ne pas être convaincu qu'il a vu de ses yeux de pareilles scènes, qu'il a été témoin des malheurs que la guerre entraîne après elle, et qu'il a eu la douleur d'habiter un pays en proie aux dévastations, aux incendies, au pillage de soldats indisciplinés et barbares,

lorsque la Lorraine fut envahie par l'armée de Louis XIII? Oui, Callot n'a été que le fidèle narrateur des misères de son temps, mais c'est une grande gloire pour lui de les avoir stigmatisées d'un burin si incisif, si juste et si ferme. Tout ce qu'on pourra dire sur les malheurs de la guerre ne vaudra point cette série de tableaux, transformés plus tard en une série d'estampes. Callot nous fait passer par toutes les péripéties de ce drame, toujours hideux, et quelquefois grotesque dans sa hideur.

Voici une maison au pillage : les reîtres se sont partagé la besogne : les uns, à coups de crosse d'arquebuse, à coups de dague, assomment, tuent les maîtres et maîtresses du logis; les autres brûlent par les pieds un malheureux qui n'a pas encore voulu livrer les clefs de son trésor, et pendant ce temps deux maraudeurs se hissent sur des échelles pour décrocher des jambons. Voici maintenant l'incendie d'une église et le sac d'un monastère. Nos arquebusiers ne se contentent pas ici d'emporter les vases sacrés, de charger sur une charrette volée les meubles du couvent; ils s'amusent à rouer de coups les pauvres moines; quelques-uns, passant des habits ecclésiastiques par-dessus leur casaque militaire, parodient les cérémonies de la messe; d'autres, saisissant des nonnes tremblantes, se disposent à leur faire violer leur vœu de chasteté.... Mais une ombre de moralité se glisse dans ces peintures de la barbarie soldatesque. Çà et là on voit apparaître l'image un peu rassurante de la justice humaine, et l'image épouvantable de la justice militaire. Ici, on fusille des soldats attachés à un poteau, et ce sont deux de leurs camarades qui les visent au bout d'une arquebuse à croc, appuyée sur une fourchette; là, c'est une grande exécution, une immense boucherie, quelque chose d'effroyable pour la pensée, d'horrible pour les yeux. A toutes les branches d'un gros arbre, sont accrochés des pendus; ce sont des vagabonds en guenilles, dont quelques-uns estropiés, boiteux, ayant encore à leur genou la béquille qu'ils avaient emboîtée dans la cour des Miracles, et qui leur servait à mendier la charité publique. Au sommet de l'échelle, le bourreau passe la corde au cou d'un patient, auquel un moine présente la dernière consolation des suppliciés, l'image du crucifix. Au pied de l'arbre, un condamné à genoux reçoit les exhortations d'un prêtre, tandis qu'un autre condamné, qu'attend aussi le garrot, emploie ses dernières minutes à jouer aux dés, sur un tambour, sa défroque, sa succession, que sais-je? Autour de l'arbre se tiennent fièrement d'élégants militaires, couverts de larges feutres à plumes, la lance plantée en terre ou la hallebarde au poing, tandis qu'à droite, sur le premier plan, s'avance encore un malheureux destiné à la potence, robuste gaillard bien découplé, qui eût fait sans doute un meilleur soldat que ceux qui le mènent tranquillement à la mort. Encore une fois, si les onze tableaux de la galerie Corsini ne sont pas de Callot lui-même, nous pouvons affirmer du moins que leur authenticité, si elle était prouvée clairement, ne ferait aucun tort à sa mémoire, car on y retrouve sa

verve, son esprit, ses défauts comme ses qualités, tout ce qui le rattache si fortement au génie français, sans parler de cette intention de moraliser qui n'abandonne jamais nos artistes gaulois, et qui, dans le dernier tableau de Callot, est si bien manifestée par l'affreuse image de ces trente pendus, véritable fruit de l'arbre de la guerre.

La cinquième chambre, qui est celle où mourut Christine de Suède, n'offre rien de remarquable en dehors de ce souvenir, si ce n'est quelques têtes d'expression de Guido Reni et du Guerchin, et une admirable Scène de joueurs de Salvator, finie comme un Téniers, éclairée comme un Rembrandt. La sixième est consacrée aux portraits. Là de grands maîtres se disputent notre attention, l'imposant Titien, le

LES PENDUS

sombre et poétique Rembrandt, le suave Murillo, l'élégant Van Dyck, le profond Albert Durer, le naïf et pénétrant Holbein. Ces portraits sont tous d'une conservation parfaite et la plupart sont originaux et admirables. Dans le nombre, il nous souvient d'avoir longtemps regardé les deux Enfants de Charles-Quint par Titien, enfants pleins de vie et de fraîcheur, dont l'un tient une épée aussi haute que sa personne, ensuite un portrait de Rembrandt par lui-même; le cardinal Albert de Brandebourg, peint par Albert Durer, et enfin les portraits de Martin Luther et de sa femme par Holbein, portraits où transpire la vie de l'âme. La septième chambre renferme aussi de beaux ouvrages : trois peintures exquises et vraiment angéliques du bienheureux Angelico da Fiesole, un chef-d'œuvre de Luca Giordano, Jésus dans le temple, un tableau coloré d'une façon magique, le Saint Sébastien de Rubens, et

par-dessus tout une *Vierge* de Murillo. Cette Vierge n'est pas divine sans doute ; elle n'a pas la beauté pure, la noblesse idéale des Madones de Raphaël, mais elle est douce, tendre et touchante comme une mère. Le peintre chrétien a pris pour modèle une fille pauvre, un enfant du peuple, et les regardant avec les yeux de la dévotion, de l'amour, de la foi, il en a fait la Vierge Marie et l'enfant Dieu. Inspirés par le naturalisme, l'école espagnole et son plus grand maître, Barthélemy Murillo, n'ont jamais pu s'élever au-dessus d'une certaine trivialité de formes et de types ; mais, en revanche, ils ont relevé, par la grandeur apparente de l'âme, ce qu'aurait eu de choquant la vulgarité du corps. Fidèles au génie du christianisme, ils n'ont pas cru nécessaire de rechercher la beauté des visages, et ils ont pensé les ennoblir suffisamment en y faisant rayonner la flamme intérieure, l'esprit de Dieu.

C'est un artiste français, Valentin, celui que les Italiens appellent encore aujourd'hui *Mousu Valentino*, qui a peint le Reniement de saint Pierre, qu'on admire dans la huitième chambre du palais Corsini. Expressif, vigoureux, mais clair et blond, ce tableau peut passer pour le meilleur morceau du maître ; il ne s'y trouve, en effet, aucun des défauts qu'il avait contractés dans l'imitation du Caravage, ni dureté dans les ombres, ni dureté dans les contours. La neuvième chambre est ornée d'une statue à mi-corps de Clément XII, ouvrage du Bernin. On n'en peut sortir sans avoir vu de près deux Batailles de Salvator, d'une exécution finie, contrastant avec deux autres dont la peinture est fougueuse et strapassée ; et deux tableaux faits pour surprendre les amateurs, une Adoration des mages et une Adoration des bergers, par Pierre de Laër. Cet excellent peintre, si connu par ses coups de pistolet, ses tableaux de voleurs, ses bambochades, a traité ses deux Adorations avec un talent rare, dans lequel il semble avoir fondu les réminiscences de plusieurs maîtres. Les anges y sont peints, qui le croirait ? dans le goût du Dominiquin, les soldats sont touchés comme ceux de Salvator, les animaux rappellent la finesse de Karel Dujardin, et le tout ensemble est coloré comme un Rembrandt.

Telles sont, parmi les cinq cent trente peintures de la galerie Corsini, celles qui nous ont paru les plus belles, les plus dignes des honneurs de la description et de la gravure. Il y faut ajouter encore un tableau qui représente deux personnages mystérieux et se tenant embrassés ; on raconte que ce tableau faillit coûter la vie à son auteur, l'illustre Giorgion, le plus passionné des peintres amoureux.

Le palais Corsini méritait, on le voit, d'être rangé au nombre des plus magnifiques et des plus riches de Rome. On peut, du reste, en le visitant, se faire une juste idée de ce que sont en général les palais des princes romains. Si quelques-uns seulement sont admirables par la beauté de leur architecture, tous sont imposants par leur masse, leurs dimensions énormes, leurs chambres, qu'on dirait faites pour le logement d'une armée. Ordinairement la façade donne sur la rue, et un pesant

portail conduit à un *cortile*, c'est-à-dire à une cour entourée de portiques ouverts, et qui est comme le centre du palais. Là, par une étrange mésalliance, sont mêlées

LA VIERGE ET L'ENFANT JÉSUS

les splendeurs de l'orgueil et les images de la bassesse. Il n'est que trop commun d'y voir les plus précieux marbres souillés par des saletés immondes. Le plus souvent, quand le visiteur monte les gigantesques degrés de ces palais immenses, il ne

rencontre aucune figure humaine, il n'entend aucun bruit, il croit parcourir les demeures désertes d'une ville éteinte. Dans l'antichambre, c'est-à-dire dans un vaste vestibule dont le pavé ressemble parfois à celui d'un corps de garde, et dont les murailles sont décorées de tapisseries fanées et en lambeaux, l'étranger est tout surpris de voir s'élever un trône surmonté d'un dais de velours cramoisi et brodé d'or, aux armes de la famille, et il est encore plus étonné de voir à l'ombre de ce trône un palefrenier qui cire les souliers d'un cardinal ou brosse les habits du prince. Nulle part on ne verrait de plus singulières disparates. A côté d'une statue antique du plus grand prix, sur le piédestal d'un bronze merveilleux, vous verriez parfois un chandelier de cuivre, une lampe à nettoyer, un vaste parapluie dans sa gaîne, une perruque! Et cependant, il faut le dire, ces familiarités, si choquantes qu'elles soient, n'enlèvent pas aux palais romains leur inaltérable grandeur, leur air d'indélébile majesté. Après la salle du Trône, s'ouvrent en enfilade des appartements d'une telle dimension, que c'est à peine si deux hommes, parlant très-haut, pourraient s'entendre d'un bout à l'autre de la pièce. Ces appartements somptueux, dans lesquels toutefois reparaissent de temps à autre les indices d'une incroyable misère, sont destinés à l'exposition des tableaux, statues, bas-reliefs, mosaïques et autres objets d'art. Quand on a terminé la longue visite de ces interminables galeries, le cicerone du palais, ou, comme on dit à Rome, le custode, reçoit sans la moindre vergogne la pièce d'argent que lui donnent les étrangers, *i forestieri*. Ensuite, il faut sortir, à moins qu'on n'ait la curiosité et la permission de visiter les étages supérieurs du palais, et d'entrer dans les chambres misérables où vivent souvent des princes ruinés, qui, pauvres possesseurs d'une fortune inaliénable, cachent, dans l'obscurité d'une misère aux dehors pompeux, les plus grandes illustrations de Rome moderne, les noms les plus retentissants de l'Église.

La noblesse de la famille Barberini date de l'exaltation du cardinal Maffeo Barberini, qui fut pape sous le nom d'Urbain VIII, et c'est au commencement du xvii<sup>e</sup> siècle, sous son pontificat, que fut construit le palais que nous allons visiter. Il est situé rue des Quatre-Fontaines, sur l'emplacement du cirque de Flora, fameux par les fêtes qu'on célébrait la nuit aux flambeaux en l'honneur de cette courtisane. Charles Maderne avait commencé ce palais, Borromini, son élève, le continua, et le Bernin en fit la façade, composée de deux pavillons en saillie et d'un arrière-corps. Les pavillons, décorés de colonnes doriques et ioniques, et de pilastres corinthiens, sont ornés toutefois avec discrétion, de manière à laisser triompher le corps du milieu qui présente trois ordres superposés : au rez-de-chaussée un portique à colonnes doriques régnant dans

toute la longueur; au premier étage, de vastes fenêtres en arcades dont les espacements sont à colonnes ioniques engagées; aux second et troisième étages, des pilastres corinthiens accouplés et une corniche élégante. Dans les alètes, au bord des trumeaux, sont sculptées des abeilles, emblèmes de la maison Barberini. Le portique d'en bas offre une singularité d'architecture dont il y a d'autres exemples dans les édifices construits par Borromini et le Bernin : les arcades vont en se rétrécissant, et forment une perspective factice qui vient s'ajouter à l'effet de la perspective naturelle.

Deux escaliers conduisent à la galerie publique des tableaux, composée de deux chambres, et aux appartements privés de la famille, où il est extrêmement difficile d'être admis. L'un des escaliers est à limaçon, à colonnes jumelles, semblable à celui que Bramante éleva dans le Vatican, et il est célèbre par la coupe savante et ingénieuse de ses pierres. Les degrés en sont si larges qu'on est souvent obligé de faire deux pas sur la même marche, et ils sont si bas et si doux qu'on les pourrait monter à cheval. Le prince Barberini a fait deux parts des richesses qu'il possède en tableaux et objets d'art, et il faut dire qu'il s'est réservé la meilleure. Celle qu'on laisse voir au public, placée au rez-de-chaussée, contient cependant des morceaux du plus grand prix, et pour citer tout de suite le plus fameux, la *Fornarina* de Raphaël. Il existe deux portraits, peints par Raphaël, de cette femme qui, pour avoir été l'objet de son amour, partage l'immortalité du plus grand des peintres. Le premier est dans la tribune de la galerie de Florence, le second est ici. La maîtresse de Raphaël est représentée à mi-corps, assise dans un bosquet de myrtes et de lauriers, la gorge et les bras nus, comme si elle sortait du bain. Un turban à raies jaunes encadre gracieusement sa tête et prête de la distinction et du charme à sa physionomie, qui n'est d'ailleurs ni très-fine ni très-animée. Sa main droite est posée sur son sein et y retient un voile transparent; une draperie pourpre couvre ses genoux, sur lesquels est posé son bras gauche. Ce bras est orné d'un bracelet d'or sur lequel on lit : Raphael Vrbinas. La Fornarina, à en juger par ce portrait, était une Romaine aux belles épaules, aux formes robustes, à l'air majestueux et fier, comme on en voit encore dans les rues de Rome. Ses yeux noirs brillaient d'un vif éclat. Fille du peuple, il faut croire qu'elle était capable de s'élever à de nobles pensées et que l'amour d'un grand homme avait développé en elle des grâces latentes et des facultés naturelles.... Mais quelle était cette Fornarina dont le nom est à jamais inséparable de celui de Raphaël? C'est ce que l'histoire n'a point encore éclairci. S'il faut en croire Missirini, la Fornarina était la fille d'un fabricant de soda, qui demeurait près de Sainte-Cécile dans le Transtévère. On montre aujourd'hui, dans la rue Dorothée, n° 20, une maison aux fenêtres de briques qui passe pour avoir été celle de la Fornarina. A cette maison

tenait un jardin où la jeune fille se promenait souvent, et dont les murs étaient si peu élevés, que du dehors on pouvait la voir. Attirés par sa réputation de beauté, les jeunes gens du voisinage, les artistes surtout, venaient épier les promenades de la Fornarina, et, se hissant sur la pointe des pieds, la suivaient des yeux par-dessus le mur. Raphaël, se trouvant un jour parmi eux, fut frappé de sa beauté et de sa grâce, d'autant plus qu'il la surprit au moment où elle baignait ses pieds dans une

LA FORNARINA

fontaine jaillissante. Il se serait alors épris d'amour pour elle, et d'un amour si violent qu'il parvint à le lui faire partager. Puis découvrant en elle des qualités morales et une élévation d'âme qu'il ne s'attendait pas à trouver sans doute dans l'humble condition où elle était née, il s'y serait attaché de manière à ne pouvoir plus vivre sans elle. C'est ainsi qu'on raconte l'histoire de leur intimité.

A côté du portrait de la Fornarina, brille de tout l'éclat du coloris de Venise ce qu'on appelle l'Esclave du Titien. C'est une belle femme aux cheveux dorés, au

costume riche, et qui porte une chaîne au bras; sa main droite est gantée; l'autre, potelée, blanche et ferme, est posée sur un appui de marbre. Il faut en convenir, le voisinage d'une telle peinture est redoutable pour tout le monde, même pour Raphaël. Viennent ensuite deux portraits connus par la célébrité des personnages qu'ils représentent, celui de Lucrezia Cenci, par Scipion Gaetano, et celui de *Béatrix Cenci*, par le Guide. Une sorte de dévotion s'attache, parmi les Romains, à l'image de Béatrix. On la trouve placée dans presque toutes les maisons, car on compte par milliers les copies qu'on a faites depuis deux siècles, de la peinture du Guide[1]. En comptant ce portrait, celui de la *Fornarina* et l'Esclave du Titien, les deux chambres où l'on admet le public ne renferment que vingt-deux tableaux, parmi

---

1. C'est une histoire bien tragique et bien mystérieuse que celle de Béatrix Cenci. Ravissante de jeunesse et de beauté, spirituelle autant que fière, elle eut le malheur de plaire à François Cenci, son père, homme lubrique, infâme et cruel, qui était la terreur de Rome et l'exécration de sa famille. Pour abuser de sa propre fille, en présence même de Lucrèce, sa femme et belle-mère de Béatrix, ce père dénaturé employa les prières, les caresses, les menaces, les coups, la prison, et commit tant d'abominations que Béatrix et Lucrèce conçurent le projet de le tuer, et firent entrer dans leur conspiration l'un des fils de François. Giacomo Cenci, qui lui aussi avait son père en horreur, et un grand personnage nommé Guerra, qui, amoureux de Béatrix, voulait l'épouser. Un soir, les deux femmes firent boire de l'opium au vieillard, et, tandis qu'il dormait, elles le firent assassiner par deux de ses vassaux, Marzio et Olimpio; puis elles traînèrent le cadavre à travers une longue suite de chambres jusqu'à un jardin abandonné où elles le jetèrent. Peu de temps après, la justice ayant eu quelques soupçons, commença à informer. Guerra mit alors des bravi en campagne pour faire disparaître les témoins, c'est-à-dire les auteurs du meurtre. Un seul, Marzio, échappa aux bravi, fut arrêté à Naples et avoua tout. Mais lorsque, amené à Rome, il fut confronté avec Béatrix qu'on avait arrêtée, saisi tout à coup d'enthousiasme pour cette fille, il ne voulut plus rien avouer et mourut dans les tourments. Tout semblait fini, lorsque la justice de Naples mit la main sur le brigand qui avait assassiné Olimpio, et en tira l'aveu de son crime. A cette nouvelle, Guerra prit la fuite, et Lucrèce, mise à la torture, confessa l'assassinat de Cenci; mais Béatrix subit courageusement, et sans dire un mot, les tourments de la corde, c'est-à-dire qu'on lui donna la question en la suspendant par les cheveux. Cependant, mise en présence de Giacomo et de Lucrèce qui la pressaient d'avouer, elle promit de dire la vérité, et la dit en effet. Le pape, ayant vu l'acte des aveux, ordonna que les coupables seraient attachés à la queue de chevaux indomptés et ainsi mis à mort, Rome entière en frémit. Les cardinaux, les princes, les grands jurisconsultes, allèrent se jeter aux pieds du saint-père; toute la population romaine élevait la voix pour demander la grâce de Béatrix, qui eût été pardonnée, disait-on, si elle eût poignardé son père la première fois qu'il avait tenté son crime. Clément VIII passa la nuit à lire les pièces du procès, et peut-être allait-il se laisser fléchir, lorsqu'on apprit que la marquise de Santa Croce venait d'être assassinée par son fils. A la nouvelle de cet autre parricide, le pape ordonna l'exécution. Lucrèce et Béatrix dormaient tranquillement lorsqu'on vint leur lire leur sentence de mort. La jeune fille poussa d'abord des cris de désespoir, puis se calma, fit son testament, légua son bien aux pauvres, et revêtit une robe de taffetas bleu, sans doute par allusion à sa pureté. Quand on la vit marcher à l'échafaud, voilée et garrottée, mais résignée, pudique et gracieuse, les larmes vinrent à tous les yeux. Lucrèce ayant été exécutée la première, Béatrix s'avançait pour recevoir la mort, lorsqu'un échafaud chargé de curieux s'écroula, et beaucoup de gens furent tués. S'adressant au bourreau, Béatrix lui dit : *Lie ce corps qui doit être châtié, et délie cette âme qui est immortelle*. Puis elle passa rapidement la jambe sur la planche, évita que l'on vît ses épaules au moment où le voile lui fut ôté, posa le cou sous la hache et s'arrangea elle-même pour n'être pas touchée par le bourreau. Le coup fut longtemps à être porté, et personne ne pouvait s'expliquer cet affreux retard. En voici la cause. Le pape avait ordonné qu'il serait tiré un coup de canon au moment où Béatrix placerait sa tête sur la planche du supplice, et il s'était mis en prière à Monte Cavallo, en attendant ce signal. Dès qu'il entendit le coup de canon, il donna à la jeune fille l'absolution papale majeure, *in articulo mortis*, et ce fut pour lui laisser le temps de la prononcer, que le bourreau suspendit quelques instants l'exécution de Béatrix. Giacomo Cenci mourut d'une mort atroce; il fut assommé sur l'échafaud. Le soir, le corps de la jeune fille (elle avait seize ans) fut recouvert de ses habits, couronné de fleurs et porté à Saint-Pierre in Montorio, où on l'enterra devant la *Transfiguration* de Raphaël.

lesquels nous avons particulièrement remarqué la Musique de Lanfranc, figure inspirée, jouant de la harpe et accompagnée de deux enfants; une admirable petite Marine de Claude, ornée d'un temple antique; une Vierge du Sodoma et une Sainte Famille d'André del Sarto, si belle, si suave, si harmonieuse, que Raphaël ne l'eût

BÉATRIX CENCI

pas désavouée; un rare tableau d'Albert Durer représentant Jésus au milieu des docteurs, peinture du fini le plus précieux et du sentiment le plus profond; enfin deux Bacchanales de l'Albane, qui sont peut-être ce qu'il a jamais fait de plus gracieux. Dans l'une, on voit des Bacchantes se jouant avec des Amours qui cueillent des fruits, et Silène sur son âne, précédé de Nymphes et suivi de Faunes; dans l'autre,

une troupe d'enfants qui s'ébattent dans un bois délicieux, montent sur des chèvres et les lutinent. Mais un morceau vraiment exquis, c'est une Madone, avec saint Jérôme et Saint Jean, par Francia. Le grand peintre de Bologne a mis là tout son savoir, toute la délicatesse de son pinceau, toute son âme.

Les visiteurs ne pénètrent qu'avec les plus hautes recommandations dans les fastueux salons du palais Barberini. Là sont rangés avec ordre cent quarante tableaux bien conservés et dont la plupart sont du plus grand mérite. Nous signalerons, comme nous ayant le plus frappé, un Francia composé de trois figures, tableau d'une beauté, d'une fraîcheur et d'une finesse inimaginables : c'est le dernier mot de l'art ; un Crucifiement de Breughel orné de mille figures bien dessinées et bien peintes ; une Annonciation éblouissante de lumière, qui passe pour être de Rembrandt ; et le portrait d'Henriette de France, par Van Dyck, le plus délicieux et le plus élégant qui soit sorti de son facile pinceau. C'est là aussi que se trouve le fameux plafond de Pietre de Cortone. Si on le considère au point de vue purement décoratif, il n'est pas de peinture plus étonnante. Le plafond est supposé percé à jour en cinq endroits, dont chacun forme le champ d'un tableau. Celui du milieu a pour sujet principal le triomphe de la gloire des Barberini, dont les armes sont portées au ciel par les Vertus et diverses figures allégoriques. Intelligence merveilleuse du clair-obscur, vigueur et vaguesse d'une couleur qui enchante les yeux, dessin plein de faconde, et dont l'incorrection n'a rien de choquant, telles sont les qualités de cette grande machine, digne en effet de son immense célébrité, et qui est certainement le plus prodigieux, le plus brillant et le dernier effort de la décadence italienne.

En descendant la rue du Quirinal, on trouve le palais des ducs Rospigliosi ; avant de leur appartenir, il fut successivement la propriété des Borghèse, des Bentivoglio et du cardinal Mazarin. Scipion Borghèse le fit bâtir par l'architecte Flaminio Ponzio, sur les ruines des thermes de Constantin. N'y eût-il dans ce palais que l'*Aurore* du Guide, il vaudrait certainement la peine qu'on le visitât. Mais d'autres objets d'art ont encore le droit d'y appeler notre admiration, et d'abord, dans l'appartement du rez-de-chaussée, quatorze petites fresques antiques tirées des thermes de Constantin, et curieuses par leur antiquité même, bien qu'elles témoignent de la décadence de l'art païen ; ensuite un grand bassin rond de vert antique posé sur un pied de porphyre, morceau unique dans son espèce, un buste de Scipion l'Africain, en basalte, et une belle statue de Diane, trouvée dans l'emplacement même du palais.

C'est dans un jardin planté d'orangers que s'élève le bâtiment où sont renfermées les plus précieuses peintures, bâtiment qui se compose d'un portique orné de pilastres corinthiens et de bas-reliefs antiques, et accompagné de deux pavillons en saillie. Les Anglais ont fait donner à ce jardin un nom singulier à entendre dans une ville italienne, le nom de *Coffee-House* (pavillon du Café), en mémoire du pape Lambertini, Benoît XIV, qui avait l'habitude d'y venir prendre son café, à l'ombre des orangers. La première pièce dans laquelle on entre est précisément celle dont le plafond est peint par le Guide. Ce peintre charmant, j'allais dire ce grand peintre, y a représenté *l'Aurore*. Aucun sujet ne pouvait être plus heureusement adapté à son génie gracieux; aussi peut-on regarder ce plafond du palais Rospigliosi comme son chef-d'œuvre.

La composition devant avoir la forme d'une frise, l'artiste en a profité pour peindre en un seul tableau les trois parties de son lumineux poëme : l'Aube, l'Aurore et le Matin. L'Aube est figurée par un Cupidon ailé qui occupe le point le plus élevé du plafond et qui tient un flambeau brillant comme l'étoile du matin au point du jour; l'Aurore, par une femme élégamment drapée, mais dont le voile est écarté par le zéphyr, et qui sort du sein des nuages, en répandant des fleurs; le dieu du jour, enfin, par un Apollon qui, penché doucement sur les coursiers fougueux qui traînent son char, les guide, les contient et semble modérer leur ardeur, comme si la terre, qu'on aperçoit au loin, devait recevoir par degrés seulement les rayons éblouissants du soleil. Autour du char, marchent, en se donnant la main, les Heures, filles de Jupiter, caractérisées par des femmes qui ont toutes un air de famille, comme il convient à des sœurs, ainsi que l'a dit le poëte.

Rien de mieux inventé, de plus gracieux, de plus légèrement peint que cette fresque, où l'observation de la nature est ennoblie par le sentiment de l'antique et relevée par une aimable intention de poésie. Les airs de tête ont de la beauté, sans avoir, il est vrai, beaucoup d'élévation; le Guide voulut toujours se distinguer par le soin de reproduire la beauté, surtout pour les têtes jeunes, dans lesquelles, au jugement de Mengs, il surpassa tous les autres maîtres; les nus sont fort bien exprimés, dessinés avec art, modelés avec tendresse; les draperies sont d'un beau style, et rappellent, d'assez loin, il est vrai, les admirables Danseuses de la vigne Borghèse. Doucement agitées par les premières haleines du jour, ces draperies recouvrent le nu sans le cacher, suivent la direction des parties en mouvement, ou la contrarient de manière à en fortifier encore l'indication. On a remarqué que l'Aurore aurait pu être plus svelte, plus jeune et moins chargée de vêtements. Cette Aurore, en effet, au lieu d'être naïve, délicate et légère, est une femme aux formes puissantes, plus avancée dans la vie que ne doit l'être une figure qui symbolise la naissance du jour; mais l'abondance des draperies qui l'enveloppent et dont elle va

se dégager, nous paraît au contraire exprimer avec bonheur l'épaisseur des ténèbres que percent les premières lueurs du matin, en même temps que leurs plis majestueux remplissent à propos le vide de la composition en cet endroit. Quant aux chevaux pies qui emportent le char du Soleil, l'idée de les choisir ainsi est une idée purement pittoresque qui a pu séduire un praticien habile et jaloux de varier ses tons, mais il nous semble qu'un goût sévère eût condamné ces bigarrures, et eût recherché plutôt ici les beautés de la forme que les jeux agréables de la couleur. Maintenant faut-il reprocher au Guide d'avoir emprunté à un bas-relief antique, bien

L'AURORE

connu, celui des Danseuses, le mouvement de certaines figures et les motifs de leurs draperies? Il faut, suivant nous, l'en féliciter. Ainsi, parmi les Heures, celle que l'on voit de face et qui est drapée de vert, est copiée de l'antique avec cet unique changement que la jambe droite est à découvert. Il en est de même de la figure qui est vêtue de bleu, et qui tourne le dos au spectateur. Malheureusement les modifications imaginées par l'artiste moderne ne font que montrer l'immense supériorité de l'art antique.

Dans la pièce où brille *l'Aurore* du Guide, se développe une frise peinte d'un style mâle par Antoine Tempesta, le célèbre graveur, et représentant, d'un côté le Triomphe de l'Amour dans un char traîné par quatre chevaux blancs, de l'autre une Pompe triomphale, précédant un char attelé de deux éléphants et monté par

la Renommée et la Victoire, entre lesquelles il reste une place vide pour le triomphateur. Quatre paysages de Paul Bril, les Saisons, peintes au-dessus des croisées, complètent la décoration du salon de l'Aurore, avec deux statues antiques et un buste en bronze de Clément IX par le Bernin. Sur une table placée au milieu de la pièce, on a eu l'idée fort simple, mais fort ingénieuse, d'adapter une glace qui réfléchit la peinture du plafond, de sorte que le visiteur peut l'admirer tout à son aise, sans avoir à se tordre le cou et à maudire une coutume qui semble inventée pour le supplice des artistes et pour le tourment des spectateurs.

Les deux chambres qui sont à droite et à gauche du salon de l'Aurore, contiennent quelques morceaux de prix. Dans la première se trouvent une esquisse de Rubens : c'est le projet en petit de la Descente de croix qu'il peignit pour la confrérie des arquebusiers, et qui est aujourd'hui dans la cathédrale d'Anvers; un Samson, par Louis Carrache, et un excellent tableau du Dominiquin, Adam et Ève dans le paradis terrestre. Le premier homme s'appuie d'une main à l'arbre défendu, et présente les fruits à la première femme. Un riche paysage encadre ces deux figures. L'Eden est peuplé de toutes les espèces d'animaux : le chien, le cheval, le chameau, le singe, le lynx, la licorne, le porc-épic, le paon, le pigeon, le canard. Bien qu'elle soit de la jeunesse du Dominiquin, cette immense composition est remplie d'intérêt, et le grand paysagiste s'y fait déjà pressentir aussi bien que le peintre d'histoire. C'est ici que l'on voit le buste de Scipion l'Africain dont nous avons parlé plus haut. La tête, sans barbe et sans cheveux, est en basalte verdâtre, et le reste en bronze doré. Nous osons dire qu'il n'y a pas de plus beau buste antique dans Rome, même au Capitole. Winckelman, qui admirait ce morceau, a élevé des doutes sur la question de savoir lequel des deux Scipion représente le buste du palais Rospigliosi; mais il est maintenant certain que c'est Scipion l'aîné, parce qu'il a la même physionomie dans une peinture inédite d'Herculanum, où on le voit également sans cheveux et sans barbe, et aussi parce que le buste fut découvert à Liternum, près de Cumes, dans le lieu même où Scipion l'aîné avait sa maison de campagne.

La seconde chambre ne renferme que douze tableaux, si l'on considère comme un seul ouvrage la suite des douze apôtres avec Jésus-Christ, qui fut peinte en treize panneaux séparés, pour la famille Rospigliosi, par Rubens, durant son séjour à Rome. Une autre peinture du Dominiquin, le Triomphe de David, captive ici l'attention du visiteur, par la beauté des femmes juives qui accompagnent le triomphateur, les unes en dansant, les autres en jouant du triangle ou du tambour de basque. Mais quel est ce délicieux tableau, plein de grâce et d'amour, où se baignent des femmes dignes d'être aimées par un dieu ? C'est la *Léda* du Corrége. Heureux celui qui put se métamorphoser en cygne pour jouer sur les bords de

l'Eurotas avec la femme de Tyndare! Que de volupté dans cette image de la pudeur! et quelle magie d'exécution a fait vivre, palpiter et frémir ces carnations délicates, ces adorables nudités auxquelles le peintre, aussi amoureux que Jupiter, a prodigué les plus suaves caresses de son pinceau! Non, il n'est pas au monde un

LÉDA

plus beau Corrége. L'Antiope du Louvre n'a pas plus de charme; la *Danaé* du palais Borghèse n'offre pas des lignes aussi heureuses, et l'on ne trouverait nulle part un paysage aussi enchanté, si ce n'est dans les œuvres de Claude Lorrain. Les critiques ont trouvé inutile la figure de baigneuse qui est auprès de Léda et qu'une suivante se dispose à couvrir de ses vêtements; mais Lanzi a fait justement observer que le peintre avait voulu sans doute peindre Junon venant épier les amours de Jupiter. Qu'importent, au surplus, les règles de l'art et la critique, là où le peintre a su éveiller en nous l'irrésistible sentiment de l'admiration?

La *Léda* du Corrége est placée ordinairement dans les appartements des princes Rospigliosi, et fait partie de leur galerie privée. Là sont conservés de nombreux tableaux, dont quelques-uns doivent être signalés, par exemple les esquisses des quatre fresques que le Dominiquin a peintes en grand à l'église Saint-André della Valle, dans les pendentifs de la coupole, et le célèbre tableau de Nicolas Poussin qu'on appelle l'Image de la vie humaine. Quatre femmes drapées à l'antique dansent en rond, au son de la lyre du temps, et se tiennent par la main en tournant le dos au cercle qu'elles décrivent. Précédé de l'Aurore et suivi des Heures, le Soleil, sous les traits d'Apollon, commence à éclairer le monde. Un petit Amour, placé à côté du Temps, tient un sablier et semble mesurer la vie des générations; un autre fait des bulles de savon, symbole consacré de l'inanité de nos désirs et de notre existence éphémère. La Pauvreté et la Richesse, le Travail et le Plaisir, sont caractérisés par des figures de femmes dont l'aspect au premier abord n'a rien que d'aimable; mais dès qu'on a saisi l'intention du peintre, on reçoit l'impression qu'il a voulu produire et on la reçoit plus fortement par le contraste même de la grâce des formes avec la tristesse de la pensée. Nicolas Poussin a laissé encore au palais Rospigliosi d'autres ouvrages marqués à l'empreinte de ses poétiques inspirations. En parcourant les appartements privés, nous avons vu deux clavecins que le grand peintre français a ornés de ses peintures. Ici, c'est un délicieux paysage d'une charmante fraîcheur et aussi bien conservé que s'il était peint d'hier; là, c'est une danse d'Amours dessinée d'un grand goût et touchée à la manière du Titien, c'est-à-dire avec cette délicatesse et avec cette grâce qui ne sont jamais plus touchantes que lorsqu'elles émanent d'un génie mâle, robuste et fier.

usque vers la fin du xvi⁰ siècle, les papes avaient habité le Vatican, demeure humide et malsaine. En 1574, Grégoire XIII voulant respirer l'air pur du mont Quirinal, résolut d'y construire un palais d'été d'où l'on dominerait la ville de Rome, et qui serait d'ailleurs plus rapproché du centre de la population et des affaires. D'un bâtiment déjà commencé par Paul III, il fit un vaste palais, dont Flaminio Ponzio donna les dessins. Vingt-deux papes parmi lesquels Clément XII notamment, et les plus habiles architectes de Rome, Fontana, Charles Maderne, l'inévitable cavalier Bernin, et le cavalier Ferdinando Fuga travaillèrent successivement à augmenter et embellir la résidence désormais préférée des souverains pontifes. Aussi le palais Quirinal est-il, comme le Vatican, une agrégation sans suite et sans unité, de plusieurs palais. C'est là qu'est logé

maintenant le conclave, et la nomination des papes est annoncée au peuple romain du haut du balcon qui surmonte la porte d'entrée, construite par le Bernin et donnant sur la place de Monte Cavallo. Il fallut des travaux immenses pour créer sur la colline une superficie plane, et y ménager la grande cour qui n'a pas moins de cent mètres de long sur cinquante-cinq de large, et qu'environne un large portique. De grands jardins dessinés dans le goût symétrique et solennel de Le Nôtre, offrent au pape une promenade coupée de bosquets constamment rafraîchie par des fontaines et égayée par le bruit des chutes d'eau; mais ces jardins fermés par de hautes clôtures, entourés de bâtiments, flanqués de bastions, ressemblent plutôt à une prison d'État qu'à un lieu de récréation.

Un escalier majestueux, à double rampe, conduit aux appartements du saint-père, dans lesquels on ne voit, en fait d'ornements, que des tentures de velours cramoisi, et en fait de meubles, que des chaises de bois semblables à des coffres garnis de dossiers, le tout aux armes du pape. Cette noble modestie contraste avec les dorures et la somptuosité des chambres destinées au consistoire et aux congrégations. A droite de l'escalier s'ouvre une magnifique salle, appelée salle Pauline ou Royale, pavée de marbres de couleur, reluisante d'or et décorée de peintures par Lanfranc et Charles Saracini, dit le Vénitien. De la salle Royale on entre dans la chapelle du pape qui est de la même forme et de la même grandeur que la chapelle Sixtine, au Vatican; mais, avant d'y entrer, on doit regarder un immense bas-relief du Florentin Taddeo Landini, placé au-dessus de la porte, et qui représente Jésus-Christ lavant les pieds à ses apôtres. Le plafond de la chapelle est comparti en caissons de stuc doré, sur les dessins de l'Algarde, et le pavé est en belles mosaïques. Des stalles y sont préparées pour le sacré collége, qui assiste à la messe toutes les fois que le pape tient chapelle. Les murs sont alors tendus de damas violet avec des galons d'or à chaque lé de l'étoffe. Aucun autre ornement, du reste, aucun ouvrage d'art ne se remarque ici; mais plus loin, à la suite d'un appartement meublé avec magnificence, du côté du jardin, à l'orient du palais, se trouve une chapelle particulière en forme de croix grecque, entièrement peinte à fresque par le Guide. Au maître autel est un tableau à l'huile du même maître, *l'Annonciation*, morceau d'une beauté célèbre, et fort estimé des Romains. Assurément si l'on remonte jusqu'à Raphaël ou André del Sarto, la peinture du Guide, surtout dans sa seconde manière, paraîtra bien fade, bien efféminée; opposée à la délicatesse intime de ces maîtres émus et originaux, à leur expression recueillie, à leur sentiment profond et sérieux, la Grâce du Guide n'est plus que de la mollesse; il n'a plus l'air que d'un praticien habile, en comparaison d'eux; il ne va pas plus loin que la surface des choses, et son prétendu génie, dépourvu de caractère, n'est qu'un talent facile, encore aimable, mais bientôt stérile et insignifiant.

*L'Annonciation* dont nous avons au Louvre une répétition avec de légères variantes, n'est pas, suivant nous, la meilleure peinture du Guide; l'expression en est doucereuse et la composition sans ressort, les draperies en sont surchargées et

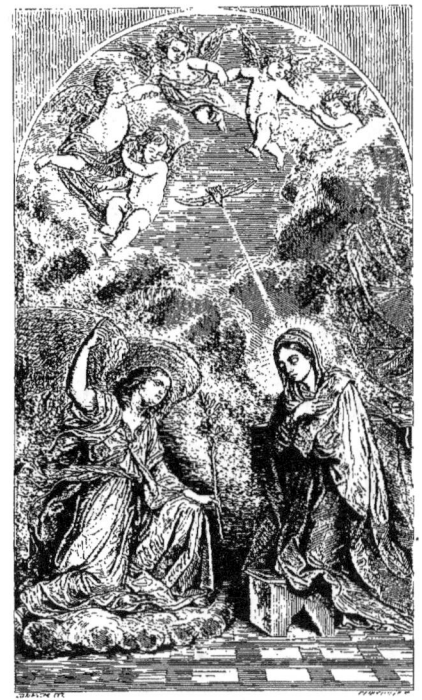

L'ANNONCIATION

sentent le mannequin. De plus mâles contours, des draperies plus amples et mieux jetées se distinguent dans les fresques de la chapelle, particulièrement dans les quatre Prophètes des pendentifs; et les diverses compositions relatives à l'histoire de la Vierge, sans atteindre au beau, touchent au gracieux et au joli.

Le palais Pontifical renfermait autrefois des tableaux fameux, par exemple la *Sainte Pétronille* du Guerchin; aujourd'hui la plupart ont été transportés au musée du Capitole, et il ne reste plus que quelques ouvrages de second ordre qui ne méritent pas l'honneur de la description. Il faut en excepter cependant les longues et belles frises du Triomphe de Trajan et du Triomphe d'Alexandre, sculptées dans les lambris de l'une des salles du palais par les statuaires Finelli et Thorwaldsen. Ce dernier excellait dans l'art du bas-relief; classique pur et calme, il subordonnait le geste à l'harmonie des lignes et se préoccupait de l'agencement des figures plus encore que de leur expression. Tout le monde connaît ses allégories du Jour et de la Nuit, si souvent gravées, si souvent reproduites par les mouleurs, et copiées dans toutes les dimensions. En les regardant, nous nous sommes rappelé ce qu'en avait dit notre grand sculpteur David d'Angers, dans une lettre adressée à un de nos amis : « La figure du Jour me semble un peu triviale; mais j'aime et j'admire beaucoup celle de la Nuit portant des enfants endormis dans ses bras, et le front ceint des pavots symboliques dont se compose sa triste couronne. C'est un heureux mélange de puissance et de grâce. La plénitude des formes n'empêche pas qu'elles n'aient de l'élégance et une sorte de légèreté majestueuse. Les draperies abondantes sont soulevées et comme soutenues par le vent; les lignes sont heureusement balancées, et le grand vide qui se trouvait entre les ailes et les pieds de la déesse, est parfaitement rempli par la figure mélancolique du hibou, aux ailes étendues. »

Le palais Pontifical, on le voit, mérite d'attirer l'attention des voyageurs, mais il faut le visiter surtout à l'époque où le souverain pontife en fait sa résidence, et où il s'y trouve entouré du sacré collége, de ses hallebardiers au costume si pittoresque, de sa garde noble, et de toute sa brillante cour.

Sur le monte Pincio, dans une des plus belles situations de Rome, s'élève une villa qui fut construite au xvie siècle, par l'architecte Annibal Lippi, pour le cardinal Ricci de Monte Pulciano. Devenue la propriété des grands-ducs de Toscane, elle prit le nom de villa Médicis. C'est là qu'est installée aujourd'hui l'Académie de France, auparavant logée dans le palais Mancini que Louis XV avait acheté au duc de Nevers. Bien que renfermée dans l'intérieur des murs de Rome, la villa Médicis a deux kilomètres de tour. Du haut de ses jardins, divisés régulièrement par des palissades de lauriers à hauteur d'appui, on jouit de toutes parts d'une vue pittoresque, magnifique. Les arbres y sont tenus très-bas, ce qui donne beaucoup d'air aux promeneurs et fait paraître plus grandes les statues

qui décorent les allées. Quant à l'architecture du palais Médicis, elle est d'une sévère élégance et dessinée dans le style florentin. Sa façade intérieure, du côté des jardins, présente, dans l'ouverture, un portique à grande arcade, exhaussé sur un perron à double rampe, et qui est, dit-on, l'ouvrage de Michel-Ange. Autrefois le palais et le jardin contenaient de très-fameuses statues antiques, qui furent transportées à Florence dans la galerie des Offices. Mais des moulages les ont remplacées, et il reste encore, de l'ancienne collection, quelques bas-reliefs antiques incrustés dans le mur extérieur au-dessus du portique. A ces moulages ont été ajoutés successivement des plâtres de toutes les statues célèbres qui sont en Europe, de sorte que la villa Médicis rappelle encore les plus brillantes époques de l'art, et qu'on se croirait transporté, en la visitant, aux beaux jours de la Renaissance.

Il n'était pas possible de mieux approprier un palais à sa destination. Au milieu des chefs-d'œuvre dont l'image est sans cesse devant leurs yeux, les élèves de l'Académie de France peuvent nourrir leur esprit des plus hautes pensées, échauffer leur imagination, vivre dans les régions de l'idéal. Peinture, statuaire, architecture, tous les arts du dessin leur sont enseignés, non plus par des professeurs, mais par l'exemple des grands maîtres du passé, par la présence des ouvrages sublimes de l'art grec, par les augustes souvenirs qui s'y rattachent, et pour ainsi parler, par l'air même qu'ils respirent. Leurs études, cependant, ne se font pas au hasard et sans surveillance ; ils reçoivent les conseils d'un directeur qui est toujours pris parmi les membres de la section des beaux-arts de l'Institut, et désigné par l'élection de ses collègues. Les pensionnaires de l'Académie sont au nombre de vingt-quatre ; pour être envoyés à Rome, ils ont dû remporter à Paris les grands prix de peinture, de sculpture, d'architecture, de gravure ou de composition musicale. Pendant cinq ans, ils sont logés et nourris aux frais de l'État, et reçoivent un traitement annuel de trois mille francs pour subvenir aux dépenses de leur entretien et au salaire des modèles dont ils ont besoin pour leurs travaux particuliers. Du reste, ils ont chaque fois un modèle vivant d'après lequel ils dessinent tous ensemble. Leur principale obligation consiste à faire chaque année un ouvrage qui est envoyé à l'Institut pour donner la mesure de leur application et de leurs progrès. Statues en marbre ou en plâtre, bas-reliefs, tableaux d'histoire ou paysages, copies des plus belles fresques, dessins d'architecture, restitutions d'anciens monuments, projets d'édifices publics, planches gravées, ces divers morceaux sont exposés à Paris, à l'École des beaux-arts, et forment ce qu'on appelle les *Envois de Rome*.

Tels sont les droits et les devoirs des pensionnaires de l'Académie de France. Fondé sous le règne de Louis XIV, par Colbert, en 1665, ce noble établissement est aujourd'hui ce qu'il était à son origine, sauf les améliorations que le temps et l'expérience y ont naturellement apportées. L'honneur de cette fondation revient

surtout à Charles Lebrun, car ce fut à son instigation et sur les mémoires qu'il présenta, que Louis XIV créa l'Académie de France à Rome, et nul doute que Lebrun n'eût été choisi pour diriger lui-même ce haut enseignement, s'il n'avait été alors à la tête de l'Académie royale de peinture, instituée à Paris en 1648 par le cardinal Mazarin. Un des douze premiers membres de cette dernière Académie, qu'on

VUE DU PALAIS MÉDICIS (CÔTÉ DES JARDINS)

appelait les douze *Anciens*, Charles Évrard, fut le premier directeur de l'école de Rome. Il partit au mois de mars 1666 avec douze pensionnaires, et s'établit dans le palais Capranica, sur l'emplacement duquel s'élève aujourd'hui le théâtre de ce nom. Plein de zèle pour son art et pour l'institution nouvelle, Évrard commença le moulage des figures antiques et fit prendre les empreintes de la colonne Trajane, dont il envoya les creux à Paris. Dans l'origine, les prix académiques s'appliquaient seulement à la peinture et à la sculpture. Toutefois des architectes étaient envoyés en Italie pour y étudier leur art. C'est ainsi que Desgodets reçut de Colbert, en 1674,

la mission d'aller mesurer les plus beaux édifices de Rome, mission qui nous a valu un beau livre.

En 1792, lors de la suppression de l'Académie de peinture, la place de directeur à l'école de Rome fut supprimée, au moment où Suvée allait partir pour en prendre possession. L'Académie fut placée sous la surveillance du ministre de France auprès du saint-siége. En 1793, la Convention vota une pension de deux mille quatre cents francs aux élèves qui auraient remporté les grands prix, et deux ans après, l'école fut réorganisée. Mais ce n'est qu'en 1801 que l'ancienne direction fut rétablie et que Suvée entra en fonction. Depuis un demi-siècle, l'Académie de France a vu constamment augmenter ses ressources, et la sollicitude du gouvernement ne lui a point fait défaut, bien que l'institution fût très-vivement attaquée par les hommes qui présidaient au mouvement révolutionnaire qu'on a appelé *romantisme*. Quoi qu'on puisse dire de ce bel établissement, il est impossible d'en nier la grandeur, l'utilité, la noble influence. Il n'est pas indifférent pour l'art qu'un certain nombre d'artistes aillent puiser les sublimes enseignements de la tradition dans une ville où sont rassemblées toutes les créations du génie antique, et s'il est vrai que le respect absolu des œuvres du passé a quelquefois effacé ou absorbé des natures douées de qualités originales, particulièrement dans le domaine de la peinture, il faut reconnaître aussi que, depuis deux siècles, l'Académie de France a vu sortir de son sein les talents les plus divers, les peintres, les musiciens, les architectes les plus *français* par le caractère et par l'esprit de leurs œuvres. Il n'est donc pas juste de reprocher à l'école de Rome l'étouffement des personnalités sous le niveau d'un enseignement uniforme. Les lois du beau ont un côté invariable, et ceux-là même doivent s'y soumettre, qui espèrent s'ouvrir des routes nouvelles dans les régions de la liberté.

ne s'attendait guère à voir une Académie romaine, surtout l'Académie des beaux-arts, se loger dans une maison aussi misérable que celle qu'elle occupe, alors que la ville de Rome renferme tant de palais vides, tant de bâtiments magnifiques et inoccupés. Deux ou trois étages d'escaliers étroits, difficiles et mal éclairés nous ont conduit, à notre grande surprise, dans les chambres qui contiennent la charmante collection de l'Académie de Saint-Luc.

Le peintre Mutien fut le fondateur de cette Académie, sous le pontificat de Grégoire XIII, qui signa le bref de fondation; mais ce fut seulement en 1688, au temps de Sixte V, que l'institution commença d'être en vigueur. Frédéric Zuccaro en fut déclaré le chef d'une voix unanime, et le jour même on le ramena chez lui

en triomphe, accompagné de tous les artistes, de tous les poëtes et littérateurs de Rome. Écrivain lui-même, Zuccaro célébra en prose et en vers l'Académie de Saint-Luc, et l'affectionna si vivement, qu'à l'exemple de Mutien, il l'institua son héritière, pour le cas où il viendrait à mourir sans postérité. L'esprit de confraternité qui a toujours uni les artistes romains a fait prospérer l'Académie, et beaucoup d'artistes, imitant Zuccaro, l'ont enrichie de leurs libéralités. Son importance, du reste, ne se borne pas à être une école ; elle joint aux priviléges de l'enseignement la surveillance et la conservation des monuments antiques de Rome.

Encore une fois, ce n'est pas sans étonnement que nous avons trouvé d'aussi précieux tableaux dans un aussi pauvre logis, et ces tableaux ont été réunis sans aucun esprit de système. L'école flamande est honorée ici presque autant que l'école romaine, et c'est un admirable petit paysage de Berghem, qui a tout d'abord appelé nos regards. Trois vaches, un pâtre, une bergère, une chèvre dans l'eau, un chien qui boit, un âne debout, ce sont là des objets qui paraissent singulièrement naïfs dans une ville telle que Rome, où le paysage n'est toléré qu'à l'état *historique*. Néanmoins les académiciens font cas de ce Berghem ainsi que d'une transparente esquisse de Rubens, les Trois Grâces, et d'une Vierge de Van Dyck, représentée entre deux anges, dont l'un joue de la mandoline, l'autre du violon. Original ou répétition, ce tableau est connu de tous les amateurs par les estampes diverses qu'en ont faites les graveurs des Pays-Bas. Les Romains, du reste, se connaissent assez peu en maîtres flamands ou hollandais, et il n'est pas rare de leur voir commettre, en fait d'attributions, d'assez fortes erreurs. L'Académie donne, par exemple, le nom de Palamède à un tableau délicieux qu'on nomme la Chasse de famille, et qui est beaucoup trop fin pour n'être pas de Jean Leduc. Composée à la Wouwermans, cette Chasse, puisqu'on l'appelle ainsi, présente treize figures en différents groupes : ici une jeune et jolie femme donnant le sein à son enfant, en présence de son mari qui la contemple et d'un rustre qui la regarde; là un gentilhomme richement costumé, qui sonne de la trompe, tandis qu'un autre met sa botte, et qu'un troisième se dispose à seller un cheval tenu par un palefrenier. Joli tableau, vraiment, peint avec l'esprit et la finesse d'un Teniers, avec le charme et la chaleur d'un Pierre de Hooghe ! A la liste des ouvrages des peintres étrangers il faut ajouter deux Marines de Manglard que l'on attribue à Joseph Vernet et qui en sont dignes, et un Rivage de Claude Lorrain, superbe morceau, lumineux comme le soleil, profond comme l'atmosphère, immense comme l'océan.

Les peintres italiens dominent pourtant à la galerie de Saint-Luc, qui a eu la bonne fortune d'hériter de cinq ou six tableaux que la pudeur a fait expulser du Vatican. Moyennant un rideau de soie verte, adapté à un châssis cadenassé au cadre, l'Académie a eu la permission de posséder les Trois Grâces de Palme le Vieux,

robustes et sensuelles nudités; une Bethsabée de Palme le Jeune, aussi provoquante pour le spectateur qu'elle le fut pour le roi David, et *la Fortune*, fameux tableau du Guide, qui vraiment est mieux placé, comme les deux autres, dans une école de peinture que dans la demeure du prince des prêtres. Presque entièrement nue,

LA FORTUNE.

les cheveux épars, la draperie flottante, la Fortune parcourt le globe terrestre, élevant d'une main une bourse de laquelle s'échappent des pièces d'or, et tenant de l'autre sa magique baguette et ses palmes. Un Amour vole après elle et cherche à la retenir en la saisissant par ses cheveux. Mais il n'est pas donné, même au plus puissant des dieux, de fixer cette femme inconstante qu'un irrésistible élan entraîne dans sa course autour du monde et à qui, sans doute, aucun amant ne paraît digne

de la continuité de ses faveurs. *La Fortune* du Guide est de sa seconde manière, de celle qu'Annibal Carrache lui fit adopter lorsqu'il le pressa de n'étudier les tableaux du Caravage, ses partis pris violents, ses effets outrés, qu'afin de suivre une marche absolument contraire, c'est-à-dire de ne plus circonscrire les ombres, de les adoucir, de les refléter, et de répandre ainsi partout une agréable lumière.

C'est encore du Vatican que provient la Lucrèce de Guido Cagnacci, placée tout auprès de *la Fortune* du Guide, et recouverte également d'un rideau de soie. Le peintre n'a pas choisi le moment où Lucrèce, ne pouvant survivre à l'outrage qu'elle a subi, se donne héroïquement la mort ; il l'a peinte dans sa lutte contre Sextus, c'est-à-dire nue, mais défendant sa pudeur, et aussi belle de sa colère que de sa nudité. Les chairs sont traitées de main de maître, avec cette pastosité qu'enseignèrent les Vénitiens et le Corrége. Quant à la figure de Sextus, elle serait intéressante par la vivacité de sa pantomime et par l'expression, si elle n'était d'un ridicule ineffable par l'étrangeté du costume. Imaginez un Tarquin, vêtu à la polonaise, avec une pelisse bleue à brandebourgs, faisant violence à une Lucrèce des environs de Cracovie.... Non, il n'est pas possible de retenir un éclat de rire, à la vue de ce rival de Collatin, déguisé en hussard! Et pourquoi faut-il qu'une fantaisie aussi absurde soit venue déparer un tableau d'une exécution admirable et tout à fait surprenant de couleur?

La pudeur des académiciens de Saint-Luc a soumis à la formalité du rideau un autre morceau du plus grand prix, *Diane et Calisto* du Titien. Nulle part on ne trouverait de plus belles femmes, et n'est-ce pas le dire, au surplus, que de nommer un tel maître? Le groupe de cinq figures qui occupe le milieu de la composition nous montre, sous divers points de vue, des formes pleines et puissantes, des carnations voluptueuses, des figures animées d'une curiosité féminine : les Nymphes de Diane veulent absolument constater la grossesse de Calisto ; l'une lui relève ses vêtements, l'autre la soulève pour la montrer à ses compagnes ; il en est une qui, accroupie, dévore des yeux la coupable avec une cruauté qui n'est pas celle de la vertu. Le principal groupe est adossé à un piédestal surmonté d'un Amour qui tient une urne d'où s'échappe de l'eau. Un magnifique paysage encadre et termine le tableau : ce fut le peintre Pellegrini, académicien, qui le donna à l'Académie de Saint-Luc.

Mais un cadeau non moins précieux fut offert à la compagnie dès son origine, par Frédéric Zuccaro : c'est le Saint Luc peignant la Vierge, de Raphaël. L'évangéliste est à son chevalet, occupé à tracer l'image de la Vierge et de l'enfant qui lui apparaissent dans une vision, et qui, en effet, posent devant lui. Le saint, le visage illuminé de bonheur, paraît tout entier à l'émotion de son rêve. Derrière lui, un jeune homme contemple la scène. Ce jeune homme est Raphaël lui-même.

Le tableau a souffert; il est de l'époque où le peintre d'Urbin travaillait aux fresques des Chambres, dans le Vatican. Les figures, bien qu'un peu longues, sont dignes de Raphaël par leur simplicité noble et primitive, par leur sentiment, par leur douceur; on voit qu'il s'est transporté en esprit au commencement du christianisme, au temps où la foi faisait des miracles. Vis-à-vis du tableau de Saint Luc, était

DIANE ET CALISTO

conservé, dans un petit coffre, le crâne de Raphaël, donné à l'Académie par Carle Maratte. Ayant obtenu du pape la permission d'ouvrir le cercueil de Raphaël, déposé au Panthéon, Maratte avait détaché le crâne et l'avait pieusement exposé à la vénération des artistes dans les salles mêmes de l'Académie où ce crâne était resté pendant plus d'un siècle. Mais il faut croire que les recherches de Carle Maratte avaient été mal dirigées, et que la tête qu'il avait dérobée à la tombe n'était pas celle de Raphaël, puisqu'au mois de septembre 1833 on fit une nouvelle exhumation du cercueil de ce grand homme, et que l'opération entourée des

formalités les plus solennelles, fit découvrir, à n'en pas douter, le véritable cercueil qui renfermait sa dépouille.

On ne compte guère plus de cinquante tableaux dans la petite galerie de l'Académie de Saint-Luc, mais, en général, ils sont bien choisis, et l'on peut regarder comme excellents ceux que nous venons de citer, auxquels il faut ajouter une Annonciation aux bergers de Léandre Bassan, deux morceaux d'architecture par Jean-Paul Pannini, deux paysages de Salvator Rosa, accidentés de roches sinistres et pleines de soldats, et la Vanité du Titien, représentée sous la figure d'une courtisane nue, couchée sur un lit et s'enivrant de parfums qui brûlent à ses pieds dans un vase d'or.

Ce n'est pas tout : l'Académie possède une fresque de Raphaël, attachée encore à la muraille et mise sous verre : c'est une figure d'enfant, elle est admirable et de la meilleure manière du maître. A ces richesses il faut ajouter une double rangée de portraits qui sont ceux des membres de la docte Académie, et dont le nombre s'élève à près de trois cents. Quelques-uns de ces portraits sont en marbre, et tous ont été donnés par les artistes eux-mêmes. Deux fameux sculpteurs, Thorwaldsen et Canova, furent membres de l'Académie de Saint-Luc, et Canova en fut le président perpétuel. Sa statue, qui décore la galerie, rappelle un trait qui honore ce grand artiste. Le statuaire espagnol Alvarès, privé de ressources pendant l'occupation de Madrid par les Français, avait offert de vendre des sculptures au vice-roi d'Italie. Consulté secrètement sur le mérite de l'artiste espagnol, Canova répondit : « Les ouvrages d'Alvarès restent à vendre dans son atelier, parce qu'ils ne sont pas dans le mien. » Informé plus tard de ce généreux procédé et digne de le sentir, dit M. Valery, à qui nous devons cette anecdote, Alvarès obtint de l'Académie de Saint-Luc d'exécuter gratuitement la statue qu'elle avait décernée à Canova.

Vincent Camuccini était le plus renommé des artistes romains à la fin du siècle dernier et au commencement du xix$^e$. Sa réputation comme peintre, en Italie du moins, égalait presque celle de Canova comme statuaire. Né d'une famille aisée, il avait pu se livrer exclusivement à l'étude de son art, et aussitôt il avait été entraîné par ce grand mouvement de réaction, en faveur de l'antique, dont Winckelmann avait donné le signal. A la lueur du flambeau qu'avait allumé ce célèbre antiquaire, toute l'Europe s'étant mise à la recherche des principes et des ouvrages de l'art grec, David venait d'opérer en France une révolution en peinture, et, chose étrange! cette révolution il l'avait imposée à l'Italie, de sorte que, pour la première fois, le pays d'où les grandes notions de l'art nous étaient venues les recevait de nous à son tour. Camuccini

ne fut, à vrai dire, qu'un imitateur de David, et on aurait pu le croire un des élèves de ce maître, en voyant ses premiers ouvrages, le Meurtre de César et la Mort de Virginie, qu'il peignit dans de grandes dimensions pour le lord Bristol. « Tout ce qui constitue la correction, dans la rigueur du mot, dit Schlegel, doit lui être accordé au plus haut degré. » Camuccini, en effet, posséda toutes les qualités que peut donner l'application : dessin sévère, connaissance approfondie du costume, talent de grouper les figures et de les draper; mais les facultés natives du peintre lui manquèrent. Il fut théâtral, au lieu d'être expressif; sa correction eut quelque chose de pédantesque et de froid; ses draperies sentaient le mannequin et ses figures témoignèrent plutôt d'une érudition académique que d'une véritable inspiration. Quoi qu'il en soit, il était considéré parmi les Romains comme le régénérateur de leur école, et, il faut le dire, ses dessins, ses cartons, sont d'un maître. Il dominait à l'Académie de Saint-Luc, et le pape l'avait nommé peintre de l'église de Saint-Pierre, inspecteur des tableaux de Rome et restaurateur des anciennes peintures. Lorsque les victoires de l'armée d'Italie enlevèrent la Mise au tombeau si énergique de Michel-Ange de Caravage, Camuccini en fit une admirable copie dans l'espace de vingt-sept jours.

Mais ce n'est pas la biographie de cet artiste que nous voulons écrire, c'est seulement de ses tableaux que nous devons parler. Réunie à grands frais, la galerie Camuccini ne compte pas moins de soixante-quatorze toiles ; elle est la plus considérable et la plus précieuse des collections privées, car celles des princes romains peuvent s'appeler publiques. N'y eût-il que les deux Raphaël qui s'y trouvent, il serait impossible de la passer sous silence. Le plus beau de ces tableaux du peintre d'Urbin, le plus célèbre est *la Vierge à l'œillet*. Le grand maître était fort jeune lorsqu'il la peignit pour Maddalena degli Oddi, religieuse dans un couvent de Pérouse, la même qui lui fit faire, en 1503, l'Assomption placée dans l'église des moines mineurs de cette ville. Délicate, naïve et charmante, *la Vierge à l'œillet* appartient au premier style de Raphaël et en a toute la grâce. Il est vraisemblable qu'elle fut peinte un peu antérieurement à la Belle Jardinière. La famille Oddi conserva pendant plus d'un siècle ce rare morceau. En 1636, un seigneur français l'acheta des héritiers de cette famille et le transporta en France, où il fut cédé au chevalier Vincent Camuccini qui le restitua à l'Italie en le plaçant dans sa propre collection. Il en existe d'anciennes copies, dont les deux plus connues et les meilleures sont également à Rome : l'une se trouve au palais Albani, l'autre dans la galerie Torlonia.

M. Quatremère de Quincy constate qu'il existe encore un autre tableau de la main de Raphaël chez M. Camuccini, et, en effet, nous y avons vu une Sainte Catherine qui nous a paru authentique, mais qui est un ouvrage de la toute

première jeunesse du peintre d'Urbin. Il est des juges éclairés et habiles qui pensent que Raphaël est supérieur à son maître quand il suit la manière purement

LA VIERGE A L'ŒILLET

péruginesque, tandis qu'il lui est inférieur, au contraire, quand il s'en éloigne. Sans aller aussi loin, et sans nier que le génie de Raphaël se soit fortifié, agrandi, et majestueusement développé dans la seconde période de sa vie, nous sommes forcé de convenir que les œuvres de son adolescence exhalent un parfum exquis

d'ingénuité et de douceur, qu'il s'y trouve une virginité de sentiment, une fleur d'élégance, une tendresse d'expression, qui ont pu justifier les préférences des âmes les plus sensibles à la poésie.

Il est remarquable que les copies des tableaux de Raphaël ont un très-grand prix, lorsqu'elles ont été faites sous ses yeux par ses élèves. Il y a tant de beautés dans ses ouvrages, et de beautés essentielles, qu'il en reste toujours assez pour charmer les yeux et le cœur, même dans une reproduction affaiblie. Le dur pinceau de Jules Romain et sa couleur mal broyée n'empêchent point qu'on n'attache beaucoup de valeur à la copie que nous voyons ici de la fameuse Vierge du musée de Naples, peinte par Raphaël pour Lionello Pio di Carpi, seigneur d'Amendola. Du reste, les tableaux d'un maître copiés par un autre maître présentent toujours quelque intérêt, surtout quand c'est un copiste illustre qui trahit la vigueur de son originalité par l'impuissance même de ses imitations. La famille Barberini, que le Poussin honora de son amitié, a longtemps possédé la copie qu'il fit de sa main, d'une des fresques les plus fameuses du Vatican, la Délivrance de saint Pierre. Nous ne savons comment cette copie est passée dans la collection Camuccini, mais ce qui est certain, c'est qu'on y trouve cette touche d'un maître dont la personnalité n'a pu s'absorber entièrement en présence d'un autre, et qui était plus capable d'interpréter un grand homme que de l'imiter.

Mais pourquoi s'arrêter à des répétitions ou à des copies, quand nous pouvons admirer ici, dans toute leur force, des originaux de premier ordre, tels que *les Dieux sur la terre*? Deux grands maîtres ont travaillé à cette peinture merveilleuse, Jean Bellin et Titien de Cadore. Il est peu de tableaux, même à Rome, qui fassent une impression plus vive. La grande scène qui en est l'objet se passe au milieu d'un pays dont les beaux arbres, la végétation abondante et primitive, rappellent la patrie des demi-dieux, la terre de Saturne et de Rhée, les délicieuses contrées de l'âge d'or. Dix-sept figures se meuvent dans ce paysage agreste et enchanté tout ensemble, sous de grands arbres dont le feuillage intercepte une lumière éblouissante. On y voit auprès de son âne le vieux Silène à moitié ivre, qui porte suspendue à son côté une gourde pleine encore des libations futures. Tous les dieux, descendus sur la terre pour en goûter les fruits, se livrent à une allégresse olympique. Jupiter boit à longs traits la divine liqueur que Bacchus enfant lui a fait couler dans un vase d'or; le dieu Pan fait entendre sa flûte à sept tuyaux; Vénus inspire l'amour aux dieux et leur promet la volupté; Mercure, assis, se repose de ses fatigues; Neptune oublie un moment l'empire des mers; tous les grands dieux s'enivrent de joie et s'abandonnent à la folie des passions humaines. Mais un pareil tableau ne se peut décrire. Aucune plume, aucun burin ne sauraient produire une coloration aussi généreuse, une aussi chaude lumière, une scène aussi pittoresque, aussi

animée, aussi poétique. Et ce que ni la gravure ni la parole ne peuvent rendre, c'est surtout la magnificence du paysage dans lequel Titien a encadré, en la terminant, cette composition que son maître laissa inachevée. Il semble que l'illustre disciple de Jean Bellin ait voulu se surpasser le jour où il a mis la main à l'œuvre de son grand chef d'école. Nous savons, en effet, par Ridolfi, que Jean Bellin

LES DIEUX SUR LA TERRE.

mourut avant d'avoir fini ce tableau, que le Titien y ajouta l'étonnant paysage qui en fait le fond, et que la peinture ainsi complétée se trouvait à Rome en la possession de la famille Aldobrandini. Du reste, le vieux maître vénitien a tenu à signer son ouvrage, et on lit sur un papier collé contre un vase : JOANNES BELLINUS VENETUS M. D. XIIII. Jean Bellin décéda deux ans après la date inscrite sur ce tableau, c'est-à-dire en 1516, et à l'âge de quatre-vingt-dix ans. Ce vaillant peintre en avait donc quatre-vingt-huit lorsqu'il peignit *les Dieux sur la terre*.

L'originalité des principaux tableaux de la collection Camuccini, de ceux du

moins qu'on donne pour originaux, est parfaitement connue ; elle n'est ni contestée, ni contestable. On en sait la généalogie et pour ainsi dire la provenance. L'un appartenait à la maison des ducs Braschi : c'est l'élégant portrait d'André del Sarto, peint par lui-même et offert au duc Laurent, comme on peut le lire sur un papier que l'artiste tient à la main. L'autre est un portrait de Vittoria Colonna, marquise de Pescaire, par Marcel Venusti, dit le Mantouan ; il provient de la maison Aldobrandini. Un troisième est le Christ du Guide, un des plus beaux Christs que l'imagination d'un poëte chrétien puisse rêver ; ce tableau ornait autrefois la chapelle Gessi dans l'église Sainte-Marie de la Victoire à Rome ; mais l'église, obérée, le vendit en 1801 à Pierre Camuccini. Enfin il est encore quelques morceaux remarquables : par exemple, un charmant paysage de Philippe Wouwermans, avec figures et animaux, dans lequel se retrouve l'inévitable cheval blanc du peintre. Deux enfants, par un mouvement gracieux, font manger de l'avoine à ce cheval, monté par un cavalier qui scrute le fond d'un pot de bière. Ce délicieux tableau était la propriété des Barberini avant d'entrer dans la collection de l'artiste romain. Une Tentation de saint Antoine, de Pierre Breughel, avec le cortége obligé de toutes les bêtes fantastiques et de tous les diables imaginables, et un Paradis terrestre de Jean Breughel, surnommé de Velours, compléteront la liste des meilleurs ouvrages de la galerie Camuccini. Toutefois nous y ajouterons un curieux portrait de Sébastien del Piombo, par maître Roux. On lit sur un papier que tient à la main le peintre moine, cette joyeuse devise : BENE VIVERE ET LÆTARI, *bien vivre et jouir.*

Rome n'est pas la ville des collections privées. A l'inverse des Anglais et des Hollandais, qui recherchent les objets d'art avec un zèle si ardent et si louable, les Romains au contraire sont peu sensibles à cette jouissance, et cela se comprend sans peine. Quand on a constamment sous les yeux le Colisée, le Panthéon et Saint-Pierre ; quand on a tout près de soi les musées du Vatican, du Capitole, les galeries des familles princières ; en un mot, quand chaque jour on peut jouir des plus fameuses antiques du monde, des tableaux les plus célèbres, des marbres les plus rares, des bronzes les plus merveilleux, à quoi bon se faire une galerie dans sa propre maison ? comment songer, en présence de ces comparaisons désespérantes, à collectionner des objets d'art ? Le musée des Romains, c'est Rome elle-même.

Il n'en est pas ainsi des étrangers qui ont quitté leur patrie avec l'esprit de retour; ceux-là font provision de souvenirs, forment des galeries de peinture ou d'antiquités, et cherchent, au milieu de ces trésors immenses, à se composer un petit trésor. Parmi les quelques amateurs dont nous avons visité les collections, nous devons citer M. Mangin, préfet français à Rome. Dans les vastes appartements qu'il occupe sur la place Colonna, cet amateur distingué possède environ cinquante tableaux qui témoignent de son goût, de ses connaissances, de son esprit. Nous avons remarqué un Moine en prière, vigoureuse peinture de Murillo; un Ange sur des nuages, du Dominiquin; un paysage de Salvator, blond comme on les aime, mais hardiment touché, et un bon nombre d'autres toiles dignes de figurer partout; mais le *Christ en croix* de Van Dyck, que nous avons fait graver ici, est le plus beau morceau de cette collection précieuse, et intéressante même à Rome. Tous les peintres, les Italiens surtout, ont fait des Christs en croix, mais celui de Van Dyck est certainement un des plus expressifs, des plus poétiques; la douleur y est exprimée avec énergie, avec noblesse, et cette douleur n'est pas la souffrance du corps, c'est l'affliction de l'âme, c'est l'angoisse d'un Dieu qui a bu le calice jusqu'à la lie et qui a pardonné à ses bourreaux. D'autres, et Van Dyck lui-même, ont souvent représenté le Christ environné d'anges, consolé par son Père, visité et comme rafraîchi par un rayon d'en haut; mais ici le Fils de l'homme est seul au haut du Calvaire; personne n'est au pied de la croix, pas une de ces âmes que le sang du Christ a rachetées; la Vierge évanouie, les saintes femmes, les disciples, tous ont disparu, et la victime expirante a été ⸺donnée sur le Golgotha, au milieu des ténèbres.... Ce tableau sublime, Van Dyck le peignit plusieurs fois. Celui qui existe à Anvers en est sans doute la répétition, car il est impossible de contester l'originalité du *Christ en croix* de la collection Mangin. Un copiste n'aurait pu y mettre un sentiment si profond, un modelé si savant, si noble, et une si belle touche.

Mais les tableaux de M. Mangin ne forment qu'une partie de ses richesses; on trouve chez lui des ivoires, des marbres, des camées antiques, une collection de pierres fines, des verroteries, des armes anciennes, tout un musée ethnographique. C'était pour nous un devoir de visiter cette collection, et de lui donner dans ce livre la place que son importance réclame à tous les titres. Cet hommage rendu à l'homme de goût, nous avons un autre devoir à remplir envers l'homme public, c'est de remercier M. le préfet pour l'accueil sympathique dont il a bien voulu nous honorer, et pour les mille politesses dont il nous a rendu l'objet pendant notre séjour à Rome.

Le musée étrusque du marquis Campana, la collection des verres antiques de M. Thibaud, méritent aussi d'être signalés à la curiosité des voyageurs: ils trouveront, dans l'un, des vases, des coupes, des bracelets, et une quantité d'objets

mobiliers ayant appartenu aux habitants de la Toscane, quand elle s'appelait l'Étrurie; dans l'autre, sept mille fragments environ de verres blancs antiques

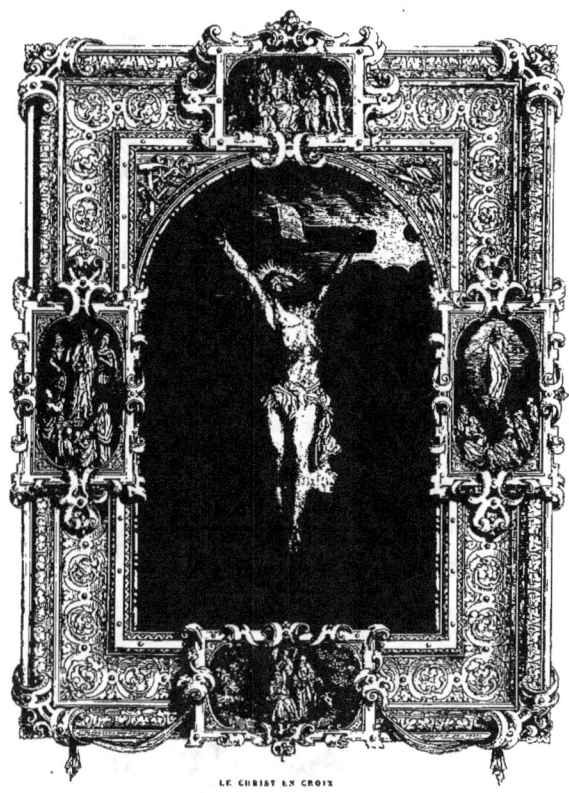

LE CHRIST EN CROIX

et d'émaux colorés, provenant pour la plupart des catacombes de Rome. Nous devons encore mentionner, pour ne rien omettre, le palais Torlonia qui renferme quelques beaux morceaux de Canova, la villa Albani remarquable par les fresques

de Raphaël Mengs, et la villa Ludovisi célèbre par la fameuse Aurore du Guerchin.

Et maintenant que nous avons épuisé la liste des galeries publiques et privées de Rome, qu'il nous soit permis d'offrir l'expression de notre profonde reconnaissance à ceux qui nous en ont rendu l'accès si facile et si agréable. Si nous avons pu, en effet, pénétrer dans les palais des princes italiens, les trouver instruits des motifs de notre voyage, obtenir d'eux l'entrée dans les appartements privés de leurs magnifiques demeures et nous faire accorder les faveurs qu'on refuse souvent à des visiteurs de marque, c'est grâce, nous nous plaisons à le reconnaître, à la bienveillante intervention de M. le ministre de l'intérieur qui, dans une lettre adressée à M. l'ambassadeur de France à Rome, voulut bien nous représenter comme un missionnaire de l'art, nous qui n'allions en Italie que comme un modeste mais enthousiaste amateur; c'est à ce généreux patronage que nous devons les bontés dont nous a honoré M. le comte de Reynéval, et la connaissance précieuse de M. le baron de Belcastel, alors premier secrétaire d'ambassade. C'est enfin à ces influences réunies que nous sommes redevable du plus grand honneur que puisse ambitionner un chrétien, celui d'être reçu en audience particulière par notre saint-père le pape. Les paroles gracieuses qui nous furent adressées par le vénérable chef de l'Église ne sortiront jamais de notre mémoire. Interrogé sur le plan de notre livre, nous eûmes le plaisir d'entendre Sa Sainteté nous énumérer les chefs-d'œuvre renfermés dans le Vatican, et il nous fit, dans les termes les plus justes, la description de la fresque de Jules Romain, qui décorait le plafond du salon où nous avions été admis à recevoir sa bénédiction. De tous les grands souvenirs qui nous restent de ce voyage, nous n'en avons pas rapporté de plus précieux, ni de plus cher à notre cœur.

ome antique était la ville des guerriers, Rome moderne est la cité des prêtres. On sera cependant étonné d'apprendre qu'elle ne renferme pas moins de quatre cent soixante-dix églises, pour une population qui ne dépasse pas cent soixante mille habitants, et que les richesses réunies de ces établissements religieux composeraient un trésor dont le chiffre dépasserait peut-être tout l'argent que possèdent les divers souverains de l'Europe. On ne saurait calculer, en effet, tout ce que la dévotion des fidèles, l'amour de l'art, le faste des princes et la pompe inhérente au culte catholique, ont accumulé de magnificence dans ces palais de la religion. A chaque pas on rencontre des tombeaux somptueux, des autels chargés d'or, des œuvres sans prix, de peinture et de statuaire, partout enfin, c'est une profusion de marbres, de bronzes, d'émaux, de pierres précieuses, à éblouir les yeux, à lasser l'étonnement et l'admiration.

Le plan des églises de Rome affecte différentes formes que l'on peut réduire au nombre de quatre : la forme ronde, dont nous avons un exemple dans le Panthéon à Rome, et dans l'église de l'Assomption, à Paris; la forme du parallélogramme qui est celle des basiliques, et qui se dessine comme une carte à jouer, à cela près que, sur la face opposée à la porte d'entrée, s'ouvre une abside demi-circulaire,

appelée en Italie *tribuna* ; la croix latine, dont la forme est celle d'un crucifix couché par terre, et qui offre par conséquent une partie plus longue que les trois autres, celle qui va de la porte d'entrée au point d'intersection ; enfin la croix grecque, dont les quatre parties sont d'égale longueur.

On compte à Rome sept basiliques : Sainte-Marie Majeure, Saint-Paul hors des Murs, Saint-Jean de Latran, Saint-Laurent hors des Murs, Saint-Sébastien, Sainte-Marie in Trastevere, Santa Croce in Gerusalemme. On donne aussi le nom de basilique à Saint-Pierre de Rome, parce qu'il occupe la place de l'ancienne basilique bâtie par Constantin. Du reste, quels qu'en soient le nom ou la forme, il n'est pas une église à Rome qui ne soit remarquable par son architecture, fameuse par les souvenirs historiques ou religieux qui s'y rattachent, intéressante par son ancienneté, distinguée par quelque privilége, par la relique de quelque saint martyr, par la dépouille de quelque grand artiste, ou bien par un rare degré d'opulence. Mais comme la description de tant d'édifices serait fatigante plus encore pour le lecteur que pour nous-même, nous nous bornerons à le conduire dans les églises que l'on peut considérer comme étant de véritables galeries de tableaux et de sculptures. De même qu'en visitant le Vatican, le Capitole et les collections privées, nous avons insisté sur les beautés de premier ordre, de même en parcourant la Rome catholique, nous nous arrêterons particulièrement devant les morceaux célèbres. Voici le nom des églises qui les renferment :

SAINT-PIERRE, SAINT-JEAN DE LATRAN, SAINTE-MARIE MAJEURE,
SAINTE-MARIE DE LA PAIX, SAINT-AUGUSTIN, LE PANTHÉON, SAINT-PIERRE AUX LIENS,
SAINT-PIERRE IN MONTORIO, SAINTE-TRINITÉ DES MONTS,
SAINTE-MARIE SUR MINERVE.

'est une des merveilles du monde que Saint-Pierre de Rome, et peut-être la plus étonnante. Nulle part il n'existe rien de pareil, non-seulement dans la réalité, mais dans les fictions des conteurs de l'Orient, dans les descriptions imaginaires des poëtes. Immensité, magnificence, richesse, proportions exquises, aspect imposant et majestueux, tout s'y trouve réuni. Les arts ont épuisé là leurs inventions et leurs ressources; les plus grands hommes y ont épuisé leur génie; quarante papes y ont épuisé leurs trésors.

L'église de Saint-Pierre est située dans le quartier du Transtevère, c'est-à-dire au delà du Tibre, auprès du mont Vatican, sur l'emplacement même du cirque de Néron, à l'endroit où des milliers de chrétiens reçurent la mort. Constantin le Grand passe pour avoir fondé, au commencement du IVe siècle,

la première basilique de Saint-Pierre. Elle était à cinq nefs et à cinq portes, et précédée par une petite place carrée, autour de laquelle régnait un portique de quarante colonnes enlevées aux temples païens. Vers le milieu du xv$^e$ siècle, ce vaste édifice, qui était de moitié moins grand que l'église actuelle, ayant paru menacer ruine, le pape Nicolas V, homme de génie, digne précurseur de Léon X, conçut le projet de reconstruire Saint-Pierre. Sans toucher encore à l'ancienne basilique, il fit démolir le temple de Probus qui était derrière le chevet, et commencer une nouvelle tribune, plus spacieuse et plus noble. Les travaux furent conduits par Bernard Rosellini et par ce Léon-Baptiste Alberti, le plus célèbre architecte de son temps, et qu'on appelait le Vitruve moderne; mais à la mort de Nicolas, survenue en 1455, ses plans furent abandonnés, et à l'exception de Paul II, qui dépensa cinq cent mille écus à poursuivre les constructions de ces deux architectes, aucun pape ne s'en occupa jusqu'à l'avénement de Jules II.

Il appartenait à un si grand homme de jeter les fondements du plus bel édifice qui fut jamais. Habile à découvrir le génie, il préféra le Bramante à tous les autres architectes italiens, et il le chargea de bâtir un nouveau Saint-Pierre, en attendant le moment d'appeler à Rome les plus illustres artistes de la Renaissance, Michel-Ange et Raphaël. Le Bramante se hâta de démolir l'ancienne basilique, et pour répondre à l'impatience du pape, il poussa les travaux avec une précipitation qui en compromit la solidité, au point que ses successeurs durent fortifier les fondements de l'église et les piliers destinés à soutenir la coupole. Son plan, que Raphaël a fait connaître à la postérité, consistait en une croix latine divisée en trois nefs, avec coupole dans le milieu. Or, à travers d'innombrables variations, c'est encore celui qui a prévalu. Julien de San Gallo, le peintre Raphaël, fra Giocondo, Balthasar Peruzzi, Antoine de San Gallo, Michel-Ange, Vignole, Jacques de La Porte, Fontana, Charles Maderne et le Bernin furent successivement les architectes de Saint-Pierre, et Paul V, Borghèse, élu au commencement du xvii$^e$ siècle, eut la gloire de terminer cet incomparable monument, qu'on mit plus d'un siècle à élever, et qui a dévoré, le croirait-on? sept cent trente millions de notre monnaie.

Lorsqu'on arrive à Saint-Pierre, après avoir traversé des rues misérables, dégradées et tristes, on est saisi par le plus éclatant des contrastes. La superbe colonnade du Bernin se déploie aux yeux étonnés et fait une impression qui laisse une longue trace dans les souvenirs. Sans doute la façade, bien que les proportions en soient colossales, ne produit pas tout l'effet auquel on devait s'attendre, parce qu'elle est coupée par des ressauts, chargée de détails et morcelée en petites parties. Michel-Ange, en donnant à l'église la forme d'une croix grecque, avait prévu que

la façade, moins éloignée de la coupole, en laisserait mieux dominer la grandeur. Charles Maderne, en préférant la croix latine, a diminué ce qu'il y aurait eu d'imposant dans le premier aspect de Saint-Pierre; mais les regards ne se reportent qu'avec plus d'avidité sur la place, une des plus belles de l'univers. On dirait une

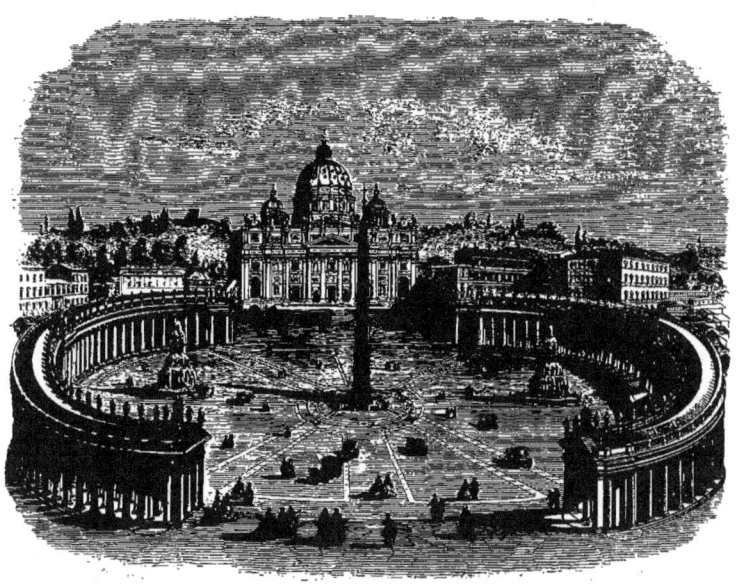

SAINT-PIERRE. VUE EXTÉRIEURE.

épaisse forêt de colonnes, mais une forêt régulière, majestueusement rangée en deux vastes courbes qui paraissent demi-circulaires, quoiqu'elles forment un ovale de deux cents mètres de long dans son plus grand diamètre. Au milieu de l'ellipse s'élève un obélisque égyptien, d'un seul morceau de granit oriental, sans hiéroglyphes; c'est celui que Caligula avait fait transporter à Rome, et que Sixte-Quint fit placer ici, comme à l'avant-scène de Saint-Pierre, par les soins de

Dominique Fontana, au moyen d'appareils inventés pour la circonstance, et célèbres dans l'histoire de la mécanique. A droite et à gauche de l'obélisque jaillissent deux nobles fontaines dont les eaux abondantes et limpides brillent, au soleil, de toutes les couleurs du prisme et retombent dans un double bassin de granit. Les deux portiques qui dessinent l'ovale de la place se composent chacun de quatre rangées de colonnes doriques, formant trois routes; celle du milieu, la plus spacieuse, est assez large pour laisser passer les carrosses des cardinaux. Sur l'entablement ionique, porté par ces colonnades, et orné de balustres, s'élèvent cent quatre-vingt-douze statues colossales, qui paraissent de dimension ordinaire à côté de l'immense monument dont elles décorent les avenues. A la suite de la place ovale s'ouvre une autre place en trapèze, qui précède la façade, au milieu de laquelle on remarque la loge pontificale destinée au couronnement public des papes. C'est du haut du balcon de cette loge que le saint-père donne, trois fois l'an, sa bénédiction *Urbi et orbi*. On monte enfin, par un grand escalier de marbre, au vestibule de Saint-Pierre, portique de proportions gigantesques, reluisant d'or à la voûte, coloré de marbres précieux, orné de bas-reliefs, de mosaïques, et des deux statues équestres de Constantin et de Charlemagne, ouvrages assez mal réussis de Comachini et du cavalier Bernin. L'église a cinq portes d'entrée; l'une d'elles est murée et ne s'ouvre que tous les vingt-cinq ans, pour la cérémonie du jubilé; celle du milieu est toute en bronze, elle fut sculptée au xv⁵ siècle par Antoine Philarète et Simon Donatello.

Lorsqu'on entre dans Saint-Pierre, on n'en saisit pas, au premier aspect, l'étendue. Rien n'y paraît grand, parce que tout y est immense. La correspondance des parties est si parfaite, les proportions ont tant de justesse et d'harmonie que l'œil, manquant d'objet de comparaison, n'est pas averti tout d'abord de la grandeur démesurée de l'édifice, de sorte qu'on éprouve dès l'entrée, le singulier étonnement de n'être pas étonné. Mais à mesure qu'on s'avance, les choses grandissent comme par enchantement, le monument s'élève, la nef s'allonge, les nains deviennent des colosses, les petits enfants qui soutiennent le bénitier et qu'on aurait crus de dimensions naturelles, prennent, quand on s'en approche, les proportions de véritables géants; on reconnaît alors que les chapelles sont aussi vastes que certaines cathédrales et pourraient servir de métropoles à bien des villes. Ainsi l'idée de l'immensité de Saint-Pierre ne pénètre que lentement dans l'esprit; mais une fois l'impression reçue, on aime à connaître les dimensions de ce temple auguste, et l'on se plaît à les comparer avec celles des plus célèbres monuments de l'Europe. La longueur de Saint-Pierre, y compris les murs, est de deux cent vingt mètres; sa largeur, de cent cinquante-cinq, c'est-à-dire que Notre-Dame de Paris a quatre-vingts mètres de moins en longueur et cent mètres de moins en largeur. Saint-Paul de Londres n'est pas plus long que Saint-Pierre de Rome n'est large; il

y a donc, sur la longueur, plus de soixante mètres de différence ; quant aux cathédrales de Strasbourg et de Milan, comptées parmi les plus vastes, elles ne sont pas même aussi grandes de moitié. La hauteur du dôme, depuis le pavé jusqu'au sommet de la croix, est de cent quarante mètres. Elle écrase celui qui, d'en bas, lève les yeux pour la mesurer; elle fait frémir celui qui, d'en haut, plonge un regard dans cet abîme. On demeure confondu quand on songe que les tours de

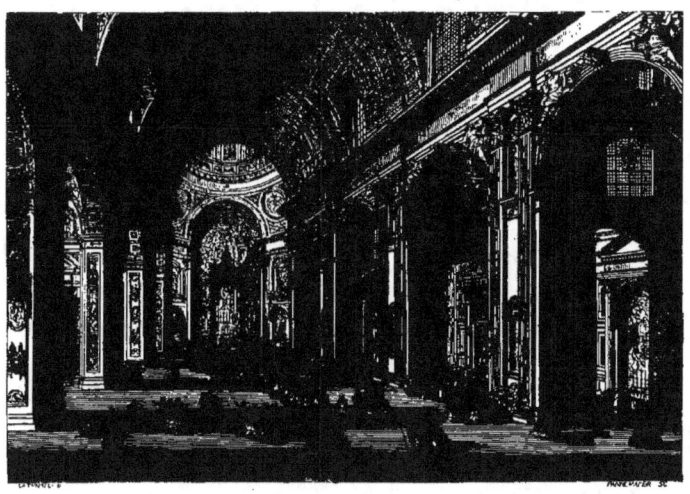

SAINT-PIERRE. VUE INTÉRIEURE

Notre-Dame de Paris, si on les transportait dans Saint-Pierre, ne s'élèveraient pas même à la hauteur où commence la courbe de la coupole, et que, si on enlevait de dessus ses piliers ce dôme effrayant, et qu'on le plaçât par terre, il serait deux fois plus haut que la colonne Vendôme surmontée de la statue de Napoléon.

Maintenant, si nous pénétrons dans l'intérieur de la basilique, quelle magnificence dans ces nefs interminables ! quelle population de statues ! quelle abondance de marbres, de bronzes, de mosaïques, de stucs dorés ! que de monuments dans ce

monument! Sans doute, bien des sculptures faites par le Bernin ou par ses élèves se ressentent de l'époque de décadence où elles furent exécutées, mais les détails disparaissent ici dans la majesté de l'ensemble. Du reste, il est des

LA PIETA

chefs-d'œuvre dans Saint-Pierre, il est des morceaux justement fameux qui se détachent de tant de richesses accumulées et brillent comme l'excellent au milieu du beau. Faute de pouvoir consacrer plusieurs volumes in-folio à la description de cette basilique sans modèle et sans égale, nous signalerons seulement au lecteur,

parmi les ouvrages qui la décorent, ceux pour lesquels il doit réserver les élans de son admiration, et d'abord *la Pietà* de Michel-Ange, œuvre de sa jeunesse cependant, mais dans laquelle on remarque déjà ce caractère étonnant dont tout ce qui émane de lui porte l'empreinte. Le célèbre statuaire exécuta ce chef-d'œuvre

MAUSOLÉE DE PAUL III

pour le cardinal de Villiers, abbé de Saint-Denis et ambassadeur de Charles VIII auprès du pape Alexandre VI.

Un grand nombre de souverains pontifes et quelques personnages illustres, tels que la reine Christine de Suède et la comtesse Mathilde, la plus ardente des princesses catholiques au xie siècle, ont été ensevelis dans Saint-Pierre, où de

magnifiques tombeaux leur ont été élevés. Mais le plus beau de tous ceux que renferme la célèbre métropole est le *mausolée de Paul III*, exécuté sur les dessins de Guillaume de La Porte, disciple de Michel-Ange. C'est dans le goût de ce grand homme que La Porte conçut les deux figures de la Prudence et de la Justice qui sont placées sur la plinthe inférieure du mausolée, figures maniérées mais imposantes. L'image de Paul III est en bronze ; il est représenté assis et donnant sa

SAINT BRUNO.

bénédiction pontificale, la main ouverte, à la manière des papes. Au mausolée de Paul III, érigé dans le chœur, fait face le mausolée d'Urbain VIII. Le Bernin y a déployé tout son talent, toute la morbidesse de son exécution, et ce style pittoresque, tourmenté et même extravagant, qui fait de lui le Rubens de la statuaire. Ce fut Urbain VIII qui eut la pensée de faire copier en mosaïque les plus beaux tableaux de Saint-Pierre, et cette belle idée, mise à exécution longtemps après, par le mosaïste Cristofori, nous a valu des répétitions admirables de *la Transfiguration* de Raphaël, et de *la Communion de saint Jérôme* du Dominiquin,

mosaïques précieuses puisqu'elles rendent impérissables ces compositions sublimes. La *Sainte Pétronille* du Guerchin, le Saint Michel et *le Crucifiement de saint Pierre* du Guide, la Navicella de Lanfranc, ont été traduits également en mosaïque, de même que le Saint Érasme du Poussin et deux vigoureux tableaux des peintres

MAUSOLÉE DE LÉON XI

français Valentin et Sublcyras. Toutes ces mosaïques sont à Saint-Pierre où il n'existe plus aucun tableau à l'huile.

Il faut le dire, il y a ici des statues qui ne sont pas dignes de la métropole du monde. Les sculpteurs que notre peintre David appelait *la queue du Bernin*, ont multiplié, dans Saint-Pierre, des figures remuées, aux draperies chiffonnées, aux mouvements contrastés et souvent ridicules : parfois cependant il s'en rencontre qui, même dans cette manière purement pittoresque, sont heureusement conçues et

rachètent par une exécution bien sentie ce qui leur manque du côté du style. De ce nombre est la statue de *Saint Bruno* par Slodtz ; elle fut faite pendant la période de décadence où le joli l'emportait sur le beau.

L'Algarde fut un des plus brillants artistes de cette époque ; il échappa à l'influence du Poussin dont il était l'ami, et, au lieu d'étudier comme lui l'antique,

SAINT ANDRÉ

il se façonna aux idées de son temps ; mais il eut du moins toutes les qualités de ses défauts. Il les fit voir dans l'immense bas-relief d'Attila, qui orne la chapelle della Colonna, et, d'une manière plus éclatante encore, dans le *mausolée de Léon XI*, troisième pape de la famille Médicis. Se conformant à la symétrie presque obligée des tombeaux de Saint-Pierre, l'Algarde a placé au-dessous de la figure du pape celle de l'Abondance et de la Force, l'une aimable et gracieuse, l'autre d'une élégance grave et d'un mâle caractère. Léon, lorsqu'il était le cardinal Alexandre de Médicis, fut envoyé en France pour y recevoir l'abjuration d'Henri IV ;

l'Algarde a retracé sur le tombeau de Léon l'entrevue dans laquelle fut échangée la parole du roi de France contre l'absolution pontificale, et le bas-relief où il a représenté cet événement est, sans contredit, une des plus belles choses de Saint-Pierre.

MAUSOLÉE DE CLÉMENT XIII

Quatre statues colossales occupent les niches inférieures pratiquées dans les énormes pilastres qui soutiennent le dôme; ces statues représentent Sainte Véronique, Sainte Hélène, Saint Longin et *Saint André ;* ce sont encore des sculptures maniérées outre mesure, à l'exception pourtant de celle de *Saint André*, qui se distingue par une meilleure assiette, par un goût plus sobre et plus ferme ; cette statue est l'ouvrage de François Quesnoy.

Le grand mouvement de réformation auquel présidèrent Winckelmann, David, Raphaël Mengs, fit éclore un sculpteur illustre qui traduisit en marbre leurs idées : ce fut Canova. Son nom est inséparable des souvenirs que laisse, au fond de l'âme, la cathédrale du christianisme ; il l'a inscrit deux fois dans la basilique, sur le tombeau des derniers Stuarts, et sur le *mausolée de Clément XIII*. Le pape est à genoux et en prière : sa tête de vieillard est pleine de pensées, mais elle

SAINT PIERRE

paraît modelée de très-près et dans le détail. D'un côté, se dresse la statue de la Religion, forte et fière ; de l'autre, le génie de la Mort, assis sur une plinthe, s'abandonne à la douleur en s'appuyant sur un flambeau renversé. Deux superbes lions, les plus beaux que la sculpture moderne ait produits, semblent garder la porte sombre qui est au pied du tombeau. Canova mit huit ans à le terminer, et il le découvrit le jeudi saint de l'année 1795, à la clarté de la grande croix de feu qui, ce soir-là, illumine Saint-Pierre, et aux applaudissements de tous les Romains.

## L'ÉGLISE SAINT-PIERRE.

Devant le pilier de droite, au bout de la nef centrale, est placé un *Saint Pierre* en bronze, dans une chaise de marbre, sur une base d'albâtre. Là

LA CHAIRE DE SAINT-PIERRE

viennent pieusement s'agenouiller tous les dévots de Rome, tous les étrangers, tous les paysans de la Sabine, tous les pèlerins du monde catholique, heureux de baiser le pied de l'apôtre, aujourd'hui usé par le frottement continuel de tant de lèvres.

Les restes de saint Pierre reposent ici tout près, sous la coupole, à l'endroit appelé *la Confession* parce que l'apôtre y reçut la mort en confessant la religion du Christ. Là s'ouvre une crypte, c'est-à-dire une chambre souterraine revêtue de marbres précieux et de bronzes dorés : elle est éclairée par cent douze lampes qui brûlent nuit et jour, et entourée d'une magnifique balustrade.

La crypte est presque entièrement découverte, excepté à la place où gisent les cendres du martyr, et où s'élevait jadis un oratoire qui est maintenant recouvert d'une voûte. Sur cette voûte est construit le maître autel de la basilique, consacré au pape, qui seul y peut dire la messe, et qui la célèbre en regardant le peuple, selon l'usage de la primitive Église. L'autel est couronné par un immense baldaquin en bronze doré que le Bernin érigea sous le pontificat d'Urbain VIII. Croirait-on que ce baldaquin, proportionné cependant à l'édifice, est beaucoup plus haut que le fronton de la colonnade du Louvre ? Près de deux mille quintaux de bronze arrachés au portique du Panthéon de Rome, furent employés à cet ouvrage vraiment prodigieux. Le dais est soutenu par quatre colonnes torses de l'ordre composite, cannelées jusqu'au tiers, ornées de pampres et d'enfants, et surmontées de quatre anges qui accompagnent un admirable couronnement en forme de mitre. Le baldaquin de Saint-Pierre est un des titres de gloire du cavalier Bernin ; mais son génie a laissé une empreinte moins heureuse dans le chœur de l'église, ou, pour mieux dire, dans le chevet, que les Italiens appellent la tribune. On y aperçoit de loin quatre docteurs de l'Église, gigantesques figures de bronze qui soutiennent de leurs mains la chaire de Saint-Pierre, et dont le geste gracieux touche en vérité au ridicule. Le siége de bois, incrusté d'ivoire, sur lequel s'est assis le premier pontife du christianisme, est renfermé dans un trône de bronze qui en est, pour ainsi dire, le reliquaire. Aux deux côtés de ce trône sont deux anges, et plus haut, deux enfants portant la tiare et les clefs pontificales. Annibal Carrache avait dit souvent que le fond d'une église comme Saint-Pierre demandait quelque chose de surprenant, quelque invention merveilleuse. Le Bernin imagina de faire briller, au-dessus de la chaire, une gloire, c'est-à-dire une multitude d'anges en adoration, au sein d'une lumière éclatante et rayonnante. Une fenêtre se trouvant à cette hauteur, l'artiste en profita pour ménager, derrière la Gloire, une masse de clarté qui, traversant des cristaux jaunes, produit une coloration lumineuse d'un effet théâtral et fantastique, mais grandiose et imposant.

En parcourant Saint-Pierre, on croit sentir qu'on est plutôt dans le temple d'un souverain que dans l'église du prince des prêtres. Partout on y voit resplendir l'argent et l'or, les pierres précieuses et les diamants ; partout la perfection du travail le dispute à la richesse de la matière. Les stucs dorés brillent dans les lambris en rosaces et en caissons magnifiquement ouvrés ; les coupoles qui

dominent la plupart des chapelles, sont revêtues de mosaïques d'une beauté rare. Il est des autels d'une opulence asiatique où scintillent l'améthyste, l'émeraude et le saphir, où abondent le porphyre et le jaspe, l'albâtre et le granit. Dans la chapelle

LE CHRIST ADORÉ PAR LES ANGES

du Saint-Sacrement s'élève un tabernacle de forme ronde, soutenu par douze colonnes en lapis-lazuli de six mètres de hauteur. Enfin, cent cinquante statues de marbre ou de bronze, dix-neuf mausolées, décorent cette basilique sans pareille, et loin d'en embarrasser les nefs et d'en rapetisser l'espace, ils se perdent, au contraire, dans

son immensité. Mais ce n'est pas tout : il nous reste encore à visiter, ne fût-ce qu'en passant, la vaste sacristie de Saint-Pierre, construite par le pape Pie VI. Là se déploient de vastes colonnades en marbres gris et vert africain. Là se conservent, dans des coffres ou des armoires en bois des Indes, tous les trésors de l'église, les ornements sacrés, les énormes chandeliers de vermeil, chefs-d'œuvre d'orfévrerie de Benvenuto et d'Antoine Gentili, les candélabres célèbres de Pollajuolo, la dalmatique de Léon III, qui servait au couronnement des empereurs germaniques et qui est vieille de onze cents ans. On montre encore, dans la sacristie, plusieurs tableaux de prix, tels qu'une Descente de croix, peinte par Laurent Sabbatini sur les dessins de Michel-Ange; une Sainte Famille de François Penni, l'élève et l'un des héritiers de Raphaël; et une peinture d'Ugo da Carpi, exécutée sans pinceau, *senza pennello*, ainsi qu'il est écrit sur le tableau lui-même : cette peinture singulière représente sainte Véronique tenant le saint suaire. Mais les plus curieux objets d'art de la sacristie sont les six tableaux de Giotto, le grand peintre du XIIIe siècle. Nous avons reproduit celui qui nous a paru être le plus beau : *le Christ adoré par les anges*.

Maintenant, si l'on veut avoir une juste idée de Saint-Pierre et en calculer l'étendue, il faut entreprendre un voyage, monter sur la coupole. Au sommet, on trouve une lanterne qui, d'en bas, paraît toute petite, et qui mesure seize mètres de haut!... Cette lanterne porte elle-même une boule de bronze qui, vue de la place, ne paraît pas avoir plus de volume que celles dont on décore nos rampes d'escalier, et qui, chose à peine croyable! peut contenir jusqu'à seize personnes assises. Que si l'on rentre dans l'intérieur du dôme et que de la galerie qui sépare les deux coupoles, on ait le courage de plonger un regard dans l'église, on n'y aperçoit presque plus ni les mausolées, ni les autels, ni les statues colossales, et c'est alors qu'on peut juger de l'immensité de Saint-Pierre, de la puissance des papes, du génie de Bramante et de Michel-Ange.

A Saint-Pierre, le pape est le chef de l'Église universelle ; à Saint-Jean de Latran, il est évêque de Rome, primat d'Italie et patriarche d'Occident. C'est là que le souverain pontife, aussitôt après son élection, vient prendre possession de son siége. Vénérable d'ailleurs par son antiquité, puisque son fondateur fut Constantin, la cathédrale du pape est regardée comme la première église du monde, *omnium urbis et orbis ecclesiarum mater et caput* : c'est ce que porte l'inscription qu'on lit deux fois sur sa double façade.

A l'époque où Avignon était la résidence des papes, le palais de Latran, donné par Constantin à saint Silvestre, était le lieu qu'habitaient les souverains pontifes quand ils venaient à Rome. La basilique ayant été brûlée en 1308, Clément V envoya d'Avignon des sommes considérables pour la reconstruire avec

magnificence. Grégoire XI, qui transféra le saint-siége à Rome en 1377, ouvrit la porte du nord ; Pie IV fit élever une des façades et décora la voûte de sculptures dorées. Enfin, depuis Clément V, il n'est pas un pape qui n'ait travaillé à embellir, à enrichir Saint-Jean de Latran. Aussi l'appelle-t-on quelquefois, par allusion aux immenses trésors qu'elle renferme, la Basilique d'or, *Basilica aurea*.

Construite sous Clément XII par Alexandre Galilei, la façade principale, du côté de l'orient, se compose de six énormes pilastres mesurant toute la hauteur de deux portiques superposés. On entre dans l'église par cinq portes correspondant à autant de nefs. Trente-six colonnes soutenaient autrefois la grande nef; mais le Borromini, les jugeant d'une solidité insuffisante, les enveloppa deux à deux dans des piliers énormes, supprimant ainsi une colonne sur trois. Puis, entre les deux pilastres qui ornent chacun des pieds-droits et qui s'élèvent depuis le pavé jusqu'à la voûte, il creusa douze niches ornées de vingt-quatre colonnes en vert antique dans lesquelles furent placées les statues colossales des douze apôtres. On s'accorde à regarder, comme les plus remarquables, celles de saint Thomas et de saint Barthélemy, qui sont l'une et l'autre du sculpteur français Le Gros. Les douze niches sont surmontées de bas-reliefs en stuc, exécutés sur les modèles de l'Algarde, et représentant divers épisodes de l'Ancien Testament. Plus haut, sont les figures de douze prophètes, peintes par André Procaccini, Benefial et Conca. Enfin, au-dessus, resplendit un magnifique plafond doré dont les moulures furent, dit-on, dessinées par Michel-Ange.

Deux colonnes de granit rouge, de douze mètres de haut, soutiennent le grand arc qui sépare la nef des croisillons et du chœur. Au point d'intersection s'élève un tabernacle gothique, sculpté à jour et s'appuyant sur quatre colonnes de porphyre. Ce tabernacle, qui sert de baldaquin à l'autel du pape, renferme les reliques les plus vénérables, la tunique de pourpre teinte encore du sang de Jésus-Christ, le linge dont il essuya les pieds des apôtres, et les têtes de saint Pierre et de saint Paul, renfermées dans des boîtes d'argent enrichies de diamants, données à l'église par Charles V, roi de France, et qui portent sur un des côtés une fleur de lis d'or. Au fond de la croisée, à gauche, les regards éblouis se portent sur l'autel du Saint-Sacrement, orné d'un tabernacle en pierres précieuses. L'entablement et le fronton de l'autel sont soutenus par quatre colonnes cannelées de bronze antique ; au-dessus du tympan se voit une Ascension peinte à fresque par le Josépin ; cet artiste, qui fit ou dirigea toutes les peintures de Saint-Jean de Latran, est inhumé dans l'église, derrière la tribune, à côté du tombeau d'un autre artiste éminent, André Sacchi. Les quatre docteurs de l'Église, peints à fresque dans la chapelle du Saint-Sacrement, sont de César Nebbia. A l'autre extrémité de la nef transversale, sont les meilleures orgues de Rome,

portées par deux colonnes cannelées en jaune antique, les plus grandes connues en cette sorte de marbre.

Mais la merveille de Saint-Jean de Latran est la chapelle Corsini : tout y est d'une richesse incomparable. La grille même qui en ferme l'entrée est ouvragée d'admirables dessins et forme à elle seule un chef-d'œuvre d'art. Là sont accumulés avec goût, entassés avec ordre, tous les trésors imaginables, le porphyre, les jaspes,

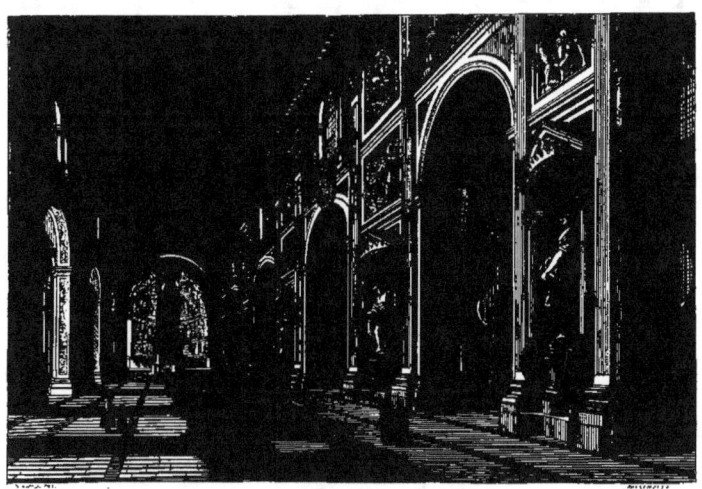

INTÉRIEUR DE L'ÉGLISE SAINT JEAN DE LATRAN

les agates, la serpentine, l'albâtre oriental, le vert et le jaune antiques, vingt autres marbres précieux et de superbes bronzes dorés. Clément XII éleva cette chapelle à son aïeul, saint André Corsini, dont le portrait en mosaïque, d'après le Guide, occupe le milieu de l'autel. A gauche est le mausolée de Clément XII lui-même; il voulut être enseveli dans une urne de porphyre, longtemps abandonnée sous le portique du Panthéon, et qui peut-être avait renfermé les cendres d'Agrippa. La statue du pape, toute de bronze, est accompagnée de figures symboliques, ainsi que la statue du cardinal Neri Corsini, oncle de Clément XII, qui fait face au

monument de son neveu. D'autres sculptures, représentant les vertus cardinales, embellissent encore la chapelle Corsini ; la plus remarquable est la Tempérance de Philippe della Valle, jolie figure de marbre qui verse de l'eau, d'un vase dans un autre.

En revenant dans la grande nef, on trouve le tombeau en bronze de Martin V, par Simon Donatello, frère du fameux sculpteur florentin, et dans la nef à droite, le portrait de Boniface VIII, ouvrage présumé du Giotto ; puis, à l'extrémité, sous le portique du nord, une statue d'Henri IV érigée au roi huguenot par ses confrères les chanoines de Saint-Jean de Latran. Depuis Henri IV, les rois de France ont toujours été membres de l'illustre chapitre. Si l'on sort de l'église par la porte du nord, on a devant soi un monument qui a trois mille ans d'existence, l'obélisque de Teutmosis, en granit rouge, transporté ici par Dominique Fontana, sous le pontificat de Sixte-Quint. Si l'on sort par la porte de l'orient, on rencontre le saint escalier, c'est-à-dire vingt-huit marches de marbre blanc qu'on dit être celles de la maison de Pilate à Jérusalem, marches sacrées, que le Christ a montées et descendues, et que l'on doit gravir à genoux. Mais avant de quitter Saint-Jean de Latran, il est impossible de ne pas jeter un coup d'œil sur la vue que l'édifice domine : rien de plus imposant et de plus triste ; on aperçoit de ce point toute la sublime campagne de Rome jusqu'aux montagnes bleues de la Sabine : ici, les vieilles murailles d'Aurélien décorées de tours et couvertes de graminées; là, les débris de l'aqueduc de Néron, et de toutes parts, sous un ciel ardent, de pittoresques villas interrompant par des massifs de verdure le sauvage désert du Latium.

N l'an 352, le pape Libère eut un songe où il crut voir la Vierge Marie qui lui ordonnait d'élever un temple à l'endroit où il aurait neigé pendant la nuit. A son réveil, le pontife ayant appris qu'une neige abondante était tombée sur le mont Esquilin, alla vérifier le prodige avec un certain Jean, patricien romain, qui avait eu la même vision, et il traça sur la neige le plan de la basilique dont ce patricien fit les frais. Telle est l'origine miraculeuse de l'église *Santa Maria ad Nives*, appelée aujourd'hui Sainte-Marie Majeure parce qu'elle est la plus grande des trente-neuf églises de Rome dédiées à la Vierge.

Au milieu de la grande place qui précède la basilique, Paul V fit élever une des magnifiques colonnes du temple de la Paix, colonne corinthienne d'une exquise élégance, que son isolement rend peut-être un peu trop svelte, et

au sommet de laquelle est placée la statue de la Vierge. La façade principale de l'église, qui donne sur cette place, présente un double portique ayant trois ouvertures en bas et trois arcades en haut. Le portique inférieur, d'ordre ionique, forme trois avant-corps, tous trois ornés d'un fronton ; le portique supérieur, d'ordre corinthien, s'ouvre en arcades et porte une balustrade couronnée de cinq statues. Le cavalier Ferdinand Fuga fut l'architecte ou plutôt le restaurateur de

LA MADONE DE SAINT LUC

cette église, sous le pontificat de Benoît XIV, et c'est lui qui la mit dans l'état où nous la voyons. En édifiant la nouvelle façade, il y incrusta les mosaïques du XIIIe siècle qui décoraient l'ancienne ; ces mosaïques sont l'œuvre de Gaddo Gaddi, et de Philippe Rosetti, contemporain de Cimabué.

Rien de plus majestueux, de plus simple et de plus noble que l'architecture intérieure de l'église : elle est divisée en trois nefs par une suite de trente-six colonnes ioniques de marbre blanc, présentant les lignes les plus heureuses, et qui font embrasser d'un seul regard l'ensemble de l'édifice. Tirées du temple de

Junon, ces colonnes soutiennent une frise en mosaïque représentant une longue guirlande de fleurs et un entablement d'un profil sévère. Au-dessus s'élève un second ordre de pilastres corinthiens, ornés de mosaïques du $v^e$ siècle. Le plafond, d'une rare magnificence, est comparti en caissons et en rosaces qui furent sculptés sur les dessins de Julien de San Gallo. On employa pour le dorer le premier or envoyé à Rome par le roi d'Espagne après la découverte de l'Amérique.

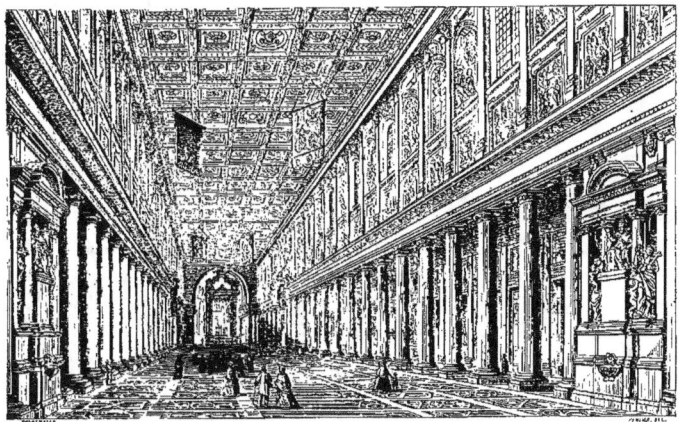

VUE INTÉRIEURE DE SAINTE-MARIE MAJEURE

Dès l'entrée de la basilique, on aperçoit le maître autel entièrement isolé, sous un baldaquin soutenu par quatre colonnes de porphyre, entourées de palmes d'or en spirale, et sur lesquelles six anges de marbre tiennent avec grâce une couronne. Au fond de la tribune, c'est-à-dire de l'abside, partie ancienne et gothique du monument, on remarque des mosaïques de Gaddo Gaddi et de Mino da Tunita, artistes du $XIII^e$ siècle, qui ont représenté Jésus et Marie de proportion colossale. Mais ces mosaïques infiniment curieuses le sont peut-être moins encore que celles incrustées dans l'arc qui interrompt la nef du milieu. Celles-ci furent commandées, au $v^e$ siècle, par un pape d'une pauvreté évangélique, Sixte III, l'ami de saint Augustin. Dans la croisée à droite, se trouve la chapelle de

Sixte-Quint, érigée par Dominique Fontana, qui est à elle seule une église, avec sa coupole, ses autels, sa confession, sa sacristie. La statue de l'illustre pâtre de Montalte est entourée de quatre colonnes de vert antique et accompagnée de figures symboliques de marbre et de bas-reliefs. Vis-à-vis sont les cendres de Pie V, renfermées dans une urne de vert antique. Au centre de la chapelle s'élève l'autel du Saint-Sacrement, dont le tabernacle est porté par quatre anges en bronze doré. Au-dessous se conserve une relique des plus vénérables : c'est une partie de la crèche qui fut le berceau de Jésus-Christ.

En rentrant dans la nef par le grand arc, que soutiennent deux superbes colonnes de granit oriental, on a devant soi la chapelle de Paul V, Borghèse, qui fait face à celle de Sixte-Quint, et n'a d'égale en magnificence que la chapelle Corsini à Saint-Jean de Latran. C'est là que l'on voit l'image que nous avons reproduite, de *la Vierge tenant dans ses bras l'enfant Jésus*, peinture que l'on attribue à saint Luc l'évangéliste, qui fut l'ami de l'apôtre saint Pierre. Ce curieux tableau est placé sur un fond de lapis-lazuli, entouré de pierres précieuses mêlées d'onyx et d'albâtre fleuri. Les colonnes sont en jaspe, les chapiteaux en bronze, et la frise est d'agate. On devine dans quel style sont les mausolées de Paul V et de Clément VIII, sculptés par le Bernin et son école; ils sont plus riches que beaux. En sortant par la porte qui est à côté de l'abside, on voit la seconde façade de l'église : elle est construite en travertin sur les dessins du chevalier Rainaldi, et forme une demi-tour ronde en saillie; tout l'édifice est couronné par une balustrade sur laquelle s'élèvent deux coupoles octogones. La place que domine cette façade est décorée d'un obélisque sans hiéroglyphes, tout pareil à celui du Quirinal. Apportées d'Égypte sous l'empereur Claude, ces deux aiguilles, qui gisaient à terre devant le mausolée d'Auguste, furent relevées par l'architecte Fontana sous le pontificat de Sixte-Quint.

'ITALIE est le seul pays, peut-être, où l'on trouve des artistes habiles dans tous les arts à la fois, et capables de s'illustrer par les œuvres les plus diverses. Rien de plus commun que de voir, à Rome, des monuments décorés de peintures ou de sculptures par l'architecte même qui les a construits. Aussi n'est-on pas étonné d'apprendre que l'élégant portique de Sainte-Marie de la Paix est l'ouvrage d'un peintre fameux par ses talents et par ses défauts, Pietre de Cortone.

Sixte IV, pour obtenir du ciel la paix de l'Italie, menacée par les armées de Mahomet II, fit vœu d'élever une église à la Vierge, et c'est en conséquence de ce vœu qu'il bâtit, en 1487, Sainte-Marie de la Paix, et lui donna ce beau nom. Baccio Pintelli en fut l'architecte; mais il ne put l'achever. Son plan était fort simple : il consistait en une seule nef terminée par une

coupole octogone. Environ deux siècles plus tard, Alexandre VII, de la maison Chigi, dans des circonstances où il s'agissait également de ramener la paix entre les princes chrétiens, fit restaurer l'église fondée par Sixte IV, et confia la direction des travaux à Pietre de Cortone. Le peintre, voulant donner à la façade un aspect pittoresque, y dessina deux ordres qui contrastent plutôt qu'ils ne s'harmonisent. Le premier est un portique demi-circulaire et en saillie, de colonnes doriques; le second est un ordre composite assez tourmenté, dont les lignes contrarient celles de l'avant-corps, lequel a, du reste, un air tout à fait antique.

En ordonnant la restauration de Sainte-Marie de la Paix, le pape Alexandre VII se souvint sans doute que cette église avait été l'objet des prédilections de son aïeul Augustin Chigi; le visiteur sait aussi que c'est là, dans la première chapelle à droite, que se trouve une des plus belles peintures de Raphaël. En attendant que le custode vienne lever le rideau qui la recouvre, jetons un coup d'œil sur l'église dont la nef, un peu étroite, aboutit à un dôme du meilleur effet. Au grand autel, entre quatre colonnes de vert antique, est enchâssée, sur un fond de jaspe noir, une des images de la Vierge qu'on attribue à saint Luc; aussi l'a-t-on ornée de pierres précieuses. A droite et à gauche, sous des arcades, s'ouvrent des chapelles toutes décorées de tableaux relatifs à la vie de la Vierge : ici, par le Josépin et Carle Maratte; là, par Gentileschi et par le prince de l'école siennoise, Balthasar Peruzzi. Charles Maderne, qui, en qualité d'architecte, avait bâti le maître autel, l'a décoré, en qualité de sculpteur, de deux belles statues de marbre, la Justice et la Paix. L'Albane a peint la voûte et les pendentifs de la coupole. François Vannius, de Sienne, qui eut tant de sentiment et tant de grâce, fut aussi employé aux peintures placées sous la lumière du dôme : il a représenté la naissance de la Vierge dans la troisième chapelle, et le Florentin Morandi a peint, dans la quatrième, la mort de la Vierge dans ce ton rouge brique familier à son école.

Enfin, nous avons devant les yeux *les Prophètes* et *les Sibylles*. Nulle part le divin Sanzio n'a montré un génie plus grand, plus souple, plus facilement sublime. En dépit des difficultés que présentait l'espace ingrat et irrégulier qu'il avait à remplir, il a su développer sans effort des figures pleines de dignité dans leur geste et d'ampleur dans leur ajustement. Ici, du reste, nous n'avons à juger que la composition du maître, car non-seulement l'exécution des Prophètes fut confiée par lui à son élève Timoteo della Vite, mais encore la peinture même du collaborateur de Raphaël a été profondément altérée par les restaurations dont elle a été l'objet. Mais quelles nobles lignes! quel heureux jet de draperies! et surtout quelle justesse! quelle finesse de nuances dans le caractère donné à chaque prophète! Quiconque a fait une étude approfondie des Écritures reconnaîtrait sur-le-champ, rien qu'à sa physionomie morale, le jeune prophète Daniel. Le

peintre l'a représenté assis, tenant sur son genou une tablette et regardant celle que lui montre le roi David, debout à côté de lui, et revêtu de la robe pontificale. On lit sur la tablette de David : *Je suis ressuscité et je suis encore près de toi*. Rien de plus beau que la figure de Daniel. Une inspiration divine éclaire son

LE PROPHÈTE DANIEL ET LE ROI DAVID

regard. Un geste élégant, la grâce, le naturel et l'abondance de ses draperies, lui prêtent quelque chose d'auguste et démontrent qu'on pouvait, après Michel-Ange, trouver une autre façon de s'élever jusqu'au sublime. Toujours guidé par un sentiment de pondération et de gracieuse symétrie, Raphaël a dessiné de l'autre côté de la croisée le prophète Jonas, debout, les yeux levés vers le ciel; tout près

de lui le prophète Osée est assis et montre ces mots gravés sur une tablette : *Dieu le réveillera au bout de deux jours, le troisième jour.* Dans l'une et l'autre composition, on voit un ange placé derrière les prophètes, qui symbolise l'esprit de Dieu, et dans lequel se retrouve cette variété de nuances propre au génie de Raphaël.

Mais si la peinture des Prophètes trahit la faiblesse de l'élève qui l'exécuta et celle des artistes qui l'ont restaurée, en revanche, celle des Sibylles, bien qu'elle ait été légèrement retouchée, révèle la main du maître lui-même ; aussi n'est-elle pas attristée par ces ombres noires, par ces tons durs, familiers à Jules Romain, et qui ont si souvent calomnié le coloris clair et blond de Raphaël. Il faut désespérer de rencontrer jamais, dans le domaine entier de la peinture, des figures de femmes et des figures d'anges aussi bien groupées, plus gracieusement vêtues, plus belles de forme et de mouvement, plus élevées de style et cependant plus vivantes. Ici encore, le grand peintre a caractérisé avec une rare souplesse les différences de race et de génie qui devaient distinguer les Sibylles. Celle de Tibur, vue de profil à l'un des angles de la composition, conserve, en dépit de sa vieillesse, un air de majestueuse dignité ; les trois autres sont toutes brillantes de jeunesse et de santé ; ce sont : la Samienne, la Delphique et la Sibylle de Cumes. Les deux premières, mollement appuyées sur le cintre de la chapelle, sont d'inimitables modèles de grâce et d'abandon, de morbidesse et de beauté. Pour trouver des draperies plus charmantes que ces draperies sous lesquelles frémit le nu, et qui pourtant le cachent avec tant de pudeur, il faudrait peut-être remonter jusqu'aux chefs-d'œuvre de la statuaire antique. Des messagers célestes, s'appuyant sur des tablettes ou tenant des parchemins déroulés sur lesquels sont gravées des inscriptions grecques, semblent enseigner aux Sibylles les mystères de la volonté de Dieu et leur apporter les oracles qu'elles doivent traduire aux humains. Les traditions à l'égard des Sibylles et de leurs prophéties sont, à la vérité, fort problématiques ; en grande partie même, ce sont de pures fictions appartenant aux premiers temps du christianisme, que l'Église n'a ni adoptées ni repoussées. Mais, comme les poëtes, les peintres se sont toujours figuré les Sibylles comme des femmes agitées par les convulsions qui possédaient les antiques prêtresses, *furore divinationis convulsæ*, selon le mot de Cicéron. Mais le peintre d'Urbin a donné à ses Sibylles un air calme, des attitudes pleines de sérénité, et tout à fait conformes à la nature de leurs oracles, puisqu'elles avaient mission de prophétiser la venue du Rédempteur de l'humanité. En revenant au merveilleux talent déployé dans cette peinture par Raphaël, on doit la regarder comme un des chefs-d'œuvre de sa seconde manière. « C'est une chose surprenante, dit Missirini, que dans un espace aussi restreint et aussi peu régulier, cet esprit ingénieux ait su placer onze figures, dont quatre de grandeur

colossale, tellement bien ordonnées et séparées par des vides si bien ménagés, que l'œil s'y repose facilement, et, embrassant du premier coup tout l'ensemble, s'y attache avec un indicible plaisir. »

Vasari, qui ne put jamais se défendre d'une grande partialité pour Michel-Ange, son maître, et pour les Florentins, ses compatriotes, n'a pas manqué de dire que *les Prophètes* et *les Sibylles* de Sainte-Marie de la Paix étaient l'œuvre la plus parfaite de Raphaël, mais en ajoutant que, dans la conception de ces peintures, il avait tiré un grand secours de la vue des fresques de Michel-Ange à la chapelle

LES SIBYLLES

Sixtine : *Gli fu di grande ajuto l'aver veduto nella cappella del papa l'opera di Michelangelo*. Cette opinion, que Raphaël se serait inspiré de Michel-Ange, est vivement combattue par Lanzi et par M. Quatremère de Quincy. Ce dernier, dans son *Histoire de Raphaël*, ne trouve d'autre rapport entre l'un et l'autre peintre que le titre ou la dénomination des sujets. « Loin que Raphaël, dit-il, ait imité ou emprunté quoi que ce soit aux *Sibylles* et aux *Prophètes* de Michel-Ange, on dirait que, guidé par une tout autre inspiration, il se serait proposé de montrer, dans toutes les parties de son œuvre, précisément ce qui manque aux représentations de son prédécesseur, c'est-à-dire la noblesse des formes, la dignité du caractère, la beauté des physionomies, la propriété du sujet. » Sous le rapport des ajustements,

comme sous celui des figures, il repousse également toute idée d'emprunt de la part de Raphaël. « Michel-Ange, ajoute-t-il, n'a jamais porté plus loin que dans ses *Sibylles* de la chapelle Sixtine, une sorte d'*étrangeté* de costumes et de formes; une manière d'être qui n'est ni féminine, ni virile, et dont le type n'a aucun analogue. Raphaël n'a guère présenté, dans aucun de ses ouvrages, de conceptions plus nobles, plus gracieuses, plus religieuses, à la fois, que celle de ses *Sibylles*; la grâce, la beauté, la variété des ajustements y sont au niveau de l'élévation du caractère et des hautes pensées dont elles deviennent pour les yeux l'expression sensible. »

Un antiquaire distingué, François Bocchi, dans son livre italien sur les beautés de la ville de Florence, raconte, au sujet des fresques de Sainte-Marie de la Paix, une anecdote intéressante : « Raphaël, dit-il, avait reçu d'Augustin Chigi cinq cents écus à compte sur le prix de ces peintures. Quand le travail fut achevé, il demanda au caissier de Chigi (Jules Borghèse) le surplus de la somme qu'on jugerait lui être due; et comme le caissier paraissait croire que les cinq cents écus avaient largement payé l'artiste : « Faites estimer le travail par un homme « compétent, dit Raphaël, et vous verrez après si ma réclamation est fondée. » Borghèse, connaissant la rivalité qui existait entre Raphaël et Michel-Ange, choisit ce dernier pour arbitre, s'imaginant qu'il déprécierait l'ouvrage du Sanzio, *che scemasse il pregio della pittura*; il le pria donc de venir estimer les peintures de Sainte-Marie de la Paix. Buonarotti se le fit dire plusieurs fois; mais enfin il consentit un jour à suivre le caissier de Chigi; il demeura longtemps à contempler la fresque de Raphaël sans proférer une parole, et puis, comme on le pressait de donner son avis : « Cette tête, dit-il en montrant du doigt une des Sibylles, vaut « à elle seule cent écus. — Et les autres? reprit le caissier. — Les autres ne valent « pas moins, » dit Michel-Ange. Augustin Chigi, ayant eu connaissance de ce fait, qui s'était passé devant un grand nombre de personnes, s'exécuta de très-bonne grâce, suivant son habitude, et fit compter à Raphaël cent écus par chaque figure. En les lui envoyant par son caissier, il ajouta, dit Bocchi : « Tâchez que Raphaël « soit content; car s'il se fait encore payer les draperies, nous allons être bientôt « ruinés. »

La seconde chapelle à droite, immédiatement après celle des *Prophètes* et des *Sibylles*, a été dessinée par Michel-Ange, et mérite, par cela même, d'attirer notre attention. Là, comme partout où il a mis sa main puissante, ce grand homme, malgré l'exiguïté de l'espace qui lui était assigné, a su donner à son architecture l'aspect de la grandeur. L'arc et les pilastres de cette chapelle sont ornés de grotesques en bas-reliefs, regardés comme les merveilles du genre, mais qui peuvent paraître un peu compliqués pour une simple décoration destinée à réjouir l'œil.

L'ÉGLISE SAINTE-MARIE DE LA PAIX.   395

Ces grotesques sont du sculpteur Simone Mosca. Dans la chapelle de gauche, en face de celle-ci, nous retrouvons encore la trace de Michel-Ange, car c'est à lui qu'on attribue et qu'il convient d'attribuer en effet l'Annonciation de l'autel, tableau que Marcel Venusti coloria d'après le dessin du grand maître. La première

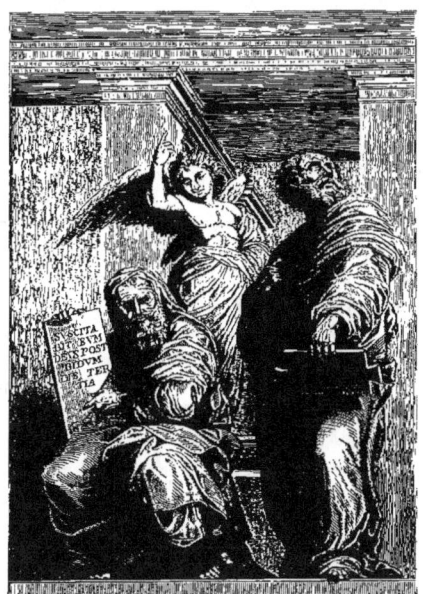

LE PROPHÈTE JONAS ET LE PROPHÈTE OSÉE

chapelle à gauche, vis-à-vis des *Sibylles*, contient des peintures qui sont dignes d'admiration, même après celles de Raphaël : ce sont les fresques de la voûte, peintes par Balthasar Peruzzi avec l'élégante discrétion qui caractérise son style. Nulle part l'artiste siennois n'a écrit ses titres de peintre aussi bien que dans Sainte-Marie de la Paix. La Présentation au temple, qui décore un des autels placés sous la coupole, passe pour son chef-d'œuvre. Par un rare privilége,

Balthasar Peruzzi n'a point à souffrir d'être mis en regard du Sanzio. Ici, comme à la Farnésine, l'artiste a eu le singulier talent de ressembler à Raphaël sans être absorbé par lui, et de montrer, à côté de lui, des œuvres que cette parenté n'a point affaiblies. Du reste, par l'universalité de son génie, Peruzzi a dégagé du milieu de tant de grands maîtres sa personnalité brillante; nous l'avons rencontré déjà et nous le retrouverons plusieurs fois encore dans le cours de cet ouvrage, mariant avec souplesse tous les arts du dessin : architecte doué d'un sentiment exquis d'ordre et de convenance; sculpteur émérite, le plus habile de tous, peut-être, dans le genre des grotesques; enfin, praticien ingénieux, rompu à tous les exercices du métier, et prompt à exécuter ces architectures feintes et ces figures en saillie qui trompaient l'œil même du Titien.

On ne peut quitter Sainte-Marie de la Paix sans visiter le cloître du couvent, le premier ouvrage que Bramante fit à Rome, sous les auspices du cardinal napolitain Olivier Caraffa : c'est un cloître à double portique en travertin. La réputation que fit à l'architecte ce joli monument lui valut à Rome des travaux importants, et fut l'origine de sa fortune. « Cette construction peut toutefois subir un reproche, dit M. Fulchiron dans son *Voyage en Italie*, celui du porte-à-faux des colonnes placées au-dessus des arcades du rez-de-chaussée, porte-à-faux que Bramante se permit pour éviter de trop larges entre-colonnements; mais l'œil n'en est pas moins choqué de cette infraction aux règles de la solidité. »

Tout à côté de Sainte-Marie de la Paix, sur la place Navone, s'élève un autre ouvrage du Bramante, plus pur et plus remarquable; nous voulons parler de la façade à trois ordres corinthiens de Sainte-Marie de l'Ame, jolie église dans laquelle nous eussions conduit le lecteur, si la célèbre Sainte Famille de Jules Romain, qu'on y admirait tant autrefois, n'avait été presque détruite par une inondation du Tibre.

NE fresque de Raphaël est un objet d'art si précieux que nous serions coupable de ne pas signaler à l'admiration de nos lecteurs celle qui décore Saint-Augustin, église intéressante d'ailleurs par d'autres richesses. Bâtie vers la fin du xv° siècle, avec des pierres du Colisée, par le cardinal d'Estouteville, ministre de France à Rome, cet édifice est élégant et simple. Baccio Pintelli y éleva une coupole octogone qui fait époque dans l'histoire de l'architecture à Rome, parce qu'elle est la première qu'on y ait vue. L'intérieur de cette église a trois nefs, divisées par de longs piliers dans lesquels sont engagées des colonnes sveltes qui donnent à cet édifice une apparence gothique. Les chapelles sont richement ornées de marbres et de peintures; mais la première chose qu'on peut y voir, c'est la fameuse fresque de Raphaël, *le Prophète Isaïe*, peinte sur le troisième pilastre de la nef, à gauche

On a écrit des volumes sur l'*Isaïe* et sur la question de savoir si Raphaël avait agrandi sa manière en voyant les peintures de la chapelle Sixtine. Comparé à ses précédents ouvrages, le *Prophète Isaïe* témoigne, il est vrai, d'un notable changement de style, d'une ampleur, d'une majesté assez imprévues chez un homme qui venait à peine d'abandonner la tradition péruginesque, et qui, même dans la Chambre de la Signature, au Vatican, ne s'était pas élevé à cette hauteur d'intention, à cette fierté de sentiment et de contours. Mais si on le compare aux fresques de Michel-Ange, l'*Isaïe* devient une imitation et perd en conséquence cette qualité précieuse qu'ont toujours les productions originales. Les admirateurs quand même du peintre d'Urbin, Quatremère de Quincy, Raphaël Mengs et autres y veulent voir, au contraire, une marque de la supériorité de l'imitateur sur son modèle; Mengs va jusqu'à dire : « Le tableau qui est dans l'église Saint-Augustin, à Rome, a toute la grandiosité des *Prophètes* de la chapelle Sixtine, mais avec cette différence que, chez Raphaël, l'art est voilé, tandis que chez Michel-Ange il est trop à découvert. » M. Quatremère de Quincy abonde dans le même sens et paraît croire que les défauts de l'*Isaïe*, au lieu d'être inhérents au caractère de l'imitateur, tiennent au contraire à l'original imité. Voici comment il s'exprime : « Vasari donne à entendre que la figure du prophète Isaïe, qu'on voit peinte à fresque sur un des piliers de l'église, aurait succédé à une autre que Raphaël aurait effacée, après avoir vu la chapelle Sixtine. Quoi qu'il en soit de cette particularité, il y a réellement dans cette figure, et dans elle seule, entre un si grand nombre d'autres, quelque chose qui n'est pas sans rapport de goût et de manière avec les *Prophètes* de Michel-Ange. » C'est aussi le sentiment de Louis Crespi : « J'avoue, dit-il, que quand je vis *le Prophète Isaïe*, je restai surpris, et je l'aurais jugé de Michel-Ange, à la grandeur du style, à la hardiesse, à la liberté des contours. » M. Quatremère ajoute : « Nous oserons dire de plus que cette figure tient encore de Michel-Ange par une sorte d'insignifiance d'attitude, par le manque d'expression dans la physionomie, et par un vide d'intérêt, qu'on ne remarque guère chez Raphaël, lorsqu'il est lui-même, tel que nous le voyons, dans des sujets du même genre, à l'église *della Pace*. Qui sait, en effet, si son intention n'aurait pas été de faire voir, par une sorte de contrefaçon, ou ce qu'on appelle *singerie de style*, chose facile à tous les artistes, qu'il aurait pu, comme on le disait, *faire du Michel-Ange*. Quelque peu de valeur qu'on puisse trouver à cette opinion, nous la préférerions à celle de Comolli, qui suppose comme possible que ce qu'il y a de *michelangesque* dans cette figure serait dû à Daniel de Volterre, chargé de la restaurer après l'accident qui l'avait dégradée. »

L'accident auquel on fait allusion ici arriva sous le pontificat de Paul IV. Un sacristain, ayant voulu nettoyer la fresque de Raphaël, l'endommagea. La

restauration en fut confiée à Daniel de Volterre, élève de Michel-Ange, qui ne peut être accusé d'avoir affaibli le caractère primitif de la figure. Quoi qu'il en soit, du vivant même de Raphaël, Michel-Ange exprima son admiration pour l'*Isaïe*. On raconte même qu'un riche dévot, voulant faire décorer de fresques

LE PROPHÈTE ISAÏE

tous les pilastres de la grande nef, s'adressa au Sanzio qui, après avoir peint l'*Isaïe*, en demanda cinquante écus. Le dévot trouva la somme exorbitante, et en appela à l'estimation de Michel-Ange. Le grand homme répondit qu'un genou du prophète valait à lui seul plus de cinquante écus, et l'affaire en resta là.

D'autres objets d'art et de précieuses curiosités se font remarquer dans l'église Saint-Augustin; et d'abord, au-dessus du ciboire du maître autel, une image de la

Vierge, attribuée à saint Luc et apportée à Rome par les Grecs, après la prise de Constantinople ; une urne magnifique de vert antique placée sous l'autel de la huitième chapelle à gauche, renfermant les cendres de sainte Monique, mère de saint Augustin ; le monument élevé au cardinal Imperiali, dont le cercueil est ouvert par un aigle. Il faut examiner encore trois tableaux du Guerchin, décorant la chapelle dédiée au patron de l'église ; ensuite, dans la première chapelle à droite, une sainte Catherine peinte à l'huile, sur le mur, par Venusti, élève de Perino del Vaga ; deux brutales et vaillantes peintures du Caravage ; une Adoration des bergers, et la Vierge de Lorette entre deux pèlerins couverts de boue et de guenilles ; enfin toutes les fresques de la neuvième chapelle, qui sont de Lanfranc, et parmi lesquelles on distingue saint Augustin méditant, au bord de la mer, sur le mystère de la Trinité. On se rappelle que ce grand docteur de l'Église, se promenant un jour sur le rivage, vit un enfant qui puisait constamment de l'eau avec une coquille et allait la porter dans un creux pratiqué dans le sable. Interrogé sur son intention, l'enfant répondit : « Je veux faire tenir dans ce trou toute l'eau de l'Océan. » Comme saint Augustin cherchait à lui démontrer, en souriant, l'impossibilité d'une telle entreprise : « Eh bien ! reprit l'enfant, sachez que j'aurai accompli mon projet bien avant que vous ayez compris le mystère sur lequel vous méditez en ce moment. » Mais il existe, dans l'église où nous sommes, une sculpture plus admirable peut-être que tous les tableaux dont nous venons de parler, c'est un groupe du Sansovino, représentant sainte Anne tenant dans ses bras la Vierge Marie et l'enfant Jésus, œuvre d'un beau style, d'un sentiment délicat, d'une exécution tendre, et qui honore l'illustre statuaire vénitien non moins que les monuments dont il fut l'architecte à Venise.

Nous arrivons maintenant au Panthéon, c'est-à-dire au plus beau reste de la magnificence romaine, à une merveille d'architecture, au seul temple antique de Rome qui se soit conservé dans son entier. Il fut élevé par Marcus Agrippa durant son troisième consulat, c'est-à-dire en l'an 727 de Rome, ainsi que nous l'apprend l'inscription qu'on lit sur la frise du portique :

M. AGRIPPA. L. F. COS. TERTIUM. FECIT.

Marcus Agrippa, né d'une famille obscure, était parvenu, par son mérite, aux plus hautes dignités de l'empire. Auguste lui donna en mariage sa fille Julie, et fit de lui son principal ministre. Par reconnaissance, Agrippa voulut dédier un temple à son beau-père ; mais Auguste ayant décliné cet honneur, Agrippa

dédia son temple à Jupiter Vengeur, en souvenir de la victoire d'Actium; toutefois l'édifice reçut le nom de Panthéon, soit parce qu'on y voyait les statues de Mars et de Vénus, avec les attributs de plusieurs divinités, soit, comme le dit l'historien Dion Cassius, parce que la voûte du monument était semblable à la voûte du ciel.

Quelques antiquaires ont pensé que le corps de l'édifice, autrement dit la rotonde, avait été construit du temps de la république, et que Marcus Agrippa y avait seulement ajouté le portique. On remarque en effet un désaccord entre l'édifice et le porche, dont l'entablement ne correspond point à celui du temple. Mais, la rotonde se trouvant liée aux thermes d'Agrippa, il est probable que le premier de ces bâtiments fut édifié en même temps que l'autre, et qu'ainsi le Panthéon tout entier fut l'ouvrage d'un seul et même architecte. Quoi qu'il en soit, il n'y a pas dans Rome, si l'on excepte le Colisée, de monument plus magnifique, plus imposant, plus auguste. Le portique est le plus beau qui existe en Italie. Composé de seize colonnes monolithes en granit oriental blanc et noir, d'ordre corinthien, il présente une élévation de treize mètres. Le fronton est porté sur huit colonnes; les huit autres, placées quatre à quatre sur deux rangs, ont entre elles des espacements doubles et triples, et ne correspondent qu'aux première, troisième, sixième et huitième colonnes de la façade. Le portique, ainsi dégagé, paraît plus vaste, l'entrée du temple plus libre, et le spectateur aperçoit de loin, sans obstacle, les deux grandes niches qui sont des deux côtés de l'entrée et dans lesquelles étaient placées jadis les statues d'Auguste et d'Agrippa, selon le témoignage de Dion. Une de ces niches a contenu plus tard l'urne de porphyre que nous avons vue à Saint-Jean de Latran dans la chapelle Corsini, et dont le pape Clément XII fit son tombeau. Les colonnes de ce superbe vestibule ont un mètre quarante centimètres de diamètre, et leur entre-colonnement est de deux diamètres de colonnes, ce qui donne une proportion admirable; le travail des bases et des chapiteaux est d'une perfection exquise. On peut, du reste, observer les plus fines nuances de construction dans cette massive architecture. Ainsi l'entre-colonnement du milieu est un peu plus large que les autres, pour laisser mieux voir la porte, et les entre-colonnements qui suivent diminuent à mesure qu'ils s'éloignent du centre. Une dégradation en sens inverse se fait remarquer dans la grosseur des colonnes dont le diamètre augmente à partir du milieu, de sorte que les colonnes des extrémités sont plus fortes que les intermédiaires. C'est peut-être à ces calculs délicats de l'architecte, à ces nuances dans les proportions, qu'il faut attribuer l'impression mystérieuse que produit d'abord le portique du Panthéon, et l'étonnement religieux dont on est saisi avant même de pénétrer dans le temple. Encore doit-on ajouter à cet effet celui que devait produire le monument lorsqu'on y montait par un escalier de marbre,

décoré de deux magnifiques lions de basalte, escalier qui se trouve enterré aujourd'hui par suite de l'exhaussement continuel du sol romain.

La porte du Panthéon est en bronze et n'a pas moins de douze mètres de hauteur. La plupart des antiquaires, Nardini, Venuti et autres, affirment que cette porte ne date pas de l'origine de l'édifice, la primitive ayant été enlevée par Genséric, roi des Vandales.

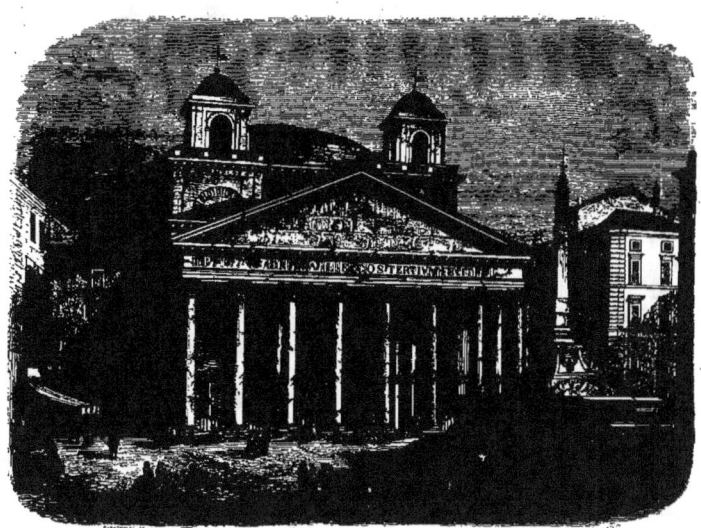

VUE EXTÉRIEURE DU PANTHÉON

Mais nous voici dans l'intérieur du temple, que d'un seul regard nous embrassons tout entier. Imaginez un cylindre immense portant une immense voûte, dans laquelle le jour ne pénètre que par une ouverture ronde à ciel ouvert. Le temple ainsi éclairé d'une lumière douce, tranquille et bleuâtre, dispose au recueillement. La hauteur de la voûte, égale au diamètre de sa base, mesure environ cinquante mètres. La voûte est décorée de cinq rangs de caissons carrés qui étaient autrefois revêtus de lames d'argent. A l'endroit où finit la courbe de ce

vaste hémisphère, règne une corniche que soutenaient jadis des cariatides de bronze, ouvrage merveilleux du sculpteur athénien Diogène ; cette corniche couronnait un attique de pilastres, remplacé aujourd'hui par des tables de marbre, et sous lequel règnent une frise de porphyre et un ordre circulaire de quatorze colonnes corinthiennes cannelées, la plupart en jaune antique d'un seul bloc. Dans l'épaisseur du mur, qui a plus de six mètres, ont été pratiqués sept enfoncements consacrés aux dieux païens, et servant aujourd'hui de chapelles. Celle du milieu, où est le maître autel, faisant face à la porte d'entrée, contenait du temps d'Agrippa la statue colossale de Jupiter. Sur le pourtour intérieur du temple, s'élevaient huit tabernacles en saillie, soutenus chacun par deux colonnes cannelées de jaune antique, de porphyre ou de granit ; la religion catholique les a transformés en autels.

C'est à l'année 608 de notre ère que remonte la prise de possession du Panthéon par les chrétiens. L'empereur Phocas le donna au pape Boniface IV, qui en fit une église et sauva ainsi ce monument de la destruction. Mais si l'on conserva l'édifice, on n'en respecta guère les ornements. Le bronze y était employé à profusion : des lames de bronze doré couvraient la coupole et le fronton, et des poutres du même métal soutenaient le toit du portique. Au viie siècle l'empereur Constance II fit arracher les tuiles de la coupole et les fit porter à Constantinople ; dix siècles plus tard, le pape Urbain VIII, Barberini, s'empara de tous les bronzes du portique, pesant ensemble quatre cent cinquante mille livres : on s'en servit pour fondre les canons du château Saint-Ange et les colonnes du baldaquin de Saint-Pierre, ainsi que le constate naïvement une inscription placée à l'entrée du temple. A cela près, la forme et la décoration primitives du Panthéon n'ont subi aucune autre altération, si ce n'est cependant les deux campaniles que le même Urbain VIII eut la malheureuse idée d'y ajouter en arrière de la façade, et qui sont du Bernin. On peut donc considérer le temple comme étant aujourd'hui ce qu'il était au siècle d'Auguste. Lorsque Boniface IV convertit le Panthéon en église, il fit déposer sous l'autel de Jupiter vingt-huit chars remplis de reliques des martyrs, recueillies dans les catacombes de Rome : de là le nom de *Santa Maria ad Martyres* donné à l'église. Au ixe siècle, Grégoire IV, dédiant *à tous les saints* le monument que l'antiquité avait dédié *à tous les dieux*, ordonna que dans toute la chrétienté on célébrerait, le 1er novembre de chaque année, une fête qui s'appellerait *la Toussaint*. Enfin Paul V et Urbain VIII firent déblayer le portique, et Alexandre VII le compléta en y élevant deux colonnes qui manquaient au côté droit.

De toutes les églises de Rome, le Panthéon est la moins riche en sculptures et en tableaux. Ce qu'on y voit de plus remarquable, c'est le tombeau de Raphaël. Annibal Carrache, Balthasar Peruzzi, Perino del Vaga, Jean d'Udine, et Taddeo

Zuccaro, ayant réclamé une tombe auprès du maître, furent enterrés aussi dans le Panthéon, suivant leur désir. La dépouille de Raphaël repose dans un des tabernacles dont nous avons parlé, derrière la belle statue dite la *Madonna del Sasso*, sculptée d'après son dessin, par son ami Lorenzetto Lotti. Carle Maratte plaça, à ses frais, dans une petite niche ovale, le buste en marbre du grand peintre, exécuté par Paul

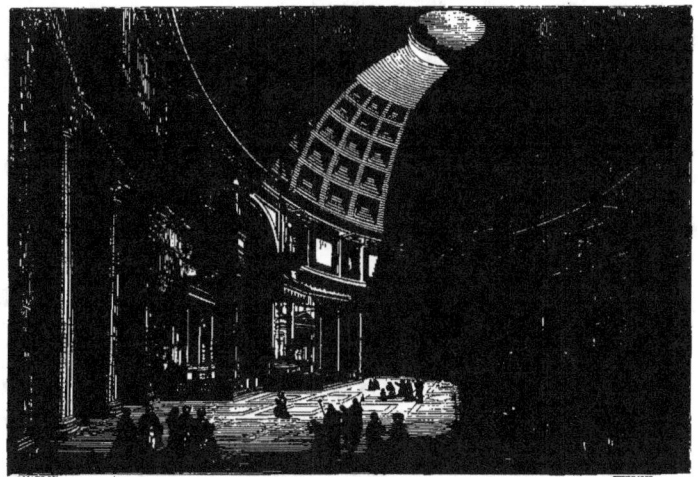

VUE INTÉRIEURE DU PANTHÉON

Nardini. Mais cette image, que des Romains auraient dû respecter, a été enlevée et reléguée dans une chambre basse au Capitole. Il ne reste plus que l'épitaphe que le cardinal Bembo y fit graver par ordre de Léon X, et qui finit par ce distique d'une latinité excellente et d'une admirable concision :

> Ille hic est Raphael, timuit quo sospite vinci
> Rerum magna parens, et moriente mori.

C'est-à-dire, pour essayer la traduction, en langue vulgaire, de ces vers intraduisibles : « Ici repose ce Raphaël, par qui la nature craignit d'être vaincue quand il vivait,

et d'être frappée de mort quand il mourut. » Au-dessous des vers de Bembo est une inscription en sept lignes, composée par Carle Maratte. Ce peintre habile et gracieux qui, du sein de la décadence de l'art, professait tant de vénération pour les grands maîtres, commanda également à Nardini le buste d'Annibal Carrache, et le fit placer sur le tombeau de l'illustre Bolonais, en regard du monument de Raphaël; mais la réaction religieuse n'a pas non plus respecté ce mausolée si simple, on n'a conservé qu'une inscription touchante rappelant la pauvreté d'Annibal, son génie méconnu, son chagrin et sa mort prématurée.

Il est intéressant de monter sur la coupole de la rotonde, par un escalier de cent quatre-vingt-dix marches, taillé dans l'épaisseur du mur, et qui est vieux comme le temple lui-même. Charles-Quint, étant venu à Rome en 1536, eut la curiosité de gravir ces degrés pour examiner l'ouverture de la coupole. On raconte à cette occasion, dans un manuscrit du Vatican, cité par M. Valery, qu'un jeune gentilhomme romain, nommé Crescenzi, chargé d'accompagner le roi d'Espagne, eut la pensée de le précipiter dans l'église, pour venger sa patrie des horreurs commises par les soldats de Charles-Quint lors du sac de Rome, et comme il avouait à son père que cette pensée lui était venue : « Mon fils, dit le vieil Italien, ce sont là de ces choses que l'on fait, mais que l'on ne dit point. »

En sortant du Panthéon, il convient d'aller visiter les quelques vestiges qui subsistent encore des thermes d'Agrippa, dans la rue de Cestari. Sous le nom de thermes, on comprenait non-seulement les salles consacrées aux lotions de toute sorte, mais encore de vastes jardins arrosés par l'*acqua Vergine* et des cours entourées de portiques où les baigneurs pouvaient se promener et jouer à la paume. Le gendre d'Auguste laissa en mourant ses thermes au peuple romain, que ce raffinement de civilisation dut surprendre, car jusqu'alors il n'avait jamais possédé de bains publics, et n'en connaissait pas d'autres que le Tibre, où il avait vu se baigner Caton et César.

Ur le sommet de l'Esquilin, non loin de Sainte-Marie Majeure, s'élève une autre basilique, vénérable par son ancienneté, puisqu'elle a été fondée il y a quatorze siècles. L'impératrice Eudoxie, femme de Théodose le Jeune, étant allée en dévotion à Jérusalem, le patriarche Juvénal lui fit présent des deux chaînes avec lesquelles Hérode avait fait enchaîner saint Pierre : elle en envoya une à sa fille, qui avait épousé Valentinien, empereur d'Occident. Or, on dit que Léon le Grand ayant voulu mesurer cette chaîne avec celle dont saint Pierre avait été chargé dans la prison Mamertine, les deux chaînes, mises en contact, se réunirent et n'en formèrent plus qu'une seule. Telle est l'origine merveilleuse de l'église *Saint-Pierre aux Liens*.

Reconstruite par Adrien I<sup>er</sup>, embellie par Jules II, cette basilique fut restaurée en 1705, du temps de Clément XI, sur les dessins du cavalier François Fontana. Vingt colonnes doriques et cannelées, en marbre de Paros, aussi blanches que l'albâtre, partagent l'église en trois nefs; ces colonnes servent à marquer le passage de l'architecture grecque en Italie, car elles ont une hauteur égale à huit fois leur diamètre, comme on l'observe quelquefois dans les ruines de la Grèce, tandis que la règle de Vitruve indique seulement une hauteur de sept diamètres pour l'ordre dorique. On peut regarder ici une fière peinture du Guerchin, le Saint Augustin de la première chapelle, les trois Marie de Pomarancio, et une mosaïque byzantine du vi<sup>e</sup> siècle représentant Saint Sébastien ; mais dès qu'on est dans Saint-Pierre aux Liens, on veut voir le mausolée de Jules II, on veut voir le *Moïse* de Michel-Ange.

Quand on est en présence de cette statue célèbre, il faut bien se rappeler ce que fut Moïse, ce qu'étaient Jules II et Michel-Ange. Il existe, en effet, une secrète relation entre ces trois hommes, dont l'un fut le plus menaçant des législateurs, l'autre le plus hautain des papes, et le troisième le plus fier des artistes. Il était naturel que la statue colossale de Moïse, placée par Michel-Ange sur le tombeau de Jules II, fût empreinte de ce caractère terrible qui se trouvait être à la fois celui du héros représenté, celui du pontife qui commandait la statue, celui du sculpteur qui la modelait. Aussi la première impression est-elle une impression de terreur. Michel-Ange nous montre le législateur des Hébreux au moment où il vient de descendre du Sinaï, encore tout plein de l'inspiration divine, assis, mais prêt à se lever. Appuyé d'une main sur les tables de la loi, il va promulguer les commandements d'un Dieu implacable ; son attitude est imposante, son visage est farouche, et son front est armé de deux cornes naissantes, symboles du génie. Pour caractériser fortement la race dont Moïse fut le plus grand homme, l'artiste a donné à sa statue un masque allongé et osseux, les yeux enfoncés, un nez d'aigle, une bouche sensuelle et une barbe tout à fait démesurée, qui tombe jusqu'au-dessous de la poitrine. Il résulte de ce type recherché avec affectation, accusé avec énergie, que la figure du *Moïse* de Michel-Ange est plutôt celle d'un chef irrité de brigands, que celle d'un calme et grave législateur ; les signes d'animalité qui distinguent cette tête étroite, posée sur un corps athlétique, expriment plutôt la violence d'un tempérament que la grandeur d'un homme de génie : ce *Moïse* a des instincts plutôt que des pensées. Le costume est barbare ; la chaussure, qui est celle des anciens Daces, et dont la colonne Trajane offre des modèles, a plus de style que si elle était rigoureusement conforme à la vérité historique. En laissant une jambe et les bras nus, le sculpteur s'est ménagé les moyens de montrer cette science anatomique, cette accentuation particulière du

modelé, cette vigueur dans l'art de faire saillir les muscles, qui étaient le côté le plus individuel de son génie. Sur la jambe découverte se relève une draperie

Moïse

abondante qui, se brisant en plis nombreux, forme en cet endroit un amas d'ombres, sur lequel on sent fort bien les muscles du genou. Michel-Ange a traité cette partie en peintre; du reste, l'ensemble de la figure avait été calculé pour la

place qu'elle devait occuper dans la niche creusée au-dessous du sarcophage de Jules II. Cependant, en 1816, le jeune régent d'Angleterre ayant demandé un moulage du *Moïse*, les ouvriers mouleurs, pour la facilité de leur opération, firent avancer un peu la statue hors de sa niche, et comme on trouva que l'effet en était encore meilleur, on l'a laissée, depuis lors, dans cette place dont le hasard avait indiqué la convenance.

Le tombeau de Jules II devait avoir dix-huit brasses de long sur douze de large, c'est-à-dire plus de dix mètres sur sept, et cet immense mausolée devait contenir quarante statues; mais l'impétueux pontife, après y avoir déjà consacré des sommes considérables, abandonna une idée dont s'efforçaient du reste de le détourner les ennemis et les rivaux de Michel-Ange. Les seules statues qui furent exécutées par Michel-Ange sont : le *Moïse*, un jeune guerrier représentant la Victoire, marbre qui est à Florence, et les deux sublimes figures d'esclaves que nous avons au Louvre. Au tombeau du pape, il n'y a donc que le *Moïse* qui soit de la main de ce grand artiste; les quatre autres statues, placées dans les niches du monument, sont l'œuvre de Raphaël de Montelupo son élève.

Les chanoines réguliers de Saint-Sauveur, qui obtinrent de Jules II la donation de Saint-Pierre aux Liens, ont fait construire, à côté de la basilique, un couvent dont Julien de San Gallo fut l'architecte, et, dans la cour, une citerne qui fut décorée sur les dessins de Michel-Ange. Cité merveilleuse que celle où l'on ne peut faire un pas sans rencontrer la trace d'un grand homme ou le souvenir de quelque chef-d'œuvre ! Ici même, en sortant du jardin des chanoines, nous touchons aux vestiges de ces thermes de Titus, dans lesquels, il y a trois siècles, on découvrit le *Laocoon!*

e sont les sables dorés qu'on trouve sur le mont Janicule, qui ont fait donner à cet endroit le nom de *monte Aureo*, qui, par corruption, est devenu *Montorio*. Selon certaines traditions, c'est là que saint Pierre aurait été crucifié, et c'est là qu'en mémoire de son martyre une église lui fut élevée par Constantin. Mais il ne reste plus aujourd'hui aucun vestige de la primitive église de *Saint-Pierre in Montorio;* au commencement du xvi<sup>e</sup> siècle, elle a été entièrement rebâtie par Baccio Pintelli, aux frais de Ferdinand IV, roi d'Espagne. Avant d'entrer dans l'église, il faut admirer quelques instants une de ces magnifiques vues que Rome seule peut offrir. On aperçoit d'ici toutes les coupoles des églises de la ville sainte, le cours du Tibre, la basilique de Saint-Paul hors des Murs, le tombeau de Cœcilia Metella, Frascati, Albani, et un horizon qui fuit jusqu'à la mer.

Lorsque Rome fut assiégée par les Français en 1849, des boulets vinrent frapper les murailles de Saint-Pierre in Montorio et endommagèrent le bâtiment. On frémit en pensant au malheur qui aurait pu arriver si *la Transfiguration* de Raphaël eût été encore dans cette église, dont, pendant trois siècles, elle avait orné le maître autel! Heureusement ce morceau sublime avait été transporté, en 1815, au musée du Vatican, au lieu d'être restitué à Saint-Pierre in Montorio. Mais si l'église a perdu le chef-d'œuvre du peintre d'Urbin, elle possède du moins *le Christ à la colonne*, peinture que Michel-Ange fit exécuter par Sébastien del Piombo, après l'avoir dessinée lui-même. Trop intelligent pour se mesurer en personne avec Raphaël, et fatigué sans doute de l'entendre appeler le plus grand des peintres, Michel-Ange crut lui susciter un rival redoutable en lui opposant un grand coloriste. Il dessina donc secrètement la composition des tableaux que Sébastien était chargé de peindre dans Saint-Pierre in Montorio, n'imaginant pas que Raphaël pût soutenir la lutte contre un émule qui, au dessin et au style de Buonarotti, réunirait un coloris *titianesque*. En effet, ces qualités se trouvent réunies, autant qu'elles peuvent l'être, dans *le Christ à la colonne*; mais il ne faut pas avoir l'œil bien exercé pour s'apercevoir, dès l'abord, que derrière Sébastien se cache un génie d'une trempe tout autre, et qu'il est impossible de marier harmonieusement la pâte onctueuse et colorée d'un Vénitien avec les violents et fiers contours d'un Michel-Ange. Le dessin et la couleur ne sauraient triompher ensemble dans le même tableau. Comment, en effet, ne pas ternir l'éclat de la couleur en prenant soin de modeler rigoureusement les figures? Comment respecter la pureté du trait et marquer avec précision la place des lumières et des ombres, si l'on veut laisser au pinceau cette liberté d'allure et conserver au ton cette fraîcheur, sans lesquelles il n'y a point de coloriste? Mais en dehors même de l'inévitable désaccord qui existe, dans *le Christ à la colonne*, entre deux principes qui se combattent au lieu de se sacrifier l'un à l'autre, on doit dire que Michel-Ange a manqué cette fois de noblesse, ou plutôt d'élévation, en dessinant des figures d'une vulgarité athlétique, là où l'on ne devait rencontrer que des formes et des expressions d'une vigueur idéale.

D'autres artistes qui furent de l'école de Michel-Ange, ou si l'on veut, qui subirent son influence, ont travaillé à la décoration de Saint-Pierre in Montorio : Georges Vasari, l'illustre historien de l'art, Giovanni de' Vecchi et Daniel de Volterre. Dans la quatrième chapelle, le premier a peint à fresque la Conversion de saint Paul; Jean de' Vecchi a colorié habilement, sur un dessin de Michel-Ange, le Saint François aux stigmates qu'on voit dans la dernière chapelle; quant à Daniel de Volterre, ce n'est point comme peintre, c'est en qualité de sculpteur qu'il a concouru à l'embellissement de l'église. Lui et son élève Leonardo Milanese ont

modelé les statues de saint Pierre et de saint Paul qui ornent la cinquième chapelle, et que l'on y admire sans se douter qu'elles sont l'œuvre d'un peintre. Mais les

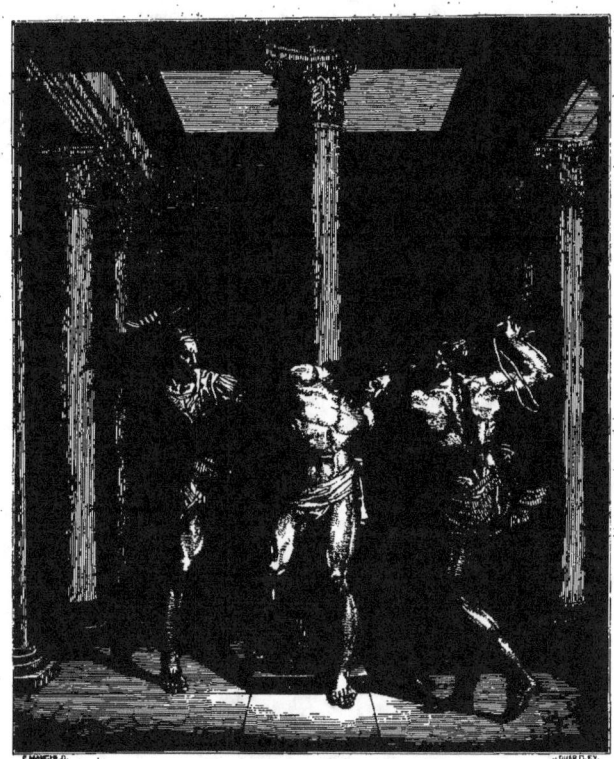

LE CHRIST A LA COLONNE

plus belles sculptures de l'église sont celles que le Florentin Ammanato a exécutées sur le tombeau du cardinal del Monte.

Le roi d'Espagne, qui fit les frais de la construction de l'église, voulut aussi

qu'on érigeât un monument à la place où avait été plantée la croix, instrument du martyre de saint Pierre, et Bramante fut chargé d'en donner le dessin. Ce grand architecte éleva donc dans la cour du cloître, à côté de l'église, un petit temple rond, soutenu par seize colonnes doriques de granit oriental à bases et chapiteaux de marbre blanc. A l'exception du temple de Vesta, qui sans doute servit de modèle à Bramante, il n'est pas dans Rome de plus élégant édifice. C'est la première fois que la forme circulaire fut introduite dans l'architecture chrétienne ; mais, en l'y introduisant, Bramante sut tenir compte de l'exiguïté de l'espace qui lui était départi. Calculant que son temple serait toujours vu de près, faute par le spectateur de pouvoir se reculer suffisamment, il jugea convenable de transgresser certaines lois de détail ; par exemple, il donna une hauteur extraordinaire à la balustrade qui surmonte la corniche, allongea également son attique, de manière qu'en partie caché par la corniche, cet attique n'est que maigre et élancé. Une coupole, proportionnée avec goût et couronnée par une lanterne, termine le temple. Au-dessous a été creusé, au XVII° siècle, sous le pontificat de Paul V, une chapelle souterraine destinée à consacrer la place touchée par la tête de l'apôtre, lorsqu'on le crucifia les pieds en l'air. Là était un tableau du Crucifiement de saint Pierre par le Guide, mais cette peinture a été transportée au musée du Vatican. Quant à l'intérieur de ce petit temple, qui n'a pas plus de quarante mètres de circonférence, il reproduit avec grâce la colonnade du dehors ; mais, comme on n'y pouvait répéter la balustrade, parce que les colonnes du dedans eussent été trop courtes, l'habile architecte les a posées sur des piédestaux. Qu'on nous pardonne ces détails, à propos d'un édifice qui est le chef-d'œuvre le plus délicat de l'architecture moderne à Rome.

PRÈS de la villa Medici, sur le monte Pincio, non loin de la maison qu'habita le Poussin, la France possède un couvent et une église fondés par Charles VIII, en 1494, à la prière de saint François de Paule, instituteur des minimes. On y monte par un immense escalier de cent vingt-cinq marches en marbre blanc, que fit construire ou terminer à ses frais M. de Choiseul-Gouffier, un de nos ambassadeurs. Cet escalier, dont les quatre-vingts premières marches ont trente-cinq mètres de long, se divise aux deux tiers de sa hauteur en deux rampes, et conduit à une plate-forme couronnée par un obélisque et par l'église de *la Trinité des Monts*, exhaussée elle-même sur un beau perron à double rampe. L'obélisque, longtemps couché dans la villa Ludovisi, s'élevait jadis sur l'épine du cirque de Salluste ; il fut relevé par ordre de Pie VI, et placé en cet endroit où

aboutissent trois grandes lignes : la via Felice, à l'extrémité de laquelle on aperçoit l'obélisque de Sainte-Marie Majeure; la via Condotti, conduisant le regard jusqu'au pont Saint-Ange; et, du côté de la villa Medici, une ligne qui va se perdre dans les promenades du Pincio. Quant à l'église, elle présente une façade à deux clochers, qui, par leur situation élevée, produisent le plus bel effet. Louis XVIII la fit restaurer et la donna aux sœurs du Sacré-Cœur, vouées à l'éducation des jeunes filles. Leur couvent renferme quelques objets d'art d'une valeur médiocre; mais l'église de la Trinité des Monts est remplie de belles peintures. Là se trouve un des plus fameux tableaux Rome, *la Descente de croix* de Daniel de Volterre, citée partout comme une des trois œuvres du premier ordre, avec *la Communion de saint Jérôme* du Dominiquin, et *la Transfiguration* de Raphaël.

Quelques critiques ont prétendu que Michel-Ange avait fourni à Daniel de Volterre le dessin de sa *Descente de croix*. Cette opinion ne manque pas de vraisemblance; mais s'il est vrai de dire que Daniel de Volterre fut assez habile pour reproduire le merveilleux dessin, le modelé accentué et quelque chose du style de son illustre maître, il faut convenir aussi qu'il n'en eut pas l'étonnant caractère, le sentiment profond, les défauts sublimes. Des types un peu communs, des corps vigoureux, mais sans idéal, des gestes naturels jusqu'à la trivialité, remplacèrent chez le disciple les terribles figures du maître, ses airs de tête si fiers, ses grandes tournures. La composition sans doute est bien conçue, distribuée en groupes heureux, et plusieurs figures ont même une expression énergique; mais le tableau, partout éclairé d'une lumière égale, est tout à fait sans ressort. Pas plus que Michel-Ange, Daniel de Volterre ne connaissait les lois et les ressources du clair-obscur. Cette partie de l'art, dont les Rubens et les Rembrandt surent plus tard, et précisément dans le même sujet, tirer des effets si dramatiques, était encore inconnue au XVIe siècle, du moins dans les écoles romaine et florentine. Pour ce qui est du coloris de ce grand morceau, il est monotone et d'une austérité qui conviendrait à la représentation d'une telle scène, si ce vaste camaïeu était au moins rehaussé par les solennités de la lumière, et poétisé par le mystère des ombres. Enfin, si l'expression des figures est graduée avec beaucoup d'art, depuis la sérieuse tristesse des hommes qui descendent le Christ, jusqu'à l'affliction violente des saintes femmes et au désespoir de la Vierge évanouie, on est forcé d'avouer que cette expression manque souvent de noblesse et d'élévation.

Aux pâleurs de la fresque, telle que la comprenaient les Italiens de la grande époque, se joint ici l'effacement d'une peinture qui a beaucoup souffert et que l'humidité dégrade sans cesse. En 1811, le peintre Camuccini la transporta sur toile, lorsque déjà elle avait subi toutes les injures du temps. Mais la gravure, qui ne

fait rien perdre à de pareils ouvrages en les traduisant, et qui parfois, au contraire, en atténue les défauts, en fait même ressortir les qualités, la gravure a conservé

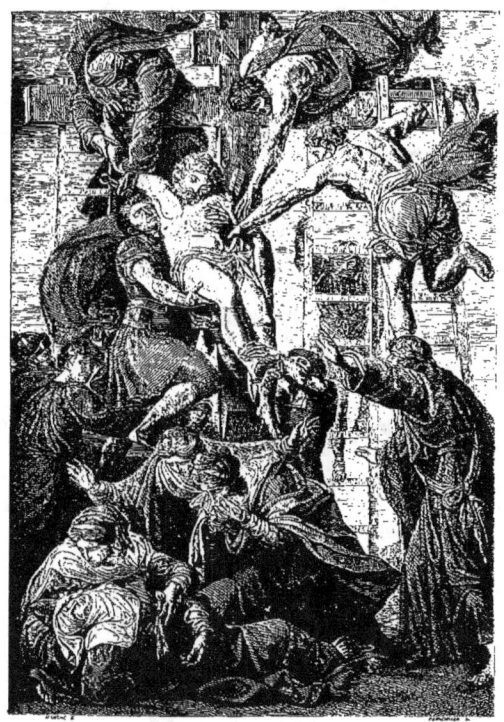

LA DESCENTE DE CROIX

et conservera aux arts *la Descente de croix* de Daniel de Volterre. Ce grand dessinateur a peint dans la même chapelle d'autres fresques relatives à la vraie croix et aux miracles qui éclatèrent lorsque sainte Hélène retrouva ce bois sacré.

Le choix de ces sujets tient au nom d'Hélène que portait une dame de la famille des Ursins, pour laquelle Daniel de Volterre décorait cette chapelle, appelée la *chapelle de la Croix*. Dans celle qui fait face, Daniel fit peindre par Rosetti, son élève, divers traits de l'histoire de la Vierge, dont il lui fournit les dessins, entre autres une Assomption où il introduisit le portrait de Michel-Ange parmi les figures des spectateurs du miracle.

Perin del Vaga, Jules Romain et le Fattore, les trois plus illustres disciples de Raphaël, ont exécuté beaucoup de travaux à la Trinité des Monts. Le premier a peint avec Salviati la voûte de la nef transversale; ils y ont représenté les prophètes Isaïe et Daniel, et quelques sujets de la vie de la Vierge; le second, avec l'aide du Fattore, a décoré la chapelle des Massimi en y peignant quelques traits de l'histoire de la Madeleine et une Assomption. Perin del Vaga, protégé par Pierre Massimi, a orné aussi la même chapelle de deux tableaux, la Piscine probatique et la Résurrection de Lazare.

Le cloître du couvent renferme quelques ouvrages qu'il faut voir, notamment la Canonisation de saint François de Paule, par le cavalier d'Arpino, et, comme objet de curiosité, deux paysages qui, vus d'un point déterminé, se changent en deux grandes figures. Ces singularités sont du P. Niceron, minime français, bien connu par ses livres.

On remarquait il y a vingt ans, à la Trinité des Monts, un modeste monument que notre patriotisme ne saurait passer sous silence, c'était la tombe de Claude Lorrain. Sous le ministère et par les soins de M. Thiers, les cendres du plus grand des paysagistes furent transportées à Saint-Louis des Français, où un tombeau plus digne de lui et de la France lui a été élevé. On lit sur la pierre sépulcrale ces mots nobles et bien sentis :

LA FRANCE N'OUBLIE PAS SES ENFANTS CÉLÈBRES
MÊME LORSQU'ILS SONT MORTS A L'ÉTRANGER.

'église Sainte-Marie sur Minerve est ainsi appelée parce qu'elle fut construite sur les ruines du temple de Minerve, érigé par le grand Pompée en mémoire de ses triomphes. Sous le pape Grégoire XI, vers la fin du xiv$^e$ siècle, les dominicains obtinrent cet emplacement pour y élever un des plus beaux couvents de leur ordre et la vaste église où nous sommes. La longueur du vaisseau est de cent mètres. L'époque de sa construction explique le mélange qu'on y remarque, de l'architecture gothique avec le style que commençaient à renouveler les grands artistes de la Renaissance. L'église a trois nefs et six arcades; l'aspect en est simple et grandiose. A voir tous les tombeaux qu'elle renferme, on se croirait dans une nécropole, ce qui ajoute encore au sentiment de respect et de recueillement qu'on y éprouve.

Dans la petite nef de droite, nous trouvons d'abord le mausolée d'Urbain VII, dont la statue est de Buonvicino, et celui de Clément VIII, qui est un véritable monument. Cet humble pape ne voulut occuper qu'une place secondaire dans la chapelle Aldobrandini; et tandis qu'il réservait la première pour le sarcophage de son père et de sa mère, et pour leurs statues, il ordonnait que sa figure serait placée dans une niche latérale. Une peinture de la Cène, dernier ouvrage du Baroche, décore l'autel de cette chapelle, qui est toute remplie de sculptures. On les prodiguait partout au XVII° siècle, et elles se rencontrent ici avec profusion. Le tombeau du cardinal Pimentelli, par le cavalier Bernin, placé près de la porte latérale, se compose de six grandes figures en ronde bosse, et constitue ce que les Italiens appellent une vaste machine. Vis-à-vis s'élève un autre tombeau, fort remarquable, celui du cardinal Alexandrin, élevé sur les dessins du célèbre architecte Jacques de La Porte; mais ce qui a vivement intéressé nos regards et nos souvenirs, c'est la modeste pierre sépulcrale du bienheureux frère Angelico da Fiesole; elle est enchâssée verticalement dans le mur, et le pieux cénobite y est sculpté en bas-relief avec son habit de dominicain.

La grande chapelle de la croisée, appartenant à la maison Caraffa de Naples, est dédiée à saint Thomas d'Aquin. Là sont de précieuses peintures du frère Angelico et de son compatriote florentin, Filippo Lippi; l'un a peint la figure de saint Thomas d'Aquin, l'autre a retracé sur le mur les principaux traits de la vie de ce saint, et quelques sujets allégoriques, tels que l'Espérance terrassant le Désespoir, la Foi domptant l'Hérésie, et d'autres vertus victorieuses des vices qui leur sont opposés. Dans la vie de saint Thomas, Lippi a montré un sentiment de l'art dramatique, un mouvement, un naturalisme, comme on dirait aujourd'hui, qui contrastent avec le style si profondément mystique du Fiesole. Mais les expressions sont admirables par leur énergie comme les contours le sont par leur finesse. La plus belle de ces fresques est celle qui représente *la Dispute de saint Thomas d'Aquin*. Les hérétiques Sabellius, Arius et Averroës paraissent accablés par la prédication du saint, et se tiennent vaincus à ses pieds. Habile à exprimer les affections fortes, Filippo Lippi n'a su donner qu'un caractère mondain et profane à ses figures de femmes, à ses têtes de vierges, et cela n'est que trop bien expliqué par le roman de sa vie. Selon le témoignage de Vasari, Lippi avait un tempérament si fougueux et une telle passion pour le plaisir, que rien n'y pouvait mettre un frein. Cosme de Médicis l'ayant fait enfermer dans son palais pour le forcer au travail, Filippo n'y put rester plus de deux jours; il coupa en bandes les draps de son lit, les attacha à la fenêtre, descendit dans la rue, et courut se livrer à toutes ses folies. Chargé de peindre le maître autel du couvent de Santa Margherita, Fra Filippo aperçut la fille de Francesco Buti, citoyen florentin, qui était élevée

chez les religieuses; les attraits de Lucrezia, ainsi se nommait la jeune fille, touchèrent si vivement le cœur de notre artiste, qu'après avoir obtenu des religieuses qu'elle poserait devant lui pour une figure de la Vierge, il l'enleva, au grand scandale de la maison et de tout Florence. On raconte que, Lucrezia n'ayant point voulu se séparer de Filippo, celui-ci fut empoisonné par les parents de sa maîtresse.

LA DISPUTE DE SAINT THOMAS D'AQUIN

Les fresques du Fiesole, de Lippi et de son élève Rafaellino del Garbo ne sont pas la seule décoration de la chapelle des Caraffa : on y admire aussi le mausolée de Paul IV, sculpté sur les dessins d'un des plus éminents architectes du xvi° siècle, Pirro Ligorio. Viennent ensuite le tombeau de l'évêque français Guillaume Du ud, précieusement orné de mosaïques, et la chapelle du Rosaire, où repose la dépouille de sainte Catherine de Sienne, dont l'autel est orné d'une Madone peinte par la main angélique du Fiesole. Mais parmi tous les morts illustres ensevelis dans la

Minerve, on ne peut oublier Paul Manuce, le digne fils d'Alde l'Ancien, un des typographes les plus fameux et les plus lettrés. Il faut encore aller voir dans le chœur, derrière le maître autel, les magnifiques tombeaux de Léon X et de Clément VII, deux papes de la maison des Médicis, et le marbre du cardinal Bembo humblement couché aux pieds de Léon. Les monuments des deux papes, placés en regard, ont été élevés par Baccio Bandinelli; ils se composent l'un et l'autre de quatre colonnes corinthiennes séparant trois niches, dont la plus grande occupe le centre et renferme la statue assise du pape. Celle de Léon X, que Raphaël de Montelupo exécuta sur le modèle du maître, représente l'élégant et spirituel pontife sous les traits d'un homme lourd, obèse et vulgaire, tandis que, par un autre genre de contraste, la statue de Clément respire l'intelligence et donne l'idée d'un homme supérieur.

Ce qui pouvait nuire à Bandinelli, c'était le voisinage de Michel-Ange; et auprès du maître autel on rencontre précisément un Christ, statue de ce grand homme. Fidèle au caractère sombre et terrible de son génie, Michel-Ange a représenté dans cette figure, non le Dieu de miséricorde, mais le Dieu de vengeance. Debout, armé de sa croix, le Fils de l'homme semble agité de pensées humaines, et apparaît malheureusement comme un athlète redoutable. Mais quelle anatomie savante! quel fini! quelle fierté dans le sentiment et dans le ciseau!

Avant de quitter l'église de la Minerve, il nous reste à voir le couvent des dominicains où se tiennent les assemblées de l'inquisition, et un établissement plus utile, la bibliothèque Casanatense, qui fut donnée au public, en 1700, par le cardinal Casanata, Napolitain, dotée par lui d'une rente considérable, et confiée à la garde des pères inquisiteurs. Quatre-vingt-cinq mille volumes et plus de quatre mille manuscrits forment la richesse de cette bibliothèque. Elle est ouverte tous les jours à tout le monde, et desservie avec obligeance par les religieux de l'ordre, sauf l'inaccessible cabinet des livres à l'index.

## TABLE DES GRAVURES

|  | Dessinateurs | Graveurs | Pages |
|---|---|---|---|
| Armes papales............... | Catenacci. | Périchon. | I |
| Faux titre.................. | » | Pannemaker. | III |
| Grand Frontispice............ | » | Brévière. | V |
| Portrait de Raphaël, peintre........ | Manche. | Pannemaker. | 5 |
| — de Marc-Antoine, graveur......... | » | » | 6 |
| — de J. Romain et de P. Pérugin, peintres..... | » | » | 7 |
| — de Perino del Vaga, peintre........ | » | » | 8 |
| — de P. de Caravage et de J. d'Udine, peintres. | » | » | 9 |
| — de B. Garofalo, peintre............ | » | » | 10 |
| — de F. Baroche et d'André Sacchi, peintres.. | » | » | 11 |
| — de Carlo Maratti, peintre........... | » | » | 12 |

## PREMIÈRE PARTIE

| | | | |
|---|---|---|---|
| Frontispice du Vatican............... | Catenacci. | Pannemaker. | 15 |
| Portraits de San Gallo et du Bramante, architectes.. | Manche. | » | 19 |
| — du pape Alexandre VI..... | » | » | 21 |
| La Transfiguration, de Raphaël................. | » | » | 23 |
| La Piété, de Michel-Ange de Caravage............. | » | H. Brown. | 25 |
| La Communion de saint Jérôme, du Dominiquin....... | » | Pannemaker. | 27 |
| La Vierge de Foligno, de Raphaël............. | » | » | 29 |
| La Vision de saint Romuald, d'André Sacchi......... | » | H. Brown. | 31 |
| La Charité, de Raphaël................. | » | Brévière. | 33 |
| La Vierge sur le trône, de P. Pérugin............. | » | Pannemaker. | 35 |
| Saint Sébastien, du Titien............... | » | Quartley. | 37 |
| Le Supplice de saint Pierre, de Guido Reni......... | » | Pannemaker. | 38 |

| | Dessinateurs | Graveurs | Pages |
|---|---|---|---|
| Portrait de Van Orley, peintre | Manche. | Vermorcken. | 39 |
| La Pêche miraculeuse, de Raphaël | » | Pannemaker. | 41 |
| Portrait du pape Pie VII | » | » | 43 |
| Le Faune a l'enfant; Diane chasseresse. Statues | » | » | 45 |
| Le Faune au repos. Statue | Gagniet. | Quartley. | 46 |
| Le Nil. Groupe | Perugini. | Pannemaker. | 47 |
| La Pudicité; Minerve Medica. Statues | Manche. | » | 49 |
| La Femme acéphale. Statue | » | » | 53 |
| Trajan; Auguste. Bustes | » | » | 54 |
| La Vénus du Vatican; l'Amour tendant son arc. Statues | Flameng. | » | 55 |
| Faune dansant. Statue | Gagniet. | Quartley. | 56 |
| Le Centaure. Groupe | Perugini. | Pannemaker. | 57 |
| Portraits des papes Pie VI et Clément XIV | Manche. | » | 59 |
| Le Torse du Belvédère. Fragment | Perugini. | Quartley. | 61 |
| Gréugante et Damossène. Statues | Flameng. | Pannemaker. | 63 |
| L'Apollon du Belvédère. Statue | Gagniet. | Quartley. | 65 |
| L'Antinoüs; le Méléagre. Statues | » | » | 67 |
| Le Laocoon. Groupe | Manche. | » | 69 |
| Chèvre allaitant son chevreau. Groupe | Flameng. | Pannemaker. | 71 |
| Cerf attaqué par un chien. Groupe | » | » | 72 |
| Apollon Sauroctone; la Muse Uranie. Statues | » | » | 73 |
| Actions de graces a Esculape. Bas-relief | Perugini. | Quartley. | 75 |
| Ménélas; Jupiter Sératis. Bustes | Manche. | Pannemaker. | 76 |
| Le poète Ménandre. Statue | » | » | 77 |
| Vénus accroupie. Statue | Perugini. | Quartley. | 78 |
| Apollon Musagète. Statue | Manche. | Pannemaker. | 79 |
| Melpomène; Terpsichore. Statues | » | Quartley. | 80 |
| L'Empereur Nerva. Statue | » | Pannemaker. | 81 |
| Jupiter; l'Océan. Bustes | » | » | 82 |
| La Bige. Groupe | Flameng. | » | 83 |
| Discoboles se préparant et lançant le disque. Statues | » | Quartley. | 84 |
| Siéges et Candélabre | » | Pannemaker. | 85 |
| Portrait du pape Léon X | Manche. | » | 87 |
| Dieu ordonnant a Jacob d'aller en Égypte, de Raphaël | Gagniet. | » | 89 |
| Moïse sauvé des eaux, de Raphaël | Flameng. | » | 91 |
| Dieu débrouillant le chaos, Raphaël | Manche. | » | 92 |
| Camées, de Raphaël | Salle. | Salle. | 93 |
| Monstre marin, de Raphaël | Flameng. | Pannemaker. | 94 |
| Pilastre des Arabesques, de Raphaël | » | » | 95 |
| Portrait du pape Jules II | Manche. | » | 97 |
| La Dispute du saint sacrement, de Raphaël | » | » | 101 |
| L'École d'Athènes, de Raphaël | » | » | 103 |
| La Poésie, de Raphaël | » | Quartley. | 104 |
| La Délivrance de saint Pierre, de Raphaël | » | Pannemaker. | 107 |

|  | Dessinateurs | Graveurs | Pages |
|---|---|---|---|
| La Défaite d'Attila, de Raphaël | Manche. | Pannemaker. | 109 |
| La Vérité, Raphaël | » | » | 110 |
| L'Incendie del Borgo, de Raphaël | » | » | 113 |
| La Religion, Raphaël | » | » | 114 |
| La Bataille de Constantin, de Raphaël | » | » | 117 |
| La Justice, Raphaël | » | » | 120 |
| Portrait de Michel-Ange, peintre et architecte | » | » | 121 |
| Le Jugement dernier, de Michel-Ange | » | » | 123 |
| Le Prophète Jérémie, de Michel-Ange | Flameng. | Brown. | 125 |
| La Sibylle de Libye, de Michel-Ange | » | » | 127 |
| Le Prophète Daniel, de Michel-Ange | » | » | 129 |
| La Création de la femme, de Michel-Ange | Manche. | Pannemaker. | 131 |
| Aza, de Michel-Ange | Flameng. | Brown. | 133 |
| Portrait du pape Paul III | Manche. | Pannemaker. | 135 |
| Le Crucifiement de saint Pierre, de Michel-Ange | Flameng. | » | 137 |
| Portrait de Fiesole, peintre | Manche. | » | 141 |
| Divers Traits de la vie de saint Laurent, du Fiesole | » | » | 143 |
| Portrait du pape Sixte V | » | Vermorcken. | 145 |
| Vase antique | Flameng. | Pannemaker. | 146 |
| Saint Hippolyte. Statue | Manche. | Quartley. | 147 |

## DEUXIÈME PARTIE

|  | Dessinateurs | Graveurs | Pages |
|---|---|---|---|
| Frontispice du Capitole | Catenacci. | Pannemaker. | 151 |
| Portrait du pape Benoît XIV | Manche. | » | 155 |
| La Vierge, l'enfant Jésus, saint Martin et saint Nicolas, de Sandro Boticello |  | Ligny. | 157 |
| La Leçon de flûte, du Titien | Flameng. | Pannemaker. | 158 |
| La Sibylle persique, du Guerchin | Manche. | » | 159 |
| L'Enlèvement d'Europe, de P. Véronèse | Flameng. | » | 161 |
| Sainte Pétronille, du Guerchin | Manche. | Vermorcken. | 163 |
| Sainte Cécile, d'Annibal Carrache | » | Pannemaker. | 165 |
| Portrait du pape Clément XIII | » | » | 167 |
| Vase antique | Flameng. | Périchon. | 169 |
| L'Innocence. Statue | Manche. | Pannemaker. | 170 |
| Les Colombes de Furietti. Mosaïque | Perugini. | Trichon. | 171 |
| La Vénus du Capitole; l'Amour et Psyché. Statues | Gagniet. | Quartley. | 172 |
| Agrippine. Statue | Manche. | Pannemaker. | 173 |
| Chasse du sanglier de Calydon. Bas-relief | » | » | 174 |
| Hippocrate; Démosthène; Socrate; Homère. Bustes | » | » | 175 |
| Centaure. Groupe | » | » | 176 |
| Amazone se préparant; Hécube au désespoir. Statues | » | » | 177 |
| Le Faune à la vendange. Statue | » | » | 178 |

|  | Dessinateurs | Graveurs | Pages |
|---|---|---|---|
| L'Enfant a l'oie; le Tireur d'épine. Statues | Gagniet. | Quartley. | 179 |
| Le Triomphe des Néréides. Bas-relief | Perugini. | Pannemaker. | 180 |
| Le Gaulois blessé. Statue | » | Quartley. | 181 |
| Ariane; Psyché; Bacchante. Statue et bustes | Manche. | Pannemaker. | 182 |
| Vieille Bacchante. Statue | » | » | 183 |
| Chien antique | Perugini. | Quartley. | 184 |

## TROISIÈME PARTIE

|  | Dessinateurs | Graveurs | Pages |
|---|---|---|---|
| Frontispice des Monuments antiques | Catenacci. | Pannemaker. | 187 |
| Camées antiques | Perugini. | » | 189 |
| Vue du Forum | Flameng. | » | 191 |
| Autre Vue du Forum | Catenacci. | » | 193 |
| Colonnes du temple de Jupiter Stator | Gagniet. | » | 195 |
| L'arc de Septime Sévère | Flameng. | » | 197 |
| L'arc de Titus | » | » | 199 |
| L'arc de Constantin | » | » | 201 |
| Le Colisée, côté du midi | » | Périchon. | 203 |
| Le Colisée, côté du nord | Gerlier. | Pannemaker. | 205 |
| Temple de Vesta | Flameng. | Quartley. | 207 |
| Colonne Traiane | » | » | 209 |
| Les Chevaux de Monte Cavallo | » | » | 211 |
| Vue de Rome | Catenacci. | Pannemaker. | 213 |

## QUATRIÈME PARTIE

|  | Dessinateurs | Graveurs | Pages |
|---|---|---|---|
| Frontispice des Catacombes | Catenacci. | Pannemaker. | 217 |
| Entrée des Catacombes | Manche. | » | 223 |
| Trois jeunes filles | » | » | 224 |
| La Mort | » | » | 225 |
| Ampoules | Freemen. | » | 226 |
| Le Fossoyeur Diogène | Manche. | » | 227 |
| Sainte Agnès | » | » | 228 |
| Moïse frappant le rocher | » | » | 229 |
| Tête du Christ | » | » | 230 |
| Plafond | » | » | 231 |
| Sainte Pudentienne | » | » | 232 |
| Orante prêchant entre la Virginité et la Maternité | » | » | 233 |
| Ornement d'une voute | » | » | 234 |
| Christ en croix | » | » | 235 |
| Lampes | Freemen. | » | 236 |
| Une Sainte | Manche. | » | 237 |

|  | Dessinateurs | Graveurs | Pages |
|---|---|---|---|
| LACRYMATOIRES............................. | FREEMEN. | PANNEMAKER. | 238 |
| UNE CROIX.................................. | MANCHE. | » | 239 |
| UN VASE EN TERRE CUITE...................... | FREEMEN. | » | 240 |
| MOSAÏQUE.................................. | FLAMENG. | DUDLEY. | 241 |
| FONDS DE COUPES............................ | » | PANNEMAKER. | 242 |
| INSCRIPTIONS TUMULAIRES..................... |  |  | 243 |

## CINQUIÈME PARTIE

|  | Dessinateurs | Graveurs | Pages |
|---|---|---|---|
| FRONTISPICE DES PALAIS....................... | CATENACCI. | PANNEMAKER. | 247 |
| PALAIS BORGHÈSE............................ |  |  | 251 |
| DÉPOSITION DU CHRIST AU TOMBEAU, de RAPHAËL....... | MANCHE. | QUARTLEY. | 253 |
| CÉSAR BORGIA, de RAPHAËL..................... | » | PANNEMAKER. | 255 |
| JUPITER ET DANAÉ, du CORRÉGE................. | HADAMARD. | QUARTLEY. | 257 |
| SIBYLLE DE CUMES, du DOMINIQUIN............... | GAGNIET. | HÉBERT. | 259 |
| CHASSE DE DIANE, du DOMINIQUIN................ | FLAMENG. | PANNEMAKER. | 261 |
| PALAIS CHIGI............................... |  |  | 263 |
| LA VIERGE A LA GUIRLANDE, de SIRANI............ | CATENACCI. | HÉBERT. | 265 |
| GALERIE SCIARRA............................ |  |  | 267 |
| LES JOUEURS, de CARAVAGE.................... | MANCHE. | PANNEMAKER. | 269 |
| LE VIOLONISTE, de RAPHAËL.................... | » | » | 271 |
| LA DONNA, du TITIEN......................... | » | » | 273 |
| GALERIE COLONNA............................ |  |  | 275 |
| VIERGE, de SASSO FERRATO..................... | » | » | 277 |
| LE BUVEUR, de CARAVAGE...................... | FLAMENG. | LIGNY. | 279 |
| GALERIE DORIA.............................. |  |  | 281 |
| LE MOULIN, de CLAUDE LORRAIN................. | DAUBIGNY. | PANNEMAKER. | 283 |
| PORTRAIT D'INNOCENT X, de VELASQUEZ........... | FLAMENG. | HÉBERT. | 285 |
| SAINTE FAMILLE, de SASSO FERRATO.............. | MANCHE. | PANNEMAKER. | 287 |
| LE REPOS EN ÉGYPTE, de CLAUDE LORRAIN.......... | » | » | 289 |
| PALAIS FARNÈSE............................. |  |  | 291 |
| LE TRIOMPHE DE GALATÉE, de A. CARRACHE........ | FLAMENG. |  | 293 |
| MERCURE DONNANT LA POMME A PARIS, de A. CARRACHE.. | » | » | 295 |
| LA FARNÉSINE.............................. |  |  | 297 |
| LES NOCES DE PSYCHÉ ET DE L'AMOUR, de RAPHAËL..... | » | » | 299 |
| PENDENTIFS DE LA FARNÉSINE : FRAGMENTS DE L'HISTOIRE DE PSYCHÉ ET DE L'AMOUR, de RAPHAËL............ | PERUGINI. | » | 301 |
| MERCURE, de RAPHAËL........................ | » |  | 302 |
| AMOUR PORTANT LES ATTRIBUTS DE MERCURE, de RAPHAËL. | » | » | 303 |
| LE TRIOMPHE DE GALATÉE, de RAPHAËL........... | HUYOT. | HUYOT. | 305 |
| GALERIE SPADA............................. |  |  | 307 |
| LA MORT DE DIDON, du GUERCHIN................ | GAGNIET. | PANNEMAKER. | 309 |
| PALAIS CORSINI............................. |  |  | 311 |

|  | Dessinateurs | Graveurs | Pages |
|---|---|---|---|
| La Vierge adorant l'enfant Jésus pendant son sommeil, de Carlo Dolci | Manche. | Pannemaker. | 313 |
| Hérodiade, de Guido Reni | » | » | 315 |
| Les Misères de la guerre, de J. Callot | Flameng. |  | 317 |
| Les Pendus, de J. Callot | » | Quartley. | 319 |
| La Vierge et l'enfant Jésus, de Murillo | Manche. | Pannemaker. | 321 |
| Palais Barberini |  |  | 323 |
| La Fornarina, de Raphaël | Flameng. | Hutot. | 325 |
| Béatrix Cenci, de Guido Reni | Manche. | Pannemaker. | 327 |
| Palais Rospigliosi |  |  | 329 |
| L'Aurore, de Guido Reni | Flameng. | » | 331 |
| Léda, du Corrége | » | Quartley. | 333 |
| Palais Pontifical |  |  | 335 |
| Portrait de Clément XII | Manche. | Pannemaker. | 335 |
| L'Annonciation, de Guido Reni | » | » | 337 |
| L'Académie de France |  |  | 339 |
| Portrait de Louis XIV | » | » | 339 |
| Vue du palais Médicis | Flameng. | Quartley. | 341 |
| L'Académie de Saint-Luc |  |  | 343 |
| Portrait de Sixte V | Manche. | Vermorcken. | 343 |
| La Fortune, de Guido Reni | Flameng. | Pannemaker. | 345 |
| Diane et Calisto, du Titien | » | » | 347 |
| Collection Camuccini |  |  | 349 |
| La Vierge a l'oeillet, de Raphaël | Manche. | » | 351 |
| Les Dieux sur la terre, de J. Bellin | Flameng. | Hutot. | 353 |
| Collection Mangin |  |  | 355 |
| Le Christ en croix, de Van Dyck | Manche. | Hébert. | 357 |

## SIXIÈME PARTIE

|  | Dessinateurs | Graveurs | Pages |
|---|---|---|---|
| Frontispice des Églises | Catenacci. | Pannemaker. | 361 |
| Saint-Pierre |  |  | 365 |
| Portraits du Bernin et de Fontana, architectes | Manche. | Vermorcken. | 365 |
| Vue extérieure de Saint-Pierre | Flameng. | Pannemaker. | 367 |
| Vue intérieure de Saint-Pierre | Catenacci. | » | 369 |
| La Pietà, de Michel-Ange | Perugini. | » | 370 |
| Mausolée de Paul III, de Jacques de La Porte | Manche. | » | 371 |
| Saint Bruno, de Slodtz | » | » | 372 |
| Mausolée de Léon XI, de l'Algarde | » | » | 373 |
| Saint André, de François Quesnoy | » | » | 374 |
| Mausolée de Clément XIII, de Canova | » | » | 375 |
| Statue de saint Pierre | » | » | 376 |
| La Chaire de Saint-Pierre, du chevalier Bernin | » | » | 377 |
| Le Christ adoré par les anges, de Giotto | » | » | 379 |

| | Dessinateurs | Graveurs | Pages |
|---|---|---|---|
| Saint-Jean de Latran. | | | 381 |
| Portrait de Constantin I<sup>er</sup> | Manche. | Pannemaker. | 381 |
| Intérieur de l'église de Saint-Jean de Latran | Renard. | » | 383 |
| Sainte-Marie Majeure. | | | 385 |
| Portrait du pape saint Libère | Manche. | » | 385 |
| Madone de saint Luc. | | | 386 |
| Vue intérieure de Sainte-Marie Majeure | Gerlier. | » | 387 |
| Sainte-Marie de la Paix. | | | 389 |
| Portrait du pape Sixte IV | Manche. | » | 389 |
| Le Prophète Daniel et le Roi David, de Raphaël | » | » | 391 |
| Les Sibylles, de Raphaël | » | » | 393 |
| Les Prophètes Jonas et Osée, de Raphaël | Gagniet. | » | 395 |
| Saint Augustin. | | | 397 |
| Portrait du cardinal d'Estouteville | Manche. | » | 397 |
| Le Prophète Isaïe, de Raphaël | » | » | 399 |
| Le Panthéon. | | | 401 |
| Portrait du pape saint Boniface IV | | » | 401 |
| Vue extérieure du Panthéon | Catenacci. | » | 403 |
| Vue intérieure du Panthéon | Gerlier. | » | 405 |
| Saint-Pierre aux Liens. | | | 407 |
| Portrait du pape Adrien I<sup>er</sup> | Manche. | » | 407 |
| Moïse, de Michel-Ange | Perugini. | » | 409 |
| Saint-Pierre in Montorio. | | | 411 |
| Portrait du pape Paul V | Manche. | » | 411 |
| Le Christ a la colonne, de Sébastien del Piombo | » | Quartley. | 413 |
| Sainte-Trinité des Monts. | | | 415 |
| Portrait de Charles VIII, roi de France | » | Pannemaker. | 415 |
| Descente de croix, de Daniel de Volterre | » | » | 417 |
| Sainte-Marie sur Minerve. | | | 419 |
| Portrait du pape Clément VIII | » | » | 419 |
| La Dispute de saint Thomas d'Aquin, de F. Lippi | » | » | 421 |

Les lettres ornées, les rubans, qui se trouvent en tête des chapitres, les cadres, et le plus grand nombre des fleurons et culs-de-lampe non indiqués dans cette table, ont été créés et dessinés par M. Hercule Catenacci, que son talent place au premier rang dans le genre de l'ornementation.

Les tableaux, les fresques, les statues, les mosaïques, ont été dessinés par MM. Ed. Manche, Flameng, Gagniet et Hademard, non-seulement avec une grande

exactitude et une grande pureté, mais encore avec une entente parfaite du caractère particulier de chaque maître.

Nommer M. F. Pannemaker, si souvent cité dans cette table, et dont le burin est si intelligent, si facile, si pur et si exact ; M. Quartley, qui pousse si loin la connaissance de son art, qui excelle dans le rendu et le modelé des figures, dans la transparence et la dégradation des teintes; M. Hébert, si correct et si savant; M. Brévière, le digne doyen des graveurs sur bois, c'est désigner les artistes les plus capables, sans contredit, de traiter des sujets sérieux.

Nous devons mentionner toutefois M. Huyot qui, dans la gravure du *Triomphe de Galatée*, de Raphaël, exécutée sur cuivre et en relief, a égalé la finesse de la taille-douce.

Il est encore un autre art, la typographie, qui rivalise ici avec le dessin et la gravure : nous en faisons nos remercîments bien sincères à M. Ch. Lahure, qui, par la perfection à laquelle il est arrivé dans l'impression de ce livre, a prouvé une fois de plus qu'il tenait à honneur d'être un des noms de la typographie française.

Parmi les employés de cette imprimerie importante, qui ont mis savamment en œuvre les conseils du maître et suivi avec intelligence les inspirations de son goût sévère, nous ne pouvons non plus oublier de citer M. Narcisse Mauroy, correcteur, qui a mis tous ses soins à la pureté du texte; et M. Alphonse Wintersinger, l'habile imprimeur de la maison Lahure, qui, à peine âgé de 22 ans, connaît déjà toutes les ressources de son art et a égalé, sinon surpassé, le talent de son père, qui n'avait pas connu de rival en Europe.

## TABLE DES MATIÈRES

|  | PAGES |
|---|---|
| ITALIE. Rome | 1 |
| Rome | 4 |
| Origine et caractère de l'école romaine | 5 |
| Musées de Rome | 17 |
| LE VATICAN — Première partie | 19 |
| La Galerie des Tableaux | 21 |
| La Galerie des Tapisseries | 39 |
| Le Nouveau-Bras | 43 |
| Le Musée Chiaramonti | 51 |
| Le Musée Pie-Clémentin | 59 |
| Les Loges de Raphaël | 87 |
| Les Arabesques de Raphaël | 92 |
| Les Chambres de Raphaël | 97 |
| La Chapelle Sixtine | 121 |
| La Chapelle Pauline | 135 |
| La Chapelle Nicolas V | 141 |
| La Bibliothèque du Vatican | 145 |
| LE CAPITOLE — Deuxième partie | 153 |
| La Galerie des Tableaux | 155 |
| La Galerie des Statues | 167 |
| LES MONUMENTS ANTIQUES — Troisième partie | 169 |
| LES CATACOMBES — Quatrième partie | 219 |
| LES PALAIS — Cinquième partie | 249 |

## TABLE DES MATIÈRES.

|  | PAGES |
|---|---|
| La Galerie Borghèse | 251 |
| La Galerie Chigi | 263 |
| La Galerie Sciarra | 267 |
| La Galerie Colonna | 275 |
| La Galerie Doria | 281 |
| Le Palais Farnèse | 291 |
| La Farnésine | 297 |
| La Galerie Spada | 307 |
| La Galerie Corsini | 311 |
| La Galerie Barberini | 323 |
| La Galerie Rospigliosi | 329 |
| Le Palais Pontifical ou le Quirinal | 335 |
| L'Académie de France | 339 |
| L'Académie de Saint-Luc | 343 |
| La Collection de M. le Baron Camuccini | 349 |
| La Collection de M. Mangin | 355 |
| | |
| LES ÉGLISES — Sixième partie | 363 |
| Saint-Pierre | 365 |
| Saint-Jean de Latran | 381 |
| Sainte-Marie Majeure | 385 |
| Sainte-Marie de la Paix | 389 |
| Saint-Augustin | 397 |
| Le Panthéon | 401 |
| Saint-Pierre aux Liens | 407 |
| Saint-Pierre in Montorio | 411 |
| Sainte-Trinité des Monts | 415 |
| Sainte-Marie sur Minerve | 419 |
| Table des Gravures avec les noms des Artistes | 425 |

TYPOGRAPHIE DE CH. LAHURE ET Cⁱᵉ
IMPRIMEURS DU SÉNAT ET DE LA COUR DE CASSATION
RUE DE VAUGIRARD, 9

www.ingramcontent.com/pod-product-compliance
Lightning Source LLC
Chambersburg PA
CBHW051348220526
45469CB00001B/158